Stürmische Zeiten

Stürmische Zeiten

Eine Künstlerehe in Briefen 1915–1943

Hans Purrmann und
Mathilde Vollmoeller-Purrmann

Herausgegeben von
Felix Billeter · Hans Purrmann Archiv München
Maria Leitmeyer · Purrmann-Haus Speyer

DEUTSCHER KUNSTVERLAG

Edition Purrmann Briefe

Diese Publikation wurde gefördert von:

EvS
ERNST VON SIEMENS
KUNSTSTIFTUNG

HANS PURRMANN STIFTUNG

KULTUR
STIFTUNG
SPEYER

Die Herausgeber danken für die freundliche Unterstützung.

Inhalt

6 Vorwort und Dank

10 »Viel zu erzählen, zu lang zum Schreiben…« Karin Althaus

16 »Wenn Du nur Freude und Mut zur Arbeit dort findest, dann ist alles gut.« – Hans Purrmann und Mathilde Vollmoeller-Purrmann: ein Künstlerpaar in stürmischen Zeiten Maria Leitmeyer

28 »Man sitzt auf einem Vulkan …« – Zeitgeschichtliche Aspekte in den Briefen Felix Billeter

Hans Purrmann und Mathilde Vollmoeller-Purrmann: Briefe 1915–1943

Im Ersten Weltkrieg in Beilstein und Berlin 1915–1918 38 · Die Revolutionszeit 1918/19 68 · Mathilde Vollmoeller-Purrmann in Paris 1920 88 · Hans Purrmann in Breslau 1921 100 · Rom, Neapel und Ischia 1922–1926 112 · Berlin und Trento 1932–1933 174 · Von Berlin nach Florenz 1935–1939 190 · Im Zweiten Weltkrieg in Deutschland und Florenz 1939–1943 210

Anhang
240 Editorische Notiz
241 Die Muskelkrankheit Hans Purrmanns Hans-Michael Straßburg
244 Kurzbiografien
248 Zur Familiengeschichte Purrmann-Vollmoeller
249 Das Textilunternehmen Vollmoeller
250 Literaturhinweise
251 Register
256 Impressum

Vorwort und Dank

Die Publikation der Korrespondenz zwischen Hans Purrmann und Mathilde Vollmoeller-Purrmann wird mit einer Auswahl von Briefen der Jahre 1915 bis 1943 im hier vorliegenden zweiten Band fortgesetzt und abgeschlossen. Die komplementären Briefe aus den Beständen des Hans Purrmann Archivs in München und des Purrmann-Hauses Speyer erzählen die Geschichte zweier charismatischer Künstlerpersönlichkeiten, die in einer historisch einzigartigen Zeit der Umbrüche gelebt haben: Ende des 19. Jahrhunderts geboren, haben Hans und Mathilde Purrmann den Aufschwung der Kunst und Wissenschaft zum Jahrhundertwechsel miterlebt, den Ersten Weltkrieg mit den schwierigen Zeiten der Inflation sowie die Schrecken des Zweiten Weltkrieges, als Purrmann als entarteter Künstler galt und in Florenz Zuflucht findet. In ihrem Briefwechsel spiegeln sich somit Zeitgeschehen und Kunstgeschichte sowie wichtige Informationen zu Leben und Werk des Künstlerpaares. Der mit der Familiengründung eintretende Rollenkonflikt innerhalb ihrer Ehe steht exemplarisch für viele vergleichbare Künstlerpaare der Moderne, wie etwa Max Beckmann und Minna Beckmann-Tube. Zugleich öffnet die Korrespondenz Einblick in die persönlichen Schicksale zweier Menschen, die entgegen den gesellschaftlichen Gepflogenheiten ihrer Zeit zueinander gefunden haben, mit wachem Geist und Mut mitten im Geschehen standen und ihr Leben selbstbestimmt und verantwortungsvoll gestaltet haben.

Hans Purrmann und Mathilde Vollmoeller hatten sich vor 1914 in Paris kennengelernt, wovon der dichte Briefwechsel im kurzen Zeitabstand von 5 Jahren zeugt (s. Bd. 1). Im vorliegenden Band 2 der Briefedition findet man mehr als 100 Briefe, die sich über einen Zeitraum von 28 Jahren bis zum Tod Mathilde Vollmoeller-Purrmanns 1943 verteilen. Das Ehepaar schrieb sich vor allem dann, wenn es über einen längeren Zeitraum räumlich getrennt war – über die Mobilität beider Künstler kann man auch heute nur staunen. Die längsten Phasen räumlicher Distanz fallen ins Jahr 1918 (Hans Purrmann wartet in Berlin das Kriegsende ab) und in die Zeit von 1922–1926, als sich der

Maler in Italien aufhielt. Die Briefe werden dabei zu einem Tagebuchersatz und damit zum Teil eines Familienarchivs. Nicht zuletzt ist die Korrespondenz deshalb wohl über all die Jahre aufgehoben worden. Kriegsbedingt muss man aber auch große Überlieferungslücken bedauern; so fehlen weitgehend Mathilde Vollmoeller-Purrmanns Gegenbriefe vor 1919 aus Beilstein bzw. fast alle Briefe Hans Purrmanns aus Florenz nach 1935. Sie wurden wohl in der Berliner Wohnung aufbewahrt, wodurch sie vermutlich bei den Luftangriffen 1943 verloren gegangen sind. Dennoch haben sich rund 450 Briefe des Künstlerpaares erhalten, die zur Vorbereitung dieser Briefedition zunächst transkribiert wurden. Für die vorliegende Publikation musste eine Auswahl getroffen werden. Da in den erhaltenen Briefen vielfach auch sehr Alltägliches und Privates thematisiert wurde – für eine breite Leserschaft weniger interessant – wurde die Briefauswahl nach allgemein kulturhistorischen Gesichtspunkten getroffen, die dann in beiden Brief-Bänden immerhin noch 178 Briefe umfasst.

Wie auch auf der Tagung »Quellen edieren…« des Zentralinstituts für Kunstgeschichte in München im Herbst 2019 dargelegt, sind alle Briefe im Hans Purrmann Archiv in München und im Purrmann-Haus Speyer für die Forschung zugänglich.

Die Herausgeber sind besonders der Familie Purrmann-Vollmoeller für ihre Unterstützung und Förderung zu großem Dank verpflichtet, insbesondere aber der Hans Purrmann Stiftung in München, die einen beachtlichen finanziellen und ideellen Beitrag geleistet hat. Großer Dank geht an Regina Hesselberger-Purrmann und Marsilius Purrmann.

Für die Erteilung des Copyrights und die Abbildungserlaubnisse von Werken der Künstler sowie Schwarzweiß-Fotografien danken wir der Erbengemeinschaft nach Dr. Robert Purrmann, insbesondere Annette von König-Strube.

Ebenso gilt es, der Ernst von Siemens Kunststiftung und ihrem Generalsekretär Martin Hoernes für das sehr entgegenkommende Engagement Dank zu sagen, welches die Drucklegung von Band 1 und 2 ermöglicht hat. In diesem Sinne sei ebenfalls der Kulturstiftung Speyer und ihrem Vorsitzenden Peter Eichhorn für ihre großzügige Unterstützung gedankt. Ferner seien an dieser Stelle auch private Sponsoren zu erwähnen, die jedoch ungenannt bleiben möchten.

Für die großzügige Unterstützung des Projektes danken wir ferner der Stadt Speyer als Trägerin des Purrmann-Hauses und ihrer Oberbürgermeis-

terin Stefanie Seiler sowie Bürgermeisterin Monika Kabs. Für die wertvolle Hilfestellung bei der Vorbereitung danken wir ferner dem Leiter des Fachbereichs »Kultur, Tourismus, Bildung und Sport« Matthias Nowack sowie Anke Illg und allen Mitarbeiter*innen des Kulturbüros.

Karin Althaus, Kuratorin der Städtischen Galerie im Lenbachhaus München, verdanken wir eine ebenso instruktive wie persönliche Würdigung des Briefwechsels aus dem Blickwinkel der feministischen Kunstgeschichte.

Besonderer Dank geht an Hans-Michael Straßburg, Professor em. für Kinderneurologie an der Universität Würzburg, für seine neue Diagnose der Muskelerkrankung Hans Purrmanns.

Nicht unerwähnt lassen möchten wir Peter Kropmanns, Paris, und seine wie immer sehr kenntnisreichen Ergänzungen und Korrekturen zum Kommentarteil der Briefe; großer Dank für seine kollegiale Mithilfe! Nicht weniger wichtig waren die Hilfestellungen, die wir von den Kolleg*innen Julie Kennedy, Lisa Kern, Bruno Cloer, Christiane Pfanz-Sponagel und Jürgen Vorderstemann sowie von Theo Härich erfuhren. Besonders danken wir in diesem Sinne Adolf Leisen, dessen langjährige wertvolle Forschungsarbeit zu Leben und Werk von Hans Purrmann und Mathilde Vollmoeller-Purrmann den Weg für diese Publikation geebnet hat.

Besonders danken möchten wir Anja Weisenseel, Imke Wartenberg vom Deutschen Kunstverlag Berlin/München sowie Edgar Endl und Rudolf Winterstein für ihre engagierte Begleitung der Buchproduktion sowie Stefan Issig für die gelungene Gestaltung des Buchcovers.

Auch der vorliegende Briefband ist wieder das Ergebnis einer fruchtbaren Zusammenarbeit des Hans Purrmann Archivs in München und des Purrmann-Hauses Speyer, die eine Fortführung in dem gemeinsamen Symposium zum Thema »Künstlerpaare der Moderne. Hans Purrmann und Mathilde Vollmoeller-Purrmann im Diskurs« anlässlich des 30-jährigen Jubiläums des Purrmann-Hauses Speyer im November 2020 und einer anschließenden Publikation finden wird.

München/Speyer, im September 2020
Felix Billeter, Maria Leitmeyer

Abb. 1 Hans Purrmann, Bildnis Mathilde Vollmoeller-Purrmann, Sorrent 1924,
Öl auf Leinwand, 66,5 × 74 cm, Privatbesitz

»Viel zu erzählen, zu lang zum Schreiben…«
Karin Althaus

Wer nicht an das einsame Genie in seinem abgeschiedenen Atelier glaubt, das seiner Inspiration freien Lauf lässt und materiellen Ausdruck in Meisterwerken gibt, richtet den Blick auf die vielfältigen Formen der Zusammenarbeit von Künstler*innen – im Fall von Mathilde Vollmoeller-Purrmann und Hans Purrmann auf die Konstellation Künstlerin und Künstler. Kunst als Ergebnis oder Zeugnis von gegenseitigem Austausch, Kooperation und Gemeinschaft: das Studium von verschiedenen Formen der Künstler*innenausbildung, Gruppierungen und Kollektiven ist umso ergiebiger, je reicher die Quellen darüber und je intimer die Verbindungen sind. Freundschaften zwischen Künstlerinnen und Künstlern und Paarbeziehungen zeigen besonders deutlich, wie wichtig ein Gegenüber für das künstlerische Schaffen ist.

In der Wahrnehmung der feministischen Kunsthistorikerin beginnt die Geschichte des Paares Mathilde Vollmoeller und Hans Purrmann als Glücksfall. Ein Paar auf »Augenhöhe«, wie Maria Leitmeyer einleitend zum ersten Band des reichhaltigen Briefwechsels der zukünftigen Ehepartner schreibt. Endlich einmal kein Lehrer-Schülerinnen Verhältnis, bekannt von berühmten Paaren wie Wassily Kandinsky und Gabriele Münter oder Lovis Corinth und Charlotte Berend. Die beiden entschieden sich unabhängig voneinander für eine künstlerische Laufbahn, entgegen Familientraditionen und Konventionen in ihrem jeweiligen Umfeld, und trafen sich 1908/09 als ausgebildete Malerin und ausgebildeter Maler in Paris, der damaligen Hauptstadt der künstlerischen Avantgarde. Will man ihre Lebenswege bis dahin gegeneinander aufrechnen, konnte Hans Purrmann eine Form der künstlerischen Ausbildung vorweisen, unter anderem an der Münchner Kunstakademie, die Mathilde Vollmoeller als Frau zu dieser Zeit verwehrt gewesen wäre. Sie war ihm nicht nur an Jahren (sie war zum Zeitpunkt ihres Kennenlernens 32, er 28 Jahre alt), sondern auch an Erfolg in der Kunstszene leicht voraus: so hatte sie in ihrer Pariser Zeit mehrfach im »Salon d'Automne« und im »Salon des In-

dépendants« ausstellen können, renommierte Kunstschauen, die sich der modernen Malerei widmeten.

Es verband sie eine gemeinsame Auffassung von Kunst und bald eine tiefe Liebe. Die Briefe zeugen davon, doch finden sich von dem regen intellektuellen Austausch, der zwischen ihnen stattgefunden haben muss, vor allem Fragmente. Sie schrieben sich in Zeiten, in denen sie räumlich voneinander getrennt lebten. Wenn sie zusammen waren, scheint die hauptsächliche Verständigungsform das intensive Gespräch gewesen zu sein; darauf wird in den Briefen immer wieder Bezug genommen, es wird auf zuvor geäußerte Gedanken angespielt, ohne dass diese jedoch schriftlich weiter ausformuliert würden. Das Schreiben zeigt sich als wichtige Fortsetzung des gemeinsamen Sprechens, es hilft, in Verbindung zu bleiben, ist jedoch oft ungenügend: es gibt neben der Versicherung gegenseitiger Zuneigung durchaus Missverständnisse darüber, wie man zueinandersteht und wie der gemeinsame Lebensweg aussehen soll.

Die Quellen sind reichhaltig, trotzdem ist es alles andere als einfach nachzuvollziehen, welche Bedeutung die Kunst in ihren jeweils eigenen und gemeinsamen Lebensentwürfen hatte. Ihre Malerei lässt sich als koloristisch umschreiben; es handelt sich um eine moderne, expressive Auffassung auf der Höhe der Zeit, die sie hauptsächlich in Stillleben und Landschaften umsetzten. Sie bewunderten den Impressionismus eines Auguste Renoir, den Postimpressionismus von Vincent van Gogh und Paul Cézanne und den Fauvismus – Henri Matisse war ihrer beider Lehrer, Hans Purrmann arbeitete eng mit ihm zusammen. Neben der Nennung dieser und vieler anderer Namen thematisieren die Briefe hauptsächlich den Wunsch, arbeiten zu können, Situationen, in denen das Malen gelingt, beschreiben Orte, Farben und Licht; was genau das Schaffen veranlasst, wird jedoch nicht formuliert. Aus den Briefen und deren Konzentration auf die künstlerische Produktion entsteht der Eindruck, Kunst sei für sie ein normaler Beruf, dessen Produkte geschaffen, verkauft, gehandelt und gesammelt werden. Doch die Malerei steht so sehr im Zentrum ihrer beider Lebensentwürfe, dass man daraus schließen muss, dass Kunst doch eher eine Berufung war. Obwohl nie explizit ausgeführt, sind »Schönheit« und »Ordnung« Begriffe und deren Derivate immer wieder beschworen werden, das tiefere Ziel: Schönheit und Ordnung sind in der Natur wie in Kunstwerken aller Zeiten zu finden und werden im eigenen Werk als Ideal angestrebt.

Mit der Wahl von Hans Purrmann als Lebenspartner stellte Mathilde Vollmoeller ihre Pläne, als selbständige Künstlerin zu leben und Karriere zu machen, in Frage. Beeindruckend ist, dass dies kein schleichender Prozess ist, sondern eine bewusste Entscheidung, die explizit formuliert wird. 1911 pflegte sie über ein halbes Jahr lang ihren sterbenskranken Vater. Sie übernahm wieder die Fürsorge für die Familie Vollmoeller, eine Aufgabe, die sie bereits nach dem frühen Tod der Mutter für ihre jüngeren Geschwister übernommen hatte, bevor sie ihre künstlerische Ausbildung verfolgte. Aus dieser Rolle heraus, die den damaligen gesellschaftlichen Konventionen für eine unverheiratete Frau weit mehr entsprach als ihr Leben als freie Künstlerin, schrieb sie am 11. August 1911 an Hans Purrmann: »Es ist mir klar geworden, daß ich doch nicht geeignet bin ohne Familie zu leben, ohne deshalb mein bisheriges Leben tadeln zu wollen«. Sie wolle heiraten und Kinder haben, wie sie am 4. September nochmals bekräftigte.

1912 heirateten Mathilde Vollmoeller und Hans Purrmann, drei Kinder wurden in rascher Folge geboren. Die künstlerische Arbeit von Hans Purrmann erhielt Priorität; sie war es, die Mathilde Vollmoeller-Purrmann nun förderte. Ihre Hauptaufgabe sah sie nicht mehr in einem eigenen Werk, sondern in der Sorge für die Familie und die Karriere ihres Ehemannes. Sie wird zur Managerin, die sich hauptberuflich um die Organisation und Finanzierung dieses kleinen Kosmos kümmert. Konsequenterweise verabschiedete sie sich von der öffentlichkeitswirksamen und langwierigen Ölmalerei und konzentrierte sich auf Aquarelle und Zeichnungen. Sie malte bis an ihr Lebensende 1943 vor allem auf Reisen, im Atelier ihres Mannes oder in der unmittelbaren Umgebung der Wohnungen in Berlin, Langenargen, Rom und Florenz. Ihr Werk war nun privat. Es wurde erst 1999 im Nachlass ihrer Tochter wiederentdeckt und ist heute ein wesentlicher Bestandteil der Sammlung des Purrmann-Hauses Speyer.

Mathilde Vollmoellers Verantwortungsbewusstsein überforderte sie gelegentlich. Als Hans Purrmann an Weihnachten 1922 für einen Arbeitsaufenthalt in Rom weilte, kam dies in einem Brief an ihn zum Ausbruch, der eindeutig einem Stressmoment geschuldet war: »Du drängst mich sehr, daß ich kommen soll; u. ich kann's doch nicht möglich machen! Ich habe eine solche Angst vor der langen Reise, der Unruhe, die ich dadurch vorher schon habe, die Angst um die Kinder, die Reise zurück, an Ostern wieder Umzug nach Langenargen, die ewigen Sorgen um den Haushalt, neu aus- u. einräumen, die ewige Hetze, ich weiß nicht, wie ich es schaffen soll u. dazu noch einen Pass

besorgen sollen, alles allein, kein Mensch hilft mir [...]. Du weißt doch selbst wie schnell so ein paar Wochen fliegen, ich habe so viel Arbeit mit den Kindern, jeder Tag ist voll von oben bis unten [...]. Das alles geht für Leute, die keine Pflichten haben, wie [Rudolf] Großmann, keine Kinder. Ich habe sie nun einmal u. muß für sie einstehen. Sollen es verkümmerte, einseitige Menschen werden wie die Lepsius'schen, um die sich die Mutter nicht kümmerte, ausser ihnen den Hochmut einzupflanzen [...] Freue Dich Deiner Freiheit, [...] Du kannst einen Gewinn davon haben, mache es Dir u. mir nicht schwer, man kann nicht alles haben, man muß verzichten, will man das Eine haben.«

Die Formulierungen zeigen trotz der momentanen Verzweiflung deutlich, dass die akute Situation auf einen bewussten Lebensentwurf zurückgeht: Mathilde Vollmoeller-Purrmann grenzte sich von ihrer eigenen Lehrerin Sabine Graef-Lepsius ab, die aus einer Künstlerfamilie stammte und mit ihrem Mann, dem Maler Reinhold Lepsius, eine Ehe führte, bei der sie mit vier Kindern weiterhin aktiv blieb als Porträtmalerin und Lehrende. Dies war nur möglich, weil Lepsius für die Kinderbetreuung auf Hilfe zurückgriff. Genau dies bot Hans Purrmann in einem Brief vom 23. Juli 1913 seiner Frau als Lösung an, damit sie trotzdem Zeit und Kraft für ihre eigene Arbeit finden könne; sie verzichtete jedoch darauf. Der Briefwechsel zeigt immer wieder, dass es sich um einen bewussten Entscheid Mathilde Vollmoeller-Purrmanns und nicht um den Wunsch ihres Partners handelte, sich als Künstlerin aus der Öffentlichkeit zurückzuziehen und ihre Energie der Familie und der künstlerischen Laufbahn des Ehemannes zu widmen. Sie entwickelte eine eigene Identität als Künstler- und Familienmanagerin und reflektierte diese Rolle durchaus – in solch privaten Zeugnissen wie diesem Briefwechsel auch ungeschönt.

Den zweiten Band des Briefwechsels unter dem Blickpunkt einer Paarbeziehung von Künstler*innen zu lesen, kann deshalb für die feministische Kunsthistorikerin eine frustrierende Erfahrung sein. »Leben in seinem Schatten« wählte die Historikerin Eva-Maria Hebertz als Titel eines Essaybands über Frauen berühmter Künstler, »die ihren Männern uneingeschränkte künstlerische Entfaltung ermöglichten und zur Vervollkommnung eines herausragenden Werks« beitrugen. Neben Vollmoeller-Purrmann widmete sich die Autorin auch Hedwig Kubin, Marta Feuchtwanger, Mathilde »Quappi« Beckmann und anderen.

Die Briefe von Hans Purrmann und Mathilde Vollmoeller-Purrmann in den Jahren 1915 bis 1943 handeln – gerade auch wegen der schwierigen politischen Zeitläufte – kaum von geistigen Auseinandersetzungen oder romanti-

schen Gefühlen. Man versichert sich zwar der gegenseitigen Liebe, Zuneigung und Fürsorge. Sie setzen jedoch hauptsächlich den Dialog des Alltags fort. Im Vordergrund steht, was aktuell in der Familie und unter Freunden passiert, wen man trifft, was gekauft und verkauft wird, was organisiert werden muss, schließlich die Auswirkungen der aktuellen politischen Situation auf die Lage vor Ort. Es wird besonders in Krisenzeiten deutlich, wie schwierig die Organisation des Alltags ist und jegliche Aufmerksamkeit für sich beansprucht: Mathilde Vollmoeller-Purrmann würde ja nicht vom Austausch einer Glühbirne in Inflationszeiten berichten, wenn dieser Moment nicht den ganzen Ablauf eines Tages bestimmen würde (Brief vom 6. Dezember 1922: »Gestern ging eine Glühbirne caput, sie kostet seit 1 Dez. 875 Mk., konnte sie nicht am 30. platzen?«). Die Alltagsmaschinerie wird nur manchmal unterbrochen, zum Beispiel wie oben geschildert in Momenten der Überforderung. Dann verraten die Briefe etwas über Lebensentwürfe, grundsätzliche Haltungen gegenüber Fragen wie Arbeit und Freiheit werden deutlicher. Als Hans Purrmann fern der Familie vor der schwierigen Entscheidung steht, ein Lehramt in Berlin anzunehmen, fragt er am 28. Februar 1919, »ob ich nicht dann ein trauriger Hund werde mit Ansehen und Würde, mit meiner Arbeit aber unzufrieden, unglücklich und ein Leben das traurig vergeht, ohne diesen schönen Kampf, den Glauben und die Liebe zur Arbeit«. Er wird schließlich zum Mitglied der Akademie der Künste gewählt. Kunstwerke und Künstler*innen werden in den Briefen permanent erwähnt, über die Essenz der geliebten Arbeit, über Kunst, wird in den Briefen jedoch nur indirekt gesprochen. Ganz offensichtlich konnte – und sollte – der schriftliche Austausch das persönliche Gespräch nicht ersetzen. Oder um es mit Mathilde Vollmoeller-Purrmann in ihrem Brief vom 25. November 1938 an Hans Purrmann zu sagen: »Viel zu erzählen, zu lang zum Schreiben.«

Abb. 2 Reisepass Mathilde Vollmoeller-Purrmanns 1915, bezeichnet als »Kunstmalers Ehefrau«, Purrmann-Haus Speyer

Abb. 3 Mathilde Vollmoeller-Purrmann, Schlossgut Hohenbeilstein, Beilstein um 1917, Aquarell, 26 × 17,5 cm, Purrmann-Haus Speyer

»Wenn Du nur Freude und Mut zur Arbeit dort findest, dann ist alles gut.«
Hans Purrmann und Mathilde Vollmoeller-Purrmann: ein Künstlerpaar in stürmischen Zeiten 1915–1943

Maria Leitmeyer

Es ist mir alles unverdiente Gabe was ich habe, Du, der Du mir vom ersten Moment an etwas warst, was Du immer geblieben bist, als Mensch, als Maler obendrein mehr als je sonst jemand, irgend Freunde, oder meine Familie.« (14.12.1922) Diese Zeilen der Zuneigung übermittelt Mathilde Vollmoeller-Purrmann ihrem Mann Hans Purrmann im Dezember 1922 nach 10 Jahren Ehe. Seite an Seite hatten sie an der Académie Matisse in Paris gemalt: er, der ehemalige Schüler Franz von Stucks und Mitglied der Berliner Secession, und sie, die emanzipierte Künstlerin und Intellektuelle, einst Schülerin von Sabine Lepsius und Leo von König. Mit der Hochzeit des erfolgreichen Malerpaares im Jahre 1912 wurde der Grundstein für eine Partnerschaft gelegt, die von gegenseitigem Respekt, tiefer Zuneigung und dem beiderseitigen Bewusstsein der existentiellen Bedeutung von Kunst geprägt ist. Die Jungvermählten gründeten eine Familie. Die Zukunft versprach ein Leben in der Kunstmetropole Paris, eingebunden in das spannende Netzwerk der künstlerischen Avantgarde.

1914–1918 Der Erste Weltkrieg: Das Künstlerpaar zwischen Berlin und Beilstein

Das frühe Glück endet jäh mit dem Ausbruch des Ersten Weltkrieges im Sommer 1914. Von nun an beginnen »stürmische Zeiten«, die geprägt sind von politischen Umbrüchen, Kriegen, familiären Schicksalen und Verwicklungen, von künstlerischen und persönlichen Erfolgen und Niederlagen, von Glück und Leid. Die junge Familie lebt von da an wieder in Deutschland, zunächst auf dem Schlossgut Hohenbeilstein, dem Landsitz von Mathilde

Abb. 4 Hans Purrmann und Walter Bondy in Purrmanns Wohnung am Lützowufer in Berlin, um 1922, Purrmann-Haus Speyer

Vollmoeller-Purrmanns Familie im württembergischen Bottwartal. Wohnung und Atelier des Künstlerpaares in Paris werden vom französischen Staat beschlagnahmt. Aufgrund seiner angeborenen Muskelerkrankung (s. Beitrag Straßburg, S. 241 ff.) ist Hans Purrmann vom Kriegsdienst befreit und kann sich ganz der Malerei widmen. Auch seine Frau ist weiterhin künstlerisch tätig. Im Herbst 1915 sucht Hans Purrmann nach einer Bleibe in Berlin, wo beide an frühere Netzwerke der Kunstszene anknüpfen möchten. Mathilde Vollmoeller-Purrmann kommt mit den Kindern Christine und Robert im Januar 1916 nach; stellt ihre eigene Karriere zum Wohle ihrer Familie hintan. Damit öffnet sie ihrem Mann Freiräume für seine künstlerische Arbeit und ebnet ihm den Weg zum Erfolg. Hans Purrmann nimmt diese Rollenverteilung dankbar an, fordert aber seine Frau immer wieder dazu auf, sich auch selbst der künstlerischen Arbeit zu widmen. Als sie im Sommer 1916 mit Tochter Christine, Sohn Robert und ihrer Freundin Poly Hardt in Bansin an der Ostsee Ferien macht, lautet sein Vorschlag: »Solltest Du etwas zu Deiner Arbeit brauchen, so schreibe mir, ich freue mich wenn Du etwas

arbeitest!« (1.8.1916) In diesem Sommer malt Mathilde Vollmoeller-Purrmann zahlreiche Aquarelle mit Motiven von der Ostseeküste. Anstelle der Ölmalerei tritt auch in Zukunft die weniger aufwändige Aquarellmaltechnik, die es der Künstlerin erlaubt, trotz des aufreibenden Familienmanagements weiterhin zu arbeiten.

Hans Purrmann ist in Berlin sehr erfolgreich und verfügt mit Max Slevogt, Max Liebermann, Rudolf Levy, Leo von König, Friedrich Ahlers-Hestermann, Arthur Lewin-Funcke, Karl Scheffler, Curt Glaser und Heinz Braune über vielfältige Kontakte in der Kunstwelt. Auch Freundschaften aus früheren Berliner Tagen oder aus Paris werden von Hans und Mathilde Purrmann weiterhin gepflegt, wie zu den Künstlerinnen Johanna Schöne und Elsa Weise, zu Oskar und Marg Moll oder zu Walter Bondy und Rudolf Großmann. Paul Cassirer bleibt als Förderer, Händler und Vertrauter eine zentrale Konstante in Hans Purrmanns künstlerischem Werdegang.

Während ihr Mann in Berlin bleibt, lebt Mathilde Vollmoeller-Purrmann mit den Töchtern Christine und Regina und Sohn Robert auch in den Sommermonaten 1917 und 1918 in Beilstein. Im letzten Kriegsjahr verlängert sie ihren Aufenthalt bis März 1919, um ihre Kinder vor den Gefahren der Großstadt zu schützen: vor der Revolution, den Plünderungen, der Nahrungsknappheit und der Spanischen Grippe. Sie zieht die Sicherheit und die bessere Versorgungslage auf dem Land vor. In Beilstein findet sie Zeit für ihre künstlerische Arbeit. Ihr besorgter Ehemann schreibt: »Hast Du die Farben bekommen? Soll ich noch andere nachschicken?« (15.7.1917)

Trotz des Krieges kann sich Hans Purrmann auf dem Berliner Kunstmarkt behaupten. Daneben erweitert und vertieft er seine bereits in Paris erworbenen Kenntnisse im Kunsthandel. Häufig erzählen seine Briefe von Kunstwerken, antiken Möbeln und Teppichen oder sonstigen Antiquitäten, die von ihm erworben oder verkauft werden, und die er als Wertanlage in den politisch turbulenten Zeiten und als Sicherheiten für seine junge Familie versteht. Mit seiner Finanzlage ist der Maler in diesen Jahren recht zufrieden. Stolz schreibt er am 3. August 1917: »Ich freue mich, jetzt geht doch Geld ein, in diesem Jahr schon 16 tausend Mark.« Als verantwortungsbewusster Familienvater schreibt der damals 37-Jährige: »jetzt wird es ernst und das Leben muss doch eine Gestalt annehmen!« Er ist froh, seine Familie in Beilstein in Sicherheit zu wissen. Dennoch setzt ihm die Trennung zu und er hadert zuweilen mit der Familie seiner Gattin. Eifersüchtig blickt er darauf, mit wieviel Herz-

blut Mathilde Vollmoeller-Purrmann ihre Kraft in Beilstein einsetzt, sorgt sich um ihre Gesundheit und befürchtet, dass sie sich in dem Familienbetrieb um ihre Schwester Liesel übernimmt – dies umso mehr, als Oskar Wittenstein, Liesels Ehemann, kurz vor Kriegsende 1918 bei einem Flugzeugabsturz ums Leben kommt. Immer wieder beschäftigt Hans Purrmann der Zwiespalt zwischen seiner eigenen künstlerischen Selbstverwirklichung und den praktischen Erfordernissen des Lebens, die ihren Tribut von seiner Frau einfordern (vgl. Brief 12). Auch für Mathilde Vollmoeller-Purrmann ist der Rollenkonflikt zwischen der württembergischen Familie in der Provinz, dem Ehemann in Berlin, der eigenen künstlerischen Berufung und der Sorge für die Kinder nicht leicht zu tragen. Sie zweifelt an ihrer Bestimmung und sieht ihre künstlerische Entwicklung in Gefahr. Purrmanns Ratschlag an seine Frau ist einfach: Sie solle sich nicht in einer Fülle übernommener Aufgaben verlieren und ihr Vermögen entschieden dafür einsetzen, sich zugunsten ihrer Arbeit als Künstlerin so konsequent als möglich zu entlasten. In einem Brief vom 5. Oktober 1918 schreibt er: »Ich verstehe nicht recht Deinen Brief von heute, es ist sehr einfach, wenn Du an Deine Malerei glaubst, so nehme Dir eine Haushälterin, und arbeite nicht mit dummen Bauernmädchen, das Geld hast Du ja dazu, dann können wir ja einfacher auch leben, man kann nicht Weinbauer, Familienbank, Mutter und Malerin und weiß der Teufel alles in einer Person sein! Ich leide auch darunter unter dem halb zufriedenen und unentschiedenen Leben, ich habe die größte Würdigung, aber ich lasse eine Freiheit, und habe immer selbst mir eine andere Richtung für Dich gedacht!« Bereits 1917 sandte Hans Purrmann seiner Frau einen Zeitungsbericht aus der Frankfurter Zeitung vom 4.8.1917 zur Rede des Gynäkologen und Rektors der Berliner Friedrich-Wilhelms-Universität Ernst Bumm über das Frauenstudium und die Vereinbarkeit mit Ehe und Familie – ein Beleg dafür, dass dies wohl auch für Hans und Mathilde Purrmann ein Thema war.

Um 1920 Die Nachkriegszeit – Das Künstlerpaar zwischen Berlin und Langenargen
Das Ehepaar bleibt bis März 1919 räumlich getrennt. Der Maler geht in dieser Zeit ganz in der Welt der Kunst auf, schafft sich eine Parallelwelt des Schönen gegenüber der harten Realität des von Kriegswirren und Not gebeutelten Alltags. Schließlich jedoch findet sich eine neue Perspektive für das

Künstlerpaar. Hans und Mathilde Purrmann erwerben am 21. Oktober 1919 ein Fischerhaus in Langenargen am Bodensee als idealen Ort, an dem die Bedürfnisse der Kinder und der beiden Künstler*innen zur Deckung gebracht werden können. Bis 1935 lebt die Familie Purrmann nun im Sommer in Langenargen und im Winter meist in Berlin. Hans Purrmann avanciert in all diesen Jahren zu einem der renommiertesten Maler seiner Zeit, gesellschaftliche und künstlerische Ehrungen mehren sich. Als er jedoch das Angebot einer Professur an der Berliner Hochschule der Künste erhält, zögert er und bittet seine Frau Anfang des Jahres 1919 um Rat: »jetzt wo so viele Leute um eine kleine Stelle froh sind, soll ich eine so reichbezahlte Stellung ausschlagen! Ich bin sehr unsicher! Kampf wollte mich unbedingt haben, und gab mir in allen Dingen sehr nach! Aber soll ich mir meine Freiheit nehmen lassen? Was wird für mein Leben und meine Arbeit glücklicher sein? Äußere Dich doch, es ist doch wichtig!« (vgl. Brief 25) Purrmann lehnt ab. Zugleich wird ihm im Februar 1919 die große Ehre zuteil, als Mitglied der Sektion für Bildende Kunst in der Preußischen Akademie gewählt zu werden – neben Wilhelm Lehmbruck, Oskar Kokoschka, Lovis Corinth und anderen bedeutenden Künstlern der Moderne.

Nach dem Krieg wird eine kurzzeitige Rückkehr nach Paris möglich und Mathilde Vollmoeller-Purrmann reist im August 1920 in die ehemalige Wahlheimat des Paares. Anlass der Reise ist die vorgesehene Versteigerung der im Ersten Weltkrieg sequestrierten Kunstgegenstände des Ehepaares Purrmann. Die Erfahrungen, die die dort einst erfolgreiche Künstlerin nun als Deutsche kurz nach Kriegsende macht, sind erschütternd. Als der erhoffte Erfolg, das verlorene Eigentum wiederzuerhalten, auszubleiben droht, findet Purrmann am 4.9.1920 tröstende Worte: »Doch freue ich mich, daß Du das alles sehen kannst und Du solltest das alles mit Ruhe tun, hier geht es gut und in Ordnung und selbst, wenn Deine Reise zwecklos war, und mit den Sequestrationen nichts zu machen ist, so solltest Du Dich doch freuen und Dich auf keinen Fall niederdrücken lassen!« Leider sind keine Gegenbriefe von Mathilde Vollmoeller-Purrmann aus dieser Zeit erhalten. Doch am 25.9.1920 erhält Purrmann von dem befreundeten Ehepaar Michael und Sarah Stein in Paris ein Telegramm mit der Nachricht eines Unfalls. Aus den erhaltenen Quellen geht nicht eindeutig hervor, was geschehen ist. Doch schreibt Hans Purrmann kurz darauf an seine Frau: »Bei allem schrecklichen, allem Leid bin doch ich froh, daß ich weiß was mit Dir ist, daß Du nicht überfahren bist, daß

Dir kein körperliches Unglück geschehen ist, wir werden alles tun, um Dich hier zu haben und Dich bald in unseren Arm zu nehmen.« (vgl. Brief 35) Mathilde Vollmoeller-Purrmann kommt daraufhin nach Hause zurück.

1922/23 Zeit der Inflation: Rom als Zufluchtsort des Künstlerpaares

Anfang der 20er Jahre ist Hans Purrmann in Deutschland eine zentrale Persönlichkeit in den entscheidenden Gremien der malerischen Avantgarde. Man sieht in ihm einen Mittler der französischen Malerei der Moderne in Deutschland. Angesichts des von vielen Seiten auf ihn ausgeübten Drucks gerät der Künstler dennoch in eine Schaffenskrise. Ermutigt und unterstützt von Mathilde Vollmoeller-Purrmann lässt er schließlich im November 1922 seine Frau und die Kinder in Berlin zurück, um den Winter in Rom zu verbringen. Er möchte in der »Ewigen Stadt« für sich und seine Familie eine Zukunft aufbauen, um dem von Krieg und Inflation geschüttelten Deutschland zu entkommen – auf der Suche nach einem Ort der inneren Ruhe und der ungebrochenen künstlerischen Arbeit. So sehr er den Aufenthalt in Rom genießt, so sehr vermisst er jedoch auch seine Frau und die Kinder. Immer wieder äußert er den intensiven Wunsch, sie möge ihn besuchen, um seine überwältigenden Erlebnisse mit ihr teilen zu können, wohl wissend, wie sehr sie die südliche Atmosphäre und die Kunstschätze Roms glücklich machen würden. Für seine Frau ist die Situation mit den Kindern im Winter 1922/23 in Berlin alles andere als leicht. Am 6.12.1922 schreibt sie: »Ich war sehr dankbar u. trostbedürftig, abgehetzt, wie einer der im Morrast steckt, immer sich herausarbeiten will u. den jede Bewegung tiefer sinken läßt. Wenn Du nur Freude und Mut zur Arbeit dort findest, dann ist alles gut.« In diesen Wochen wird ihr dauerhafter Spagat zwischen der Pflichterfüllung als Familienmanagerin und ihrer Sehnsucht nach künstlerischer Arbeit und intellektueller Auseinandersetzung besonders spürbar: »Du machst mir recht Heimweh, es ist ein dicker leerer Fleck an Deinem Platz u. nur daß ich ganz eng mit den Kindern lebe u. sie ganz dicht um mich herum sind können wir es aushalten. Verstehe nur meine öftere Unruhe nicht so falsch. Ich kann mir ein Leben ohne Euch doch nicht mehr denken, doch werde ich den Stachel nicht los, daß ich nicht genug leiste u. komme mir oft dadurch so minderwertig u. unfähig vor, daß ich mich selber an die Wand schmeissen möchte. Du weißt, daß Geld u. Reichtum mir nie ein Ziel oder Begriff gewesen sind; in meinem gan-

Abb. 5 Mathilde Vollmoeller-Purrmann als Künstlerin mit Tochter Christine, um 1925, Hans Purrmann Archiv München

zen Leben nicht. Daß man eine Liebe zu schönen, reizvollen Sachen hat, entspringt doch nur einer Freude an Schönem. Traurig genug, daß man's nur via dreckiges Geld haben kann. Nein, es ist mir alles unverdiente Gabe was ich habe, Du, der Du mir vom ersten Moment an etwas warst, was Du immer geblieben bist, als Mensch, als Maler obendrein mehr als je sonst jemand, irgend Freunde, oder meine Familie.« (14.12.1922) Der Alltag mit drei Kindern in der Berliner Vorweihnachtszeit während der Hochinflation kostet Mathilde Vollmoeller-Purrmanns letzte Kräfte. Ihre Überlastung gipfelt in einem Brief am zweiten Weihnachtsfeiertag 1922 (vgl. Beitrag Althaus, S. 13 f.), in dem sie sein Verlangen, sie in Rom zu sehen, als tyrannische Forderung empfindet. Schon einen Tag später nimmt sie ihre Vorwürfe jedoch zurück: »Also ich habe mir alles von der Seele gesagt, jetzt ist mir besser, abgesehen von der Reue, daß ich Dir böse, d. h. ärgerliche Stunden mache. Denn Du meinst es gut, möchtest mich's gut haben lassen u. ich sehne mich ja so unendlich nach sehen u. hören von anderen Dingen!« (27.12.1922) Endlich fährt Mathilde kurz darauf nach Rom, während ihre Schwester Liesel für die Kinder sorgt. Wieder zurück in Deutschland schreibt sie am 14. März 1923 an ihren Mann:

Abb. 6 Mathilde Vollmoeller-Purrmanns italienischer Autoführerschein, Rom 1927, Hans Purrmann Archiv München

»Meine Reise ist mir wie ein schöner Traum u. die Realität umso schmerzlicher, ich bin in einem furchtbar desolaten Zustand, die Teuerung schreitet fort, die Leute geldhungrig verärgert, vergrämt, verhungert u. müde. Dem kann man sich nicht entziehen. Sonntag früh sah ich in München die Hitler-Truppe mit Hakenkreuzfahnen zum Exerzieren sich am Bahnhof sammeln. Die Volkverstimmung muss sich Luft machen, aber die Judenfrage als Basis zu nehmen ist ganz verkehrt, u. kann nur schlecht enden.« Purrmann antwortet zwei Tage später: »Halte aus in Berlin!«

Der Beschluss ist gefasst, die ganze Familie nach Rom umzusiedeln. Nach dem gemeinsamen Sommeraufenthalt in Langenargen und Urlaubstagen am Golf von Sorrent werden die Berliner Wohnung und das Atelier zwischenvermietet und Purrmanns verlegen ihren Hauptwohnsitz bis 1927 nach Rom. Endlich findet auch Mathilde Vollmoeller-Purrmann dort wieder mehr Zeit, künstlerisch zu arbeiten. Sie schreibt sich von 1925 bis 1927 an der »Regia Accademia di Belle Arti« in der »Scuola libera del nudo« zum Aktzeichnen ein und macht auch einen italienischen Autoführerschein. Gemeinsam bereist die Familie im Sommer 1924 Süditalien. Hans Purrmann verlängert den Aufenthalt und verbringt einige Zeit auf Ischia. Auch wenn die Beziehung nie

ganz abgebrochen war, kommt es erst im September 1924 in Italien erstmals nach dem Krieg zu einer persönlichen Begegnung zwischen Hans Purrmann und Henri Matisse. Die durch den Krieg belastete Beziehung der Künstlerfreunde war offensichtlich ein Thema, das es zu überwinden und zu bereden galt. Vertieft wurde die Begegnung bei einem Besuch Purrmanns bei Matisse in Nizza im September 1926.

Ab 1927/28 verbringt das Künstlerpaar die Wintermonate erneut in Berlin, während das Haus in Langenargen weiterhin der beliebte Sommersitz bleibt. Der »Familienbetrieb Purrmann« mit den heranwachsenden Kindern, Schulangelegenheiten, künstlerischen Erfolgen sowie familiären, freundschaftlichen und gesellschaftlichen Verpflichtungen läuft weiter.

1933–1943 Nationalsozialismus und Zweiter Weltkrieg: Florenz als Zufluchtsort des Künstlerpaares

Im Sommer 1932 arbeitet Hans Purrmann in seinem Berliner Atelier an dem Auftrag, die Stirnwand des Kreistagssaales in Speyer zu gestalten. Der Druck eines so prestigeträchtigen Werkes für seine Heimatstadt lastet schwer auf ihm. Bevor das Wandbild in Form eines Triptychons mit dem Titel »Allegorie auf Kunst und Wissenschaft« an Ort und Stelle angebracht wird, stellt er es in der Berliner Akademie der Künste aus. Sowohl dort als auch in Speyer sorgt es für kontroverse Meinungen. Vor allem in Purrmanns Heimat stieß es bei kulturreaktionären Bürgern und Künstlerkollegen auf Ablehnung, die 1933 in der Forderung gipfelte, das Werk zu vernichten. Dies konnte glücklicherweise dadurch verhindert werden, dass das Triptychon hinter einer Hakenkreuzfahne verborgen wurde.

Für Hans Purrmann und seine Frau wird die Situation im nationalsozialistischen Deutschland immer unerträglicher. Bald gilt Purrmanns Kunst als »entartet«. Nach einem Kuraufenthalt in Karlsbad verbringt der Künstler die Monate Juli und August in Trento in Italien. Am 14.7.1933 schreibt er seiner Frau: »Die Kunstverhältnisse in Berlin, das ist schon schauderhaft, das wird ja auch eines Tages abgewirtschaftet haben, aber dann sind wir alt oder schon nicht mehr! (…) meine Arbeit und auch mein Geist finden Ruhe, es ist wunderbar keine Deutschen zu sprechen (…).« Auch in Italien zeigen sich die Spuren der politischen Veränderungen. So schreibt Purrmann am 27.8.1933: »Hier ist das jetzt alles in Händen der Fascisten, die aber hauptsächlich die

moderne Kunst von Italien hervorheben.« Anfang September kehrt der Maler nach Deutschland zurück. Die Verzweiflung Hans und Mathilde Purrmanns angesichts der kulturellen, wirtschaftlichen und politischen Situation im nationalsozialistischen Deutschland wächst und damit der Wunsch, erneut Zuflucht im Ausland zu suchen. Als treibende Kraft und durch kluges Insistieren kann Mathilde Vollmoeller-Purrmann ihren Mann dazu bewegen, sich für die Leitung der Villa Romana, einer deutschen Künstlerstiftung in Florenz, zu bewerben. Zugleich setzt sie all ihr diplomatisches Geschick und ihre gesellschaftlichen Verbindungen dafür ein, um die Berufung ihres Mannes zu unterstützen. Am 15. Juli 1935 unterzeichnet er schließlich den Vertrag mit dem Villa Romana-Verein. Als er im Oktober 1935 sein Amt in Florenz antritt, ist ihm seine Frau in jeder Hinsicht eine große Stütze. Sie verspricht ihm, bis zum Schulabschluss der jüngsten Tochter Regina im Frühjahr 1936 zwischen Berlin und Florenz zu pendeln, um dann ebenfalls nach Florenz zu ziehen. Tochter Christine steigt in diesen Jahren bereits zu einer anerkannten Pianistin auf, Robert lebt als erfolgreicher Student der Chemie in München. Mathilde Vollmoeller-Purrmann hofft, dass ihr Mann in Florenz den Diffamierungen durch den Nationalsozialismus und dem Kampf um die künstlerische Freiheit entgeht und glücklicher seiner Arbeit nachgehen kann. So ist ihre Enttäuschung verständlicherweise groß, als er mutlos aus Florenz schreibt und das Unterfangen sogar abbrechen möchte. Sie antwortet ihm am 13.11.1935: »ich habe es gut gemeint u. bin sehr enttäuscht, daß Du nichts Gutes sehen kannst.« Purrmann arrangiert sich mit der neuen Situation und Mathilde Vollmoeller-Purrmann lenkt seine Schritte weiter aus der Ferne mit praktischen Tipps zum Umgang mit der Villa Romana, deren Renovierung und den Stipendiaten, bis sie im März 1936 ebenfalls nach Florenz zieht. Gemeinsam mit ihrem Mann kümmert sie sich nun um den Wiederaufbau der Villa Romana. Ab Ende Juli 1940, mitten im Zweiten Weltkrieg, zwingen sie unglückliche Umstände, häufig zwischen Florenz und München zu pendeln: Mathilde Vollmoeller-Purrmann ist an Brustkrebs erkrankt und lässt sich in der Münchner Maria-Theresia-Klinik mit einer Kombination aus chirurgischen Eingriffen und Strahlentherapie behandeln. In gewohnter Weise versucht sie weiterhin, ihren Mann aufzumuntern, ist für ihn stark, fordert keine Hilfe seinerseits ein, sondern äußert sich beruhigt, wenn er seiner Arbeit nachgehen kann. Immer hat sie Hoffnung. Auch Hans Purrmann tröstet sie und sich in seinen Briefen mit dem Vertrauen in die Medizin: »Habe nur

Geduld, und richte Dich ganz nach den Ärzten, ich habe Vertrauen, denn die Lage des Übels ist sichtbar und im Beginnen, also warum sollte man heute nicht dagegen ankönnen.« (21.8.1940) oder »Eile Dich jedenfalls keineswegs mit dem Zurückkommen, mache alles was die Ärzte verlangen, das ist jetzt die Hauptsache und das allerwichtigste. (…) beunruhige Dich nicht wegen Florenz, der Villa, der Stipendiaten und mir selbst, es ist alles in Ordnung und geht seinen Gang, ich arbeite mit Ruhe und es fehlt mir an Nichts.« (18.1.1943)

Das vertrauensvolle Verhältnis des Künstlerpaares bewährt sich auch in dieser harten Zeit. Wie bereits ihr ganzes Leben lang stellt sich die Malerin der Realität auch jetzt mit Mut, Klugheit und großer Empathie für ihre Familie.

In den letzten erhaltenen Zeilen ihres Briefwechsels überbringt Mathilde Vollmoeller-Purrmann ihrem Mann am 8.2.1943 die Nachricht, dass die Klavierkonzerte der Tochter Christine wegen Stalingrad abgesagt wurden. Danach fährt sie zurück nach Florenz, wo sich ihr Zustand zunehmend verschlechtert. Am 5.7.1943 schreibt Hans Purrmann seinem Freund Heinz Braune: »Heute will nun meine arme Frau nach München reisen, wir haben einen Schlafwagen bekommen und Krankenwagen, um sie zu und von der Bahn zu bringen; sie will zu meinem Sohn. An dem lieben Jungen hängt sie und ich selbst weiß es ihm nicht zu danken, wie sehr er ihr Leben in den letzten Jahren angenehm machte und ihr die meisten Freuden geben konnte. Es ist geradezu rührend, welche Aufmerksamkeit und welche Liebe er aufbringen konnte. Es ist auch für mich bei all dem Schmerz und all dem Leid eine Genugtuung, denn lieber Braune, es waren traurige Monate, ich brauche es ja Dir nicht zu sagen und was man so Seite an Seite durchmacht und wie man von Mitleid zerbrochen wird.« Kurz darauf reisen Hans Purrmann und seine Tochter Regina ebenfalls nach München, wo Mathilde Vollmoeller-Purrmann am 16.7.1943 verstirbt. Unter den zahlreichen Kondolenzbriefen finden sich auch die tröstenden Zeilen von Rudolf Levy, Hans Purrmanns Künstlerfreund seit Jugendtagen: »Lieber alter Freund, die traurige Nachricht von dem Tod Deiner Frau hat mich überaus schmerzlich bewegt. Ich kann ermessen, wie schwer der Verlust Dich getroffen hat und Du kannst glauben, daß meine Anteilnahme an demselben tief und aufrichtig ist. Als Dein ältester Freund kann ich weit den Weg zurückschauen, auf dem die Dahingegangene so lange schon Dein treuer und liebevoller Begleiter gewesen ist und die Trauer nachfühlen, die Dich in diesem Augenblick erfüllt. Alle Trostworte klingen so banal. Nimm daher nichts als diesen überaus herzlichen Händedruck von Deinem alten Rudolf Levy« (Florenz 9.8.1943).

Abb. 7 Hans Purrmann, Stillleben mit Holzmadonna, 1917, Öl auf Leinwand, 124 × 89 cm, Kunsthalle Bremen

»Man sitzt auf einem Vulkan …«
Zeitgeschichtliche Aspekte in den Briefen
Felix Billeter

Die Frage, wie sich die wohl turbulentesten Zeiten des 20. Jahrhunderts in der Korrespondenz des Künstlerpaares Purrmann-Vollmoeller spiegeln, liegt auf der Hand, zumal ihr erhaltener Briefwechsel einen beachtlichen zeitgeschichtlichen Bogen spannt – vom Ende der Wilhelminischen Kaiserzeit, der Revolution von 1918, den 15 Jahren Weimarer Republik und schließlich dem nationalsozialistischen Regime Adolf Hitlers, inklusive zweier katastrophaler Weltkriege.

Obwohl es in der Vorkriegszeit nicht an historischen Ereignissen gefehlt hat, war Politik kaum ein Thema in der Korrespondenz des Künstlerpaares, auch im Briefwechsel Purrmanns mit seinem 1910 verstorbenen Jugendfreund Wilhelm Wittmann nicht. Die Verfestigung der Machtblöcke in Mitteleuropa vor 1914, der Entente zwischen Frankreich, England und Russland auf der einen, der Koalition der Mittelmächte Deutschland und Österreich auf der anderen Seite, mit ihrer militärischen Hochrüstung, führten über die Jahre zu zahlreichen Spannungen und offenen Konflikten (etwa den Balkankrisen). Als der englische König Eduard VII. im Mai 1910 verstarb und damit eine Ära britischer Außenpolitik zu Ende ging (er hatte die Entente um Russland erweitert), unterließ Purrmann bei seinem Aufenthalt in London jegliche Wertung. Ihm fiel aber auf, dass man vor Ort Trauer trüge und besonders die Frauen sehr schön aussähen (Bd. 1, Brief Nr. 9). Als sich dann, um ein anderes Beispiel zu geben, 1911 durch den »Panthersprung nach Agadir« die zweite Marokko-Krise entfacht hatte – Purrmann arbeitete derzeit mit Matisse in Collioure am Mittelmeer nahe der spanischen Grenze, Mathilde Vollmoeller pflegte ihren Vater in Stuttgart – fehlte nicht viel und der begrenzte bewaffnete Konflikt in Nordafrika zwischen Deutschland und Frankreich hätte zu einem Weltkrieg geführt. Das Paar verliert über diese Vorgänge jedoch kein Wort.

Gelegentlich werden natürlich auch in Künstlerkreisen Mentalitätsunterschiede zwischen Deutschen und Franzosen deutlich oder gar Vorurteile zu-

gespitzt: 1911 veröffentlichte der Bremer Künstler Carl Vinnen seinen »Protest deutscher Künstler« gegen die angeblich überteuerten Ankäufe französischer Kunst durch deutsche Museen. Bei der vom Münchner Verleger Reinhard Piper organisierten Gegendarstellung enthielt sich Purrmann zwar der Stimme, überlegte aber etwas boshaft, ob er nicht den »Beschwerde«-Brief Paul Cassirers von Dezember 1909 (Bd. 1, Brief Nr. 5) hätte einsenden sollen, zumal es bei der Matisse-Ausstellung im Winter 1908/09 zu schroffer Ablehnung seitens der Berliner Künstlerschaft gekommen war (»Eine unverschämte Frechheit nach der Anderen«, so Max Beckmann in seinem Tagebuch am 7. Januar 1909).

Der Briefwechsel Hans Purrmanns und seiner Verlobten Mathilde Vollmoeller aus der Vorkriegszeit ergibt insgesamt ein kulturhistorisches Panorama, wie es Florian Illies 2012 auch in seinen synoptischen Erzählungen »1913 – Der Sommer des Jahrhunderts« vor Augen geführt hat. Man erfährt von der erstaunlichen »Sehnsucht nach dem Anderen...« innerhalb der internationalen Künstlergemeinschaft, die sich in Paris oder auch am Mittelmeer zu Malstudien zusammenfand. Peter Kropmanns hat diese Situation mehrfach schon lucide dargestellt, zuletzt im Vorwort zum Band 1 unserer Brief-Edition.

Dann aber ereignete sich im Sommer 1914, für die Allermeisten völlig überraschend, die Urkatastrophe des 20. Jahrhunderts – der »Große Krieg« brach aus, beschädigte und zerstörte bald auch alle bis dahin gewachsenen Künstlerfreundschaften. Das Zeitpolitische, der Krieg, die Revolutionszeit, der Friedensvertrag und seine Nachbeben in der Weimarer Zeit wirkten sich unmittelbar auf das Leben aus und drängten sich auch in den Briefwechsel des Künstlerpaares. Am 22. Juni 1914 beschwichtigte Purrmann seine Frau noch: »Alles in Ordnung...« (Bd. 1, Brief Nr. 75), was ihm dann durch den Kopf ging, als eine Woche später vom Attentat auf den österreichischen Thronfolger Franz Ferdinand in Sarajewo berichtet wurde, dem Auslöser des Weltkrieges, mag weniger beruhigend gewesen sein. Er ließ sich allerdings nicht davon abhalten, noch Mitte Juli an der Organisation einer Matisse-Ausstellung in Berlin mitzuwirken, in der 19 Exponate aus der Pariser Sammlung Michael Stein gezeigt wurden. Wegen der Kriegserklärung an Frankreich am 3. August 1914 musste die Ausstellung sofort geschlossen werden und sämtliche Werke wurden in Berlin beschlagnahmt. Ob auch Purrmann von der allgemeinen Kriegsbegeisterung und Opferbereitschaft in den ersten Kriegstagen, dem »Augusterlebnis«, überwältigt war, darf bezweifelt werden. In

einem Brief an Heinz Braune von 5. August 1914 lässt sich nur gedämpft patriotische Hochstimmung erkennen. Vielmehr hoffte der Künstler, aus der allgemeinen Euphorie Kräfte für seine Malerei zu gewinnen: »Vorerst bleibe ich in Beilstein, ich male ruhig weiter und gebe Gott, daß mir Siegesnachrichten und etwas Sonne mir die Sache heiter und leicht machen!« Aufgrund seiner Muskelerkrankung (vgl. Beitrag Straßburg, S. 241 ff.) war Purrmann vom Militärdienst suspendiert, musste sich aber 1915 immer wieder längeren Untersuchungen unterziehen, bis er endgültig freigestellt wurde.

Als bekannt wurde, dass die deutschen Invasionstruppen auf ihrem Weg durch Belgien und Nordfrankreich die Universitätsbibliothek in Löwen gesprengt und die Kathedrale von Reims mit Artillerie unter Beschuss genommen hatten, kam es im Herbst 1914 zu wüsten publizistischen Aktionen und Fehden auf allen Seiten (»Manifest der 93«). Nur wenige mahnten noch zur Besonnenheit und erinnerten daran, dass die Kunst über nationalen Befindlichkeiten stehen sollte: Hermann Hesse erhob in der »Neuen Zürcher Zeitung« seine Stimme (»O Freunde, nicht diese Töne!«). Purrmann bedankte sich später für die Zusendung dieses Aufrufs und anderer politischen Schriften, die 1946 unter dem Titel »Krieg und Frieden« erschienen waren, und gratulierte seinem Nachbarn in Montagnola: »...Was Sie da, und schon vor so langer Zeit sagten, übertönt alles an Schönheit und Weisheit, was in so finsteren Zeiten jemals gesagt wurde. Wenn Ihre Worte auch überschrien werden konnten, so machte es uns doch alle zu Leidtragenden, und nie wird es zu spät sein, Einkehr zu halten. Gerade deshalb ist mir die Bestärkung mit dem Nobelpreis so lieb.« (15.11.1946) Auf französischer Seite trug der Schriftsteller Romain Rolland die Fackel des Pazifismus und der Völkerverständigung über die Grenzen. Mathilde Vollmoeller beschäftigte sich 1913 mit seinem gerade vollendeten Hauptwerk, dem mehrbändigen Künstlerroman »Jean-Christophe«, für den der Autor 1915 den Literaturnobelpreis erhielt (vgl. Bd. 1, Brief 73); Rolland erzählt darin die fiktive Geschichte eines deutschen Künstlers in Frankreich. Mathilde wird sicherlich Parallelen im eigenen Leben und dem ihres Mannes gesucht und gefunden haben. Purrmann bedankte sich später wiederum bei Hesse für die Zusendung seines Briefwechsels mit ebendiesem Rolland: »... Gleich habe ich es durchgelesen mit künstlerischem Genuss und Hochachtung vor dieser menschlich hochstehenden Freundschaftsbeziehung über die Länder hinaus, die immerzu in Streit und Missverstehen sich bewegten. Im ganz Kleinen, hier gegenüber, erlebte ich ähnliches mit Matisse.« (9.6.1954)

Hans Purrmann und Mathilde Vollmoeller setzten sich zwar nicht in vergleichbarer Weise für deutsch-französische Verständigung ein, haben aber im Rahmen ihrer Möglichkeiten alles getan, um alte Kontakte zu halten. Ende November 1915 ließ man Unterwäsche an den Bruder von Matisse schicken, der in einem deutschen Internierungslager festsaß (Brief Nr. 2). Im letzten Kriegssommer schuf Purrmann mit der Radierung »Die Badenden« (Heilmann 61) eine Hommage an seinen Freund und spielte auf dessen fauvistisches Gemälde von 1905/06 an (»Le Bonheur de vivre«). Nach dem Krieg veröffentlichte Purrmann seine Erinnerungen an die gemeinsame Zeit in Paris in der Zeitschrift »Kunst und Künstler«, wofür sich Matisse im November 1922 mit einigen Lithografien bedankte (26.11.1922; Brief Nr. 43). Nach wie vor herrschte aber allgemein in Europa Fremdenfeindlichkeit, die auch Mathilde Vollmoeller bei ihrem Besuch in Paris 1920 zu spüren bekam: »Es muß ja ein wenig peinlich sein, so in Paris herumzugehen und Leuten zu begegnen, die man kennt. Ich träumte im Krieg oft ich sei in Paris! Aber doch, muß es wieder schön sein, daß wenigstens die Möglichkeit ist! Vielleicht vergeht auch einmal der Haß!« (19.8.1920; Brief Nr. 29) Purrmann erfuhr Deutschfeindlichkeit am eigenen Leibe erst später, in Rom: »... gestern Abend war ich in einem Film, »die apokalyptischen Reiter«, der schon auf Deutschlands Wunsch an einzelnen Stellen ausgeschnitten wurde! Ich war ganz verzweifelt, da rennt nun seit Wochen alles hin, begeistert und schauderhaft gegen alles Deutsche bearbeitet.« (11.1.1923; Brief Nr. 53)

Auf versöhnliche Weise sahen sich Hans Purrmann und Henri Matisse nach zehn Jahren der Trennung im September 1924 wieder. Matisse »weinte als er mich sah, und tat sehr freundschaftlich, auch etwas verlegen, wenn ich von den Opfern, den Nöten und dem Elend sprach, antwortete er meist nicht, aber doch sagte er mir einmal daß England am Ausbruch des Krieges auch Schuld habe...« (Brief Nr. 65) Opfer, Nöte und Elend hatte es auf beiden Seiten gegeben, Matisse musste Paris verlassen und logierte seit 1916 in einem Hotel in Nizza. Purrmann erlebte den Untergang des Kaiserreiches, der die Bevölkerung offensichtlich – durch Kriegspropaganda geblendet – völlig unvorbereitet traf, in Berlin, wie er von dort am 4. Oktober 1918 an seine Frau berichtet: »Das Deutsche Reich soll am Zusammenbrechen sein, in den letzten Tagen haben unzählige Leute ihr Vermögen verloren, Ludendorf soll ganz zusammengebrochen sein, und wurde zurückgestellt, es soll keine Möglichkeit mehr geben den Krieg zu gewinnen...« (Brief Nr. 13) – »Was einem nur

Abb. 8 Hans Purrmann an Mathilde
Vollmoeller-Purrmann, Brief 10.12.1918,
Hans Purrmann Archiv München

immer die Leute eingeredet haben, wir stünden wunderbar, jetzt ist alles ganz kleinlaut, und jeder sagt der Krieg ist verloren!« (7.10.1918, Brief Nr. 14)

Eine Folge des harten Versailler Friedens von Juni 1919 war die drei Jahre später beginnende Hyperinflation – »Frau Scheffler hat wieder einen Nervenschock nach einem Ausflug in die Stadt, wo alles eine neue 0 angehängt hat...« (Mathilde Vollmoeller am 5.2.1923, Brief Nr. 59) – und schließlich – aufgrund ausbleibender Reparationsleistungen von deutscher Seite – die Besetzung des Rheinlandes durch französische Truppen, die sog. »Ruhrkrise« von 1923. Darüber schreibt Mathilde Vollmoeller ihrem Mann entsetzt: »… Man sitzt auf einem Vulkan, der jeden Augenblick eine Unvorsichtigkeit bringen kann, die den gehäuften Zündstoff in Brand setzt. Die allgemeine Gedrücktheit ist groß. Man spricht mit Sicherheit von einer Besetzung Berlins. Das ganze ist doch eine unerträglich Provokation.« (17.1.1923, Brief Nr. 55)

Erst mit der Annahme des Dawes-Plans im August 1924 konnten die Reparationszahlungen abschließend geregelt werden. In der Schilderung des Wiedersehens mit Matisse stellt sich Purrmann interessanterweise die Frage nach der Kriegsschuld, für die gemäß Versailler Friedensvertrag allein das Deut-

sche Reich verantwortlich gemacht wurde. Dies sah wohl auch Matisse anders, als er gegenüber Purrmann England als Kriegstreiber ins Spiel brachte und ihm damit die Hand reichte.

Das Paar Purrmann-Vollmoeller betrachtete die drängenden zeitgeschichtlichen Ereignisse meist sachlich und aus liberal großbürgerlicher Distanz. Sympathien zu bestimmten politischen Richtungen oder Parteien finden sich nirgends explizit. Purrmann verkehrte in Berlin ab 1916 in gehobenen Kreisen: »Ich saß vorgestern allein mit Gaul in der Deutschen Gesellschaft...« (Brief Nr. 19), einem Berliner Politikclub mit Residenz Unter den Linden, den sein Schwager Karl Vollmoeller 1914 ins Leben gerufen hatte. Als Bohemiens verstanden sich die Purrmanns daher ganz bestimmt nicht, wie auch aus Bemerkungen anlässlich eines Besuches in Ernst Ludwig Kirchners Atelier zu entnehmen: »Mit Prof. Glaser war ich gestern, bei der Frau des Malers Kirchner, es war höchst interessant zu sehen, wie die Leute leben, Du machst Dir keinen Begriff, richtig Boheme...« (15.11.1918; Brief Nr. 18) Ordnung war ein wichtiger Faktor, zu dem sich Purrmann bekannte: »Natürlich verlangt die Kunst nicht weniger als Politik und Gesellschaft, eine Ordnung...« (Purrmann an Scheffler, Winter 1920/21) Bürgerliche Ordnung war für Purrmann lebenswichtig: »Ich freue mich jetzt sehr an unserer Wohnung, es ist jetzt wohnlich und meine Sachen sind mir eine reiche Quelle der Freude und des Genusses, was hat man auch heute, alles ist sonst so schwer zugänglich und macht das Leben so wenig schön, so daß ich in meinen Sachen mir jetzt eine sehr anregende Umgebung geschaffen habe!« (25.9.1917; Brief Nr. 11)

Purrmanns fürchteten natürlich die Folgen der russischen Revolution von 1917, den Bolschewismus und seine Idee der Vergesellschaftung von Eigentum, ebenso den totalitären Faschismus in Italien und später den Nationalsozialismus in Deutschland. Purrmann war bekanntlich einer der ersten Künstler, den man in »Schand«-Ausstellungen anprangerte; weitaus größere Diffamierungen erfuhr er während des »Speyerer Bilderstreits«, der wegen seines Triptychons »Allegorie auf Kunst und Wissenschaft« 1932/33 ausgefochten wurde. Weiteren Anfeindungen ging er 1935 durch die Übernahme der Leitung der Villa Romana in Florenz aus dem Weg; Mathilde Vollmoeller gelang in den Vorverhandlungen ein wahres diplomatisches Meisterstück. Purrmann war auf der Wander-Ausstellung »Entartete Kunst« vertreten, von deren Besuch in Berlin er 1938 doppeldeutig schrieb: »... mir geht das Herz über!«

Abb. 9 Frauenkopf, Marmor, wohl Frankreich, 13. Jahrhundert, Privatbesitz
(ehem. Sammlung Purrmann)

Exemplarisch für den Umgang mit politischen Themen mag Purrmanns Reaktion auf die Ermordung des Bayerischen Ministerpräsidenten am 21. Februar 1919 gelten; er war gewiss kein Anhänger Kurt Eisners, aber auch nicht der verbrecherischen Methoden und Ansichten seines Mörders Graf Arco. Seinen Freund Heinz Braune befragte er empört zu diesen Vorgängen: »…was soll das alles werden?« (24.2.1919) Und an seine Frau schrieb er: »Ich bin schrecklich schlechter Stimmung, verzweifle fast an jeder Zukunft. Ich traf Cassirer, es wird Tilla schrecklich sein, daß Eisner erschossen ist, den diese an das Theater gebracht hat. Für mich wäre es unbedingt nötig aufs Land zu kommen und in Ruhe arbeiten zu können…« (nach 21.2.1919; Brief Nr. 25) Diese Stelle mag die große Vertrautheit und enge Verbundenheit mit Juden belegen, wenngleich Purrmann, besonders in der schwierigen Revolutionszeit um 1918, nicht vor Ressentiments gefeit war; in späterer Zeit finden sich diese nicht mehr. Mathilde Vollmoeller erkannte die Gefahren des Antisemitismus schon sehr früh: »Sonntag früh sah ich in München die Hitlertruppe mit Hakenkreuzfahnen zum Exerzieren sich am Bahnhof sammeln. Die Volkverstimmung muss sich Luft machen, aber die Judenfrage als Basis zu nehmen ist ganz verkehrt, u. kann nur schlecht enden.« (12.3.1923; nicht in Briefauswahl)

Nicht nur die Möglichkeit, in diesen turbulenten Zeiten in Ruhe und Ordnung der eigenen Arbeit nachgehen zu können, war für Purrmann wichtig, sondern auch, Kunst zu sammeln und sich mit ihr auseinanderzusetzen. Hierfür ein wunderschönes Beispiel: Der Maler erstand im Dezember 1918, von Zukunftsängsten geplagt, im Berliner Kunsthandel einen Marmorkopf (Abb. 9, 14), von dem er seiner Frau in mehreren Briefen vorschwärmte: »… er ist wunderbar, … er ist das beste und schönste was auf der Welt an Kunst zu finden ist! … Der Kopf ist eine frühe Arbeit des XII oder XIII Jahrhunderts! Alles was ich sonst habe ist dummes Zeug!« (5.12.1918; Brief Nr. 20) Dieses Werk, von dem er wohl zurecht vermutete, es könne aus einer gotischen Kirche in Frankreich stammen und Opfer kriegerischer Zerstörung gewesen sein (Gewändefiguren hatte man allerdings schon während der Französischen Revolution ›enthauptet‹), verwahrte er wie einen Schatz und verklärte in seiner Notlage diesen engelsgleichen Frauenkopf zum Inbegriff künstlerischer Schönheit. Ein schöner Beweis auch dafür, dass für Purrmann nationale Fragen in der Kunst kaum Bedeutung hatten. Zur Kunst und zu Europa bekannte sich gewiss auch Mathilde Vollmoeller von ganzem Herzen.

Hans Purrmann und
Mathilde Vollmoeller

Briefe 1915–1943

Im Ersten Weltkrieg in Beilstein und Berlin 1915–1918

»Jetzt wird es ernst und das Leben muß doch eine Gestalt annehmen!«

Hans Purrmann in Berlin an Mathilde Vollmoeller-Purrmann in Beilstein, 3.8.1917

1 Hans Purrmann in Berlin an Mathilde Vollmoeller-Purrmann in Stuttgart

Datiert: 24.11.1915 (Poststempel)
Kuvert: Frau/Mathilde Purrmann-Vollmoeller/St. Moritz/(Schweiz)/»Hotel Batruff«¹
Auf der Rückseite: zurück nach Stuttgart/Hasenbergsteige 27/(Württemberg)

Liebste Mathilde,
schreibe mir doch einmal, gebe doch Nachricht was mit Dir ist und wo Du bist, ob Du nach Berlin kommen willst oder ob Du bis zur Öffnung der Grenze² wartest. Wo bist Du eigentlich? Was macht Dini?³
Berlin ist schauerlich kalt und es ist hart ein Atelier zu suchen und kaum glaublich wie wenig zu finden ist. Auf meine Anzeigen kam auf heute noch keine Antwort! // Unter einer anderen Form habe ich heute noch einmal eine Anzeige im Lokal-Anzeiger aufgegeben.
Heute gegen Abend bin ich in das große Krankenhaus⁴ bestellt und von da aus glaubt man, daß man mich frei bringen kann, Ärzte haben von ihr gehört! Sagen gegen die Krankheit⁵ sei nichts zu machen, diese brauche auch nicht erblich zu sein! Es sei nur eine Störung in den Muskeln selbst und man möchte mir ein Stück Darm herausschneiden! Zweimal // lasse ich jedenfalls nicht mit mir anfangen. Ein Zusammenhang mit Bleivergiftung oder sonst einer Nervenkrankheit scheine ganz ausgeschlossen! Die Krankheit sei furchtbar selten aber doch seien jetzt gerade durch den Krieg neue Fälle bekannt geworden! Die Krankheit würde außer Bewegungshemmungen keine Folgen zeigen und nach sich ziehen! Bei überarbeiteten Sportsleuten gebe es ähnliche Erscheinungen.
Jetzt gebe aber endlich ein Lebenszeichen, es tut // mir furchtbar leid, sage mir, wann Du in Stuttgart bist und wo die Dini gut aufgehoben würde, könn-

1 *Hotel Batruff:* wohl Badrutt's Palace gemeint, das legendäre Grand Hotel in St. Moritz.
2 *Grenze:* Purrmann vermutete seine Frau noch in St. Moritz in der Schweiz, deren Grenzen noch geschlossen waren.
3 *Dini:* Kosename von Tochter Christine (1912–1994), später meist Dinnie oder auch Dinni.
4 *Krankenhaus:* Möglicherweise ist die berühmte Charité in Berlin-Mitte gemeint, damals noch ein Militärhospital.
5 *Krankheit:* Purrmann litt seit Geburt an einer genetischen Muskelerkrankung (»Thomsen Syndrom«), s. Beitrag Straßburg S. 241 ff.

test Du nicht auf wenige Tage nach Berlin kommen, es würde Dir dann leichter fallen nach der Schweiz zu gehen und ich hätte viel Freude gehabt!
Herzliche Grüße
Dein Püh
Berlin Nov 1915

2 Hans Purrmann in Berlin an Mathilde Vollmoeller-Purrmann in Stuttgart
Datiert: 29.11.1915 (Poststempel)
Kuvert: Frau/Mathilde Purrmann-/Vollmoeller/Stuttgart/Hasenbergsteige 27

Liebe Mathilde, endlich kam ein Brief von Dir, nun verstehe ich aber nicht, daß Du schreibst Du hättest nie einen Brief von mir bekommen, denn das ist zum wenigsten der 4. Brief den ich an die Adresse nach Stuttgart richte!
Schreibe mir doch was Du tun willst und ob es nicht möglich ist, daß Du vorerst ohne Dini kommst mir würden dann alle Entscheidungen leichter! Es ist nicht leicht, zum wenigsten das was ich zuerst wollte in Berlin zu finden, es kommt darauf hinaus, daß ich ein Atelier nehme, nur zum Arbeiten, in dem ich den Ofen // anzünden muß und in dem keine Möbel zu finden sind, solche Ateliers sah ich schon zu 40 bis 50 Mark im Monat in ganz guter Lage! Hestermann[6] und seiner Braut geht es nicht besser! Diese Braut ist eine Russin noch nicht ganz getrennt von ihrem Mann der Ungar ist und sich in russischer Gefangenschaft befindet verbeult von außen durch das Alter in Inneren jedenfalls von weiß der Teufel was für Erlebnissen!
Aber was Dich interessieren wird, eine Freundin von Frau Gallinberti[7] die hier lebte aber es hatte nicht länger mehr aushalten können, zuerst froh- // lockend über den Tod von Frau Gallinberti-Dénes (Lungenentzündung) und dem Selbstmord ihres Mannes durch Schuß an ihrem Grabe! und jetzt aber voll Mitleid über das Kind! Sie lebte in der Nähe der Weise, die sehr gebro-

6 *Hestermann:* Friedrich Ahlers-Hestermann (1883–1973), Maler und Kunstschriftsteller aus Hamburg, der, wie Hans und Mathilde Purrmann, die Académie Matisse besuchte.
7 *Galinberti:* Die Malerin Valéria Dénes, verh. Galimberti (1877–1915).

Abb. 10 Hans Purrmann, Burgtor, 1915, Öl auf Leinwand, 60 × 73 cm, Privatbesitz

chen sei, weil der junge Mensch mit dem sie hier die Bildhauerei lernte, gefallen ist! Heute Abend soll ich Frl. Weise[8] sehen!
»Das Leben ist fürchterlich.«
Gilles,[9] Dein Ateliernachbar, dem wir in den letzten Monaten in Paris gemeinsam in Dôme ein Photographie-Apparat kauften und der später bei Flechtheim[10] in Cöln sich durchschlug ist jetzt der aller- // feinste und reichste Herr in Köln, kaufte sich eine große Villa ist in lauter Seide und Pelz bis über die Ohren! Am 2. August heiratete der Teilhaber von Flechtheim und am 8. August ist er schon gefallen, Gilles bot sich der jungen Frau an, die Leiche zu holen, auf

8 *Weise:* Elsa Weise, Malerin und Freundin von Mathilde Vollmoeller.
9 *Gilles:* Art(h)ur Gilles, Maler aus Köln (frdl. Hinweis von P. Kropmanns).
10 *Flechtheim:* Alfred Flechtheim (1878–1937), deutscher Kunsthändler, mit Dependancen in Düsseldorf und Berlin.

Im Ersten Weltkrieg in Beilstein und Berlin 1915–1918

der Rückfahrt war die Leiche hinten und vorne schon ein Liebespaar, bald war ein Kind unterwegs und Gilles heiratete die Frau mit 100 Tausend Mark Jahreseinkommen und soll nicht etwa der sein der nichts zu sagen hat!

Das Leben ist schauerlich sagt Cezanne und Wedekind[11] beschreibt es nicht weniger wahr! // Klatschgeschichten wie Du willst, die mir aber fürchterlich im Magen liegen, erzähle es Knoll[12] der das Geld liebt und Leute die das haben!

Noch eine Sache, könntest Du nicht, Unterzeug (Wollsachen) an Auguste Matisse[13] Civilgefangener 4. Komp N° 5872 Gefangenenlager Havelburg (Brandenburg) schicken lassen! Es ist der Bruder von Matisse der sehr in Not ist, sei doch so gut und lasse das machen! //

Es ist mir jeder Vormittag beim Teufel mit der ewigen Untersucherei, das Krankenhaus macht jetzt selbst eine Eingabe, daß ich frei komme, aber die Ärzte habe ich auch schon satt!

Schrecklich was hier die Leute schlecht von der Sache der Deutschen reden! Wir wollen Frieden und können ihn nicht bekommen!

Ich habe Sehnsucht nach Dir, ich hätte die größte Freude wenn ich Dich bald sehen würde! Was hörst Du von Rudolf?[14] //

Grüße an Knolls

Herzlich Dein

Püh.

Berlin, Ende Nov 1915

Hast Du schon mit Rudolf wegen der Bilder für die Sezession verhandelt!

Anlage Adressnotiz: Auguste Matisse, Civilgefangener 4. Comp. Nr. 5872, Gefangenenlager Havelberg Brandenburg

11 *Wedekind:* Frank Wedekind (1864–1918), Schriftsteller in München, zählte zu den von Purrmann gern gelesenen zeitgenössischen Autoren.
12 *Knoll:* Walter Knoll (1878–1971), Unternehmer und Möbelfabrikant, verheiratet mit Mathilde Vollmoeller-Purrmanns Schwester Maria.
13 *Auguste Matisse:* Auguste Matisse (1874–1946), jüngerer Bruder von Henri Matisse.
14 *Rudolf:* Rudolf Vollmoeller (1874–1941), älterer Bruder von Mathilde Vollmoeller, lebte in Vaihingen bei Stuttgart und führte die dort vom Vater übernommene Trikotagen-Firma.

3 Hans Purrmann in Berlin an Mathilde Vollmoeller-Purrmann in Beilstein

Datiert: 2.12.1915

Berlin, 2. Dez. 1915
Liebe Mathilde,
heute habe ich eine große Reihe Ateliers abgesucht, die Verhältnisse sind hier doch nicht so einfach, in Ateliers unterm Dach darf man <u>nicht</u> wohnen, ich sah ein solches, nicht schlecht (Aufzug und auch Heizung) Kurfürstendamm 173 50 Mark aber Jahreskontrakt, ein anderes Atelier, kleiner Geisbergstr 42 (nicht wohnen) 400 Mk, viele sah ich die nicht nach Norden gingen. (Ich habe mir einen Kompas angeschafft!) Ein Atelier mit allem auch Wohnzimmer mit vielen // Fenstern nach Norden und Osten ist Barbarossastr. 50 Mark 15 Mark Bedienung 1 Mark Kohlenverbrauch, wenn es kalt ist. Es gehört einem Maler den ich kenne und der im Feld steht (Heinr. Heuser).[15] Ich bin sehr unsicher ob ich das nicht nehmen soll, ich könnte gleich arbeiten ohne irgend eine Anschaffung zu machen und wäre immer frei, was denkst Du! Gestern sah ich Karl![16] Er hatte einen rumänischen Theatermenschen bei sich, war sehr gnädig // sagte mir aber daß die Grenze der Schweiz wieder offen sei! Gestern war ich von Vormittag 8 Uhr bis 4 Uhr Nachmittag ununterbrochen in Untersuchung, die Norddeutschen nehmen alles genau, ich war höchst zufrieden über alle Ergebnisse. Es wurden jetzt auch neue Fälle bekannt, wie der Prof. sagte: »der Krieg lockt sie wie die Ratten heraus, da diese sonst nie bei Ärzten zu klagen hätten!« Es wurde mir auch gesagt, daß Erblichkeit fraglich würde und die sich schon an ganz kleinen Kinder zeigen müßte, da eine Ausrottung oder Verstärkung das Alter // nicht mit sich bringe, es ist nur ein Fehler im Bewegungssystem; nicht einmal der Grund, daß Angst und Katzenjammer die Krankheit[17] stärker fühlbar mache, wird den Nerven zugerechnet! Innere Teile werden nie von der Krankheit in Mitleidenschaft gezogen. Militärdienst sei immer ausgeschlossen. Daß die Krankheit mit anderen Krankheiten in Zusammenhang stand, die die Eltern gehabt haben ist nicht mög-

15 *Heuser:* Heinrich Heuser (1887–1967), deutscher Maler und Grafiker, den Purrmann wohl noch aus Paris kannte.
16 *Karl:* Karl Gustav Vollmoeller (1878–1948), u. a. Schriftsteller, Flugzeugkonstrukteur, Drehbuchautor; jüngerer Bruder von Mathilde Vollmoeller.
17 *Krankheit:* vgl. Beitrag Straßburg, S. 241 ff.

lich, sie sei auch nicht mit Bleivergiftung in Verbindung zu bringen, man will aber auch nicht an Scharlach oder Diphtherie glauben, man sei damit geboren, wie ein Mensch ohne Ohr geboren werden kann! Und so könne auch die Erblichkeit möglich sein!
Schreibe mir doch! Ich wäre froh wenn Du hier sein könntest.
Herzlichst Püh
Ich sah Frl. Weise ganz genau wie früher. Genauso dumm und verbissen. Ich war wenig glücklich nach der Begegnung.

4 Hans Purrmann in Berlin an Mathilde Vollmoeller-Purrmann in Stuttgart

Datiert: 25.12.1915 (Poststempel)
Kuvert: Mathilde Purrmann-/Vollmoeller/Stuttgart/Hasenbergsteige 27

1. Weihnachtstag 1915
Liebe Mathilde,
heute früh, kam in großer Aufregung meine Aufwartefrau mit der Kriegsbeorderung und Einberufung zum Armierungs-Btl. 39.[18] Jetzt weiß ich nicht was mit den Eingaben ist, die laufen jedenfalls einen ganz anderen Weg! Ich habe jetzt gar keine Zeugnisse und auf alle Fälle werde ich morgen und übermorgen zu den Ärzten gehen, um mir neue Atteste schreiben zu lassen! Ich muß einrücken mit Schuhen, Wäsche usw. hoffe aber immer noch in ein paar Tagen wieder meine Freiheit zu // haben! oder Büroarbeiten zu machen, ich soll zwar weiche Schuhe für die Eisenbahnfahrten mitbringen!
Gestern war der erste Tag an dem ich arbeiten konnte und das Atelier warm bringen konnte! Das Wetter ist umgeschlagen und die Straßen sind nicht zu begehen, so etwas von Schnee, Wasser und Schmutz habe ich in Deutschland noch nicht gesehen! Gestern am Weihnachtsabend lief ich herum fand aber kein Restaurant offen und ging mit Hunger und schlechter Laune zu Bette! Eingeladen hat mich niemand!
Ich habe Berlin schrecklich über, // die Leute kennen einen zu einer Spekulation und haben sonst für die Malerei kaum ein Interesse! Einen Abend war

18 *Armierungs-Btl. 39:* entspricht heutigen Pionier-Einheiten.

ich mit Slevogt[19] zusammen, der sehr freundlich und liebenswürdig zu mir war! Aber sonst! Cassirer[20], dem ist die Hauptsache, daß ich Ausstellungen[21] bei ihm mache! Und der in mir eine Stimme in der Sezession hat! Bondy[22] zeigt mir nichts und will auch nichts von mir sehen! Jeder macht seinen Bluff, doch hoffe ich in Berlin unter den vielen Menschen meinen Kreis zu finden!
Heute war ich bei Bernard der das frühere Schulatelier von H. v. König[23] bewohnt, ich bin ganz erschlagen // von den Malereien, dahinter äußert sich der geschmacklose aufdringliche Jude, keine Hemmung, keine Achtung, unverschämt und berlinerisch.[24]
Ist eigentlich Kapff[25] noch in Berlin, ich habe leider nicht seine Adresse?
Habe vielen Dank für Dein Weihnachtspaket, und ich danke Frau Knoll auf herzlichste für den Kuchen!
Wie geht es Dini, hat sie an Weihnachten viel Freude? Ich umarme sie und bleibe mit viel Innigkeit Dein Püh

Abb. 11 Hans Purrmann, Straße und Gärten in Berlin-Grunewald, 1916, Öl auf Leinwand, 61,3 × 51 cm, Stiftung Saarländischer Kulturbesitz, Saarland Museum, Saarbrücken

19 *Slevogt:* Max Slevogt (1868–1932), deutscher Impressionist, gehörte zu den Vorbildern Purrmanns.
20 *Cassirer:* Paul Cassirer (1871–1926), Berliner Kunsthändler, mit Hans Purrmann sehr eng verbunden, vgl. Bd. 1, passim.
21 *Ausstellung:* Zu einer Purrmann-Ausstellung bei Cassirer kam es erst im Sommer 1918.
22 *Bondy:* Walter Bondy (1880–1940), aus Prag stammender Landschaftsmaler, Cousin von Paul Cassirer, verkehrte vor 1914, wie Purrmann, im Café du Dôme.
23 *H. v. König:* Leo von König (1871–1944), Berliner Porträtmaler, ehemals Lehrer Mathilde Vollmoeller-Purrmanns.
24 Gelegentlich ist auch Purrmann nicht vor Ressentiments gefeit, besonders in der schwierigen Zeit 1918/1919.
25 *Kapff:* wohl Siegmund von Kapff (1864–1946), Ehemann von Mathilde Vollmoellers älterer Schwester Anna Vollmoeller.

5 Hans Purrmann in Speyer an Mathilde Vollmoeller-Purrmann in Berlin
Datiert: 1.4.1916

Liebste Mathilde,
Deinen Brief habe ich erst in Beilstein bekommen und ich habe dann sofort Rudolf gebeten Dir Geld zu schicken, ich hoffe Du hast das nun und ist alles in Ordnung.
Einen Tag war ich in Beilstein,[26] es war wunderschönes Wetter, aber ich hatte keine Lust zu bleiben, es war wieder der alte Betrieb, alles herum gedreht, ich bekam es mit der Angst, außerdem es gefällt mir nun einmal nicht. Als ich wieder in Speier[27] ankam, sagte man // der Arzt habe bereut, daß er mir sagte der Kräftezustand[28] sei ein so guter, daß noch Wochen vergehen könnten. Er habe mich sogar von Beilstein herrufen lassen wollen! Nun geht es wieder etwas besser, sie ist immer sehr klar und sehr interessiert um alles was um sie vorgeht. Es ist jetzt doch nicht möglich, daß ich weggehe, ich zeichne etwas, sehe mir die Natur an und bin ganz hingerissen von der // Landschaft, die mir wirklich am Herzen liegt, leider kenne ich keinen anderen Platz der mir so sehr viel sagt.
Liesel[29] wünschte, daß Du kommen würdest oder genauere Angaben machtest über alles was Du in Berlin nötig haben mußt. Sie könne unmöglich von Beilstein abkommen!
Ich freue mich, daß es Dini besser geht, mache mir aber doch Sorgen und bedaure, daß sie meine Mutter nicht // mehr sehen konnte, sie versteht Dich und wünscht ja auch nicht, daß sie kommt, aber sie weint bitterlich, wenn man nur von den Kindern spricht.

26 *Beilstein*: Robert Vollmoeller hatte 1896 das Schloss Hohenbeilstein mit Weinbergen gekauft und zu einem Familiensitz ausgebaut.
27 *Speier:* Speyer, Heimatstadt Purrmanns.
28 *Kräftezustand:* Purrmanns Mutter Elisabeth Purrmann, geb. Schirmer (1848–1916), war schwer erkrankt.
29 *Liesel:* Mathilde Vollmoeller-Purrmanns jüngere Schwester Elisabeth Vollmoeller (1887–1957), verheiratete Wittenstein, die zu ihren engsten Vertrauten gehörte.

Ich war auch in Vaihingen, Rudolf wird wahrscheinlich bald wieder nach Berlin müssen, aber er interessiert sich sehr ob Du kommen würdest, die Angelegenheit von Karl will er liegen lassen weil es ihm nicht möglich ist darinnen // eine Stellung zu nehmen, Karl ist wieder in Berlin und ist dort immer noch, er will eine Wohnung mieten um 14 Tausend Mark, die zugleich auch Frau Wesendonk bewohnt.

Wenn ich nur wieder in Berlin wäre und endlich in meiner Arbeit wäre, die mich binden würde! Es ist schrecklich was ich hier durchmache, es ist nicht mitanzusehen, aber was soll ich tun, sie hängt sich auch // an mich, freut sich daß ich da bin, so muß ich halt aushalten.

Glaubst Du, daß Du kommen kannst, gehe aber erst zum Arzt, so viele Leute sagen mir, so eine Blasensache wie die der Dinni soll man nicht auf die leichte Seite nehmen! Hättest Du nicht Lust mit der Dinni auf 4 Wochen in ein Sanatorium zu gehen, ich würde dann // in Berlin alles in Ordnung bringen so gut es eben geht, es könnte Euch beiden gut sein! Damit denke ich aber keineswegs an Beilstein!

Übrigens wird Frau Knoll auch im September Zuwachs bekommen.

In Mannheim habe ich 5 schöne Stühle gekauft und nicht sehr teuer!

Meine Mutter machte noch ein Testament und // war es gut, daß ich hier war, sie wollte mich auch deshalb von Berlin kommen lassen!

Sei herzlich gegrüßt und geküßt, es würde mich glücklich machen, wenn ich Dich wieder sehen könnte, ich bleibe herzlichst

Dein Püh.

Speier 1 April 1916

6 Hans Purrmann in Speyer an Mathilde Vollmoeller-Purrmann in Berlin
Datiert: 12.4.1916

Liebste Mathilde,
eben kam ich in Speier an, man ist sehr froh, daß ich wieder da bin. Mutter[30] ist ganz bewußtlos und in den letzten Zügen, es ist schrecklich anzusehen, in der Nacht hatte sie einen Schlaganfall der sie auf der einen Seite ganz lähmte, sie ist ganz zusammen gefallen und liegt ganz schief.
Sie freute sich furchtbar, // daß ich noch gekommen und sagte am Abend »Ich bin froh, daß ich sie noch gesehen habe, heute Nacht werde ich sterben!« Auch ich danke Dir sehr, daß Du gekommen. Mir ist schrecklich, all das durchzuleben und es greift mir stark ans Herz.
Herzlichst Dein Püh.
Speier, 12 April 1916

7 Hans Purrmann in Berlin an Mathilde Vollmoeller-Purrmann in Beilstein
Datiert: 12.6.1917
Adresse: Frau/Mathilde Purrmann-Vollmoeller/Beilstein/Oberamt Marbach/Württemberg

Berlin 12 Juni 1917
Liebste Mathilde,
endlich haben wir nun Deine Sachen bei Bergemann[31] angebracht, wir haben unendliche Male angerufen und einmal war Griese[32] mit seinem Wägelchen hier auf das aber nicht die Sachen gingen nun seit gestern haben wir das Gepäck endlich los!
Ich werde gut versorgt und ich arbeite viel, 2 Tage hat es fest und stark geregnet, jetzt ist kühl.

30 *Mutter:* Purrmanns Mutter verstarb am 13.4.1916.
31 *Bergemann:* eine 1898 in Berlin gegründete Spedition, die heute als »Bergemann Logistik« in Hamburg ansässig ist.
32 *Griese:* wohl ein Mitarbeiter von Bergemann.

Eben ruft Cassirer an, ich solle Liebermann[33] helfen seine Ausstellung hängen, er sei verzweifelt und heute Vormittag soll ich in die Akademie kommen. Letzten Sonntag waren Cassirer und Frau Durieux[34] bei mir im Atelier, dann waren wir bei Gaul![35]

Schreibe mir die Adresse von Frl. Schöne,[36] ich will ihr dann auch einen Katalog der Sezession schicken. Hast Du Rudolf wegen Geld gefragt!

Ich freue mich daß ihr glücklich in Beilstein angekommen und daß es Euch gut geht!

Gestern war ich bei Moll![37] // Es tut mit leid, daß Du erkältest bist, schone Dich nur, das ist überhaupt eine Sache die fürchte, daß Du in Beilstein nicht machen kannst!

Das Sanatorium scheint nicht unangenehm, aber am allerliebsten würde ich ganz in Berlin bleiben. Da habe ich meine Ruhe und kann arbeiten. Was macht Rudolf? Sehr komisch, daß er mit seiner Madame nach Beilstein kam! Bondy geht dieser Tage auch nach Schlesien, seine Frau war als ich sie sah nicht überschwenglich liebenswürdig!

Kommst Du nach Stuttgart? Gehe doch einmal zu Frau Schaller[38] und frage leise bei ihr an was mit den 3 Renoirs[39] ist die ihr Mann einmal nach Stuttgart brachte und verkaufte an Freunde, ob die nicht zu haben seien!

Grüße alle, Liesel und Karl, schade daß mir Beilstein so im Magen liegt sonst hätte ich gerne die Kinder dort gesehen.

Herzlichst Dein Püh

33 *Liebermann:* Max Liebermann (1847–1935), deutscher Impressionist und lange Zeit Präsident der Berliner Sezession; einer der Förderer des jungen Purrmann.
34 *Durieux:* Tilla Durieux (1880–1971), Schauspielerin und Ehefrau von Paul Cassirer.
35 *Gaul:* August Gaul (1869–1921), deutscher Bildhauer mit Vorliebe für Tiermotive.
36 *Schöne:* Johanna Schöne (1878–1920), deutsche Malerin und Bildhauerin, Freundin von Mathilde Vollmoeller.
37 *Moll:* Oskar Moll (1875–1947), deutscher Maler und, wie Purrmann, Besucher des Café du Dôme und Mitglied der »Académie Matisse«.
38 *Schaller:* Dr. Hans Otto Schaller (1883–1917) war Kunsthändler in Stuttgart, seine Frau war die Malerin Käte Schaller-Härlin (1877–1973).
39 *Renoirs:* Purrmann sammelte impressionistische Werke von Pierre-August Renoir.

8 Hans Purrmann in Berlin an Mathilde Vollmoeller-Purrmann in Beilstein
Datiert: 3.8.1917
Adresse: Frau/Mathilde Purrmann-Vollmoeller/Beilstein/Oberamt Marbach (Württ.)

Liebste Mathilde,
ich habe Dir heute als Geschenk zur Taufe[40] den englischen Schreibtisch bei Schulz gekauft, er ist alte gute Arbeit und ich finde ihn sehr schön, hoffentlich macht er Dir viel Freude!
Aber auch ein wunderschönes Bild habe ich gekauft, werde Dir aber heute nicht sagen wo und wie, einen Zubaran,[41] Engel die einen toten Mönch tragen ungefähr 40 auf 50 cm, ohne jeden Zweifel. Abgebildet in Monographien, anerkannt von Museen, es war nur schwer verkäuflich wegen der Darstellung ist aber für meinen Begriff wunderbar und ungeheuer billig!
Cassirer hat mir wieder zwei Bilder das Stück 2 tausend Mark abgekauft! Ich hatte diese Bilder zu einer Ausstellung nach Zürich[42] gegeben! Cassirer hat mir auch das Geld für die Radierungen[43] auf die Bank geschickt. Diese verkaufen sich scheinbar sehr gut und das Kupferstichkabinet[44] hat jetzt den ganzen Satz gekauft! Ich freue mich, jetzt geht doch Geld ein, in diesem Jahr schon 16 tausend Mark. Sehe doch in Stuttgart ob Du nicht irgend // etwas an Schmuck findest, ich würde mich freuen, wenn ich Dir etwas kaufen könnte! Jetzt habe ich mir fest vorgenommen am 15ten zu reisen, es wird mir schwer, aber ich bin so müde, so abgearbeitet und die Leute sagen mir, daß ich schlecht aussehe. Aber wenn man einmal älter wird so möchte man mit seiner Zeit aufpassen und etwas arbeiten, jetzt wird es ernst und das Leben muß doch eine Gestalt annehmen!

40 *Taufe:* der Tochter Regina, geboren 16.9.1916.
41 *Zubaran:* Francisco di Zurbarán (1598–1664), spanischer Barockmaler.
42 *Zürich:* Im Kunsthaus Zürich fand im August/September 1917 die Ausstellung »Deutscher Malerei des XIX und XX Jahrhunderts« statt, Purrmann war mit zwei Stillleben von 1915 vertreten.
43 *Radierungen:* Seit 1914 forcierte Purrmann seine Beschäftigung mit Druckgrafik.
44 *Kupferstichkabinett:* Das Berliner Kupferstichkabinett gehörte zu den frühestens Erwerbern von Purrmanns Grafik, eine ganze Reihe von Radierungen wurden ab 1916 angekauft.

Gestern Abend verbrachte ich wieder bei Gaul, wir haben einen großen Pack Photos angesehen, die er in Italien sammelte, wunderschöne Brunnen, schöne Bildhauerarbeiten und ich war in Entzücken über seine Wahl!
Heute sind überall Fahnen[45] heraus, es scheint ja gut zu gehen!
Ich bin glücklich, daß es den Kindern gut ergeht, soll ich an den Beilsteiner Pfarrer etwas Geld schicken?
Also dann sehen wir uns ja bald, grüße alle herzlich ich bleibe Dein mit Grüßen und Küssen
Hans
Berlin 3. August 1917

9 Hans Purrmann in Berlin an Mathilde Vollmoeller-Purrmann in Beilstein

Datiert: 15.9.1917
Adresse: Frau/Mathilde Purrmann-Vollmoeller/Beilstein/Oberamt Marbach (Württ.)

Liebste Mathilde,
ich bin von Berlin ganz entsetzt, es ist inzwischen noch einmal teurer geworden, kaum zu glauben, ich bin ganz erschlagen, es ist auch kein Obst zu sehen, vereinzelt ein grüner Apfel und dabei steht dann ausländisches Obst. Gemüse soll schon die ganze Woche nichts zu haben sein.[46] Ich hätte nicht geglaubt, daß das möglich sein könnte. Die Leute sehen schlecht aus und sind niedergedrückt, alle sprechen da jetzt schon kalt ist, mit Furcht von dem Winter! Meine Scheibe im Atelier war immer noch nicht gemacht worden. Die meisten Läden sind nur noch vormittags auf. Mir wird Angst und bang, willst Du nicht in einiger Zeit einmal allein kommen?
Cassirer will den ganzen Winter in der Schweiz[47] bleiben, er kam vor einiger Zeit zurück und hatte gleich wieder mit seinem Feldwebel zu tun. Was soll ich mit den Chinesenstoffen tun, sind nicht diese für Lena // und Liesel dabei?

45 *Fahnen:* Seit 1871, dem Jahr der Gründung des Deutschen Reiches, wurde die Reichsflagge traditionell am 3. August gehisst.
46 Die Versorgung mit Lebensmitteln wurde im Herbst 1917 zunehmend schwieriger.
47 *Schweiz:* Nach dem Ausscheiden aus dem Militärdienst übersiedelte Paul Cassirer in die Schweiz.

Hast Du nichts von Rudolf und Nena gehört, ich bin sehr gedrückt und sehr niedergeschlagen, war das nötig ein herzliches Verhältnis so gewaltsam zu brechen, ohne jede Aufklärung gleich einen zum Wortbrecher zu machen und einen mit solch überlegener Einbildung abzuurteilen! Ich habe kein Glück, hier habe ich mich ganz gehen lassen, war herzlich und wurde so mißverstanden. Von Karl waren gestern alle Zeitungen voll, ich will die nächsten Tage hingehen um mir selbst ein Urteil zu bilden, es könnte ja doch sein, daß etwas an der Sache ist, schade er hat keine glückliche Hand und er möchte doch so gerne bewundert werden, aber nichts ist unberechenbarer als ein Erfolg!
Sei herzlichst gegrüßt mit den Kindern und Liesel
Dein Püh
Berlin 15 Sept 1917

Anlage: Vier Zeitungsausschnitte mit Rezensionen zu Karl Vollmoellers »Madame d'Ora« in den Kammerspielen des Deutschen Theaters in Berlin

10 Hans Purrmann in Berlin an Mathilde Vollmoeller-Purrmann in Beilstein
Datiert: 22.9.1917
Adresse: Frau/Mathilde Purrmann/Beilstein/Oberamt Marbach/Württemberg

Liebste Mathilde, eben sagte mir Emma,[48] daß sie keinen Bezugschein bekommen konnte, da man ein ärztliches Zeugnis beibringen müsse um einen Mantel zu kaufen. Sie will es aber versuchen, ob der Stoff nicht als Kleid zu bekommen ist!
Westheim[49] traf ich durch Zufall im Cafe des Westens,[50] er sprach eigentlich wenig von meinem Brief, er will den Brief von Raphael[51] bald bringen und findet ihn wunderbar geschrieben! Er sagte mir, es sei ihm unverständlich wie Raphael in der Schweiz sei, und noch dazu da Bücher, die er diesem geliehen

48 *Emma:* In dieser Zeit beschäftigte Purrmann in Berlin eine Haushälterin.
49 *Westheim:* Paul Westheim (1886–1963), deutscher Kunstkritiker und Sammler expressionistischer Kunst, der von 1917–1933 die Kunstzeitschrift »Das Kunstblatt« herausgab.
50 *Cafe des Westens:* Ein berühmtes Berliner Künstlerlokal am Ku'damm.
51 *Raphael:* Max Raphael (Pseudonym: Schönlank), deutscher Kunstkritiker, der diesen Brief unter dem Titel »Purrmanns Atelierecke« im *Kunstblatt* November 1917 publizierte.

Abb. 12 Ansicht von Beilstein mit Burg Langhans, um 1920, Hans Purrmann Archiv München

kriegsgerichtlich beschlagnahmt worden seien. Raphael der zu Grenzbewachung in Baden war, hat wohl ein Schritt nach der anderen Seite gemacht!
Mit Gaul war ich, er freute sich wie ein Kind über den Wein und die Nüsse, dankt recht herzlich, sein Wein ist auch reif geworden und ich glaube es ist sogar die selbe Sorte (Jerusalem) die ich brachte, jedoch viel größer und jedenfalls auch süßer. Er sagte Frau Martin sei wenig zum aussuchen, habe den Prozeß, und die Sendungen von ihrer Köchin seien schon ein paar mal beschlagnahmt worden!
Es geht schlecht in Berlin, auf der Speisekarte stehen nur noch Preise für einfache // Sachen zu 6 Mark! Kaum zu glauben! Obst keins zu haben, ganz grüne Äpfel und dann steht dabei »holländisches Obst«!
Moll habe ich gestern gesehen, er ist ganz eingefallen, kommt morgen zu mir und fährt Montag auf 14 Tage nach Schlesien. Wegen dem Schwarzwald werde ich fragen!
Ich habe mich sehr gewundert, daß kein Brief von Dir kam auf den ich sehr gewartet habe, nun tut es mir aber sehr leid, daß das Auge so schlecht blieb. ich dachte es würde gleich vorbei sein!
Ob Nena aus Eifersucht die Sache mit Rudolf so weit gebracht, schon die Sache bei Cassirer hatte mir wenig gefallen und schien mir so ganz neu, so gegen jedes Vertrauen, gegen jede Gesinnung und Natürlichkeit, es könnte möglich sein, denn als ich sie bemühen wollte zur Vermittlung und zum Ausgleich und

Im Ersten Weltkrieg in Beilstein und Berlin 1915–1918

sie bittete [sic] doch mit Rudolf zu reden, es sei doch alles so unklar und es würde mir so sehr schmerzlich sein, war sie was ich kaum verstehen konnte und mir höchst neu, war sehr verschlossen und sehr wenig bereit sich meiner anzunehmen, mich verstehen zu wollen und war eher feindlich! Ich leide // denn so weit ich mich kenne habe ich daran ein Leben lang und hier wo ich mich immer gehen gelassen habe, muß ich solche Erfahrung machen!

Gaul hatte sich eigentlich eine Bemerkung erlaubt die mich erstaunte, er sagte Vollmoeller hat jetzt mehr Erfolg mit seinen Weibern als mit seinen Stücken und als ich ihm sagte was das sagen soll, so sagte er mir, er mache großes Aufsehen, habe große politische Abende mit Weibern in seiner Wohnung und unlängst hätten sich alle Frauen dort gegen Morgen ganz nackt ausgezogen darunter auch die Oskar und hätte getanzt bis gegen Mittag. Es sei ein wenig Politik alla Rußland![52]

Merkwürdig von meinem Onkel in Speier[53] ist noch keine Antwort da ob der Wein angekommen, sollte es so lange dauern?

Als ich die Kiste aussuchte war ein Deckel dazu da, übrigens war Liesel dabei und mit ihr suchte ich die Kiste aus! Ich bin besorgt, da die Kiste noch nicht abgeschickt ist ob diese nun überhaupt noch angenommen wird, denn es sind seit dem 20ten ganz neue Bestimmungen! Es ist doch leicht schnell einen Deckel zu finden, ich hätte gern // die Sachen bald hier, sei doch so gut und sorge dafür! Es ist jetzt schrecklich schon seit 8 Tagen sind die Sachen von Böhler angekommen und es ist nicht möglich diese vom Anhalter Bahnhof wegzubringen, an dem ganz schreckliche Zustände jetzt sein sollen!

Wie mir der Portier von unserem Hause sagte sind die Häuser mit Kohlen ziemlich ausreichend versorgt, nur mit dem Atelier habe ich noch keine Aussichten und die Eingabe blieb bis jetzt ohne Antwort.

Ich freue mich sehr, wenn Du bald hierherkommen kannst, doch überlasse ich Dir das alles selbst, nehme keine Rücksicht auf mich, ich bin so sehr beeindruckt von den Berliner Zuständen, daß ich nicht den Mut mehr habe, selbst einen Wunsch und Willen auszusprechen!

Es macht mich glücklich, daß es den Kindern so gut ergeht, und ich hatte als ich in Beilstein war, so sehr viel Vergnügen, Freude und Bewunderung für

52 *Rußland:* Im Herbst 1917 fand die von Lenin organisierte Russische Revolution statt.
53 *Onkel in Speier:* Jean Schirmer, Bruder seiner Mutter; dieser förderte Purrmann seit Jugend an.

diese, daß ich ganz überglücklich bin, daß diese so lange wie möglich ihre Freiheit haben!
Grüße alle, die Kinder und Liesel ich bleibe herzlichst mit Grüßen und Küssen
Dein Hans
Berlin 22 Sept 1917

Am Rand: Am Mittwoch kommt der Flügel, was soll ich mit dem Piano machen? Willst Du das selbst bei Deinem Hiersein besorgen?

11 Hans Purrmann in Berlin an Mathilde Vollmoeller-Purrmann in Beilstein
Datiert: 25.9.1917

Liebste Mathilde, ich bin sehr gerührt, daß Dinni zu meinen Gunsten auf die Schokolade verzichtet! ich freue mich aber sehr, daß sie um so mehr Trauben essen kann, es muß ja sehr gesund sein und soll sehr das Blut reinigen, und da dem Wein so gute Eigenschaften nachgerühmt werden, so werden diese gewiß in den Trauben auch sein! Habt Ihr den Geburtstag von der kleinen Regina[54] gefeiert?
Wenn Du kommst, so bitte bestelle Dir aber zum wenigsten 10 Tage vorher einen Schlafwagen, denn eben geht es furchtbar auf den Bahnen zu!
Heute kamen die Sachen von Löffler[55] und habe ich diese eben aufgestellt, ich bin ganz entzückt, und freue mich sehr, wenn Du auch viel Vergnügen hast in diesen Sachen zu wohnen, jetzt sieht die Wohnung schön aus!
Mein Zurbaran gefällt mir immer noch ganz ausnehmend gut, gestern war ich im Kaiser Friedrich Museum und sah mir dort den Zurbaran an, ein sehr schönes Bild, so ernst, so streng und prachtvoll in den Farben, beim Vergleichen gefällt mir meiner jetzt nur noch besser, der ganze Stil ist derselbe, die Stoffe alle so edel gezeichnet, alles der selbe Geist, derselbe // Ernst, dieselbe Technik und auch Leinwand! Du wirst ja sehen!

54 *Regina:* Tochter Regina wurde am 16.9.1916 geboren.
55 *Löffler:* Es handelt sich um eine renommierte Antiquitätenhandlung in Stuttgart.

In der Sammlung Sarre[56] sah ich, was sehr merkwürdig ist, ein kleiner Ausschnitt von meinem persischen Stoff den ich bei Day kaufte, er ist bei Sarre ganz wundervoll eingerahmt und scheinbar als etwas ganz besonderes angesehen, aber aus meinem könnte man 5 solche Stücke ausschneiden!
Fräulein Schöne war in Berlin und fragte sehr nach Dir und den Kindern, sie ist ausgezogen und hat ein Atelier in dem Haus nebenan wo der Schiffsmast steht genommen! Nun wie die Karte zeigt machte sie schon schlechte Erfahrungen, der Mann sagte ihr erst, daß er ihr etwas Kohlen abgeben könne!
Unser Gesuch auf Freigabe von Kohlen blieb bis heute ohne Antwort und soll man an Ateliers auch nichts bekommen! Das hat mir warm gemacht und so habe ich mich ernstlich bekümmert und gestern wurde mir auf Schleichwegen ein ganzer Wagon mit 100 Zentner Koks angefahren, da ich noch 300 Briketts habe und noch Koks vom vergangenen Jahr so glaube ich kann gut auskommen, ich mußte aber den Wagon mit 360 Mark bezahlen, aber trotzdem // ich bin jetzt sehr froh!
Übrigens werden eben immer an unsere Häuser Koks angefahren und sollen die Häuser gut eingedeckt sein!
Vorgestern war ich bei Gauls, es gab gut zu essen, in Dahlem wurden alle jungen Schweine abgeschlachtet und verteilt, da die Rebhühner eben gut ankommen, so habe ich gleich Gaul angerufen und kommt er morgen um diese mit mir zu essen! Habe jetzt schon vielen herzlichen Dank!
Emma hat geholfen den Koks unterzubringen, und die Sachen von Böhler auszugucken und sie versorgt mich gut!
Mein Onkel Schirmer hat sich sicher sehr gefreut, aber er ist selbst immer sehr freigebig und hilfsbereit gewesen und denkt nie daran, daß man es ihm lohnen soll!
Die letzten Tage waren so sehr schön und warm, ihr werdet noch mehr froh um diese Tage sein!
Vor ein paar Tagen war ich im Wintergarten[57] und sah Karls Venezianische Nacht[58], es hat wenig Erfolg und wird morgen früh wieder abgesetzt, aber ich fand es sehr hübsch, irgend als Idee, liebenswürdig voller Talent und nur

56 *Sarre:* Friedrich Sarre (1865–1945), deutscher Kunsthistoriker, Orientalist und bedeutender Sammler islamischer Kunst.
57 *Wintergarten:* berühmte Varieté-Bühne und Theater, befand sich in Berlin-Mitte.
58 *Venezianische Nacht:* Theaterstück von Karl Vollmoeller: »Venezianische Abenteuer eines jungen Mannes« (1912).

schade, daß es // den Leuten im Wintergarten vorgesetzt wird, aber es ist nett und so angenehm Boccacciohaft leicht! Der Mensch gibt einem wirklich zu denken, was hätte der machen können, so voller Ideen, voller Unternehmungen, voll Geist aber scheinbar mit zu wenig Kritik und Sitzfleisch!

Ich bin jetzt froh, wenn Cassirer noch in der Schweiz bleibt, so werde ich wenigstens in Ruhe gelassen, obwohl Stegmann auch schon Bilder von mir verlangt, denn die Nachfrage sei sehr stark! Scheffler[59] von Kunst und Künstler hat heute auch wieder an mich geschrieben, jetzt muß ich doch einmal mir diesen Herrn ansehen!

Nun habe ich heute der Deutschen Bank angegeben, sie möge meine Ateliers und Wohnungsmiete einzahlen! Dann bleibt mir aber fast nichts mehr und muß ich Dich doch bitten mir etwas Geld anweisen zu lassen, da nichts zu zahlen ist, so genügten ein paar hundert Mark. Das Leben ist entsetzlich teuer geworden, aber es hat keinen Sinn sich sehr daran zu stören, ich glaube meine Arbeit geht jetzt gut und ich kann nächstens ein paar Bilder wieder weggeben!

Moll ist weg für 14 Tage in Schlesien, er sagte mir Königsfeld sei schön, sie haben // in einer Pension »Waldweg«, 800 Meter hoch gewohnt, das Essen war gut aber nicht übermäßig! Frau Moll lag gerade sehr erkältet im Bett als ich dort war. Das Kind sah bleich und mager aus!

Ich freue mich jetzt sehr an unserer Wohnung, es ist jetzt wohnlich und meine Sachen sind mir eine reiche Quelle der Freude und des Genusses, was hat man auch heute, alles ist sonst so schwer zugänglich und macht das Leben so wenig schön, so daß ich in meinen Sachen mir jetzt eine sehr anregende Umgebung geschaffen habe!

Bei Wagner war ich auch, die Zeichnung und die Radierung waren aber schon an das Kestner Museum[60] in Hannover verkauft, sonst hatte er nicht viel und was er hatte war schauerlich teuer, er hat ein ganzes Lager Teppiche, die alle gefälscht sind, ich habe mich nur so gewundert! Die aller schönsten Museumsteppiche nur nachgemacht, aber er wollte es nicht glauben und verlangt sogar für einen Teppich mit ganz kleinen alten Resten darin <u>125</u> Tausend Mark!

59 *Scheffler:* Karl Scheffler (1869–1951), Berliner Kunstkritiker, der von 1905 bis 1933 die bedeutende Kunstzeitschrift »Kunst und Künstler« redigierte.
60 *Kestner Museum:* heute Museum August Kestner, die älteste städtische Sammlung in Hannover.

Solltest Du Zeit haben, wenn Du in Stuttgart bist, so gehe den Cranach[61] anzusehen, Dein Urteil würde mich interessieren, für ein Schulbild wäre es ja auch noch etwas teuer, aber // ich glaube auch hierin liegt eine Zukunft, nun sehe Dir einmal das Bild kalt und aufmerksam an und gehe, wenn Du Zeit hast in das Museum, dort hängt ein Bild von Cranach der gleiche Gegenstand und sehr <u>anerkannt</u> gut! Das Bedenken, das ich habe ist die Salome, die ein etwas langweiliges Gesicht hat und auch die Linien von dem Kleid die so sehr in die Formen des Oberkörpers schneiden! Dann scheint mir auch Cranach etwas innerlicher und natürlicher! Aber trotz alledem würde ich mich freuen, wenn Du das Bild gesehen hättest!

Grüße die Kinder, ich freue mich, daß diese schöne Tage haben, grüße auch Deine Schwestern, und sei aufs herzlichste gegrüßt und geküßt von Deinem Hans

Berlin 25 Sept 1917

12 Hans Purrmann in Berlin an Mathilde Vollmoeller-Purrmann in Beilstein

Datiert: 5.11.1917

Liebste Mathilde,
ich schicke Dir heute ein paar Prospekte, morgen gehe ich zu Cassirer und werde jedenfalls noch mehr bekommen, wenn Du für Liesel und andere noch mehr willst, so schreibe mir. Lese Elias,[62] es ist eine Schande, Elias ist bekannt mit Prof. Senger dem Schwiegervater von Spiro, diese Juden, überhaupt, es ist merkwürdig unsere Sezession wird mit ein paar Worten abgemacht und hier der Rummel!

Auch dem Westheim war mein Brief nicht tiefsinnig genug!

Der Hase ist angekommen, vielen schönen Dank! Es ist wunderschönes Wetter, ich freue mich dabei besonders für Euch!

Heute war wieder Ruben hier, jetzt bin ich aber fast fertig, er ist begeistert und will immer neue Aufträge geben!

61 *Cranach:* wohl Lucas Cranach d. Ä. (1472–1553), deutscher Renaissance-Maler und Grafiker.
62 *Elias:* Julius Elias (1861–1927), deutscher Schriftsteller, Kunstkritiker und Sammler, verfasste eine Biografie über Max Liebermann.

Ich meinte Du solltest Dich doch noch von einem anderen Arzt untersuchen lassen, ein Arzt muß einem doch nicht gerade krank finden um eine Behandlung zu geben, Deine Nerven scheinen sicher nicht gesund, was 2 Leute sagen ist besser als nur einer! Es tut mir leid und es macht mich unglücklich, daß der Sommer herumging ohne, daß Du gestärkt für den Winter zurückkommst! // Es ist bedauerlich aber leider bleibe ich ohnmächtig und ich verliere auch das Vertrauen auf die Zukunft außerdem macht es mich nachdenklich und voller ernster Zweifel! Es ist doch aber auch von Deinem eigenen Standpunkt das größte Unrecht, daß Du nicht mehr für Deine Person tust, es ist auch ein wenig kopflos. Was hat all das Beilstein für einen Sinn, ich bin kein Weinbauer und Du kannst auch in der Welt nicht alles auf einmal sein. Gott sei Dank interessiert mich Beilstein nicht mehr als wenn es den Berg hinunterrutscht oder in Flammen aufgeht, und ich bin lieber arm, kann machen was ich will und was mich interessiert, als daß mir etwas am Buckel hängt. Aber auch ist es kein Grund zu einem Pflichtgefühl, wenn man dieses gegen sich selbst verletzt. Was soll ich sagen, ich singe schon zu lange das selbe Lied, es ist ja auch mein ganzer Haß auf Beilstein im Grunde nichts anderes als eine Eifersucht, eine Unruhe die ich fürchte, eine Fabrik, kein Ruheplatz, ein Hotel oder weiß der Teufel was, aber jedenfalls etwas was Dich am wenigsten aufrührt und mich peinigt. Vielleicht wäre ich heute auch nicht so weit gekommen, wenn ich Dich ruhiger gesehen hätte, schütze nicht alle Gründe vor Krieg und anderer Not, ich sage nichts gegen Vorteile // wo aber die Nachteile so groß sind!

Ich kann nichts dafür, ich verliere den Kopf zu leicht und sehe alles zu schwarz, es kommt über mich mit Gewalt, und ich sollte Dir besser zureden. Aber ich frage mich und suche oft ob der Grund in mir liege, ob ich zu wenig sein kann, daß Du nicht mir zu liebe etwas mehr Dich selbst liebst und Deine Gesundheit schonst.

Ich bin gewiß dankbar und habe die größte Bewunderung, wie Du Dich um die Kinder sorgst, wie Du alles aufs beste richtest und ordnest, Dich um das Leben sorgst, aber daneben sehe ich mit Schmerzen, daß es Dich aufbraucht und würde wünschen, daß Du mehr an Dich denkst besonders wo ich sehe, daß es eine Möglichkeit gebe. Was liegt an Geld, was liegt an allem, das einzige ist doch, daß man sich selbst höher und weiter bringt!

Könntest Du nicht die Kinder in Beilstein lassen und noch 4 Wochen in ein Sanatorium gehen, dort kann man Dich untersuchen. Du würdest für nichts

sorgen müssen und keine Gelegenheit finden, aus Pflichtgefühl // oder aus Nervosität heraus zuzugreifen und Dich aufzubrauchen, Du würdest dann alles schöner und freundlicher sehen und ich wäre glücklich wenn es Dir gut ginge!
Sei aufs herzlichste gegrüßt mit den Kindern Dein Püh
5 Nov. 1917

13 Hans Purrmann in Berlin an Mathilde Vollmoeller-Purrmann in Beilstein
Datiert: 4.10.1918

Liebste Mathilde,
ich hatte Dich doch rechtzeitig gebeten mir Geld zu überweisen zu lassen heute ist schon der 4te und immer ist noch nichts da. Ich bin verzweifelt, die Emma legt mir schon Rechnungen vor von 140 Mark, meine Portiersfrau kann ich nicht bezahlen, ich habe auch nichts in der Tasche, überall mußte ich schon anpumpen! Du konntest Dir doch denken, daß wenn ich nach Berlin komme ich allerhand zu zahlen habe, jetzt bin ich aber schon über 10 Tage hier. Ich habe Dir doch auch geschrieben, daß ich in Nenndorf viel eingekauft habe was billig war und was uns im Winter zu gute kommt, ich habe 25 Pfund Honig gekauft, // 2 Gänse, viele Hühner, ich habe die Gänse auf Abruf und habe jetzt nur 2 Hühner mitgenommen. Ich habe schon Bondy, Gaul und Rappaport[63] angepumpt und doch habe ich immer nichts! Es ist so demütigend, so bitten zu müssen, verstehst Du denn das nicht, hältst Du mich für einen Verschwender, wird uns das nicht zu gute kommen, daß ich so viel Kunst und Ateliersachen gekauft habe, die Farben kosten jetzt 300% teurer, jedes Stück Papier ist unbezahlbar. Am Sonntag war ich im Museum, ich traf Delbrück[64] ging dann mit ihm essen, er trank allerhand Schnäpse, rauchte Zigarren, suchte die Speisekarte nach allen guten Sachen ab, dann zahlte er 28 Mark für ein Mittagessen // was ich um 8 Mark machte! Bin ich denn un-

63 *Rappaport:* Max Rappaport (1884–1924), Maler in Berlin.
64 *Delbrück:* vielleicht Hans Delbrück (1848–1929), deutscher Politiker und Historiker an der Universität Berlin.

bescheiden, warum, was hat es dann einen Sinn, weil Du Dir vielleicht gerade einredest Du dürftest in Vaihingen nicht zum 1ten Geld abrufen.

Ich mußte dem ersten Juden der in mein Atelier kam ein Stilleben um 2 tausend Mark verkaufen aber er gibt mir doch erst in einigen Tagen das Geld. Blumenreich ist nicht hier und ich kann mit Cassirer[65] meine Sachen noch nicht in Ordnung bringen! Du schreibst hätte schon Geduld, da gibt es aber noch Raum, der mir jeden Tag wegen dem Atelier was vorhält, das Haus[66] mit schönem Atelier wurde vorgestern um 160 tausend Mark verkauft, er hat aber das Recht das Bildhaueratelier noch zu behalten // sonst hätte er 180 verlangt! In Dahlem ist nichts mehr zu verkaufen, das Haus das wir einmal angesehen haben, kaufte Benario[67]!

Es ist schrecklich, Du sagst ganz ruhig ich soll mich nicht stören lassen in meinem Atelier, Du hast gut reden, ich bin der einzige, der einen so langen Vertrag hat. Man kann mir das Dach überm Kopf abtragen!

Ich habe gar keine Geduld zum arbeiten, finde hier alles so schrecklich, bin so niedergeschlagen, so verzweifelt, so leutescheu, und nur warum läßt Du mich noch ohne Geld, Du sitzt in Beilstein, man schreibt mir, ich möge Dich überreden in ein Sanatorium zu gehen, // ich habe schon immer gesagt, Du sollst an Dich denken, es ist mir eine ständige Sorge, bin denn ich schuld, ist Dein Zustand denn schon wieder in Beilstein so schlecht!

Das Deutsche Reich soll am Zusammenbrechen sein, in den letzten Tagen haben unzählige Leute ihr Vermögen verloren, Ludendorf[68] soll ganz zusammengebrochen sein, und wurde zurückgestellt, es soll keine Möglichkeit mehr geben den Krieg zu gewinnen, man hört hier die schrecklichsten Sachen und was eben im Inneren des Landes vorgeht sei unheimlich, die Regierung ist kopflos geworden, ein jeder der einem begegnet, sagt einem die ungeheuerlichsten Sachen, malt // die schrecklichste Zukunft!

65 *Cassirer:* Paul Cassirer.
66 *das Haus:* offenbar versuchten Purrmanns, eine Immobilie in Berlin zu erwerben.
67 *Benario:* vermutlich der Sammler Hugo Benario (1875–1937).
68 *Ludendorf:* Erich Ludendorff (1865–1937), deutscher General, im 1. Weltkrieg Erster Generalquartiermeister der Obersten Heeresleitung und Stellvertreter von Paul von Hindenburg mit maßgeblichem Einfluss auf die Kriegspolitik, später einer der Wegbereiter des Nationalsozialismus.

Wenn ich nur wieder in die Arbeit käme, aber ohne Geld, die Umstände wegzuräumen! Du sagtest, Du legtest Geld in Stuttgart an, ich hätte das Recht abzuheben!

Gestern war ein Herr bei mir, dem meine Ausstellung einen großen Eindruck gemacht hatte und der ein Bild kaufte und wollte mir einen Auftrag[69] geben vom Eisen- und Stahlverband in Essen, in dem Vereinshaus in Düsseldorf soll ein Saal bemalt werden. Eine Wand bekam Kampf[70] eine andere Münzer[71] und eine sollte ich bemalen, die zusammengebrachte Summe sei hoch, ich wollte mich vorerst auf nichts ein- // lassen, sagte aber daß ich mit Vergnügen versuchen werde, Entwürfe zu machen, und wenn ich selbst Lust hätte diese auszuführen, ich diese ohne jeden Einspruch auch an die Wand malen wollte, aber vorerst wollte ich mich von meiner Seite aus nicht festlegen!

Ich sprach Glaser,[72] er bekam allerhand begeisternde Zuschriften über seinen Artikel im K[unst] u. Künstler, merkwürdig von sehr angesehenen Leuten, Wiechert[73] schrieb ihm auch. Merkwürdig aber um den Maler der spielt gar keine solche Rolle als die, die über ihn schreiben!

Kampf soll die Arbeit darstellen, ich die Schönheit des Weibes oder des Lebens, was Münzer machen soll, weiß ich gar nicht mehr! //

Die Steins[74] haben die Matisse Bilder die in Deutschland sind an den Schweden Lund[75] verkauft!

Überall Gemeinheit und Verrat, wo kommen die Deutschen noch hin!

Man drängt mich zu einer Ausstellung in Schweden Bilder zu schicken!

69 *Auftrag:* Dieser Kollektiv-Auftrag zur malerischen Ausstattung des Vereinshauses der deutschen Eisen- und Stahlindustriellen in Düsseldorf wurde nicht realisiert.

70 *Kampf:* Arthur Kampf (1864–1950), deutscher Historienmaler, von 1915–1925 Rektor der Hochschule für Bildende Kunst in Berlin.

71 *Münzer:* Adolf Münzer (1870–1953), war Mitglied der Künstlergruppe »Scholle« in München und seit 1909 Professor an der Düsseldorfer Akademie.

72 *Glaser:* Curt Glaser (1879–1943), deutscher Kunsthistoriker, Sammler und bis 1933 Direktor der Berliner Kunstbibliothek.

73 *Wiechert:* wohl Ernst Wiechert (1887–1950), bekannter deutscher Schriftsteller, oder Fritz Wichert (1878–1951), deutscher Kunsthistoriker und Museumsdirektor.

74 *Steins:* wohl Michael und Sarah Stein, bekannte US-amerikanische Sammler von Matisse, die Purrmann aus seiner Zeit in Paris gut kannte.

75 *Lund:* wohl Christian Tetzen-Lund (1852–1936), Sammler in Kopenhagen.

Ich bin ganz unruhig, ganz gestört, was soll werden, ich bin auch unglücklich, daß ich Dich so bitten muß, verstehst Du nicht, daß ich mir darüber Gedanken machen muß und daß das für mich nicht allzu erhebend ist!
Hoffentlich geht es Dir und den Kindern gut.
Dein Hans
Bln-Grunewald den 4 Okt 1918

14 Hans Purrmann in Berlin an Mathilde Vollmoeller-Purrmann in Beilstein
Datiert: 7.10.1918

Liebste Mathilde,
eben endlich kam das Geld an, habe vielen Dank! Was sagst Du zu den Bitten an Wilson,[76] es ist schrecklich wir sind ganz geschlagen, Hindenburg[77] sei jetzt der größte Mistmacher, es sei kaum ein Funken von Hoffnung, er sage das Heer sei kaum mehr in Ordnung zu halten, Deutschland ist überfüllt mit Urlaubern,[78] die kein Recht dazu haben, die Soldaten laufen einfach von der Front davon.
Wir wollen ein größeres Stück vom Elsaß geben, 30 Milliarden zahlen, wenn Wilson ablehnt ist kaum abzusehen was kommen wird, er hat jetzt alles in der Hand, er ist er sogar noch unsere Hoffnung! Die letzten Tage waren wir nur // eine unblutige Revolution! Wilson hat kein Interesse daran England sehr groß werden zu lassen, das ist unsere Hoffnung! Hier die Leute, die etwas wissen können die Antwort kaum erwarten!
Sollte es zum Äußersten kommen, so wird es furchtbar werden und dabei besteht wenig Hoffnung ob das Volk mitmachen wird, man verlangt eben den Frieden. Man wird von Fremden angeredet, jeder fragt gibt es nun endlich Frieden. Dabei ist den Leuten alles gleichgültig! Wir haben richtig die Nerven verloren!

76 *Wilson:* Woodrow Wilson (1856–1924), Politiker der Demokratischen Partei und 28. Präsident der USA.
77 *Hindenburg:* Paul von Hindenburg (1847–1934), deutscher Generalfeldmarschall und Politiker, 1925–1934 Reichspräsident.
78 *Urlaubern:* ironische Umschreibung für Deserteure.

Was einem nur immer die Leute eingeredet haben, wir stünden wunderbar, jetzt ist alles ganz kleinlaut, und jeder sagt der // Krieg ist verloren!

Ich freue mich, daß es den Kindern gut ergeht, es liegt jetzt alles bei dem verdammten Wilson, vielleicht gibt er uns bald die Antwort dann können wir wieder weiter sehen

Herzlichst Dein Hans

7. Okt 1918

15 Hans Purrmann in Berlin an Mathilde Vollmoeller-Purrmann in Beilstein

Datiert: 10.10.1918

Kuvert: Frau/Mathilde Purrmann/Beilstein/Oberamt Marbach/Württemberg

Berlin Grunewald 10. Okt. 1918

Liebste Mathilde,

Gestern kam der alte Schöne zu mir ins Atelier, seine Tochter[79] muß plötzlich ausziehen, weil das Haus verkauft ist, er ist unglücklich, daß diese gar keinen Einwand machen kann, weil sie monatlich gemietet hat! Zu dumm jetzt hat die arme die ganze Zeit bezahlt und sich gefreut das Atelier halten zu können und jetzt fliegt sie doch auf die Straße, ich habe dem alten Schöne gesagt, daß ich in der gleichen Lage wäre, daß ich ihm gerne helfen wolle, er will den Umzug mit dem Portier machen!

Bei mir ist es ruhig geworden, ich habe nicht nachgegeben und alle anderen Mieter halten mit mir zu- // sammen! Mir kommt auch vor als habe Raum[80] Angst bekommen, jetzt einen Entschluß zu fassen!

Die Lage sieht traurig aus, recht traurig, der Kaiser will zu Gunsten von August-Wilhelm abdanken![81] Es ist schrecklich wir haben für die Bulgaren 2 Milliarden ausgegeben, viele tausend Deutsche sind für diese gefallen, die haben uns nichts geholfen und jetzt müssen wir noch hören, man habe Frieden gemacht weil wir nicht genügend eingesprungen seien, die Österreicher verhandeln und werden abspringen, Hindenburg sagt jeder Tag bringe uns in

79 *seine Tochter:* Bildhauerin Johanna Schöne.
80 *Raum:* wohl der Berliner Bildhauer Alfred Raum (1872–1935).
81 Der deutsche Kaiser Wilhelm II. (1859–1941) dankte am 9. November 1918 ab und ging ins Exil nach Doorn in Holland.

eine schlechtere Lage, wir müssen, müssen, es geht nicht mehr, ich sah Leute, die weinten auf offener Straße! Aus Bulgarien werden // jetzt Deutsche verjagt, alle, wenn diese nicht länger als dreißig Jahre dort lebten, auf was können dann wir hier warten, was wird alles über uns herein brechen!

Ich sehe schlecht in die Zukunft, ich bin froh über jeden Kunstgegenstand den ich habe, er gibt mir das Gefühl einer Sicherheit, ein wenig habe ich schon gedacht, ob ich nicht den Renoir nach Schweden verkaufen soll und das Geld dort liegen lassen! Ebrai [?] hat seinen Cezanne um 2 hunderttausend dorthin verkauft!

Ich halte nicht mehr viel von Geld und von Industrie! Bei den Feinden, die werden uns schon den Hals zudrehen, mit dem Wilson, die Sache, der schenke ich nur halben Glauben, ich verstehe so ideale Sachen nicht! Bin voller Mißtrauen! Krieg ist Krieg, da müßte schon // die ganze Welt anders werden!

Leider ist nun eine dumme Geschichte passiert, ich habe in Nenndorf sehr fleißig mein Manuskript[82] durchge- und umgearbeitet, ich glaube es war sehr gut geworden, ich habe es auch mit der Schreibmaschine in Hannover schreiben lassen, und es ist leider verloren gegangen. Heitmüller hat schon alles angestellt um es wiederzubekommen und keine Möglichkeit, es ist schade, ich habe so viele Sorgfalt dafür verwendet und ich glaube, es war sehr gut geworden!

Was denkst Du, Frau Moll erwartet im Dezember <u>ein Kind</u>!

Es ist so schwer eine Entscheidung zu treffen, zu dumm jetzt muß man auch noch ganz // besonders vorsichtig sein, die Grippe ist augenblicklich so sehr schwer wieder in Berlin, ich gehe hier nicht in die Stadt und in keine Bahn oder Wirtshaus! Bleibe bei meiner Arbeit!

Willst Du nicht doch noch warten was in den nächsten Tagen entschieden wird, um für den Winter zu bestimmen, sollte der Krieg weitergehen müssen, so scheint es mir fast gefährlich mit den Kindern nach Berlin zu gehen! Könntest Du dann nicht auf einige Zeit kommen! Es ist gerade jetzt so traurig ohne Familie zu sein, es ist bald mir auch das einzige wo man auf Vertrauen und Liebe rechnen kann, die Welt ist so furchtbar geworden! Die Juden ja, die gefallen sich mit eingebildeten Reden gegen die Regierung, Harden hat auf

82 *Manuskript:* Leider ist ein solches Manuskript nicht erhalten. Es wird sich wohl um den Beitrag zur Reform des Ausstellungswesens in Berlin gehandelt haben, vgl. Curt Glaser, Die Neuorganisation des Berliner Ausstellungswesens, in: Kunstchronik und Kunstmarkt, 54, 1918/19, S. 193–199.

den Kanzler gestern geworfen, und Rathenau ist beleidigt, daß man ihn nicht fragte, und das Angebot nur an Amerika machte, im übrigen fordert er die nationale Verteidigung bis aufs äußerste! Gott sei Dank hat man das ganz furchtbare Beispiel an Rußland, es muß dort ganz grauenhaft zu gehen und dort waren die so vielbewunderten Juden Trotzki[83] und andere am Ruder!

Das wäre ja schön, wenn ich die Anzüge von Wittenstein[84] übernehmen könnte, hat es noch Zeit wenn Du hier bist mit Dir zum Schneider zu gehen! In dem Atelierhaus gegenüber // von Schöne ist nichts frei, außerdem hat Frl. Weise so gejammert, daß die Heizung so schlecht gehe! In Bezug auf das Atelier bin ich ruhiger geworden, ich werde eine ungeheure Rechnung machen oder bleiben!

Ich freue mich, daß es den Kindern gut ergeht, wir wollen hoffen, daß ihnen das Leben in Deutschland sich jetzt noch etwas erträglich formen wird, Hoffnung habe ich nicht allzuviel!

Sei aufs herzlichste gegrüßt
Dein Hans
Bln. Grunewald 10. Okt. 1918

16 Hans Purrmann in Berlin an Mathilde Vollmoeller-Purrmann in Beilstein
Datiert: 14.10.1918

Meine liebste Mathilde,
herzlichst gratuliere ich Dir zu Deinem Geburtstage, und ich wünsche Dir alles Gute und Beste. Als Geschenk habe ich Dir heute die Lampe bei Schulz bezahlt, die man morgen hierher schicken will.

Ich habe Dir heute früh ein Telegramm geschickt, es wäre mir recht, wenn Du kommen könntest, um über alles zu sprechen und sich klar zu werden! Für die Zukunft wird es nötig sein, ich fürchte sehr alles schreckliche für die Städter!

83 *Trotzki:* Leo Trotzki (1879–1940), russischer Revolutionär, organisierte 1917 zusammen mit Lenin die bolschewistische Machtübernahme in St. Petersburg.
84 *Wittenstein:* Oskar Wittenstein (1880–1918), Flugpionier und Ehemann von Mathilde Vollmoellers Schwester Liesel, er verunglückte am 3.9.1918 tödlich.

Abb. 13 Mathilde Vollmoeller-Purrmann mit ihren Kindern Christine, Robert und Regina, um 1918, Hans Purrmann Archiv München

Der Kaiser soll heute abdanken wollen! Wir müssen leider noch auf die große Antwort Wilsons eingehen, es bleibt uns nichts übrig!
Es steht furchtbar schlecht, vor 3 Tagen hat man nicht mehr an die Möglichkeit gedacht, die Front halten zu können, für den Augenblick steht es besser. Eine nationale Verteidigung ist unmöglich herzustellen, es fehlt an allem, kein Benzin, nichts haben wir mehr! Wir sind voll ausge- // liefert. Man rechnet mit einer französisch-englischen Besatzung in Berlin! Unruhen werden kaum ausbleiben, alle Papiere sind gefallen, Deutsche Bank, Daimler 300%!
Gestern war ich bei Prof. Sarre, er war furchtbar liebenswürdig. Ich war 5 Stunden bei ihm, er versicherte mir immer wieder seine Freude, daß ich mich auch so sehr interessiere, will mich besuchen!
Ich bekomme allerhand Aufträge, Dresdener Galerie, usw. die Pläne sind da, es scheint sehr schön dafür was zu machen! Blumenreich wollte einen Vertrag mit mir machen! Glasers ein neues Bild kaufen!
Mit dem Atelier steht es gleich! Bin glücklich, daß die Kinder wieder wohl sind, alles gute und herzliche.
Es küßt Dich Dein Hans
Bln 14 Okt 1918

Die Revolutionszeit 1918/19

»*Ich sehe schlecht in die Zukunft, ich bin froh über jeden Kunstgegenstand den ich habe, er gibt mir das Gefühl einer Sicherheit*«

Hans Purrmann in Berlin an Mathilde Vollmoeller-Purrmann in Beilstein, 10.10.1918

17 Hans Purrmann in Berlin an Mathilde Vollmoeller-Purrmann in Freudenstadt
Datiert: 10.11.1918
Kuvert: Frau/Mathilde Purrmann/~~Beilstein/ Oberamt Marbach/ (Württ.)~~
Sanatorium Dr. Würz/Freudenstadt

Meine liebste Mathilde,
gestern hing an unserem Hause die erste rote Fahne die ich sah, es lief mir eiskalt den Rücken herunter! Heute geht es furchtbar in der Stadt zu, Kahler[85] rief mich von seinem Hotel aus an, dort soll den ganzen Tag furchtbar geschossen werden! Also, wir haben nicht schwärzer gemalt als es nun gekommen –, die Waffenstillstandsbedingungen[86] sind sehr hart, die neue Regierung wird hiermit nicht wenig zu tun haben. Ich bin froh, daß die Kinder in Württemberg[87] sind, hier wird sich bald der Hunger einstellen!
Wie geht es Dir selbst, was ist mit dem Sanatorium! Die Pakete kommen gut an! Vielen Dank!
Ich habe gestern an Rudolf geschrieben ich hoffe bald von ihm Antwort zu bekommen!
Ich sitze hier im Haus, habe Angst in die Stadt zu gehen und werde ruhig weiterarbeiten!
Hier wird auch alles kommen! Eben wurden kaiserliche Truppen aus Potsdam // erwartet, haben sich aber in der Nähe Berlins ergeben! Aus den Häusern in der inneren Stadt soll geschossen werden.
Schreibe mir bald wie es den Kindern und Dir ergeht! Du hast noch Glück gehabt, daß Du Dich rechtzeitig davon gemacht hast!
Herzliche Grüße alles Gute
Dein Hans
Samstag. 10 Nov. 1918

85 *Kahler:* vielleicht Erich von Kahler (1885–1970), Schriftsteller und Soziologe, Nachlassverwalter von Eugen von Kahler (1882–1911), Künstlerkollege von Hans Purrmann.
86 *Waffenstillstandsbedingungen:* Am 11. November 1918 wurde in Compiègne der Waffenstillstand geschlossen, damit war der Weltkrieg beendet.
87 *Württemberg:* Mathilde Vollmoeller-Purrmann hielt sich mit den drei Kindern in Beilstein auf.

18 Hans Purrmann in Berlin an Mathilde Vollmoeller-Purrmann in Freudenstadt
Datiert: 15.11.1918
Kuvert: Frau/Mathilde Purrmann/Sanatorium »Würz«/Freudenstadt/Württemberg

Meine liebe Mathilde,
von der Steuer bin ich wieder frei gekommen, es ging sehr gut und einfach, an Rudolf habe ich die Papiere zurückgeschickt!
Leider habe ich etwas Angst, weil Rudolf in der Schweiz war und ich gerade um diese Zeit ihm wegen des Goldes geschrieben habe, hoffentlich ist ihm mein Brief nicht nachgeschickt worden! Das Gold hätte ich schon wieder mit großem Gewinn verkaufen können, es ist jetzt ungeheuer, was die Leute für Angst haben und nun diese nachdenken, sich zu sichern! Man hört auch keinen vernünftigen Menschen, mit viel Vertrauen in die neuen Ordnungen, reden! Es ist ganz fürchterlich, wie es wieder unsicher steht, die Spartakus Leute[88] werden sehr gefährlich, heute erwartet man schwere Unruhen!
Wie geht es Dir selbst, bist Du zufrieden, bist Du gut versorgt, ich freue mich sehr, daß Du endlich etwas ernstes für Deine Gesundheit unternommen hast! Nehme Dir Zeit, habe keine Sorgen um mich denn jetzt kann man nur froh sein, daß ihr nicht in Berlin seid, jeder Tag kann gefährlich werden. Mit großer Sorge sieht man die Soldaten zurückkommen // daß dann Unruhen und Hunger kommen! Mir selbst geht es gut, Emma versorgt mich gut und Heitmüller[89] liefert mir, was ich brauche!
Mit Prof. Glaser war ich gestern, bei der Frau des Malers Kirchner,[90] es war höchst interessant zu sehen, wie die Leute leben, Du machst Dir keinen Begriff, richtig Boheme, ganz dolle Sachen, aber auch sehr schöne Arbeiten, Kirchner wird wahrscheinlich bald sterben, er sei schon ganz gelähmt! Glaser kaufte ein Bild, ich sah eine Landschaft die mich sehr interessiert hat, sollte ich diese nicht kaufen, Du würdest entzückt sein, die könnte vielleicht 1500

88 *Spartakus Leute:* Der Spartakusbund spaltete sich 1918 von der USPD ab und war ein Vorläufer der 1919 gegründeten KPD, Protagonisten waren Karl Liebknecht und Rosa Luxemburg.
89 *Heitmüller:* August Heitmüller (1873–1935), Maler und Grafiker, ehemaliger Studienkollege Purrmanns bei Franz von Stuck. Hans Purrmann traf Heitmüller im September 1918 während seiner Kur in Bad Nenndorf bei Hannover wieder.
90 *Frau des Malers Kirchner:* Erna Schilling (1884–1945), Partnerin und Modell von Ernst Ludwig Kirchner (1880–1938), deutscher Expressionist, Mitbegründer der Künstlergruppe »Brücke«.

Mark kosten, für Rudolf habe ich nicht recht das Gefühl, daß diese ihm gefallen wird! Ich weiß immer noch nicht ob es nicht das beste war so viele Kunstsachen zu kaufen und ich glaube auch hier, daß diese Kunst gut geschätzt bleibt. Hättest Du Lust so viel Geld frei zu geben, dann schreibe mir oder schicke ein Telegramm! Aber nur wenn Du wirklich dazu Lust hast, es muß nicht sein, schreibe mir aber umgehend Antwort!

Das eine ist sicher, die Reichen werden furchtbar mitgenommen werden, man denkt // mit allen Mitteln und Wegen, wie das zu machen sei! Die Beschlagnahme von Kunstsachen und die Besteuerung soll wieder fallen gelassen worden sein, weil dadurch alles einfach nichts mehr wert wäre, außerdem interessieren sich die Sozies sehr für Kunst!

Was hörst Du von den Kindern, ich habe gestern eine Kleinigkeit für Dinis Geburtstag gekauft! Es ist ja immer wunderschönes Wetter wenn auch etwas kalt, und dann ist mir auch die Zeit wirklich zu sehr unsicher, so daß ich recht froh bin, daß alle noch auf dem Lande sind!

Cassirer ist wieder nach der Schweiz, er ist ein großer Mann geworden, und arbeitet für die neue Regierung! Überhaupt Juden, Juden sind am Ruder, daß einem Angst und Bange wird![91]

Ich arbeite, sehe wenig Menschen und höre nicht gerne mehr von alle den politischen Dingen reden, ich glaube es wird schlecht gehen, und ich halte von den Sozialisierungen garnichts // man wird dabei alles mit diesen Oberlehrerideen zu grunde richten. Am schönsten ist, daß die neue Regierung schon die Lieferungen schuldig bleibt! Gestern traf ich den kleinen Westphal, er trug ein rotes Band um den Hut und hatte ein Band im Knopfloch, er sagte mir er hätte so sehr begeistert getan, daß er mit auf einen Wagen genommen worden ist und eine Waffe in die Hand bekam! Also einer dem alle die reichen Leute Unrecht getan haben, den man unterdrückt hat, den das kapitalistische System nicht aufkommen ließ! Er schien mir ein rechtes Beispiel, wohin man mit der Güte, der sozialen Gesinnung kommt, wie dankbare Gefühle erweckt werden! Schreibe mir bald ich bin sehr ungeduldig wenn kein Brief kommt!

Herzlichst alles Gute Dein Hans

91 Diese Äußerung spielt darauf an, dass 1918 viele der politischen Akteure Juden waren, besonders im linksorientierten Spektrum (Spartakusbund u. a.). Das Chaos der Revolutionszeit beunruhigte Purrmann zutiefst.

19 Hans Purrmann in Berlin an Mathilde Vollmoeller-Purrmann in Beilstein
Datiert: 25.11.1918
Kuvert: »Eilbrief«/Frau/Mathilde Purrmann/Beilstein/Oberamt Marbach/Württemberg

Liebste Mathilde,
ich höre von Rudolf, daß Du am 1ten wieder nach Berlin kommen willst, ich bin deswegen in großer Sorge, wie willst Du das mit den Kindern machen, würde nicht gut sein, doch noch etwas zuzuwarten, alle Leute sind entsetzt, wenn ich Ihnen sage, daß Du mit den Kindern reisen willst! Schlafwagen gibt es keine mehr!

Hier ist man auch politisch in großen Sorgen und man hört nicht viel Gutes, wie die Ernährung werden wird! Überlege es Dir doch ernstlich, nehme keine Rücksicht auf mich! Es ist schade, daß Du nicht mehr in einem Sanatorium bleiben willst, denn es war doch nur sehr kurze Zeit und Dir wäre doch nötig, vollkommen gesund zu werden! Es ist ja gewiß traurig, daß man nicht zusammen leben kann, aber lieber verhungere ich oder werde hier erschossen als daß ich nach Beilstein gehe! Aber Du brauchst Dir nichts daraus // zu machen, es ist jetzt einmal eine gefährliche und unsichere Zeit und Du solltest doch abwarten bis man besser in die Zukunft sieht!

Justi[92] hat mich gestern zu sich zum Essen eingeladen, er bittet mich sehr, in seine Kommission[93] zu gehen, er habe alle Leute für mich gewinnen können u.s.w. ich selbst bin nicht so ganz Feuer und Flamme, sagte meine Bedenken, male lieber ein gutes Bild als daß ich mich hier herumschlage, anderseits könnte man viel nützlicheres tun! Ich habe mir ausgebeten die Sache überlegen zu können, die Kommission besteht aus 6 Leuten, er darf nichts ohne deren Zustimmung ankaufen! Ich habe ihm ganz offen gesagt was ich an seinen Bildern[94] ihm nicht durchgelassen hätte, und daß ich seinen Mut bewundere so einen großen Saal mit so traurigen Bildern auszufüllen, ganz gleich ob

92 *Justi:* Ludwig Justi (1876–1957), Kunsthistoriker und von 1909–1933 Direktor der Berliner National Galerie.
93 *Kommission:* Purrmann wurde in die Ankaufskommission der Berliner Akademie der Künste gewählt.
94 *Bildern:* Gemeint sind die Ausstellungsexponate.

diese er oder Tschudi[95] angekauft habe, er war etwas sehr betroffen! Er las mir seine Denkschrift[96] vor und wollte in Allem meine Ansicht wissen, ich // habe von ihm einen schlechten Eindruck bekommen und halb fühlte ich Mitleid, der Kaiser muß sehr schwer zu umgehen gewesen sein, vom Ministerium hörte ich, daß man Justi beibehalten will, daß man nicht daran denkt ihn jetzt zu ersetzen, aber doch es ist mir etwas ungemütlich, ob er sich nur mit mir schmücken will, so halb bekam ich das Gefühl! Ich werde jetzt für so viele Sachen angegangen, aber ich finde mein Atelier doch noch den Raum wo ich am liebsten bin, und habe noch auf meine Bilder das beste Vertrauen, daß diese mir einen Ruf machen können! Wenn es mir gelingen könnte, den Glaser auch in die Kommission zu bringen, so wäre ich etwas gesicherter und würde wissen, daß ich keine Unvorsichtigkeit beginge, denn der Glaser scheint sich in keine halbe Sache einzulassen. Was denkst Du?

Ich saß vorgestern allein mit Gaul in der Deutschen Gesellschaft,[97] da drückte sich der Dr. Herz zu uns, Schmerz im Herzen überfiel mich, er // wußte wie ich bin! Er soll noch nicht lange eine Frau geheiratet haben mit der er 20 Jahre zusammenlebte!

Bist Du in Beilstein, ich richte den Brief dahin, denn Rudolf schreibt mir, daß Du heute von dem Sanatorium weg gingest! Wie hast Du die Kinder gefunden? Es ist zu traurig, daß die Zeiten so fruchtbar sind und daß ich so oft allein leben muß!

Ich sah Kardorf,[98] er ist zurück, vollkommen mutlos, er findet keinen Weg zur Arbeit, bräuchte ein großes Atelier, Modell u.s.w. jetzt lebt er in der engen Bude hinter dem langen Gang, alles durcheinander, alles in zwei Stuben, da sollten wir doch noch glücklich sein!

95 *Tschudi:* Hugo von Tschudi (1851-1911), Kunsthistoriker und zuletzt Direktor der Pinakotheken in München.
96 *Denkschrift:* Es könnte sich um Justis 1918 verfasste Überlegungen zur »Nationalgalerie und die moderne Kunst« handeln, woraus sich um 1920 der »Berliner Museumsstreit« mit dem Kritiker Karl Scheffler entwickelte.
97 *Deutsche Gesellschaft:* Die Deutsche Gesellschaft 1914 wurde im November 1915 u. a. von Karl Vollmoeller nach dem Vorbild englischer Herrenclubs in Berlin gegründet. Robert Bosch stellte das Vereinshaus mit der prominenten Anschrift »Unter den Linden« zur Verfügung.
98 *Kardorf:* Konrad von Kardorff (1877–1945), Berliner Postimpressionist und Freund von Purrmann.

Überlege Dir alles gut, mache nichts übereilt, wolle Gott, daß Ruhe ins Land kommt, dann können wir alle glücklich beisammen sein!
Alles herzliche Dir und den Kindern es küßt Dich
Dein Hans
25 Nov 1918

20 Hans Purrmann in Berlin an Mathilde Vollmoeller-Purrmann in Beilstein
Datiert: 5.12.1918
Kuvert: Frau/Mathilde Purrmann-Vollmoeller/Beilstein/Oberamt Marbach/Württemberg

Liebste Mathilde,
herzlichen Dank für den Brief von Dinni und den von Dir, ich freue mich, daß es Euch allen gut ergeht!
Mir scheint im übrigen Deutschland ist man nicht so sorgenvoll wie in Berlin, hier ist eine furchtbare Angst und ein schreckliches Gefühl bei allen Leuten zu merken, denn man ist ganz überzeugt, so kann es nicht weitergehen! Alles wird zu Grunde gerichtet, die Regierung hat in der kurzen Zeit schon 800 Millionen ausgegeben, heute waren schon Demonstrationen von Arbeitslosen, gegen die Juden formt sich ein großer Haß, die Sozialisierung der Betriebe wird rücksichtslos durchgeführt![99] Wegen dem Verkauf von Gold habe ich keine Eile und auch meine Gründe dazu, spreche nicht davon und frage keinen Menschen, ich habe auch Leute genug gehört! Ich bin immer noch davon überzeugt es muß erst alles zusammenbrechen, der Krieg ist noch nicht zu Ende!
Spreche zu keinem Menschen von dem Kopf,[100] bis eine Franzosenbesatzung ausgeschlossen ist, er ist wunderbar, ich habe das Geld auf der Straße ge- // funden, dafür gibt es keinen Preis, er ist das beste und schönste was auf der Welt an Kunst zu finden ist! Kein Mensch wird davon hören bis alle Vereinbarungen abgeschlossen, und die Franzosen nicht mehr einziehen können! Der Kopf ist eine frühe Arbeit des XII oder XIII Jahrhunderts! Alles was ich sonst

99 Es wird nicht deutlich, worauf sich Purrmanns Bemerkung bezieht; viele der politischen Protagonisten damals waren Juden.
100 *Kopf*: Purrmann hatte im Berliner Kunsthandel einen Marmorkopf (Fragment) gefunden, den er für eine französische Arbeit der Frühgotik hielt, vgl. Abb. 9.

habe ist dummes Zeug! Doch wird mir entsetzlich schwer den Renoir zu verkaufen, denn Geld ist doch überhaupt nichts mehr, Du wirst auch noch zu der Ansicht kommen!

Ich bin Freitag von Justi aufgefordert zu einer Sitzung in der Nationalgalerie! Moll hat die Weimarer Professur angenommen und zieht noch in diesem Monat! Die Briefe brauchen so sehr lange, schreibe mir bald! Das Fleisch das Heitmüller schickte ist wunderbar, die Pakete aus Beilstein kommen gut an, vielen herzlichen Dank!

Alles Gute Dir und den Kindern, Grüße an Liesel

Dein Hans

Bln. 5 Dez. 1918

(Die 86 Mark wurden zurückbezahlt!)

21 Hans Purrmann in Berlin an Mathilde Vollmoeller-Purrmann in Beilstein

Datiert: 10.12.1918

Kuvert: Frau/Mathilde Purrmann/Beilstein/Oberamt Marbach/(Württ.)

Dienstag 10 Dez 1918

Liebste Mathilde,

es ist mir unverständlich, wie lange der Eilbrief brauchte, eben geht wirklich alles durcheinander, mit derselben Post habe ich einen Brief an Rudolf geschickt, ob der wohl auch so lange gebraucht hat!

Anbei schicke ich Dir ein paar Photos [Abb. 14] von dem Kopf, man kann keinen richtigen Eindruck haben da ich zu nahe an den Kopf mit dem Apparat heran mußte die Ansicht von vorne ist viel zu rund, der Mund ist im Original kleiner die Nase erscheint länger u.s.w. da es auch Blitzlichtaufnahmen sind, so ist die ganze noble Erscheinung nicht heraus gekommen. Aber Du mußt auch sehen, wie schön und strenge die Arbeit ist! Der Kopf ist etwas überlebensgroß, wie Grossmann sagt aus italienischem oder griechischem Marmor, dunkelgelb angeräuchert durch die Zeit! Es ist sicher eine Arbeit aus dem XII oder ganz Anfang XIII Jahrhundert! Der Kopf muß natürlich einmal besser montiert werden!

Es ist zu schmerzlich, daß Du in Beilstein bist, ich würde an Weihnachten kommen, aber nach // Beilstein gehe ich auf keinen Fall! Es ist schade, noch

Abb. 14 Hans Purrmann: Frauenkopf, Marmor, wohl Frankreich, 13. Jh., Foto 1918, Hans Purrmann Archiv München

nie war ich so gut versorgt, von Heitmüller ist wieder ein Rehrücken unterwegs, Pfund zu 4,20 was soll ich mit den fetten Gänsen anfangen! Das Fleisch von Beilstein kam gut an, schickt aber bitte nichts mehr! Hasen kann ich auch von Heitmüller bekommen!

Ich war schon in Geschäften, leider kann ich keine Eisenbahn mit Schienen finden! Für die Dinni weiß ich auch noch nichts! Ich dachte ein kleines Kino[101] zu kaufen, aber ich finde nichts rechtes!

Mache Dir keine Sorgen wegen der Dr. H. aber je näher mein Verhältnis zu Dir ist, je mehr ich Dich lieben und schätzen muß, umso mehr muß ich leiden, wenn es mir auch noch unter die Füsse läuft. Das hat mit Dir nichts tun, ich glaube an Deine Aufrichtigkeit und Deine Gesinnung steht mir bewundernswert hoch. Mache Dir um Himmels willen keine Qualen!

Alles Gute und Herzliche Dir und den Kindern

Dein Hans

Bln. 10 Dez 1918

101 *kleines Kino:* wohl »Laterna Magica«, Projektionsgerät, auch als Kinderspielzeug erhältlich.

22 Hans Purrmann in Berlin an Mathilde Vollmoeller-Purrmann in Beilstein

Datiert: 24.12.1918 (»Weihnachten«)
Kuvert: Frau/Mathilde Purrmann-Vollmoeller/Beilstein/Oberamt Marbach/(Württ.)

Liebste Mathilde,
Rudolf sagte mir, er würde mir gleich schreiben oder mich noch von Vaihingen aus anrufen, um mir zu sagen wie er gereist sei! Vielleicht hast Du ihn schon gesprochen, oder hat er mir auch geschrieben. Die Briefe brauchen ja so sehr lang, der letzte von Dir 6 Tage! Inzwischen ist das Reisen noch schwerer geworden, und bekommt man überhaupt keine Karten!
Ich war heute mit Cassirer zusammen, er hat große Sorgen, daß sich der Bolschewismus[102] nicht aufhalten lasse, und er glaubt, daß im Frühjahr Berlin damit versaut sei! Hast Du den Almanach[103] von Cassirer gesehen, es ist vielleicht gut ich schicke Dir diesen gleich jetzt mit der Post, da er auch Bücher anzeigt, die Dich vielleicht interessieren!
Ich habe Dir so ein sehr schönes Silbertablett gekauft, mit einem Spiegel, das ich Dir zu Weihnachten geben wollte! Schade – aber Du findest es ja hier.
Morgen Weihnachtsabend bin ich bei Glasers, ein bissel traurig, aber es ist ja egal! // Wenn bald wieder gute Zeiten kommen würden, so wäre das alles nicht schlimm! Emma fährt nach Neuköln[104] zu ihren Verwandten!
Für Neujahr wirst Du mir Geld schicken lassen müssen, da ja die Mieten zu zahlen sind.
Ich freue mich sehr, daß auch Dir der Kopf Eindruck gemacht hat, er wird immer schöner, er ist schon das Allerbeste vom Besten und so schön, daß ich diesen hüte wie einen Schatz und ihn nicht sehen lasse, bis wieder alles in Ordnung ist! Hier hatte ich sicher die beste Kaufgelegenheit in meinem Leben. Es scheint ihn aber auch kein Mensch vorher bei Glenk gesehen zu haben, da man ihn erst montieren lassen wollte.
Von Heitmüller ist eine schwere Gans unterwegs und auf Neujahr bekomme ich einen großen Hahn, von Nenndorf kommt alles sehr schnell und gut an!

102 *Bolschewismus:* Lenins Variante der marxistischen Ideologie.
103 *Almanach:* ein Jahrbuch, dass einen Querschnitt der Verlagsarbeit darstellt, wohl Verlag von Bruno Cassirer oder auch von Paul Cassirer.
104 *Neuköln:* Neukölln, Stadtteil von Berlin.

Abb. 15 Hans Purrmann, Purrmanns Haus in Langenargen, 1929, Öl auf Leinwand, 81 × 100 cm, Purrmann-Haus Speyer (Leihgabe aus Privatbesitz)

Nun will ich glücklich sein, wenn Ihr Euch alle morgen Abend mit den Kindern freut, es ist mir in der Seele leid, daß ich nicht dabei sein // kann, leider habe ich nichts schicken können als die Bilderbücher, ich gab Rudolf den Auftrag! Aber da ja Robert seine Eisenbahn schon hat, und so noch eine Paketsperre ist, so müssen wir dieses Jahr recht genügsam sein!
Es ist mir so beschwerlich am Tage in die Stadt zu gehen, und ich bin hier genauso ohne die Zeitungen, wie Du! Das Leben wird furchtbar unsicher in Berlin, an allen Ecken wird geraubt, es ist mir Angst Berlin auf länger zu verlassen und ich muß wohl allerhand Sachen ganz besonders verpacken! Wie hast Du Dir die Sache überlegt, wenn ich im Januar kommen würde! Könnte es nicht sein, daß Du etwas in Württemberg suchest wo wir schon im ersten Frühjahr hingingen, ich mißtraue sehr Berlin und ich glaube es geht scharf her, wenn es einmal Hunger gibt, also möchte ich mich bei Zeiten aus dem Staub machen! Ich fürchte Du kommst nicht von dem Beilstein los, und // ich werde überhaupt nicht mit den Kindern zusammen sein können. Wenn Du

schon früher nicht immer nach Beilstein gegangen wärst, so wäre diese Frage gelöst und ich wäre glücklich! Wer weiß die Zukunft wird vielleicht immer trauriger, und wer weiß vielleicht habe ich nur noch kurze Zeit, dann soll man doch wenigstens die Zeit leben und nicht das Leben flüchten! Du wirst sehen wir Deutschen können nicht mehr gesund werden, ohne daß wir durch den fürchterlichen Schlag gehen, der uns noch bevorsteht, wir werden arm werden, man wird uns alles Geld nehmen, zu was dann alle Sparsamkeit, nur wer für seine Gesundheit oder seinen Geist gesorgt hat, der wird reich sein, oder der wusste irgendein paar Kunst- oder Geldsachen zu retten! Ich glaube nicht mehr an deutsche Industrie, an deutsches Geld an deutsches Land, aber an mich oder meine Familie möchte ich doch glauben dürfen!
Herzlichst küsst Dich und die Kinder mit etwas Wehmut und Sehnsucht Dein Hans
Weihnachten 1918

23 Hans Purrmann in Berlin an Mathilde Vollmoeller-Purrmann in Beilstein

Datiert: 30.12.1918
Kuvert: Frau/Mathilde Purrmann-Vollmoeller/<u>Beilstein</u>/Oberamt Marbach/ (Württ.)

Liebste Mathilde, heute kam das Paket an, ich habe eine große Freude an den Arbeiten der Kinder und an den guten Sachen! Der Stoff ist sehr schön, vielen Dank, auch an den Sachen freue ich mich!
Ich rate Dir sehr ab jetzt zu kommen, vielleicht ist es in weniger Zeit möglich, gegen den 10. Jan. werde ich fahren, es wird auch Emma sehr recht sein, einige Zeit nachhause zu können! Bis zum 10ten brauche ich noch, da ich viel ordnen und auch verstecken will! Leider habe ich wenig Hoffnung, daß bald bessere Zeiten kommen, wie sollte es möglich sein, der beste Frieden ist noch ungeeignet Besserung zu bringen, selbst die Sieger haben so gelitten, daß es einer Niederlage gleichkommt! Ich möchte mich auch jetzt nach einer Sommersache umsehen kannst Du nichts finden für den Januar? Schreibe bitte nach dem Schwarzwald!
Moll fragte mich, ob wir seine Wohnung und die beiden Ateliers nicht nehmen wollten, ich müßte ihm bald Antwort sagen, ich fürchte // daß die Wohnung unmöglich groß genug ist!

Übrigens bekam ich schon wieder die Anfrage einer Professur, und zwar eine Porträtklasse in der Berliner Akademie, ich lehnte strikte ab!
Ich werde mit Raum reden, wie auch alle Herren vom Atelierhaus, Scherres[105] und ein Bildhauer haben gekündigt bekommen, auf den 1. April. Heute gingen die beiden zum Mietvereinigungsamt, Raum sollte alle Verträge ablaufen lassen, hat noch nicht verkauft, soll Reue haben, ich werde mit ihm eine Unterredung haben und mir alles klar darstellen lassen, ist es schlecht dann miete ich bei Moll, ich würde aber lieber bleiben! Ich würde schon am 5ten gekommen sein muß aber das erst ordnen, Du verstehst!
Cassirer fuhr heute wieder nach der Schweiz alle die Sozialleute die die Revolution machten, haben einen großen Kater, sehen, daß die Spartakusleute täglich großen Anhang gewinnen. //
Heute aß ich von der Heitmüller Gans! Mit dem Essen geht es mir recht gut! Bitte schreibe dem Merz eine Karte, sage wir wären nicht mehr in Berlin gewesen!
Hast Du Dich schon irgendwie erkundigt was man im Sommer machen kann? Es wäre ja möglich, daß man politisch weiter sehen kann, aber ich glaube nicht es geht alles den ganz gleichen Weg wie in Rußland,[106] für Geld habe ich kein Vertrauen mehr, meine Kunstsachen werden uns vielleicht noch einmal ernähren können! Man spricht hier so auffallend viel von einem Staatsbankrott, wie sollte dieser auch zu vermeiden sein! Es ist berechtigt, daß die Belgier[107] Wiederherstellung verlangen, aber nur das ist genügend, daß wir am Boden liegen und zu Grunde gehen, es gibt nur eine Möglichkeit, daß uns die Amerikaner viel sehr viel Geld leihen würden, und das ist auch nicht recht denkbar! Ich verstehe immer nicht wie Rudolf so ruhig ist, so sehr voll Hoffnung!
Die Photos vom Herbst machen mir // große Freude!
Morgen ist der letzte Tag in diesem beschissenen Jahr, wollen wir hoffen, daß wir in bessere Zeiten kommen! Alle herzlichen Glückwünsche dazu!
Du kanntest doch Mathes, wir waren einmal mit ihm bei Huth, er fiel ausgerechnet 2 Stunden vor Waffenstillstand!
Kardorf's haben einen Jungen! Er sieht schlecht aus, ist verzweifelt und aus Weimar ist nichts geworden!

105 *Scherres:* wohl Alfred Scherres (1864–1924), Berliner Landschaftsmaler.
106 *Rußland:* Situation nach der Oktoberrevolution 1917 in Russland.
107 *Belgier:* Flandern war einer der Hauptschauplätze des 1. Weltkrieges mit großen Zerstörungen, Belgien forderte daher Wiedergutmachungen.

Also alles Gute, suche nach einem Platz im Schwarzwald, rechne daß ich um den 10ten komme!
Glückliches Neujahr!
Küsse u Grüße auch den Kindern
Dein Hans
Berlin, den 30 Dez 1918

24 Hans Purrmann in Berlin an Mathilde Vollmoeller-Purrmann in Beilstein
Datiert: 14.2.1919 (Poststempel)
Adresse: Frau/Mathilde Purrmann/<u>Beilstein</u>/Oberamt Marbach/(Württ.)

Liebste Mathilde,
es ist mir leid, daß Du den Brief von Gaul nicht gelesen hast, denn die Angelegenheit peinigt mich sehr, er schreibt und hat mir auch schon gesagt, daß Kampf sich alle Mühe gäbe mich als Leiter einer Malklasse an der Akademie zu gewinnen, Gaul ist merkwürdig, und ich habe das Gefühl als wolle er sich nicht sehr beeinflußend ausdrücken. Ich habe mich schon erkundigt und will auch zu Kampf selbst hingehen mir alles ansehen und vortragen lassen. Ich bekäme ein wunderbares Atelier für mich selbst, gereinigt, gepflegt noch einmal so groß wie das was ich jetzt habe dazu ein schönes Gehalt, hätte wahrscheinlich nur einmal Kritik zu geben!
Ich habe natürlich wenig Lust, Du kennst meine Gründe, und andererseits wird es mir recht schwer, so alles einfach abzuschlagen! //
Wer weiß was die Zeiten alles bringen werden, wer weiß wie von mir alle reden und wie froh ich dann sein könnte. Berlin ist immerhin nicht Weimar und schon gar nicht Breslau! Sage mir bitte was Du denkst, ganz offen, spreche auch bitte mit Rudolf! Die Freiheit wäre dahin und nur die Ferien! Ich glaube auch, wenn ich das ausschlage, weiter arbeite wie bisher, daß ich immer auch in der Not zu so einer Stelle auch dann noch greifen könnte. Daß ich auch glücklicher wäre, das Unterrichten ist mir nicht zuwider, aber die Akademie, die Schüler der Akademie. Ich möchte leben, glücklich sein, arbeiten, frei sein und machen können, was ich will, ob ich nicht dann ein trauriger // Hund werde mit Ansehen und Würde, mit meiner Arbeit aber unzufrieden, unglücklich und einem Leben das traurig vergeht, ohne diesen

schönen Kampf, den Glauben und die Liebe zur Arbeit, rein und recht wie diese auch sei!

Der Professor[108] würde mir nicht so Eindruck machen, wenn die Unklarheit der Zeiten nicht wäre, wenn ich nicht ziemlich verzweifelt hier wieder nach Berlin gekommen wäre! Ohne etwas gefunden zu haben, ohne die Aussicht! Ich war noch mit Rudolf zusammen, ich hatte nicht den Mut in der kalten Nacht, noch nach Berlin zu fahren und so stand Rudolf morgen an meiner Zimmertür, ich war erstaunt und sehr erfreut! //

Gaul schreibt noch, daß ich bei der Akademie mit einer Stimme vorbei gerutscht sei, er gibt die Schuld, daß Liebermann, Tuaillon[109] und Slevogt gefehlt haben, es macht mir weiter keinen Eindruck, hätte nur meiner kleinen Eitelkeit gedient, wenn ich gewählt worden wäre, es ist leider in uns Deutschen alle ein Strebertum und ich hätte mich persönlich, ganz ohne meine Kunst, mehr in Achtung setzen können, merkwürdig genug, daß es mit der Kunst an sich, bei mir in keinen Zusammenhang zu bringen ist! Aber hätte ich vielleicht im Geheimen auch bedauern müssen mit Jäckel[110] einzuziehen der scheinbar mehr Sympathien bei den Akademikern hat! In Berlin ist es trostlos und traurig // schmutzig, in Unordnung, augenblicklich große Angst vor einer Hungersnot und vor neuen Unruhen, daher soll Berlin ohne Militär sein, alles mußte gegen die Polen! Doch scheint es mir fast, als gäbe es jetzt viel mehr zu kaufen und es wurde mir auch gesagt, daß es im Augenblick recht viel zu essen gäbe!

Mit der Reise war es schlecht wohl aber nur weil es so kalt war, denn der Zug mußte nach seiner Rückkehr von Berlin in München neu zusammengestellt werden! Ging also statt 12,15 in Bamberg erst am Abend gegen 6 Uhr ab, ich kam nach ½ 4 Uhr in Berlin an, habe dann in einem Badezimmer des Exselsior geschlafen! Emma kam um 12 Uhr an! Alles ging gut! Ich finde auch äußerst unrecht, daß // Emma Äpfel an Frau Brothun verkauft hat, aber immer noch besser als gestohlen ich war ganz erstaunt alles in Wohnung und Atelier in Ordnung zu finden, so viel hört man von Räuber- und Einbruchgeschichten! Ich fürchte für Liesel, wenn sie reisen will, ich mußte die ganze Nacht stehen oder auf meinem Koffer im Gang zubringen! Und saß neben der Toilette in

108 *Professor:* Professorentitel.
109 *Tuaillon:* Louis Tuaillon (1862–1919), deutscher Bildhauer.
110 *Jäckel:* Willy Jaeckel (1888–1944), deutscher Expressionist.

der sich ein großer Teil der Reisenden zu erbrechen hatte, denn der Zug fuhr so, daß auch mir die Seekrankheit immer höchst nahe war! Übrigens ist in Berlin Tauwetter und es war wohl nicht so kalt wie in Süddeutschland!

Ich fürchte, daß auch die Freude der Kinder bald zu Ende geht und auch bei // Euch schon wärmer ist!

Auch mit der Wohnung von Frau Moll kann ich mich noch nicht entschließen, doch will ich diese in den nächsten Tagen besuchen und ich hoffe alles auf den Herbst zu drücken, denn wie soll das jetzt zu machen sein!

Hier spricht man viel von einem Staatsbankrott!

Morgen fange ich wieder an zu arbeiten, ich habe heute mein Atelier in Ordnung gebracht! Ich sah von unseren Bekannten nur Gaul!

Der Herr Geier in Bamberg konnte mir noch nichts sagen! Es ist hoffnungslos schlecht, wo man hinschaut Not und Sorge // Angst vor der Zukunft, dabei Unwilligkeit und Verschwendung!

Wohin werden wir Deutsche noch kommen und wird uns die politische Verzweiflung bringen!

Schreibe mir bald, überlege Dir und spreche mit Rudolf, ob er Vertrauen hat, daß wir die nächsten Jahre ohne schwere Sorgen leben können!

Alles herzliche und gute
Dein Hans
Berlin. 13 Dez [!] 1919

Ist zu Dir der Cézanne geschickt worden?

25 Hans Purrmann in Berlin an Mathilde Vollmoeller-Purrmann in Beilstein

Datiert: nach dem 21.2.1919
Kuvert: Frau Mathilde Purrmann/Beilstein/Oberamt Marbach/(Württ.)

Liebste Mathilde,
ich verstehe nicht, daß Du mir nicht meinen Brief beantwortest, die Frage wegen der Akademie[111] beschäftigt mich sehr, ich war vorgestern bei Kampf,

111 *Akademie:* Purrmann lehnte das Angebot einer Professur an der Hochschule für Bildende Kunst ab.

er machte mir allerhand Vorschläge, wollte mich auf 5 Jahre festlegen, ich sagte, daß ich das nicht machen möchte, ich bekäme ein wunderbares Atelier, Bedienung und Heizung und Licht! Ich sollte eine Stilleben und Interieur-Klasse übernehmen, ungefähr 10 Schüler, es sind 5 Ateliers mit umgebauten Interieurs, Sonne, allen möglichen Stillebenkram! Man sagt mir überall ich sollte doch annehmen, sollte mir aber die Sache ganz umorganisieren, es ist schrecklich, jetzt wo so viele Leute um eine kleine Stelle froh sind, soll ich eine so reichbezahlte Stellung ausschlagen! Ich bin sehr unsicher! Kampf wollte mich unbedingt haben, und gab mir in allen Dingen sehr nach! Aber soll ich mir meine Freiheit nehmen lassen was wird für mein Leben und meine Arbeit glücklicher sein? Äußere Dich doch, es ist doch wichtig!

Schwarz hat mir 60 tausend Mark in bar geboten für den Renoir, ich könnte das Geld auf die Seite tun, so daß ich keine Abgaben hätte, was denkst Du? Ich weiß aber immer noch nicht ob es nicht doch besser ist diesen internationalen Wert des Renoir festzuhalten! Es sollte keine Überweisung nach einer Bank stattfinden!

Ich bin so mutlos, und so verzweifelt, daß keinen Entschluß mehr fassen kann, die Moll Ange // legenheit muß ich hinter die Akademie stellen!

Ich sagte Rudolf, daß er in Württemberg suchen soll, weil ich nicht an die Möglichkeit in Berlin glaube, und nicht bestimmt damit rechnen kann!

Merkwürdigerweise flog ich bei der Akademie mit einer Stimme durch, ebenso wie Bruno Paul[112], aber es ist möglich, daß ich doch Mitglied werde weil Dellmann die Wahl anfechte und zwar mit allen Mitteln, Liebermann, Tuaillon unterstützen diesen Einwand.

Ich bin schrecklich schlechter Stimmung, verzweifle fast an jeder Zukunft. Ich traf Cassirer, es wird Tilla[113] schrecklich sein, daß Eisner[114] erschossen ist, der diese an das Theater gebracht hat. Für mich wäre es unbedingt nötig aufs

112 *Paul:* Bruno Paul (1874–1968), Berliner Architekt, Möbeldesigner und Karikaturist, Mitbegründer des Deutschen Werkbundes, 1919 Berufung an die Preußische Akademie der Künste, ab 1924 Direktor der Vereinigten Staatsschulen für freie und angewandte Kunst (heute Universität der Künste) in Berlin.

113 *Tilla:* Tilla Durieux, vgl. Brief 7.

114 *Eisner:* Kurt Eisner (1867–1919), USPD-Politiker und Schriftsteller, Anführer der Novemberrevolution 1918 und erster Bayerischer Ministerpräsident, fiel am 21. Februar 1919 in München einem Attentat zum Opfer.

Land zu kommen und in Ruhe arbeiten zu können und dann wäre es wahrscheinlich mir ein Glück wenn ich, mit der Hochschule garnicht rechnen brauchte. Ich habe doch Angst um meine Freiheit! obwohl ich aber nicht die Sache annehme würde ohne, daß ich selbst machen kann, was ich will!
Ich freue mich, daß die Kinder so Vergnügen gehabt haben, aber es tat mir leid, daß Dinni schon wieder erkältet ist!
Alles herzliche und viele Grüße
Dein Hans
18. [?] Febr 1919 [schwer lesbar]

26 Hans Purrmann in Berlin an Mathilde Vollmoeller-Purrmann in Beilstein
Datiert: 25.2.1919
Kuvert: Frau/Mathilde Purrmann/Beilstein/Oberamt Marbach/(Württ.)

Liebste Mathilde,
also ich bin jetzt Mitglied der Akademie der Bildkünste[115], es wurde durchgesetzt, es geht nur noch in's Ministerium, kann aber nicht mehr geändert werden! Es imponiert wahnsinnig, alles ist ganz erschlagen! Die Schöne fiel bald um, die Ehre sei ungeheuer!
Übrigens war ich zu einem Abendessen bei Schönes, der Alte[116] war nicht wenig gerührt und konnte sich kaum genug tun zu gratulieren! Er kenne die Akademie gut. Er habe viel Arbeit damit gehabt aus dieser ging auch der Senat der Akademie hervor!
Das Begräbnis ist jedenfalls etwas reicher, die Mitgliedschaft geht auf Lebenszeiten! Lehmbruck[117], Bruno Paul, Kokoschka[118] und ich sind die modernen

115 *Akademie der Bildkünste:* Hans Purrmann wurde 1919 als Mitglied der Akademie der Preußischen Künste gewählt.
116 *Der Alte:* Vater der Malerin und Bildhauerin Johanna Schöne, Richard Schöne, Generaldirektor der Königlichen Museen zu Berlin.
117 *Lehmbruck:* Wilhelm Lehmbruck (1881–1919), deutscher Bildhauer.
118 *Kokoschka:* Oskar Kokoschka (1886–1980), österreichischer Maler.

Leute! Corinth[119] wurde auch gewählt, jetzt erst! Habermann[120] Barlach[121] korrespondierendes Mitglied, ich ordentliches!

Leider wird der Professor damit kommen. Das sagte mir Gaul, dem könnte ich nicht entgehen! Es ist schrecklich. Das alles und doch vielleicht die Dummen und die Bauern werden einem das Leben etwas leichter machen!

Von dem Hasen habe ich heute mit Gaul gegessen wunderbar! Habe vielen Dank, alles kam gut an!

Wegen dem Lehramt an der Hochschule habe // ich an Kampf einen langen Brief geschrieben, daß ich diese Sache nicht annehme, unter einer ganz und gar freien Form, würde ich vielleicht geneigt sein! Ich bin froh, daß ich nichts anzunehmen brauche! Wenn wir nur etwas finden könnten es ist ganz gleich wie! Daß ich an Anfang April schon aufs Land könnte! Denn das Leben hier halte ich nicht mehr recht aus!

Wegen der Wohnung von Moll's[122] kann ich zu keinem Entschluß kommen, jetzt umzuziehen ist furchtbar, neue Verträge mit unbekannten Leuten schrecklich, da sollte man doch bleiben wo und wie man ist! Wer weiß wohin wir noch kommen, ich muß immer schlechtes denken!

Ich freue mich sehr wenn Du nach Berlin kommen kannst!

Sei mit den Kindern herzlichst gegrüßt alles Gute

Dein Hans

25. Febr. 1919

Du siehst es ist in München auch nicht besser, wie viele Leute sind dorthin um Ruhe zu haben. Heute wurde auch in Berlin wieder geschossen!

119 *Corinth:* Lovis Corinth (1858–1925), deutscher Maler, führende Persönlichkeit der Berliner Sezession.
120 *Habermann:* Hugo Freiherr von Habermann (1849–1929), deutscher Maler.
121 *Barlach:* Ernst Barlach (1870–1938), Bildhauer, Zeichner und Dichter, bedeutender Vertreter des deutschen Expressionismus.
122 *Moll's:* Ehepaar Oskar (1875–1947) und Marg Moll (1884–1977), deutsches Maler- und Bildhauerehepaar, Mitglieder der »Académie Matisse« und Freunde des Ehepaares Purrmann.

27 Hans Purrmann in Berlin an Mathilde Vollmoeller-Purrmann in Langenargen
Datiert: 9.4.1919
Kuvert: Frau/Mathilde Purrmann/bei Herrn Jossenhans/~~Beilstein/ Oberamt Marbach/ (Württ.)~~ Langenargen/am Bodensee

Liebste Mathilde,
Ich reise nun ganz bestimmt am Montag, Reiseerlaubnis habe ich schon!
Deinen Brief und Deine Karte bekam ich heute zusammen! Ich war in großer Sorge ob Du noch gut angekommen!
Eben habe ich an Bergemann geschrieben, und eine Kiste zum Verschicken gegeben.
Hier ist noch alles ziemlich ruhig doch kann man dem Frieden nicht mehr recht trauen! Es scheint jetzt keine rechte Lust mehr zum Streiken[123], wenigstens im Augenblick.
Nun ist Berlin vernünftig, die Württemberger und Bayern sollen kein so großes Maul mehr haben! Aber es sieht immer schlechter aus und ich kann mit dem besten Willen nicht mehr an eine Richtung glauben! Der Cassirer[124] der mich // genau untersucht hat, kann nichts finden Herz und alles andere in bester Ordnung normal und vollkommen gesund, von Verkalkung auch nicht die geringste Spur und Aussicht! Er meint nur die Nerven seien heruntergearbeitet und ich dürfte bald auf dem Lande meine volle Gesundung finden!
Ich melde mich bei Rudolf will aber nur so kurz wie möglich bleiben um bald mich mit Frühling und den Bäumen zurecht richten!
Es freut mich, daß es den Kindern gut ergeht und ich bin glücklich, diese bald zu sehen!
Alles Gute und herzliche und großes Wiedersehen
Dein Hans
9 April 1919

123 *Streiken:* Nachklang der Berliner Märzkämpfe und des Generalstreiks der Berliner Arbeiterschaft.
124 *Cassirer:* Vermutlich Richard Cassirer (1868–1925), Bruder Paul Cassirers und Professor für Neurologie an der Universität Berlin.

Mathilde Vollmoeller-Purrmann in Paris 1920

»*Doch freue ich mich, daß Du das alles sehen kannst und Du solltest das alles mit Ruhe tun, hier geht es gut und in Ordnung und selbst, wenn Deine Reise zwecklos war, und mit den Sequestrationen nichts zu machen ist, so solltest Du Dich doch freuen und Dich auf keinen Fall niederdrücken lassen!*«

Hans Purrmann in Langenargen an Mathilde Vollmoeller-Purrmann in Paris, 4.9.1920

28 Hans Purrmann in Langenargen an Mathilde Vollmoeller-Purrmann in Paris
Datiert: 15.8.1920

Liebste Mathilde, es geht alles denkbar gut, die Kinder sind sehr vergnügt, essen eine Menge Obst das jetzt wunderbar ist und befinden sich äußerst wohl.

Am Samstag kamen die 4 Kapff's[125] und die beiden Knoll's[126] und am Sonntag kam Rudolf durch Friedrichhafen, wo ich ihn eine Stunde traf!

Du kannst ruhig und ganz unbesorgt sein, ich bin jetzt fast den ganzen Tag im Haus und es wird kaum etwas vorkommen wovon ich nicht zu wissen bekomme! Leider will es mit Besuchen nicht aufhören, gestern kam Herr // von Winterkopf, dann die beiden Kahlers am Samstag, es ist ganz abscheulich.

Mit viel Mitgefühl habe ich gehört von Deiner Autofahrt und mit Vergnügen, daß Du schon in Stuttgart Dich im ersteigern eingeübt hast!

An Braune[127] habe ich geschrieben, das kleine Kind ist ganz vergnügt und heiter. In unserem Häusel[128] lebt sich sehr gut, man hat alles unter den Augen, fühlt sich frei und kann sich unbehindert bewegen, ich fange an das Atelier[129] sehr zu lieben!

Die Arbeiten sind nun ganz // draußen, alles ist fertig, auch Enno (?) hat mit den Geschäftsleuten alle Rechnungen durchgegangen! Die H. lasse ich mir auf der Bank überweisen und zahle selbst nach Einsicht in die Rechnungen. Es kam nichts mehr, auch keine Post für Dich an!

125 *4 Kapffs:* Die Familie Anna von Kapffs, geb. Vollmoeller, ältere Schwester von Mathilde Vollmoeller-Purrmann.
126 *Knoll's:* Maria Knoll (1884–1956), geb. Vollmoeller, Mathilde Vollmoeller-Purrmanns jüngere Schwester, verheiratet mit dem Unternehmer und Möbelfabrikanten Walter Knoll (1878–1971).
127 *Braune:* Heinz Braune (1880–1957), Kunsthistoriker und Museumsleiter, lebenslanger Freund und Förderer Hans Purrmanns, Sammler seiner Werke.
128 *Unserem Häusel:* Erstmals wird das Fischerhaus in Langenargen am Bodensee brieflich erwähnt, das die Familie Purrmann 1919 erwarb und für viele Jahre als Sommersitz diente.
129 *Atelier:* Im Atelier des Fischerhauses sind zahlreiche Werke Hans Purrmanns entstanden, ebenso wie im Garten des Hauses mit Blick auf den Bodensee. Auch Mathilde Vollmoeller-Purrmann hat in dem Atelier gearbeitet.

Wie hast Du alles in Paris vorgefunden[130], grüße herzlichst die Stein's, es ist mir eine große Beruhigung, daß diese so lieb sind und sich so bemühen, wie heißt Dein Hotel? Ich kenne dieses, Stein hatte es schon immer auch vor dem Krieg empfohlen und er muß dort gut bekannt sein // was mich sehr beruhigt und mich sehr erfreut, daß er Dich dort untergebracht hat!

Beeile Dich nicht allzusehr, denke an Deine Gesundheit und suche Dich auch etwas zu erfreuen, nach den dunkeln Jahren in Deutschland! Von Grautoff[131] war über franz. Kunst wieder ein dummer Artikel in der Voss.[132]

Lebe wohl, grüße die Steins, die Kinder lassen Dich grüßen es geht alles gut! Herzlichst grüßt u küßt
Dich Dein Hans
Langenargen 15 Aug 1920

29 Hans Purrmann in Langenargen an Mathilde Vollmoeller-Purrmann in Paris

Datiert: 19.8.1920
Kuvert: Madame/M. Purrmann/Paris/Victoria Palace Hotel/6 Rue Blaise-Descoffe/ (Rue de Rennes)

Liebste Mathilde,

Deine Karte und Dein Brief kam an, ich bin froh, gute Nachricht von Dir zu haben, freue mich, daß Du etwas erlebt und Neues zu sehen bekommst! Hoffentlich nimmst Du Dir etwas Zeit, und lasse Dich nicht niederdrücken, wenn auch nichts herauskommt!

Hier geht alles sehr gut und in bester Ordnung, gestern waren die Kapff Mädchen[133] da, es ist gutes Wetter und es ist nichts außergewöhnliches vorgefallen! Reginele frägt manchmal nach Dir, die anderen beiden sind // zu sehr beschäftigt! Das Braune'sche Kind scheint das Wohlbefinden selbst und macht allerhand Sprachübungen!

130 *in Paris:* Mathilde Vollmoeller-Purrmann kehrte kurz zuvor wohl erstmals nach dem 1. Weltkrieg nach Paris zurück.
131 *Grautoff:* Otto Grautoff (1876–1937), deutscher Kunsthistoriker, Publizist und Übersetzer.
132 *Voss:* Vossische Zeitung, traditionsreiche Berliner Tageszeitung.
133 *Kapff Mädchen:* Töchter Mathilde Vollmoeller-Purrmanns Schwester Anna von Kapff.

Abb. 16 Mathilde Vollmoeller, Visum für Paris 1920, Hans Purrmann Archiv München

Sei unbesorgt wegen Braune, ich glaube, daß er erst mitte September kommt, ich habe ihm schon 2 mal geschrieben!
Grüße die Stein's, leider kann ich kein Bild von den Kindern hier finden! Habe alles in Berlin und hier nichts in diesem Jahre aufgenommen!
Die Schätzung[134] ist ja nicht sehr hoch, wenn ein Überbieten möglich wäre, sollte man es tun wir kämen ja immer noch gut // dabei weg!
Es gibt furchtbar viel Obst auf dem kleinen Fleck, schön und sehr gut, den Kindern scheint es nichts zu machen. Ich finde Dinni sehr gut aussehend, gestern hatte es ein Gewitter und habe ich mir sie ins Atelier geholt, sie war begeistert, sang nur, selbstgedichtete Lieder und sitzt dabei ganz ruhig.
Es muß ja ein wenig peinlich sein, so in Paris herumzugehen und Leuten zu begegnen, die man kennt! Ich träumte im Krieg oft ich sei in Paris! Aber // doch, muß es wieder schön sein, daß wenigstens die Möglichkeit ist! Vielleicht vergeht auch einmal der Haß!

134 *Schätzung:* Versteigerung der 1915 in Paris beschlagnahmten Gemälde im Auktionshaus Hôtel Drouot in Paris.

Hast Du moderne Kunst gesehen? Daß Matisse nicht in Paris ist, erfreut mich auch sehr, Du hättest vielleicht doch hin gehen müssen und ich denke mir das nicht angenehm!
Jetzt, bleibe ruhig, sei ganz sicher, es geht alles gut und verlasse Dich auf mich, daß ich besorgt bin, und alles übersehe!
Herzlichst alles Gute
Dein Hans
Freitag 19 Aug 1920

30 Hans Purrmann in Langenargen an Mathilde Vollmoeller-Purrmann in Paris
Datiert: 27.8.1920 (Poststempel)
Kuvert: <u>Frankreich</u>/Madame M. Purrmann/<u>Paris</u>/Victoria Palace Hotel/6 Rue Blaise-Descoffe/(Rue de Rennes)

Liebste Mathilde,
Dein Brief, mit der Bitte die weißen Blätter zu schicken kam eigentlich zuletzt an, und sofort wurden die heute geschickt, werden aber unmöglich rechtzeitig ankommen können!
Hier ist alles in bester Ordnung, leider ist viel dunkles Regenwetter und ich habe beide Öfen heizen lassen! Die Kinder sind alle wohl, es ist noch nichts besonderes vorgefallen. Ich arbeite den ganzen Tag und sehe fast keinen Menschen, mit dem schlechten // Wetter fehlen auch die Besuche, es überfällt mich jetzt eine große Reue, daß ich mich habe so oft stören lassen und ich hoffe jetzt noch etwas aus meiner Arbeit herauszuholen. Die Hefte kommen heute, sonderbar die Picassos[135], diese Arbeiten müssen wohl Verehrer zur Verzweiflung bringen! Was wird daraus in Deutschland gemacht werden ob man das auch so schnell nachmachen wird!
Ich habe etwas Sehnsucht nach Dir, denn ich bin hier ohne jede Ansprache, es wäre doch schön, wenn wir noch eine // Zeit hier einfach verleben könnten. Lasse Dich nicht beunruhigen, wenn nicht viel herauskommen sollte! Mache nicht zuviel Gänge! Grüße die Steins und ich freue mich sehr, daß Stein Dir so sehr an die Hand geht!

135 *Picassos:* Werke des Malers Pablo Picasso (1881–1973).

Hier geht alles gut, ich bin eigentlich glücklich, daß ich wieder fest in meiner Arbeit bin und freue mich täglich an dem Atelier und Häusel!
Alles Gute und Herzliche
Dein Hans
Donnerstag Abend

31 Hans Purrmann in Langenargen an Mathilde Vollmoeller-Purrmann in Paris
Datiert: 4.9.1920

Liebste Mathilde,
Unglückliche, hast Du den Kopf verloren; ich will doch nichts kaufen, spreche mir überhaupt nicht mehr von Kaufen, was soll das, wir sind so arm wie Bettelmönche und sollen Bilder kaufen, wir haben mit aller Mühe ein paar Franken zusammen gebettelt um ein paar Sachen in Paris retten zu können, wir haben dafür 4 Jahre alle Mühe gegeben und jetzt machst Du solche dummen und wahnsinnige // Dinge, der Wert ist ja doch nur von den Kriegsgewinnlern gemacht, Du hast doch so wenig wie ich an eine Zukunft von Matisse gedacht und der Cezanne ist doch auch nur ein Schwindel der Kunsthändler, man muß lachen, es ist zu komisch, jetzt bist Du gar noch selbst angesteckt, das Zeug schön zu finden und kommst mir gar mit kaufen. Ich weiß nicht wie ich noch denken kann in Berlin zu // leben, vielleicht müssen wir nur in Langenargen sein, was arg traurig wäre! In Berlin haben wir uns doch mit Mühe wieder so furchtbar bescheiden eingerichtet, daß wir kaum zurecht kommen, und jetzt denkst Du an Bilder zu kaufen. Ich kann ja meine eigenen Bilder nicht verkaufen, Du weißt doch wie ich von Kunsthändler zu Kunsthändler laufe, jeder hat mich abgeschickt, und jetzt hast Du Ideen wie alle diese Schieber, die das Ausland mehr // als Ersatz für die Pariser Sachen gehabt, ich denke Du könntest eine Kleinigkeit von unseren Sachen retten, die verloren gingen,[136] aber wir müssen doch das Geld wieder zurückgeben, Du schreibst mir doch, daß Du Käse isst um wenig Geld zu brauchen jetzt hast Du solche Ideen! Es ist doch sonderbar die Frauen wollen doch alle spekulieren und verfallen am Leichtesten der Schwäche der Zeit! Leben wir doch lieber wie

136 *unseren Sachen:* Die im 1. Weltkrieg durch Sequestration verloren gegangenen Sachen.

bisher und denken wir nicht an Kunst- // Ideen, verstehe mich doch, wir wollen doch nicht die schmutzigen Bilder der Impressionisten kaufen, blos weil alle Welt darinnen einen Wert sieht und Geld unterbringen will, Dich hat wohl Stein verrückt gemacht, wir leben doch in Berlin so einfach und so arm, haben kaum Geld für das notwendige Leben, an Kunstdinge zu kaufen können wir doch nicht denken und haben es doch nie recht gekonnt, und wir hätten doch auch manchmal gerne etwas // schätzen und Gewinne machen wollen! Ich finde die Bilder von Matisse scheußlich!
Schicke keine Eilbriefe es hat keinen Sinn, alle Briefe gehen durch die Zensur[137] brauchen also genau so viel Zeit wie gewöhnliche Briefe!
Den Kindern geht es gut, sind alle wohl, mir auch
Herzlichst Dein
Hans

Langenargen 4 Sept 1920

32 Hans Purrmann in Langenargen an Mathilde Vollmoeller-Purrmann in Paris

Datiert: 4.9.1920
Kuvert: Madame/Mathilde Purrmann/Paris/Victoria Palace Hotel/6 Rue Blaise-Descoffe/(Rue de Rennes)

Liebste Mathilde,
eben habe ich Nena[138] abgeholt sie kam mit den Kindern aus der Schweiz, R. kommt Montag, er war dort sehr krank, mit Fieber im Bett, in Vaihingen wurde die ganze Woche gestreikt und erst am Montag wurde die Arbeit aufgenommen!
Ich hoffe, Du hast mich mit meinem Brief nicht für verrückt gehalten und verstanden was ich gewollt habe,[139] Du mußt vernünftig sein, Dein Handeln hatte sehr unangenehme Folgen! Doch hoffe ich alles beizulegen!

137 *Zensur:* Diesen Brief schickte Purrmann an seine Frau in Paris mit dem Bewusstsein, dass er von der Zensur-Behörde gelesen wurde.
138 *Nena:* Adele (Nena) Vollmoeller, Frau von Rudolf Vollmoeller.
139 Vgl. Brief Nr. 31.

Hier regnet es schon 4 Tage // ununterbrochen, es ist ein Glück, daß ich ein Atelier habe, ich lasse immer heizen, habe auch oben einen kleinen Ofen füllen lassen, der heute Abend schon angeheizt war, mit dem Rauch, der hat vollkommen aufgehört und ist jetzt ganz leicht Feuer anzumachen.

Alles ist wohl hier und guter Dinge, Robert[140] geht wieder zur Schule! Ich weiß nicht recht wohin mit dem vielen Obst, es tut mir leid, daß davon so viel zu Grunde geht!

Du wirst erstaunt sein, wie herbstlich hier geworden ist, aber auch ein Unterschied, wenn man jetzt wegen des Regens im Hause bleiben // muß, dann kommt erst das Häusel zu seinem Vorteil!

Schade, daß ich nicht mit Dir alle die schönen Dinge sehen kann, ich glaube wir sind in Deutschland sehr bescheiden geworden und kennen das richtige Maß nicht mehr! Doch freue ich mich, daß Du das alles sehen kannst und Du solltest das alles mit Ruhe tun, hier geht es gut und in Ordnung und selbst, wenn Deine Reise zwecklos war, und mit den Sequestrationen nichts zu machen ist, so solltest Du Dich doch freuen und Dich auf keinen Fall niederdrücken lassen!

Heiner ist abgereist, und es kommen keine weiteren Besucher mehr, es ist mir angenehm, denn // ich möchte doch noch eine kleine Nachsommer Ernte machen und meine Ruhe haben! Auf Rudolf habe ich mich eingerichtet, das macht mir nicht so viel!

Grüße die Stein's, sage ihnen daß das alles unmöglich sei, die Franzosen haben leider und zwar gründlich uns ausgeschaltet, so ernste und aufrichtige Liebhaber wir ihrer Kunst waren!

Ich fühle mich oft recht allein trotz dem öden Schweizer, der mir jetzt etwas viel in der Nähe ist, umsomehr freue ich mich wieder auf Dein Zurücksein, und auf die kurze Zeit die wir noch hier verbringen wollen!

Am Rand: Alles Gute und Herzliche von mir und den Kindern
Sei geküsst Dein Hans
Langenargen Samstag 4 Sept 1920

140 *Robert:* Robert Purrmann (1914–1992), Sohn der Eheleute Purrmann, Chemiker und Unternehmer.

33 Hans Purrmann in Langenargen an Mathilde Vollmoeller-Purrmann in Paris
Datiert: 5.9.1920
Kuvert: Exprèss/Madame/Mathilde Purrmann/Paris/Victoria Palace Hotel/
6 Rue Blaise-Descoffe/(Rue de Rennes)

Liebste Mathilde,

eben kam die Karte von Grautoff danach würde es doch gut gewesen sein, <u>wenn Du Matisse mitteiltest, daß Du in Paris bist</u>. Es hat den Anschein, daß er freundlich gesinnt ist, es wundert mich, daß Dir Stein's nicht mehr Aufklärung geben konnten! Wahrscheinlich würde es sich um Matissens Bilder handeln, es wären das die Copie <u>Ruisdael</u> (die überhaupt nicht signiert ist) und die Notre Dame die keine Widmung trägt! Unter Umständen könnte man auch den Cezanne und Renoir // zu zählen, spreche doch mit Stein's was diese zu der Sache denken, aber schreibe ein Wort an Matisse Quai St. Michel! Was denkst Du! An Grautoff will ich selbst jetzt gleich schreiben!

Eben kam auch ein Brief von Mme Vest da Costa Carmeiro 4 Rue Schoelcher die sehr unglücklich ist, nicht geistesgegenwärtig gewesen zu sein, als sie Dich sah, zu der Consierge[141] Campagne Première[142] will sie dann gegangen sein die aber sehr böse war und ein zweites mal nicht freundlicher!

Frau v. Kahler[143] war eben hier // der Brief sei durch den Verlag abgeschickt würde aber 3 Wochen dauern, sie habe es an Frl. de Waard geschickt die es dann abgeben könne! Nena war heute den ganzen Tag hier, Rudolf kommt morgen will das Gut ansehen, er denkt ernsthaft daran! Weil man täglich ärmer werde, aus Argentinien bekommt er schlechte Nachrichten, der Bruder fuhr noch hier hin auf Rudolf's und des Schwagers Kosten!

Von Frl. von Bonin[144] kam eine Karte, genauso unliebenswürdig wie immer mit lauter Fragen. // Die Person wird mir schon peinlich!

141 *Consierge:* Concierge, frz. Hausmeister.
142 *Campagne Première:* Mathilde Vollmoeller wohnte vor ihrer Hochzeit in der 17, rue Campagne première in einem Wohnatelier, das Purrmann später übernahm. Für seine Frau wurde in der Wohnung in der 60, avenue Denfert-Rochereau ein Atelier eingerichtet.
143 *Frau von Kahler:* Familienmitglied von Eugen von Kahler (1882–1911), Künstlerfreund von Hans Purrmann.
144 *Frl. von Bonin:* Edith von Bonin (1875–1970), deutsche Malerin und Künstlerkollegin von Mathilde Vollmoeller in Paris.

Von Frau Dauthenday[145] kam eine Karte aus Würzburg, diese will nach der Schweiz. Du solltest dem Verlag Langen[146] schreiben!
Den Kindern geht es gut, sie haben heute alle, bewacht von Nena, sehr nett gespielt! So geht alles gut!
Sei herzlichst gegrüßt und geküßt Dein Hans

34 Hans Purrmann in Langenargen an Mathilde Vollmoeller-Purrmann in Paris

Datiert: 14.9.1920 (Poststempel)
Kuvert: Madame/Mathilde Purrmann/Paris/Victoria Palace Hotel/6 Rue Blaise-descoffes/Rue de Rennes

Liebste Mathilde,
Morgen ist Regineles Geburtstag, ich war eben mit Dinni ein paar Kleinigkeiten einkaufen, Dinni ist sehr aufgeregt und es ist ihr beinahe mehr wichtig als Reginele.[147] Ich freue mich selbst mit den Kindern und es ist schade, daß Du nicht hier sein kannst! Alle die sind lieb und ich bin glücklich mit ihnen, es ist eigentlich jetzt meine größte Freude, wo alles so traurig aussieht!
Von Braune habe ich nichts mehr gehört, ich glaube er kommt noch lange nicht und wenn er // kommen würde, so würde ich mich auch nur freuen, denn ich bin etwas einsam und das Kind würde er im besten Zustand vorfinden, er würde nur sehen, daß alles sehr gut geht!
Gewiß, ich würde auch lieber nach Italien fahren, aber es würde nicht mehr möglich sein, ich bin auch etwas unruhig weil ich so viele Zeit nichts habe arbeiten können als das Haus gebaut wurde und jetzt wo ich fest in der Arbeit bin, möchte ich nicht so gerne heraus! Nach Prag werde // ich gehen müssen, weil eine Ausstellung von den Sachen gemacht werden soll und es würde undankbar aussehen wollte ich nicht diese Reise machen!
Wer weiß ob wir nun noch Berlin halten können[148], es kostet ein ganz unheimliches Geld und möglich merkt man sehr die Verarmung Deutschlands,

145 *Frau Dauthenday:* Annie Dauthenday, geb. Johanson (1870–1945), Frau des deutschen Dichters und Malers Max Dauthenday (1867–1918).
146 *Verlag Langen:* Albert Langen Verlag, in dem 1896 erstmals die satirische Wochenschrift »Simplicissimus« erschien.
147 *Reginele:* Regina Purrmann (1916–1997), jüngste Tochter der Eheleute Purrmann.
148 *Berlin halten können:* Wohnsitz der Familie Purrmann in Berlin.

ich würde schrecklich Steuern zahlen müssen, wie alle Leute und das Finanzamt ist jetzt hinter mir her wegen dem Reichsnotopfer! Wieder bekam ich einen Steuerzettel von Schmargendorf für beinahe dreihundert Mark für // das eine Jahr 1920 und von Telefon sollen die 1000 Mark bezahlt werden, die man allerdings wiederbekommen soll! Lasse Dich nicht erschrecken, daß nun auch ich darüber schrecklich den Kopf hängen lasse und mir Sorgen mache, wenn mir auch der Bolschewismus nicht bekommt so sind die Zeiten jetzt ganz fürchterlich geworden! Mir kommt es vor als würde jetzt alles zusammenbrechen, ich habe es ja immer gesagt, im Geheimen natürlich anders gewünscht. Bin ja vielleicht auch zu den anderen Familienmitgliedern besser daran. Aber auch wir werden uns // sehr einschränken müssen! Allerdings in Vaihingen[149] soll es wieder sehr viel besser gehen, ein neuer Reisender bringt viele Aufträge aus dem Ausland! Aber im übrigen Deutschland ist die Lage trostlos, und wieder neuerdings viel schlechter geworden!

Dürfte ich Dich nicht bitten, doch so gut sein und mir ein paar Tuben Krapplack[150] mitzubringen besonders die hellen Noten, was man hier bekommt ist ganz schrecklich als Farbe, aber nur drei Tuben, denn die feinen Krapplacke werden bald schlecht!

Ich freue mich, daß Du an // Matisse geschrieben hast, und ich will sehen wie er sich äußern wird, wenn er mit Grautoff freundlich gewesen ist, warum sollte er nicht von uns noch besser denken! Es ist schrecklich, daß Du so warten mußt, ich bin sicher Du bekommst doch nicht viel! Mache Dich auf jede Aufregung gefaßt und lasse Dich nicht enttäuschen, nehme die Reise mehr als einen Blick in ein anderes Land und nicht mehr!

Suche selbst zu gewinnen, das kann man Dir nicht nehmen, selbst wenn Du mit leeren Händen kommst! // Schade, daß Du in diesem Jahr garnichts von Langenargen gehabt hast und daß jetzt die Zeit so schnell zu Ende ist! Hier ist seit ein paar Wochen eine schreckliche Heilgymnastik Lehrerin, diese turnt mit Dinni, die ganz begeistert ist, im besonderen behandelt sie die Brust und den Rücken, massiert und macht alle Bewegungen zum Stärken der Rückenmuskeln, ich glaube es wird auch in Deinem Sinn sein, ich jedenfalls habe immer zugesehen und verspreche mir sehr viel davon, auch die Lehrerin

149 *Vaihingen:* in Stuttgart-Vaihingen war der Sitz der »Vereinigten Trikotagen Vollmoeller AG«.
150 *Krapplack:* Krapplack ist eine Künstlerfarbe in verschiedenen Rotschattierungen.

Am Rand: sagte, daß Dinni sehr gut gebaut sei aber eine recht schlechte Haltung habe! Die besser würde, wenn die Muskeln nicht so leicht müde und langgezogen seien.
Sei gegrüßt und geküßt Dein Hans

35 Hans Purrmann in Langenargen an Mathilde Vollmoeller-Purrmann in Paris
Undatiert: (wohl kurz nach 25.9.1920)

Liebste gute Mathilde,
eben bekam ich Nachricht, Gott sei Dank, arme, Du tust mir in der Seele leid! Halte Dich aufrecht, Gott gebe Dir die Stärke, denke an mich, denke an die Kinder, wir alle lieben Dich, wir alle glauben an Dich, wir verstehen Dich, wir können nicht leben ohne Dich! Eines tröstet mich, daß Du die Steins hast, ich fahre heute nicht nach Stuttgart, morgen wahrscheinlich Berlin, um für Deine Freiheit zu machen was ich kann // ich hoffe auf Gaul auf Cassirer auf den alten Schöne! Wenn ich Dich nur hier hätte wenn ich doch zu Dir könnte, komme gleich, lasse alles liegen und stehen, halte Dich so lange aufrecht, so lange glaube an Gott und die Menschen und rechne auf meine unerschütterliche Treue, mit alles was in mir ist und worauf ich mein Leben aufgebaut habe!
Bei allem schrecklichen, allem Leid bin doch ich froh, daß ich weiß was mit Dir ist, daß Du nicht überfahren[151] bist, daß Dir kein // körperliches Unglück geschehen ist, wir werden alles tun um Dich hier zu haben und Dich bald in unseren Arm zu nehmen, wir wollen Dich beschützen, daß Du wieder gesund wirst und mit uns Freude am Leben hast!
Hier ist alles so wohl wie nur möglich, Braune bleibt im Häusel wohnen bis ich zurück bin!
Ich küsse und umarme Dich und ich will keine Ruhe haben, bis ich Dich wieder hier habe Dein Hans

[151] In einem Brief zuvor vom 25.9.1920 schreibt Hans Purrmann an seine Frau in Paris: »Ich bin in großer Sorge, ich bekam ein Telegramm von Steins sonst nichts, warte ungeduldig schon gestern und heute den ganzen Tag! Was kann nur sein, arme Mathilde, möge doch Gott, daß Dir nicht viel geschehen ist, daß Du bald wohl zu uns kommst! Unfall nicht schwer? Telegraphiert Stein, was kann das nur sein!«

Hans Purrmann in Breslau 1921

*»Herzlichste Grüße an Braune, alles Gute zum neuen Bild,
möge es Dir alles gut glücken,
damit Du bald wieder bei uns bist.
Es ist recht leer ohne Dich.«*

Mathilde Vollmoeller-Purrmann in Berlin an Hans Purrmann in Breslau, 23.3.1921

36 Mathilde Vollmoeller-Purrmann in Wölfelsgrund an Hans Purrmann in Breslau/Langenargen (?)

Datiert: 1.3.1921

Dienstag 1. März 1921
Liebster Püh! Ob Du gut fortgekommen bist, es ist wirklich immer eine Flucht von Berlin[152] u. ein arges sich losreissen.

Mir geht es sehr gut, ich habe in diesen ersten Wochen schon 3 Pfund zugenommen, der Arzt[153] erfreut u. siegesgewiß; er hat mich um u. um untersucht u. kann nichts Krankes am Körper finden, und // giebt mir so gute Hoffnung, es macht mich schon ganz frei.

Man sieht auch so viele klägliche Existenzen, daß man sich selber plötzlich hinaufschnellen fühlt, u. sich an jedem gesunden Faden, den man an sich sieht, sich aufrichtet. Von Braune kam eine verhetzte Karte aus Berlin, es hat ihm anscheinend nicht zu uns hinaus gereicht. Weißt Du, daß er der Käufer der 2 Bilder von // Cassirer zu sein scheint?

Er schrieb, daß er eines für sich, eines fürs Museum[154] gekauft habe.

Wann kommen Kardorffs wieder nach Breslau?[155] Ich kann mir kein rechtes Bild machen, wie Du Dich dort einrichten wirst, wo Du wohnen wirst u.s.w. frage Braune, ob er Butter braucht, hier kann ich um 26 M. d. ℔. bekommen, vielleicht nicht viel auf einmal, aber doch immer wieder. Wäre es ihm eine Hilfe? //

Und Du wirst zum Frühstück auch etwas nötig haben. Schreibe mir. Die Verpflegung ist hier reichlich, ich trinke täglich 1 Liter Milch u. esse tüchtig.

Ich bin ja so gespannt was Du mir alles erzählen wirst, langweilig ist es ja hier, das ist nicht zu leugnen. Grüsse Braune u. seine Verwandten. Herzlichst von Deiner M.

152 *Flucht nach Berlin:* Die Familie verbringt ab 1919 den Sommer meist in Langenargen. In diesem Frühjahr wird Purrmann allerdings nach Breslau zu seinem Freund Heinz Braune reisen, wo er bis Anfang April bleiben wird.
153 *Arzt:* Mathilde Vollmoeller-Purrmann ist zur Kur in Wölfelsgrund, einem Höhenluftkurort in Schlesien, heute Międzygórze in Polen.
154 *Museum:* wohl das Schlesische Museum der Bildenden Künste in Breslau, dessen Direktor Heinz Braune 1919–1928 war.
155 *Breslau:* Hauptstadt des damaligen Schlesiens, heute Wroclaw in Polen.

37 Mathilde Vollmoeller-Purrmann in Wölfelsgrund an Hans Purrmann in Breslau

Datiert: 10.3.1921

10. März 21.

Liebster Püh! Danke für Brief u. Ausschnitte. Glaser ist doch noch der einzig-vernünftige. Das tut mir ja sehr leid, daß Deine Modelle langweilig sind. Hier sagte die Hausdame, daß eine der blonden, glattgekämmten Sportdamen, die wir bei Weiss[156] sahen eines Deiner Modelle sei, Sie wusste aber nicht einmal den Namen. Die Dame hätte früher hier abreißen müssen. Ich fürchte, es verhält sich nicht so, fand sie <u>sehr</u> // hübsch u. freute mich schon für Dich darüber.

Sonst geschieht hier nichts, ich lerne täglich Vocabeln – lese die deutsche Tageszeitung, die mir mein Nachbar mit Frage- u. Ausrufezeichen markiert giebt, u. werde noch deutsch-völkisch – aber die Unduldsamkeit u. Kurzsichtigkeit dieser Leute, ist so unerträglich. Es ist wunderbares Wetter, // ich fange an weitere Wege zu machen um die Müdigkeit zu bekämpfen. Wenn sich die 5 Pfund nur auch um die Nerven legen u. nicht auf weniger edle Körperteile. Spengler macht mir immer Freude. Er scheut vor keinem Problem zurück, u. das Ende, das so um 2000 herumliegen soll erlebe ich doch nicht mehr.

Hoffentlich hat es mit dem Kartharr nichts auf sich, ob Du Dich auf der Reise erkältet hast, aber Breslau ist doch berühmt // für seine Erkältungen. Liesel schreibt munter, sie hat jetzt scheints allerhand Vergnügen vor, u. das freut mich für sie. Frau Dr. Lossen[157] schreibt noch einmal, der See[158] bliebe dieses Jahr ganz niedrig, da keine Schneeschmelze sei, zu wenig Schnee. Soll mich für's Häuschen sehr freuen. Ein großer Kuchen kam eben von Braune, ich bin gerührt.

Herzlich alles Gelingen, und wir wollen festhalten, ich komme Donnerstag od. Freitag Abend d. 18. –

Am Rand: Grüße an Braune,

D. M.

156 *Weiss:* wohl Emil Rudolf Weiß (1875–1942), Maler, Grafiker und Typograf, Mitglied der Berliner Sezession, lehrte an der Berliner Kunstgewerbeschule.
157 *Frau Dr. Lossen:* wohl Frau von Dr. Hermann Lossen in Langenargen.
158 *See:* Bodensee.

38 Hans Purrmann in Breslau an Mathilde Vollmoeller-Purrmann in Wölfelsgrund

Datiert: 15.3.1921
Kuvert: Frau/Mathilde Purrmann/Sanatorium Dr. Janisch/Wölfelsgrund/Grafschaft Glatz

Liebste Mathilde,
Braune schickte Dir gestern ein italienisches Buch, er sagte mir, es sei das beste und er habe es zweimal! Schreibe mir ob ich Dir noch etwas anderes schicken soll!
Allerdings wer weiß was jetzt kommen wird, ob die Reise noch möglich bleibt, jedenfalls ist sonderbar, daß der Einmarsch[159] keinen allzu großen Eindruck macht, und vielleicht gar eine Dummheit ist, die Mark steht immer gleich und die Börse bewegt sich nicht!
Wenn Du am 18. oder 19ten hierher kommen würdest, so ging das sehr gut. Cassirer und Tilla sind dann hier, die spielt!
Braune jedoch nicht, und ich kann auch nicht malen, alles ist weg, infolge der Abstimmung!
Wie geht es sonst, ich fürchte, daß ich mich etwas erkältet habe und will heute nicht viel unternehmen! Ich bin fest in der Arbeit, // aber die Frauen sind schrecklich reizbar die ich male!
Alles Gute und herzliche
Dein Hans

39 Mathilde Vollmoeller-Purrmann wohl in Berlin an Hans Purrmann in Breslau

Undatiert: wohl im März 1921

Dienstag
Liebster Püh! Karl ist heute früh nach Stuttgart abgereist. Cass. hat sich in rührender Weise bemüht, alles hoffnungslos. Er kommt Samstag zurück, Rud. ist entschloßen diesmal keine Rücksicht mehr zu nehmen.

159 *Einmarsch:* Besetzung von Duisburg und Düsseldorf durch französische und belgische Truppen am 8.3.1921.

Nun bin ich nur froh, daß er fort ist! Ich habe ihn nicht mehr gesehen, er wollte Liesel allein sprechen, er weiß warum. // Die Kinder haben Osterhasen bei Gaul gesucht, der dann mit Frau Martin herüberkam zum Essen. Die Kinder waren selig, wir haben Dich alle sehr vermißt, es war so ein schöner Morgen; es blüht auch schon der Aprikosenbaum.

Gaul ein trauriger Schatten, da muß eine große Hilfe kommen, wenn er wieder hochkommen soll. Sonntag Nachmittag kam Czobel[160] // u. wollte Dich besuchen.

Diesen Brief von Matisse habe ich aufgemacht, verzeih, ich war so neugierig, Du wirst es verstehen. Was hast Du ihm denn für Schüler geschickt? Das mußt Du aufklären, man schämt sich.

Wie geht's mit Frau Silberberg?[161] Wenn Dich Herr Sachs[162] im Auto herbringen will, so schlage es nicht aus, es ist wunderbar.

Herzlichst von uns allen, die Kinder sind lieb, Reginele im // Bett, sie hat auch ein geschwollenes Gesicht, doch unbedeutend.

Ich habe die Erzieherin gebeten, sie möchte vom 1. an <u>Vormittags</u> kommen u. sie unterrichten, schicke sie nicht mehr in die Schule, u. so lernen sie schon vom 1. statt vom 8. an; da es über den Umzug doch Ferien giebt, würden sie zu lange ohne lernen sein. Grüße Braune, Du hast es gewiß mit Glasers nicht zu ruhig gehabt.

D. M.

40 Mathilde Vollmoeller-Purrmann in Berlin an Hans Purrmann in Breslau

Datiert: 23.3.1921

Mittwoch, 23. März. 21

Lieber Püh! Die Fahrt war ganz herrlich, erst ein bisschen frisch, doch bald war die Sonne so warm, daß es nur schön war. Die zwei ersten Stunden hinter Breslau war es reizend, wunderschöne Bäume, Häuser, alles in entzückendem

160 *Czobel:* Béla Czóbel (1883–1976), ungarischer expressionistischer Maler.
161 *Silberberg:* gemeint ist die Frau des bedeutenden Breslauer Sammlers Max Silberberg (1878–1942), den Purrmann in Radierungen porträtiert hatte (Heilmann, Druckgrafik, 85–87).
162 *Herr Sachs:* wohl Carl Sachs (1868–1943), jüdischer Unternehmer sowie Sammler, v. a. der deutschen und französischen Moderne, unter anderem auch von Werken Hans Purrmanns.

Morgenlicht, daß ich nur immer bedauerte, daß Du nicht da bist. In Grüneberg[163] gab es ein sehr gutes Beefsteak u. Kaffee, gegen Berlin wurde die Landschaft langweiliger, // da schlief ich ein bischen und um ¾ 3 Uhr fuhren wir an den ersten Mietskasernen in Lichtenberg[164] vorbei, Proletariat, Warenhäuser, Kino's es mutete alles so seltsam an, nach den schönen stillen Landschaften mitten in dieser Unnatur, die da aus dem Boden aufschoß.

Am Nürnberger Platz[165] stieg ich um in einen Taxi, Sachs wohnt dort, hat eine kleine Wohnung und lebte gut in der Franzensbaderstraße, die Kinder sehr vergnügt wohlaussehend, alles in // Ordnung. Liesel will heute Abend abreisen. Es lag aber ein Brief von Karl da, er komme in den nächsten Tagen, er hätte der A.[166] die Heirat versprochen, er wende sich aber an uns, sei so caput, daß er zu keinem eigenen Entschluß fähig sei.

Natürlich regten wir uns auf u. gingen kurz entschloßen zu Cassirer, der uns 2 Stunden lang den Kopf gewaschen hat. Wir haben nun Rudolf benachrichtigt, da die ganze Sache vielleicht mit Geldbedenken noch aufzuhalten, ich zweifle aller- // dings stark. Ganz Berlin ist unterrichtet u. überrascht.

Frau Glaser's Mutter ist unerwartet vor einigen Tagen gestorben, ich habe telef. mit ihr gesprochen, will heute gegen Abend hingehen. Ich wollte Blumen schicken, habe mit Grete Ring[167] gesprochen, die aber sagte <u>niemand</u> habe etwas geschickt, sie hätte sichs verbeten. Vielleicht bringe ich besser ihr, Frau Glaser, ein paar Blumen, sie soll sehr niedergedrückt sein.

Anbei ein Stoffmuster aus Aachen, ich finde den Stoff sehr schön zu // einem Sommerüberzieher, ich werden bei Meyer' u. C. anrufen, u. fragen was sie verlangen ohne Stoff. Zum Hineinschlüpfen wäre eine <u>Reglanform</u>[168] bequemer für Dich, der Du so schwer schlüpfst, wenn Du mit einverstanden bist, könnte ich die Form ansehen, Dein Maß haben sie, dann wäre er zur Anprobe fertig, bis Du kommst!

163 *Grüneberg:* Kleiner Ort in Brandenburg nördlich von Berlin.
164 *Lichtenberg:* Berliner Bezirk im Osten der Stadt.
165 *Nürnberger Platz:* Platz im Ortsteil Wilmersdorf im Osten von Berlin.
166 *Der A.:* Karl Vollmoeller war in dieser Zeit mit der Tänzerin Lena Amsel liiert. Von seiner Frau Maria Carmi hatte er sich 1920 scheiden lassen.
167 *Grete Ring:* Grete Ring (1887–1952), Kunsthistorikerin und Kunsthändlerin, zunächst an der Nationalgalerie in Berlin. Nach Paul Cassirers Tod leitete sie mit Walter Feilchenfeldt den Kunstsalon Cassirer.
168 *Reglanform:* Reglanärmel, ein besonderer englischer Schnitt von Ärmeln.

Liesel bleibt vielleicht noch einige Tage, wenn sie ihr Schlafwagenbillet heute Abend verkaufen kann, // es wäre mir sehr recht, da ich mich vor einer Begegnung mit Karl sehr fürchte, u. froh wäre, wenn sie mir zur Stütze dabliebe. Vielleicht entschließt sich auch Rudolf herzukommen, wenn man bedenkt was er mit der ersten Ehe u. deren Auflösung für Schwierigkeiten hatte, Mühe u. Sorgen, wird er gewiß vor einer neuen verbeßerten Auflage Respekt haben u. sich schützen wollen. Cassirer // hat uns darüber einige Winke gegeben. Wir haben eben ein Gespräch mit Rudolf verlangt. Denke nicht, daß ich mich mehr aufrege, es ist überwunden, ich werde ihm meine Ansicht sagen, dann mag er thun was er will.

Herzlichste Grüße an Braune, alles Gute zum neuen Bild, möge es Dir alles gut glücken, damit Du bald wieder bei uns bist. Es ist recht leer ohne Dich. Alles Gute D. M.

41 Hans Purrmann in Breslau an Mathilde Vollmoeller-Purrmann in Berlin

Datiert: 30.3.1921
Kuvert: Frau/Mathilde Purrmann/Bln-Grunewald/Franzensbaderstr. 3

Liebste Mathilde, es tut mir leid und ich bin sehr besorgt, daß Du so viel Aufregung hattest, ich hoffe doch, daß Du mit Karl gut auseinander gekommen bist, es ist ja richtig gut und auch befreiend, daß er Deine Ansicht kennt. Es wird bei ihm alles Verlegenheit gewesen sein, und ich bin sicher er hatte den festen Entschluß zu heiraten. Es wäre aber ganz unnötig Dir ihn fremd zu machen und wegen dieser Frau, würde erst recht zu ihm halten. Er hat einen so großen Egoismus, daß er sich nicht vertragen will und kein Opfer sich selbst und anderen bringen will, und dabei wird er ohne es zu merken vollkommen bis zur Leerheit ausgeraubt, noch nie sind mir die gewöhnlichen Sinnbilder klarer geworden! Ich habe bei allem nur ein Mitgefühl mit ihm, glaube aber es ist ihm nicht zu helfen! Du mußt Dir das endlich auch einmal klar machen, es ist ja gar nicht so ernst, traurig wie er die Frau // liebt, er wird es gar nicht einmal fähig sein, das ist ja dabei das sonderbare, Du wirst ihm ja auch das nicht beibringen können! Er wird hereinfallen, es wird schlecht gehen, oder im besten Fall, eine Erotik spielt vielleicht eine Rolle, und er wird diese wieder bezahlen müssen! Ich halte es vollkommen ausgeschlossen ihn

Abb. 17 Hans Purrmann, Stillleben mit Blumen und Äpfeln, 1920, Öl auf Leinwand, 94,5 × 77,5 cm, Galerie der Stadt Stuttgart

zu bestimmen, ihm wird der Kopf nicht anwachsen wo er fehlt, sein Leben, seine Kunst zeigt ja alle seine Güte, seine Begabung, seinen Geist, aber seine Unfähigkeit zum Opfern, und dabei wird er, der Arme gezwungen, bezwungen, und in Stücke gerissen, ausgenützt und ausgesaugt!
Ich fürchte und zittere etwas, für die Unterredung die mit Rudolf sein wird, da tut mir Karl schrecklich leid, man muß ja doch als Künstler mit ihm fühlen!
Ich hatte an Ostern schrecklich Heimweh nach Dir und den Kindern, ich sehne mich sehr, endlich wieder bei Euch zu sein, ich habe gearbeitet mit Ausnahme des Ostersonntag, wo wir im Auto in [...] waren, es schien mir dort sehr unangenehm, wohl aber ganz schön in der Landschaft!
Frau Glaser[169] ist in einem furchtbaren Zustand es ist aufregend mit ihr zu sein, ich bitte Dich // schone Dich etwas und komme nicht allein mit ihr zusammen! Matisse Brief habe ich noch nicht aufmerksam lesen können, ich wollte Dir nur ein paar Worte schreiben und werde später mit Dir einen Brief an ihn schreiben, ich habe keinen Menschen zu ihm geschickt, unverschämt!
Rudolf schrieb mir einen großen Brief er hat Sorgen mit dem Geschäft, es wird nicht leicht sein, und es wird für seine Fähigkeiten eine schwere Leistung sein, denn die Zeiten scheinen mir verdammt schwer und unsicher da wird schon eine volle Gesundheit nötig sein! Der Krieg wird jetzt erst zeigen was sein Sinn war, der Industrie einen Schlag zu versetzen! Er schreibt mir auch, daß ich ihn fragen soll was unter Brüdern die Matisse Bilder von Kurt[170] wert sind, die derselbe an Rudolf verkaufen möchte! Was denkst Du, // es wird gewiß nicht wenig sein! Den Akt hätte ich ja furchtbar gern gehabt, es ist aber doch nicht als großer Marktwert anzusehen, als Studie u.s.w., er wäre mir doch nicht recht; ich habe die Sachen gekauft, mich sehr bemüht, war die Anregung zu dem Kauf, haben selbst alles verloren[171] und nun muß ich den Preis bestimmen für andere. Könntest Du nicht einmal sagen, daß es immer meine Wunsch gewesen, den Akt zu kaufen und daß es nur für mich Sinn hat,

169 *Frau Glaser:* Elsa Glaser, geb. Kolker (1897–1932), Frau des deutschen Kunsthistorikers, Kritiker und Sammlers Curt Glaser (1879–1943).
170 *Kurt:* Kurt Vollmoeller (1890–1936), jüngerer Bruder Mathilde Vollmoeller-Purrmanns, Sammler, Antiquar und Schriftsteller.
171 *alles verloren:* Verlust der Kunstsammlung des Ehepaares Purrmann und ihrer eigenen Werke durch die Sequestrierung von Atelier und Wohnung in Paris 1915.

ich denke doch, daß die Landschaft von Ajaccio[172] 30 tausend Mark bei jedem Händler zu verkaufen ist und Rudolf doch 20 oder 25 geben müßte, die Seinelandschaft[173] rechne ich 15, aber der Akt[174], was denkst Du?
Küsse und grüße die Kinder und sei
selbst geküßt
Dein Hans

Breslau 30 März 1921

42 Hans Purrmann in Breslau an Mathilde Vollmoeller-Purrmann in Berlin
Datiert: April 1921
Kuvert: Mathilde Purrmann/Bln. Grunewald/Franzensbaderstr. 3

Liebste Mathilde, ich komme wahrscheinlich Freitag, wenn ich, was jedoch möglich ist, nicht noch bis Samstag gehalten werde! Ich freue mich ungeheuer wieder nachhause zu Dir und den Kindern zu kommen! Mich wundert, daß Du so verhandelst mit A.[175] Der Zusammenbruch wird doch nicht ein großer Krach in Vaihingen gewesen sein, ich fürchte mich etwas! Hast Du was neues gehört!
Heute habe ich den kleinen Blechen[176] um 6 verkauft, also einen Gewinn und das große Bild umsonst, es ist gereinigt sieht wunderbar aus und ich will es selbst behalten! Jeden Tag bekomme ich Anfragen wegen dem Porzellan, ich habe es auch nicht verkauft weil ich Deinen Wunsch erfüllen wollte, es sind wie mir gesagt wurde, von dem Tellern einige in Berlin bei // van Dam[177], der eines der angesehenen Häuser in Berlin ist und die Pauls sind, ebenso der

172 *Landschaft von Ajaccio:* möglicherweise »La mer en corse« (»Paysage corse«), verschollen (frdl. Hinweis von P. Kropmanns).
173 *Seinelandschaft:* vielleicht Landschaft aus der Normandie, verschollen (frdl. Hinweis von P. Kropmanns).
174 *Akt:* unbekanntes Gemälde von Henri Matisse.
175 *A.:* vgl. Brief 40.
176 *Blechen:* Carl Blechen (1798–1840), deutscher Landschaftsmaler, Vorläufer des Impressionismus, Freilichtmalerei.
177 *van Dam:* wohl Jaques Abraham van Dam (1845–1925), Kunsthändler in Berlin.

Bruder Glaser, stark hinter mir her! Ich könnte ein schönes Stück Geld bekommen!

Meine Bilder sind so, daß ich viele neue Aufträge bekommen sollte aber alles abwimmelte, Herr Sachs will unbedingt gemalt sein[178], ich will nicht mehr! Die Dame aus Wölfelsgrund hat mit mir gegessen, ihr wurden meine Bilder gezeigt und dann wurde versucht dieselbe zu Kardorff zu bringen, leider und so peinlich es ist, trat diese dort den Rückzug an, will auf alle Fälle nur von mir gemalt sein und (am 20) nach Langenargen kommen!

Ich bin in einer schrecklichen Lage wegen Kardorff und habe es nicht angenommen, so schön ich auch diese Dame fand! Sehr nett und auch gebildet! //
Ich lege Dir auch einen Scheck um 600 bei, vielleicht gehst Du noch in die Stadt, hungere nicht, bitte tue alles für Dich! Bleibe so dick, es gefällt mir sehr! Daß ich Gaul nicht mehr sah, tut mir leid, wenn er nur wieder seine Gesundheit findet, man fühlt sich so als Freund zu ihm! Es würde mir schrecklich weh tun wenn er nicht gesund werden würde!

Braune läßt Dich herzlich grüßen diesen Monat ist es schon ein Jahr, daß seine Frau verstorben ist! Ich glaube am 21. ich nehme an, daß Braune dann nach Zwickau (?) fährt und möchte ihm Blumen kaufen, weiß aber nicht wie ich das machen kann!

Willst Du nicht einmal zu Brunhöffer gehen, ich glaube Du müßtest es machen und er ist ja so sehr angenehm! Du müßtest aber Dir eine Zeit bestimmen // lassen!

Dr. Bernhardt schickt eine Rechnung für Kinderbehandlung, vielleicht zahlst Du das ein! Also ich freue mich, daß ich Dich bald wieder sehe!
Sei herzlich gegrüßt und geküßt
Dein Hans
Breslau 4. April 1921

178 *gemalt sein:* Ein Porträt Purrmanns von Carl Sachs ist unbekannt.

Abb. 18 Mathilde Vollmoeller-Purrmann, Stillleben mit Kirschblüten, Berlin um 1928, Aquarell, 51 × 34 cm, Purrmann-Haus Speyer

Hans Purrmann in Breslau 1921

Rom, Neapel und Ischia 1922–1926

*»Ich sehne mich ja so unendlich nach
sehen u. hören von anderen Dingen!«*

Mathilde Vollmoeller-Purrmann in Berlin an Hans Purrmann in Rom, 27.12.1922

43 Mathilde Vollmoeller-Purrmann in Berlin an Hans Purrmann in Rom

Datiert: 26.11.1922
Adresse: Herrn Hans Purrmann/Hotel des Princes/Piazza di Spagna Rom/ Italien

Sonntag den 26. Nov. 22.
Liebster Püh! Gestern Abend kam Dein Brief, nun bist Du heute schon weit weg u. bald an Deinem Ort.[179] Ich freue mich, daß Du alles so gut angetroffen hast in Langena. u. man wegen der Feuchtigkeit nicht zu sehr besorgt sein muß. An Schmalz werde ich sehr froh sein. Herr Hauth[180] will ich eine Postkarte schreiben u. um einen Hasen bitten. – Denke Dir heute früh kam ein eingeschriebenes Paket mit den Lithographien von Matisse[181], ich habe sie ausgepackt, sie waren in einer Rolle u. erst mal in die Renoirmappe gelegt, daß sie gerade werden, da sie teils auf starkem Papier gedruckt sind (lauter épreuves d'artiste) kann man sie kaum auseinanderhalten. 5 kleinere u. 4 größere, die kleinen flüchtig skizzierte Akte, von den größeren 2 junge Mädchen im Kleid sitzend, // 2 dieser Akte mit furchtbar viel Schnörkelwerk herum. Sie sind nicht alle schön. Alle mit Widmung an Dich. Abs: H. Matisse 19 Quai St. Michel.[182] Also bitte schreibe gleich u. bedanke Dich. Soeben hat Bondy telefoniert. Ich frug ihn ob die Sache eigentlich perfekt sei, er sagte ja, er habe zwar keine Nachricht von dem Mann, aber da er (Bondy) das Gebot, das ihm derselbe machen ließ angenommen habe, halte er den Verkauf für perfekt u. werde den Mann nicht mehr auslassen. Von Worch[183] kamen 500, also schreibe mir, wie viel ich an Baumann davon schicken soll. Hat er Dir denn das Andere gegeben? Oder soll // ich es verlangen? Die persischen Bücher kamen wieder, gut eingepackt, zurück. Die Notenmappe, die mir Rudolf brachte ist sehr schön, u. wird Dinnie gewiß Freude machen. Nach einem Schlitten sehe ich gelegentlich so ich einen finde, man sieht hier genug. Gestern habe ich 4 Bettbezüge gekauft sie kosteten über 30000 Mark, das hat mich so umgeschmi-

179 *Deinem Ort:* Unterkunft in Rom.
180 *Herr Hauth:* wohl der Maler und Grafiker Emil van Hauth (1899–1974).
181 *Lithographien von Matisse:* wohl als Dank für Purrmanns Artikel über ihn in »Kunst und Künstler«.
182 *19 Quai St. Michel:* Straße am Ufer der Seine nahe Notre Dame.
183 *Worch:* möglicherweise der Berliner Kunsthändler Edgar Worch (1880–1972).

ßen, daß ich heute Kopfweh habe, ich mußte sie haben, hätte ich sie vor 4 Wochen gekauft, wären sie halb so teuer gewesen. Rudolf will mir eine wollene Bettdecke dazu in der Fabrik[184] machen laßen, die spare ich also, das Ganze ist für Dinnie's Bett. Jetzt fängt man an zu merken, daß die // Kinder groß werden. Gestern war Vorspiel bei Frau Behrendt, es ging gut, Dinnie ist so ungeniert u. spielt aus Ehrgeiz besser als sonst[185], worüber sich Frau Behrendt als Konzertpflanze freut. An Dinnies Geburtstag kamen Schefflers nachmittags zu Kaffee, so war es ganz gemütlich. Frau Glaser sah ich noch nicht, sie jammert nur immer schrecklich am Telefon, sie hätte so eine große Dummheit gemacht so lang ihr Mann fort gewesen sei u. als er zurückkam sei sie ganz zusammengebrochen. – Mit Rudolf war ich bei Karl zum Mittagessen eingeladen, er hat jetzt eine Haushälterin, die uns gut zu essen gab. Er hat sich ein Mignon[186] // gekauft, die Bachstitzgalerie[187] ist jetzt heraus u. er promeniert wieder allein in seinen Gemächern. // Ich habe mir Deinen Kohlenvorrat angesehen, Uhde[188] will sich scheints eigene Kohlen besorgen. Leider benützt Frau Rainnelt den Keller für Kartoffel etc. sonst hätte ich mir den Schlüssel ausgebeten. Von Hamm kam eine Rechnung für Streichen von Bettstellen v. Bank u. Leinöl zus. 1700 Mk. Habe es eingezahlt. Auch eine erneute Forderung für Heizung 2900 Mk. Nachzahlung. So geht es Tag für Tag mit Geldausgeben. Die Kinder sind aber alle gesund u. ordentlich, u. wie gut hat man es daß man ihnen genug zu essen geben kann. // Gestern kam Dr. Mansfeldt an, er hätte gehört, Du seiest nach Italien, ob ich nicht auch ginge, er hoffte schon auf die Wohnung. Zog recht enttäuscht wieder ab. Ich habe den Schrank bei Heilbronner[189] nicht gekauft, möchte mich von dem Geld nicht gleich wieder entblößen, da ich doch unsicher bin, ob sonst bald etwas eingeht. Von Cassirer-Bondy hörte ich noch nichts, ob er etwas verkauft hat. Hoffentlich bist Du nicht zu gerädert angekommen; u. findest Cass.[190] wohl vor, u. alles zu Deiner Arbeit bereit. Wie wär's wenn Du bei trüben Tagen ein

184 *Fabrik:* Vereinigte Trikotagen Vollmoeller AG in Stuttgart-Vaihingen.
185 *spielt besser als sonst:* Christine Purrmann (1912–1994), älteste Tochter Hans und Mathilde Purrmanns, wurde eine berühmte Konzertpianistin.
186 *Mignon:* wohl Lucien Mignon (1865–1944), französischer Maler aus dem Umkreis Auguste Renoirs.
187 *Bachstitzgalerie:* Kurt Walter Bachstitz (1882-1949), seit 1920 Kunsthändler in Den Haag.
188 *Uhde:* Wilhelm Uhde (1874–1947), deutscher Kunsthändler, Galerist und Schriftsteller.
189 *Heilbronner:* vermutlich der jüdische Kunsthändler Louis Henri Heilbronner (1889–1971).
190 *Cass:* Abkürzung für Cassirer.

Portrait von Cassirer machtest, er soll doch noch nicht ordentlich gemalt sein. // Schlage es ihm einmal vor. Herzliche Grüße von Allen. Alles Gute u. viele Grüße auch an P. C.[191] Alles Herzliche D.M.

44 Hans Purrmann in Rom an Mathilde Vollmoeller-Purrmann in Berlin
Datiert: 28.11.1922

Liebste Mathilde, eben kam ich hier an, es ist wunderbares Wetter, blauer Himmel, Sonne wunderschön! Die Fahrt war sehr anstrengend, zwei Nächte auf einer Bank, aber jetzt hier bin ich ganz frisch!

Wenn es nur bald möglich wäre, daß Du kommen kannst, ich hätte noch viel mehr Vergnügen, und Du hättest es so sehr nötig einmal heraus zu kommen! Du hast keinen Begriff davon wie man ein anderer Mensch wird, sofort mit der anderen Umgebung!

Cassirer fand ich gleich im Hotel, habe ein Bad genommen und jetzt zieht sich Cassirer an, wir wollen in ein Museum gehen. Gebe mir bald Nachricht: Hotel da Princes, Piazza di Spagna. Hast Du etwas von Bondy gehört? Rufe ihn einmal an! //

Gestern habe ich nicht weiter schreiben können es war Sonntag und schönes Wetter, wir gingen ins Museum, sahen wunderbare Bilder, gingen in den Garten des Pincio,[192] wunderbar, wunderbar! Cassirer hat in der Wohnung eines Marquis sein Geschäft eingerichtet,[193] wunderbare Räume, vom Fenster sieht man auf einen Orangengarten, voll behängt mit Orangen! Das Haus ist ein Palazzo Doria[194], wie ich glaube; ich könnte da malen sagt Cassirer!

Bei jedem Schaufenster denke ich an die Kinder, wenn ich nur einpacken könnte, wenn ich nur schicken könnte! Das Essen himmlisch!

191 *P. C.:* Abkürzung für Paul Cassirer.
192 *Garten des Pincio:* Park auf dem Monte Pincio in Rom zwischen der Piazza del Popolo und der Spanischen Treppe.
193 *Geschäft eingerichtet:* Paul Cassirers Vetter Karl Cassirer gründete in Rom eine Dependance der Galerie Paul Cassirers, der zu diesem Anlass ebenfalls nach Rom kam.
194 *Palazzo Doria:* Die Doria sind eine Patrizierfamilie der Republik Genua, die zu den bedeutendsten Geschlechtern des italienischen Adels zählt.

Abb. 19 Hans Purrmann, Stillleben mit Melone und Chiantiflasche, 1925,
Öl auf Leinwand, 52,5 × 67,2 cm, Stiftung Saarländischer Kulturbesitz, Saarland
Museum, Saarbrücken

Bedenke Dir alles aus, um kommen zu können, Du mußt kommen! Ich werde hier schon daran denken, daß ich mich festsetzen kann! Ich bekomme ein // Zimmer wahrscheinlich schon morgen, schicke ein paar Worte unter Adresse der Cassirer.
Ich hoffe, es geht alles gut bei Euch! Vielleicht kann ich morgen schon an meine Arbeit gehen, wie viel Lust ich habe, wie ich mich freue, ich denke an das Atelier in Berlin zurück, all die Mühen all die Umstände, Gott wie leben die Menschen hier, wie glücklich, wie schön!
Traurig, daß alles so schwer wurde, daß wir so an alles gebunden sind, tue mir den einen Gefallen, gebe Geld aus, ernähre Dich und die Kinder so gut Du kannst, nehme mir die Sorgen, es wird schon alles dann gut gehen! Halte Dich gesund, ruhe Dich aus und berichte mir, daß Du zum aller wenigsten einen Monat kommen kannst! // Wir sind alle Narren in Deutschland geworden, mit Schrecken denke ich an Frau Glaser, mit Schrecken an alle Menschen, behalte einen heiteren Sinn, es wird schon gehen und muß gehen!

Wie bin ich froh hier zu sein, wir sind ja alle krank, geschunden und verzweifelt, wir denken zu viel an den nächsten Tag, an die Armut, es hat alles keinen Sinn, glaube wenn ich gesund bleibe, so finde ich mich schon zurecht, so werden wir schon durchkommen. Immer kann ja die Lage in Deutschland nicht so schlecht bleiben!

Also, grüße die Kinder, sei herzlichst selbst gegrüßt und geküßt

Dein Hans

Rom 28 Nov 1922

45 Hans Purrmann in Rom an Mathilde Vollmoeller-Purrmann in Berlin

Datiert: 4. bis 5.12.1922
Kuvert: Germania/Frau Mathilde Purrmann/Berlin-Grunewald/
Franzensbaderstr.3

Rom Via Sistina 60
4 Dez 1922

Liebste Mathilde,
Leider bin ich etwas erkältet, als Deutscher ist man sehr verwöhnt, was die Römer hier vertragen ist nicht so leicht nachzumachen.
Wenn die Sonne scheint ist es schön warm und ich arbeite heute im Freien, aber sobald die Sonne weg ist und man in die Häuser kommt, ist feucht und kalt!
Ich wohne jetzt für 2 bis drei Wochen, 60 Via Sistina[195], es kostet mich nur 2 Lire den Tag, das Zimmer wurde mir von der Hertziana[196] gegeben, dort war ich in Gesellschaft, traf Züricher, den deutschen Gesandten und den Faist (?). Es ist in Rom beinahe überhaupt kein Zimmer zu bekommen. Wohnungsnot sehr groß und die Teuerung furchtbar. Ich spare richtig, lebe wieder wie früher in Paris: allerdings ist alles sehr gut was man zu essen bekommt! Eine

195 *Via Sistina:* Straße in Rom, die die Piazza Trinità dei Monti und die Piazza Barberini miteinander verbindet.
196 *Hertziana:* Bibliotheca Hertziana, Max-Planck-Institut für Kunstgeschichte in Rom.

Orange habe ich noch nicht gegessen (1,20), ein Ei 1,10, ich glaube es ist alles das 7 bis 8 fache vorm Frieden!

Großmann[197] schrieb mir schon einige // mal er möchte kommen, aber ich glaube, daß es ihm unbedingt zu teuer ist! Ich reise nicht, gehe nicht unnötig ins Cafe, mache gar keine Ausgaben, außer dem Allernotwendigsten! Farben und Leinwand unerschwinglich, ein Meter Leinwand 75 Lire, das sind beinahe 30 tausend Mark! Hier lernt man auf das Material achten, was habe ich mir im Sommer alles wegnehmen lassen! Das hat jetzt alles ein Ende! Ein bissel bedrückt mich doch, daß es hier so teuer ist, Cassirer tröstet mich immer, aber wenn ich nicht gleich ein Zimmer bekomme, wenn ich das was ich jetzt habe, räumen muß, so gehe ich in Pension nach Tivoli.[198]

Ich habe viel Heimweh, obwohl hier alle Menschen freundlich sind, überfällt es mich doch, ich kann mir so gut vorstellen wie Du in Paris Dich gefühlt hast![199]

Bitte schreibe mir doch oft, sage mir alles, wie es Dir und den Kindern // geht, wie ihr lebt und was ihr alles macht! Natürlich macht mir alles großen Eindruck und sehe ich die schönsten Dinge von der Welt, und erhoffe großen Gewinn, aber die Zeiten sind doch etwas zu drückend, zu schwer um restlos in Allem aufgehen zu können!

Tue mir den Gefallen, ernähre Dich gut, ruhe Dich viel aus, pflege Dich so gut Du kannst, spare nicht, denn es hat für Euch keinen Sinn!

Wie würde ich glücklich sein, wenn Du etwas kommen könntest, wie würde ich mich freuen, denke Dir doch aus wie es möglich zu machen wäre, daß jemanden bei den Kindern ist!

Könntest Du nicht so gut sein und an meinen Bruder[200] <u>fünftausend</u> Mark schicken, ich mußte dies von ihm leihen, vergesse es bitte nicht! //

Ich warte so sehr auf einen Brief von Dir, an Bondy habe ich geschrieben, es ist mir jetzt wichtig, daß ich eine Antwort erhalte, wenn mit dem Renoir[201]

197 *Großmann:* Rudolf Großmann (1882–1941), deutscher Maler und Grafiker.
198 *Tivoli:* Stadt östlich von Rom, durch die römische Villa Adriana und die Renaissance-Gärten der Villa d'Este und die berühmten Wasserspiele bei Künstlern sehr beliebt.
199 *in Paris Dich gefühlt hast:* Mathilde Vollmoeller-Purrmann reiste im Sommer 1920 ohne ihren Mann nach Paris.
200 *meinen Bruder:* Hans Purrmanns jüngerer Bruder Heinrich, der den väterlichen Maler- und Tüncherbetrieb in Speyer übernommen hatte.
201 *Renoir:* Hans Purrmann hatte in Paris 1913 ein Gemälde von Auguste Renoir gekauft, vgl. Bd. I, Brief 67.

nichts ist, müßte ich Dich bitten, ihn von B. holen zu wollen! Die Kiste ist dort, ich möchte das Bild auf keinen Fall länger dort lassen!

Vielleicht wird das Wetter jetzt besser, heute sieht es so aus. Hohenamser sagte mir, daß er in Rom noch nicht so kalte Tage wie die der letzten Woche verlebt habe!

Ach, wenn ich nur den Kindern etwas schicken könnte, ich glaube nichteinmal, daß ich es zu Weihnachten tun kann, jede Lire die ich ausgebe sind 400 Mark, es ist ganz unmöglich, so sehr ich im Herzen den Wunsch habe! Es wird mir hier jeden Augenblick klar, wie lieb ich Euch alle habe, und wie wertvoll Ihr mir seid, wie schlecht ich allein noch leben kann! Du wirst // nicht verstehen können, daß ich Dir so schreibe, aber koste es was es wolle, ich mußte einmal dem Geiste der jetzt in Deutschland ist fliehen können! Eine innere Ruhe habe ich doch gefunden, ich habe eine rechte Freude zu arbeiten und bin nicht gedrückt durch alle die aufgeregten und halbverzweifelten Menschen! Ich sehe hier alles ruhiger an, liebe die Arbeit, und finde grauenhaft wie sich die Leute in Deutschland herumschlagen! Auch in Langenargen werde ich mir dieses Jahr das Haus leer halten, arbeiten und mich nicht durch gelangweilte Menschen in Unruhe bringen lassen!

Hörst Du von Rudolf, siehst Du Karl hin und wieder, hast Du Glasers und Schefflers gesehen!

Heute Abend gehe ich die Duse[202] spielen sehen. Gestern war Sonntag, es regnete fürchterlich, ich ging mit Cassirer ins Museum, er kennt alles sehr gut // es ist ein großes Vergnügen mit ihm zu gehen, auch der andere Cassirer ist ein gut gebildeter angenehmer Mensch, der die Architektur gut kennt, und der mir sehr nützlich ist!

Wie ruhig sehen hier die Menschen aus, wie glücklich sind diese, der Fascismus[203] erweckt die größten Hoffnungen, jeder ist begeistert, und doch glaube ich nicht recht an alle diese Segnungen! Leute die Italien kennen, wollen alle nicht mehr das gleiche Italien von früher finden. Ich bin froh, daß ich keine Zeitungen lesen kann und eine zeitlang nichts weiß von alle den sozialen <u>Sorgen</u>, die sicher noch hier sind!

202 *Duse:* Eleonora Duse (1885–1924), berühmte italienische Schauspielerin.
203 *Faschismus:* Machtübernahme von Benito Mussolini und der Faschistischen Bewegung in Italien mit dem »Marsch auf Rom« im Oktober 1922.

Dienstag den 5 Dez:

Heute kam Dein Brief! Ich freue mich, daß das Schmalz gut ankam, den Topf kaufte ich noch billig im Laden. Ich freue mich, daß es recht ist, ich war etwas im Zweifel! Ich freue mich, daß Cassirer Geld brachte, es ist sehr recht, daß Du eine Abschrift der Aufstellung // verlangt hast! Den Schrank in Lindau sah ich bei Zeller[204], aber die Leute wollen nicht verkaufen und versprechen, nur für den Fall, daß sie verkaufen. Bei Heilbronner wirst Du den Schrank wohl nicht mehr bekommen, aber es macht nichts, ich werde schon bei Gelegenheit Ersatz finden!

Hat Dir Rudolf geschrieben, ich schickte an ihn die Rechnung von Burmann, er sollte diese zahlen, oder Dir schreiben, daß Du Rudolf das Geld gibst. Mache Dir keine Sorgen wegen der Teuerung, Du hast keine Vorstellung wie billig man in Deutschland noch kauft, Du würdest hier die Augen aufmachen!

Karl soll Dir ruhig eine Provision abgeben, denn er hat die Figur nur durch mich bekommen. Was sind aber dann die Figuren von mir wert! Es tut mir leid, daß Dinni eine Brille tragen muß, passe ihr doch sehr auf, daß sie nicht zu viel liest, und besonders nicht im schlechten Licht!

Hier sind schöne Sachen zu finden, ich habe schon einen Fund gemacht und // Pollak[205] kaufte gleich, er will darauf zurückkommen!

Ich finde es von Frau Kardroff[206] unerhört, daß diese nicht zu Dir kommt, was hast Du alles laufen und tun müssen, ich habe richtig genug, lasse es Frau K. merken, daß ich in Langenargen allein sein möchte!

Heute ist prachtvolles Sommerwetter, aber ich habe es sehr nötig, bin furchtbar erkältet, gestern Abend war ich so etwas heiß und ich glaube, daß ich etwas Fieber hatte, ich mußte auch vom Theater weglaufen wo ich die Duse sah! Maria Carmi[207] ist im Film zu sehen!

<u>Verlange von Glaser das Buch von Matisse und die anderen Bücher</u> und hebe es gut und sicher auf.

204 *Zeller:* Kunsthandlung Joseph Zeller in Lindau.
205 *Pollak:* wohl Ludwig Pollak (1868–1943), österreichisch-tschechoslowakischer Archäologe und Kunsthändler jüdischer Herkunft, der in Rom lebte und arbeitete.
206 *Frau Kardorff:* Ina von Kardorff, geb. Bruhn (1880–1972), Frau von Konrad von Kardorff (1877–1945), Berliner Postimpressionist und Freund von Hans Purrmann.
207 *Maria Carmi:* Florentiner Schauspielerin Norina Gilli (1880–1957), gen. Maria Carmi, erste Frau von Mathilde Vollmoeller-Purrmanns Bruder Karl Vollmoeller.

Alles herzliche schreibe mir bald wieder! Die Briefe aus Deutschland sind das vierfache billiger als die von mir, ich muß schon recht überlegen, wenn ich einen Brief mitgebe! Sei herzlich gegrüßt und geküßt Dein Hans

46 Mathilde Vollmoeller-Purrmann in Berlin an Hans Purrmann in Rom
Datiert: 6.12.1922

D. 6. Dezember
Liebster Püh! Heute gibt es viel zu schreiben. Erst schönen Dank für Deine beiden Briefe, der erste war der reine Hirtenbrief vom Apostel Paulus an die Christengemeinde. Ich war sehr dankbar u. trostbedürftig, abgehetzt, wie einer der im Morrast steckt, immer sich herausarbeiten will u. den jede Bewegung tiefer sinken läßt. Wenn Du nur Freude und Mut zur Arbeit dort findest, dann ist alles gut. Jetzt geht bei uns alles so still u. geregelt u. ich habe durch die Ruhe viel Freude mit den Kindern, setzte mich zu ihnen u. wir spielen blöde Kartenspiele, was sie mit Begeisterung erfüllt. Robert kam strahlend, er würde gewiß dies Jahr der 3. letzte! (letztes Jahr war er der 2. // von hinten) Er fand das eine große Leistung! Von Rud. kam eine Mitteilung von Baumann man müße sofort bezahlen, ich ging mit der Rechnung zur Bank Schmargendorf[208], brachte das Geld, sie haben es um 10 Mark an die Tettnanger Bank[209] überwiesen, <u>ohne</u> es über unser Konto gehen zu laßen. Man kann nichts machen, aber die Ziegel sind furchtbar teuer. Und nun sind sie noch nicht <u>auf</u> dem Dach. Von Flechtheim ein Brief das Levy-Buch[210] kostet 4000 Mark, man möchte sofort das Geld einschicken, das werde ich wohl thun? Es kam ein Brief von dem jungen Zeller in Lindau, sie wollen keine Schränke abgeben, ob Du ihm aber eine Empfehlung an ein // Antiquitätengeschäft geben könntest, er wolle seine jetzige Stellung ganz rasch aufgeben, Du hättest ihm einmal davon gesprochen, daß Du ihn empfehlen könntest! Was soll ich sch-

208 *Schmargendorf*: Ortsteil im Bezirk Charlottenburg-Wilmersdorf von Berlin.
209 *Tettnanger Bank*: Geldinstitut in Tettnang, ein Ort in der Nähe von Langenargen.
210 *Levy-Buch*: Im Privatdruck der Galerie Flechtheim erschien 1922 ein Band mit Gedichten von Rudolf Levy, Zeichnungen von Jules Pascin und Lithografien von Rudolf Großmann mit dem Titel »Die Lieder des alten Morelli«. In der Galerie Flechtheim fand 1922 die erste Einzelausstellung des mit Purrmann befreundeten Malers Rudolf Levy (1875–1944) statt.

reiben? Schade daß man den Schrank nicht bekommen kann! Von Bondy hörte ich noch immer nichts, werde ihn anrufen! Levy heute Abend mit dem Bild nach München gefahren, die Rate sei perfect. Der Mann bezahle in 4 Raten à 8000,- die letzte Ende März, so sei es mit Dir ausgemacht. Stimmt das? Bondy fragte, ob Worch den Rest geschickt habe, er wolle ihn anrufen, da er es noch nicht tat. –

Rudolf kommt am 9. hierher, er ist // jetzt in der Schweiz. Von Kurt kam sein Buch[211]. Eine langatmige Romantik, sentimental u. ohne Muskeln; aber nicht unkünstlerisch u. irgendwo rührend. Es wird mir sehr schwer ihm etwas zu sagen, u. doch möchte man ihn ermutigen, da man doch nicht einmal so viel Sitzleder von ihm erwartete. Leistung wie eine Schriftstellerei im Nebenberuf von einem Arzt oder Pfarrer, etwas eitel u. wenig männlich. Na, so wie er halt ist, es kann doch keiner über seinen Schatten, u. ich fühle mich ungerecht u. es thut mir selber weh, daß ich ihn angreifen muß. Aber diesmal will ich ihn nur loben, er hat eine Anerkennung verdient. // Gestern Abend großer Zauber bei Frau Glaser, sie selber sehr still mit wenigen Eruptionen. In der Nebenstube wollte sie mir schnell ein Paar Stiefel verkaufen, die ihr zu groß seien, passten mir aber auch nicht. – Waetzold[212], Sievers[213], Goldschmidt[214], Friedländer[215], Zimmer[216] u.! Gutmannn[217] (Zimmermann[218] hatte Première in Elberfeld[219] von der er eben kam, ich wusste gar nicht, daß er Theaterstücke

211 *sein Buch:* vermutlich das Erstlingswerk »Schein« von Kurt Vollmoeller, dem jüngeren Bruder Mathilde Vollmoeller-Purrmanns, das 1922 erschien.
212 *Waetzold:* Wilhelm Waetzold (1880–1945), deutscher Kunsthistoriker, von 1927–1933 Generaldirektor der Staatlichen Museen zu Berlin.
213 *Sievers:* vermutlich Max Sievers (1887–1944), Journalist, nach dem 1. Weltkrieg Mitglied in der KPD.
214 *Goldschmidt:* wohl Jakob Goldschmidt (1882–1955), Bankier in Berlin.
215 *Friedländer:* wohl Max J. Friedländer (1867–1958), deutscher Kunsthistoriker an der Berliner Gemäldegalerie.
216 *Zimmer:* gemeint Zimmermann?
217 *Gutmann:* Johannes Guthmann (1876–1956), Kunsthistoriker, Freund Purrmanns in Schreiberau und Sammler seiner Werke.
218 *Zimmermann:* Joachim Zimmermann (1875–1947), Historiker und Schriftsteller, Lebenspartner von Guthmann.
219 *Elberfeld:* Stadt im Rheinland, die mit vier anderen Städten 1929 zum heutigen Wuppertal vereint wurde.

schreibt). Glaser's haben eine kleine Serie von Corot-Zeichnungen[220] gekauft, d. h. von Gutbier[221] übernommen nach bekannter, reiflicher Überlegung. Nichts Besonderes. Grete Ring sagte, daß sie ein Stilleben von Dir verkauft habe u. auch ein Käufer // an dem 2. Großen sei. Wenn ich recht verstanden habe, hat Gerson[222] d. h. Freudenberg[223] von Fliess begleitet das erste gekauft, – für ihre Ausstattungsräume. – Sie hat eine Winterausstellung hängen, alles untereinander, ich sah es noch nicht. Von Braune kam ein ärgerlicher Brief, er habe auf 4 Briefe an Ebbinghaus[224] keine Antwort erhalten. Ich werde morgen früh Frau Martin[225] anrufen. –

Die Kinder sind alle gesund, es ist trostloses Regenwetter, der Schnee hatte nur ein paar Tage gedauert. Von Liesel hörte ich nichts mehr. Ich werde mich in einiger Zeit an Anna Kapff wenden, doch jetzt vor // Weihnachten hat keiner Zeit u. Lust an Reisen zu denken. Auch ist man zu sehr erfüllt von Cacao- u. Mehl- u. Fleischpreisen. Gestern ging eine Glühbirne caput, sie kostet seit 1. Dez. 875 Mk., konnte sie nicht am 30. Nov. platzen? Karl hat bereits eine neue Haushälterin, er fand die Dicke Cigaretten rauchend, Zeitung lesend u. setzte sie an die Luft. Sie war ja auch nichts nütze. – Die Kinder schicken viele Grüße, sie sind sehr lieb, sie haben fast 3 Wochen Ferien an Weihnachten, darauf ist mir etwas Angst. Hoffentlich hat es dann Schnee u. Schlittschuhbahn. // Wendland[226] war gestern auch da u. läßt Dich grüßen. Er tänzelte vor Friedländer herum u. machte dem alten Herren furchtbar den Hof. Nun leb wohl, denke nicht, daß wir nur Trübsal blasen, das lassen die Kinder nicht zu, aber Du fehlst uns sehr. Und doch wird der Winter so schnell vorüber sein u. wir wollen die Zeit alle recht ausnützen. Ich lasse gewiß den Sachen nichts passieren, es liegt alles wohlverwahrt im Kasten! Herzlichst alles Gute, Gute Arbeit, Gruß und Kuss
D. M.

220 *Corot-Zeichnungen:* Zeichnungen von Jean-Baptiste Camille Corot (1796–1875), französischer Landschaftsmaler der Schule von Barbizon.
221 *Gutbier:* Ludwig Gutbier (1873–1951), Kunsthändler, Inhaber der Galerie Arnold in Dresden.
222 *Gerson:* Kaufhaus Gerson, erstes Kaufhaus Berlins am Werderschen Markt.
223 *Freudenberg:* wohl Hermann Freudenberg (1868–1924), Inhaber des Kaufhauses Gerson.
224 *Ebbinghaus:* wohl Carl Ebbinghaus (1872–1950), deutscher Bildhauer.
225 *Frau Martin:* Nicht näher bekannte Person, es gibt aber ein Bildnis Purrmanns von einer Frau Prof. Martin (vgl. Lenz/Billeter 2004: 1918/24).
226 *Wendland:* Hans Wendland (1880–1965), deutscher Kunsthistoriker und Kunsthändler.

47 Hans Purrmann in Rom an Mathilde Vollmoeller-Purrmann in Berlin

Datiert: 18.12.1922
Kuvert: Germania/Frau/Mathilde Purrmann/Berlin-Grunewald/
Franzensbaderstr. 3

Roma Mittwoch 18 Dez 1922
Liebste Mathilde,
Leider immer noch gar nicht in Ordnung, huste viel und spucke schauderhaft, aber ich fühle mich nicht mehr so sehr niedergedrückt und ich hoffe auf baldige Besserung! Gott sei Dank ist heute ein Regentag und nicht mehr so kalt, ich habe ein Zimmer, es ist der reinste Eiskeller, ohne Licht, ohne Sonne und es paßt ganz gut, wenn man sagt, in eine Wohnung, in die keine Sonne kommt, kommt der Arzt herein! Lange werde ich hier nicht mehr wohnen, dann will mich Pollak aufnehmen, wohl für einen Monat. Die Wohnungsangelegenheit ist leider schrecklich in Rom und ziemlich aussichtslos, ich dachte mir, wenigstens ein Zimmer zu bekommen, in dem ich mich aufhalten und auch hier arbeiten könnte aber es scheint leider unmöglich! In dem Hotel in dem ich zuerst gewohnt habe // wurde um 50% aufgeschlagen, ich zahlte 12 Lire aber 5 noch für Frühstück und 4 noch für Heizung, das Licht noch mit Aufschlag, das geht nicht!

Wenn es nur möglich wäre, daß Du schon im Januar kommen würdest, denn ich will so nicht in Rom bleiben, es hat keinen Sinn, so schön es hier ist. Ich verliere zu viele Zeit für meine Arbeit und lasse mich drücken durch die Verhältnisse! Sage nichts davon Cassirer der mich natürlich gerne in Rom hätte, aber wenn ich nur noch ein paar Brocken gelernt habe werde ich nach Neapel oder in die Nähe gehen. Frage doch Karl, frage doch Frau Dr. Bauer an, ob man mir nicht etwas empfehlen kann. Deshalb hätte ich so gerne, daß Du schon jetzt bald kommen würdest!

Übrigens hat Dr. Bauer eine gute Stellung in Rom gefunden, seine Jahre die er in Neapel und der Türkei war, werden ihm wohl angerechnet werden! Frau Dr. Bauer // bleibt vorerst in Langenargen und bekommt einen jungen Italiener in Pension der ihr sehr viel bezahlt! Es war also alles in Ordnung. Dr. Bauer kam nicht nach Berlin und hat somit auch keine Zeit gefunden, uns weiter zu schreiben!

Gestern habe ich nicht mehr schreiben können! Heute geht es mir wieder viel besser, es regnet und ist sehr warm, was mir nach den kalten Tagen doch äußerst angenehm ist. Leider weiß ich nicht recht was ich machen soll, es ist in der Villa Borghese[227] ein Tizian[228], das himmlischste Bild das man sich denken kann, wenn ich nur eine kleine Kopie machen könnte [vgl. Abb. 20], will sehen ob ich morgen die Erlaubnis bekommen kann! Bei dem amerikanischen Freund Sterne[229] ist diese Woche Leo Stein[230] zu Besuch, er hat sich aber bei mir noch nicht sehen lassen. Dort zu arbeiten wäre schon ganz schön, aber die Maler sind sehr verbohrt in die Ideen, daß ich dort nicht aufkommen könnte! Am Sonntag war ich in Tivoli, wunderschön, äußerst malerisch, äußerst reizvoll, aber es muß dort sehr kalt sein und ist nur für // den Sommer geeignet, jedenfalls waren alle Brunnen dort mit 4-5 cm starkem Eis bedeckt, der Tag war sonnig und warm, aber am Abend wurde es sehr kalt. Da ist Rom viel wärmer!

Wenn nur die Nena im Januar nach Berlin kommen könnte, wenn ich dann einmal auf dem Lande bin, so würde Dein Besuch für Dich nicht mehr viel nützlich sein können, denn Du müßtest hauptsächlich Rom sehen und ich hätte Dir so schrecklich viel zu zeigen! Versuche doch noch einmal ernsthaft! Würde nicht Liesel schon im Januar kommen können?

Du brauchst Dich nicht zu sorgen mir Geld zu schicken, ich bekomme durch Cassirer und es ist besser so, dann würden meine Bilder verrechnet und ich bekäme das Geld außerhalb Deutschland, <u>Du könntest Frl. Ring einmal fragen</u>, ob sie mir schon umgewechselt hat, letzthin stand der Kurs sehr gut, heute schon nichtmehr! Also bezahle die 500 franz. Franken, und wechsle eher die tschech. Kronen, die jetzt immerzu fallen!

Hast Du etwas von Langenargen gehört? Wurde der Grund angefahren? //

Rest des Briefes ist nicht erhalten.

227 *Villa Borghese:* in der römischen Parkanlage der Villa Borghese befindet sich das Museum der Galleria Borghese.

228 *Tizian:* gemeint ist das Gemälde »Erziehung des Amor« von Tizian (um 1488-1576), das Purrmann kopierte.

229 *Freund Sterne:* wohl der US-amerikanische Maler Maurice Sterne (1878–1957), verkehrte auch im Café du Dôme.

230 *Leo Stein:* Leo Stein (1872–1947), amerikanischer Kunstsammler, Bruder der Schriftstellerin Gertrude Stein (1874–1946).

48 Mathilde Vollmoeller-Purrmann in Berlin an Hans Purrmann in Rom

Datiert: 20.12.1922

Mittwoch D. 20. Dez. 22.

Liebster Püh! Diesmal habe ich einen Brief versäumt, wollte am Sonntag schreiben, kam nicht dazu, es kam Besuch, Kerstin Sulzbach mit Mann[231], abends ging ich zu Grete Ring, die große Gesellschaft von 100 Personen hatte; u. kam sehr spät nach Hause. Dort waren Levy, Götz[232], Fiori[233], Weiss, Glaser, Kühnel[234], Wedderkoop[235], Susi, Werkmeister[236], Blumenreich[237], u. die entsprechenden u.s.w! Frau von Hatrany die sehr gut mit Fiori tanzte, eigentlich immer dasselbe, ich sehe so etwas 1 mal im Jahr und wundere mich, daß es so den Winter über für diese Leute täglich so geht. – Gestern war ich bei Cassirer, der wirklich richtig aufgebügelt aussieht. Sonntag Nacht bat ich Blumenreich, er // möchte doch sofort die an P. Bildern erlösten Mark in Lire umwechseln, hat es auch freundlicherweise Montag gethan, da gestern der Dollar schon wieder gewaltig in die Höhe ging. Am Sonnabend war rechte Panikstimmung, da er plötzlich auf 5000 gesunken war. Leider giebt die Summe aber auf italienisch ein kleines Sprüchlein, da es einem auf Deutsch ein ganzes Buch schien! Aber es kommt doch immer wieder etwas dazu. Also sei nicht lächerlich, iß u. trink, was Du Lust hast u. nicht bloß 2 Eier, sonst leidet die Malerei auch Not! Denke Dir von Braune kam ein großes Paket mit 10 Blutswürsten, einem großen Schweinebraten, Leberwurst, Speck! Ein richtiges

231 *Sulzbach:* Kerstin Sulzbach-Strindberg (1894–1956), Tochter des schwedischen Schriftstellers August Strindberg und Frida Uhl, verheiratet mit dem Verleger Ernst Rudolf Sulzbach (1887–1954).
232 *Götz:* wohl Arthur Götz (1885–1954), deutscher Maler und Grafiker, Mitglied der Novembergruppe Berlin.
233 *Fiori:* Ernesto de Fiori (1884–1945), österreichischer Bildhauer und Maler, Mitglied der Freien Sezession.
234 *Kühnel:* Ernst Kühnel (1882–1964), Kunsthistoriker und Archäologe, Kustos und später Direktor des Museums für Islamische Kunst in Berlin.
235 *Wedderkoop:* Hermann von Wedderkop (1875–1956), deutscher Schriftsteller und Herausgeber der Zeitschrift »Querschnitt«.
236 *Werkmeister:* vielleicht Lotte Werkmeister (1885–1970), Berliner Schauspielerin und Kabarettistin.
237 *Blumenreich:* Leo Blumenreich (1884–1932), deutscher Kunsthistoriker, Kunsthändler und Sammler, Mitarbeiter bei Paul Cassirer.

Schlachtfest! // Wenn Du ihm gelegentlich schreibst, erwähne es dort, ich habe mich gleich bedankt. Montag abend war Frau Martin da zum Abendessen, sie hat ihre Wohnung so gut vermietet d. 2 Zimmer davon, daß sie reichlich davon leben kann und alles was ihr an Pauls' Erlös zufließt aufsparen kann. Von Rud. die Nachricht, daß er viell. noch vor Weihn. einen Tag komme. Karl kam gestern zurück, ich soll heute hinkommen u. einige Holländer in Empfang nehmen. Ich bin nicht so recht dafür sich eine Mauerkassette anzuschaffen, man muß sie doch blos wieder herausreissen, eher kaufe ich einen transportablen kleinen Geldschrank, werde Rudolf darüber fragen. Bondy telef., ich soll die Sachen abholen, aber ich bin eben auch ängstlich! Wir lassen aber die Wohnung nicht einen Augenblick // allein, es ist immer jemand da; u. man hat Lisa warm gemacht von den übrigen Mietern, wegen den vielen Bettlern, jetzt ist es besser. Von Hauth kam ein Hase, ziemlich billiger als hier, ich werde mich bedanken. Wir haben am Montag einen Christbaum gekauft, der Mann sollte noch das Brettchen unten dran machen, gestern konnte es aber Robert nicht mehr aushalten, ging hin und schleppte den großen Baum allein von dem Wartehäuschen Schmargendorf, kam aber nur bis in die Rulaerstraße, konnte nicht mehr weiter. Da liess er den Baum u. kam nach Hause Hilfe holen; sagte eine Frau wolle solange darauf aufpassen. Wie Lisa hinkam stand eine Dame dabei u. hatte ihn schleppen sehen u. ihn heim geschickt. Sie sind selig über den Baum, die // Mandarinen, die ihnen riesige Freude machten, werden daran gehängt werden. Vielen Dank für die Mandarinen, jedes bekam eine u. sie schmeckten herrlich! Von Frau Grossmann ein langer Brief, sie findet alles zu herrlich, sie sausen von einem Auto ins andere, einer Einladung in die nächste. Eine, die das Leben geniesst. Sie möchte gern ein Kind haben, aber es müßte schon 6 Jahre alt sein, <u>den</u> Gefallen kann ihr nun keiner thun. Sie kämen im Januar hierher, eingeladen bei reichen Leuten. Wegen dem Uno habe ich mit Grete Ring gesprochen, sie meint, ob man wirklich die Ausgabe mit dem seidenen Deckel nehmen wolle, er koste so viel mehr Geld als die einfachere Ausgabe, ich werde zu Feilchenfeld[238] hingehen u. mirs ansehen. Vielen Dank daß ich das Buch zu Weihnachten bekommen soll. Was habe ich Dir zu schenken? // Gar nichts diesmal, es ist mir eine rechte Schande! Wir werden Dich sehr vermissen am heiligen

238 *Feilchenfeld:* Walter Feilchenfeldt (1894–1953), deutscher Verleger und Kunsthändler, Mitarbeiter im Verlag Paul Cassirer.

Abend, auch die Kinder, Dinnie würde am liebsten immer aufpacken, hört sie das Wort Italien. Doch fürchte ich, ist es auch der Hintergedanke, daß dort keine Schule ist. Gestern war Schulaufführung, sie war in großer Aufregung, machte einen kleinen Engel, doch nur statistisch; fühlte sich aber sehr wichtig, u. sah in einem Nachthemd mit weißen Flügelchen herzig aus. Die Schule ist dort sehr nett, die Kinder haben viel Freude u. eine gewisse Freiheit durch einen sehr netten Musikprofessor, der alle diese Sachen unternimmt, u. aufs liebevollste durchführt. Die Kinder lernen dort auch viel dabei. Und die Freude war groß. // Robert, Reginele u. Frau Brodhuhn waren auch mit. Eben kommt Robert aus der Schule u. hat Ferien bis zum 9. Januar, ist mir etwas Angst. Man muß ihn doch beschäftigen. Nun bekommt er die Laubsäge zu Weihnachten. Das gibt eine neue Beschäftigung! U. die Dampfmaschine wird ihn in Atem halten. Von Dr. Lossen kam eine Rechnung vom Sommer von 2000 Mk. Finde ich sehr billig. Frau Grossmann beklagte sich bitter, daß er ihr zusammen mit Kerstin's Fall 5000 Mk. verlangt hätte! Aber sie haben ihn auch genug geplagt; und die Missachtung spürte er wohl auch. Ferner kam aus Friedrichshafen gestern das Baum'sche Buch altschwäbischer Kunst[239], 2,600, ich werde es heute einbezahlen. – Sonst ist nichts gekommen, auch keine Briefe für Dich. Vielleicht gehe ich heute Nachmittag // zu Gerson, wenn es mir reicht, – aber die Preissteigerung ist enorm, u. es thut mir leid, daß Du den Dr. C. so viele Sachen gegeben hast, jetzt sind schon wieder ganz andere Preise, Du würdest staunen. Vor allem möchte ich gern wissen, ob Deine Erkältung wieder besser oder ganz gut ist, nimm Dich sehr vor einem Rückfall in Acht! Zieh Dich <u>wärmer</u> an, als Du in Deutschland thätest, das Klima ist heimtückisch mit seinen Nordwinden. Hier ist leider kein Winterwetter, nur Nässe und Schmutz. Lebt denn Borchardt mit Frau u. Kind in Rom? Also sorge Dich nicht um uns, wir haben Braune's Schweinebraten, Holländer zum Wechseln u. sind friedlich beieinander. Sei herzlich gegrüßt u. geküsst in Liebe von Groß und Klein
D. M.

239 *Baum'sche Buch:* Julius Baum, Altschwäbische Kunst, Augsburg 1923.

49 Mathilde Vollmoeller-Purrmann in Berlin an Hans Purrmann in Rom
Datiert: 26.12.1922

26. Dez. 22.
Liebster Püh! Also der Weihnachtsabend ging gut vorüber. Die Kinder sehr vergnügt, Liesa sehr befriedigt. Frau Scheffler[240] hat Bücher geschickt, gestern Nachmittag sind wir geschwind hinüber gegangen u. bedankten uns. – Es war eine Idylle, die zwei Schefflers sassen unter dem Weihnachtsbaum u. tranken Kaffee, die Jungen waren fort. Wir tranken mit Kaffee; u. es war ein Kleinstadtidyll. Von Karl höre ich nichts, er scheint anderweitig beschäftigt. – Das kleine Levy-Buch kam, es ist sehr hübsch, die Reimbegabung oft erstaunlich, à la Heine. Von Frau Messmer kam ein Schächtele mit Fischen. Ich habe ihr einige warme Sachen geschickt. Ich denke darüber nach, es beschäftigt mich sehr, wo Du Deine Abende verbringst. Hast Du Dich noch nicht ent- // schloßen doch besser in eine Pension zu ziehen? Ich will an Frau Dr. Bauer schreiben, nicht sehr gern, da ich mir nicht denken kann, daß deren Freunde Dich befriedigen würden. Willst Du weiter nach Süden, denke ich an Capri,[241] wo immer viele Fremde sind. Wegen Neapel will ich Karl fragen, der es gut kennt. Du wirst Dich aber allein sehr einsam fühlen, das ist eine fremde Welt. Habe soeben mit Karl telefoniert. Er empfiehlt Dir nach Neapel zu fahren, Hotel Vesuvio, ein sehr gutes Hotel zu wohnen, (kleine Hotels in Neapel nicht empfehlenswert) von da nach Capri hinüberzugehen u. es anzusehen. Dort könne man in jedem kleinen Hotel wohnen, da man da auf // Fremde eingestellt ist, alle seien sehr nett. Gefällt Dir Beides nicht, so fände er es ratsam Dich aufs Schiff zu setzen u. nach Sizilien zu fahren. Doch sei dort die Landschaft sehr streng, ähnlich Griechenland, auch das Ganze tot, vergangen, ein Kirchhof. Natürlich sei das ganze Mittelmeer um diese Zeit winterlich, kein schönes Klima, darum ginge alles nach Ägypten oder in die Großstadt um diese Zeit, aber im Januar würde es gewiß schon besser. So sagt er. Gewiß kannst Du von Leo Stein viel über Italien erfahren, er ist wohl überall herumgekommen, weiß wo es schön u. billig ist. Ich habe nichts mehr von Cass. gehört, bin auch

240 *Frau Scheffler:* Dora Scheffler, geb. Bielefeld (1873–1946), Ehefrau von Karl Scheffler (1869–1951).
241 *Capri:* Insel im Golf von Neapel.

nicht // mehr hingegangen; es ist großer Betrieb dort. Du drängst mich sehr, daß ich kommen soll; u. ich kann's doch nicht möglich machen! Ich habe eine solche Angst vor der langen Reise, der Unruhe, die ich dadurch vorher schon habe, die Angst um die Kinder, die Reise zurück, an Ostern wieder der Umzug nach Langenargen, die ewigen Sorgen um den Haushalt, neu aus- u. einräumen, die ewige Hetze, ich weiß nicht, wie ich es schaffen soll u. <u>dazu noch einen Pass besorgen sollen</u>, alles allein, kein Mensch hilft mir, ich kann es einfach nicht, ich habe die Beweglichkeit nicht, ich komme zu keiner Ruhe, u. nicht zu mir selber mehr. Ich kann nicht diese kurze Zeit, die mir // bis Ostern bleibt noch einmal unterbrechen, ich bin ganz krank, wenn ich daran denke. Du weißt doch selbst wie schnell so ein paar Wochen fliegen, ich habe so viel Arbeit mit den Kindern, jeder Tag ist voll von oben bis unten, immer noch ein mehr als das Gewohnte, ich kann es nicht leisten. Das alles geht für Leute, die keine Pflichten haben, wie Großmann, keine Kinder. Ich habe sie nun einmal u. muß für sie einstehen. Sollen es verkümmerte, einseitige Menschen werden wie die Lepsius'schen[242], um die sich die Mutter nicht kümmerte, ausser ihnen den Hochmut einzupflanzen. – Ich habe ganz // verzweifelte Momente, daß Du mich so drängst, u. ich es nicht machen kann. Du kannst es mir nicht abnehmen, ich soll alles bereiten u. dann soll ich doch frei sein, Du verlangst <u>Unmögliches</u>. Freue Dich Deiner Freiheit, mache mir nicht schwer, daß ich mich allein fühle, Du kannst einen Gewinn davon haben, mache es Dir u. mir nicht schwer, man kann nicht alles haben, man muß verzichten, will man das Eine haben. Du kannst nicht auf Reisen sein u. Familienleben zur selben Zeit. Deine Ungeduld zerreisst mich u. läßt mich nicht zu einer Ruhe kommen, die ich so nötig brauche, siehst Du // denn nicht, daß es über meine Kräfte geht, wenn Du so tyrannisch über alle Umstände hinweg verfügen willst. Das Leben ist heute so schwierig, daß Du dem doch Rechnung tragen mußt. Ich hoffte, Du würdest dort, wo alle die störenden Kleinigkeiten wegfallen Dich ruhig fühlen, jetzt ist es wieder nichts, ich bin sehr mutlos; habe die Verhältnisse hier auf mich genommen u. nun soll ich schnell alles liegen u. stehen lassen u. auf u. davon. Ich kann es nicht schaffen. Am 1. April ist Osterfest, da ist das Schulhalbjahr der Kinder zu Ende, ich denke ich gehe dann mit ihnen nach L.[angenargen] also am 15. spätestens. Also ich habe jetzt // Jan. Febr.

242 *Lepsius'schen:* Mathilde Vollmoeller-Purrmanns Lehrerin Sabine Lepsius (1864–1942) hatte vier Kinder und sorgte mit ihrer Kunst für den Unterhalt der Familie.

März. Wie ängstige ich mich daß ich in dieser Zeit diese lange Reise machen soll, den ganzen Weg zurück hierher, dann wieder hinunter an den Bodensee, ich kann es in meinem müden Kopf nicht ausdenken wie machen. Wäre es mühelos gegangen, jemand hätte mich hier vertreten, ich könnte meinen Termin einrichten, wie es mir passt, gut, aber jetzt im Januar schon, ich weiß mir keine Hilfe wie machen. Willst Du aber schon im Januar reisen, so kann es unmöglich sein, daß wir uns sehen. Aber versäume deshalb Deine Zeit nicht, bist Du in einer Arbeit die gut geht dann ist alles gut, wirst Du uns auch nicht vermissen. Verzeih, daß ich Dir so einen Weihnachtsbrief schreibe, aber es ist mir nicht gut zu Mut! Herzlich D. M.

50 Mathilde Vollmoeller-Purrmann in Berlin an Hans Purrmann in Rom
Datiert: 27.12.1922

d. 27. Dez. 22.
Liebster Püh! Kaum war mein Brief gestern fort[243], hatte ich auch schon die entsprechende Reue über ihn. Du kannst gewiß nicht verstehen, daß man so verzweifelt an äussere Schwierigkeiten hinsehen kann u. schon beim blosen Anblick eines Koffers krank wird, aber so ist es mir zu Mut. Also ich habe mir alles von der Seele gesagt, jetzt ist mir besser, abgesehen von der Reue, daß ich Dir böse, d. h. ärgerliche Stunden mache. Denn Du meinst es gut, möchtest mich's gut haben laßen u. ich sehne mich ja so unendlich nach // sehen u. hören von anderen Dingen! Heute früh kam mir um meine Buße voll zu machen ein Brief von Liesel mit der Nachricht daß sie Ende Januar auf 3 Wochen kommen will. Sie denkt ja wohl nicht daran, daß ich weg gehe, aber sie würde es mir auch nicht verübeln, wenn ich sie 14 Tg. allein ließe. Sie hat ja Karl hier. Also das würde sich machen laßen, und handelte es sich darum einen Paß zu bekommen, ich weiß aber nicht wie u. wo, u. Geld kostet der auch genug. Ich kann Dir leider nicht genau sagen, wie viel Geld Blumenreich umgewechselt hat, // ich weiß bestimmt nur von 2 Bildern die bezahlt wurden, ich will dieser Tage zu Grete Ring u. genau fragen, sie sagen es einem immer so ungefähr nur. Von Cass. sah u. hörte ich nichts mehr. Das Buch v. Großmann habe ich

243 *Brief gestern:* s. Brief Nr. 49.

noch nicht, da Grete Ring gegen das Teure war, u. ich Dich erst selbst einmal fragen wollte. Nun nehme ich die 1. Ausgabe. Wir haben sehr stille Weihnachten gehabt, sogar das Telefon schwieg sich aus. Nur einmal ein Ansturm von Frau Glaser, sie hatte solche Herzzustände, wollte einen Arzt wissen, es hatte eine große nächtliche Szene gegeben u. auch er telefonierte recht verzweifelt. Ich wusste zufällig den Arzt von Frau // Feisst, den ich ihr empfehlen konnte. Heute Nachmittag bin ich mit allen 3 Kindern dort gewesen, sie war etwas gefasster, aber die Stimmung im Haus schien mir doch sehr gedrückt, u. ich war froh, daß die Kinder dabei waren. Sie will eine Zeit lang gar nicht unter Menschen gehen. Es lagen enorm viele Corinth Graphiken[244] da, Radierungen, Zeichnungen die sie gekauft haben gewiß 25 Stück, sie hat zu Weihnachten ein großes Aquarell von Corinth bekommen, bei Corinth selbst gekauft, wie sie ausdrücklich sagte. Sie wusste mir zu gratulieren, sie hätte gehört Du habest für 3 Millionen Bilder verkauft. – Ich konnte es leider nicht bestätigen. Die Klatscherei ekelt // einen an. Bondy hat das Geld gebracht, ich habe es vorderhand gut versteckt! Ich will wegen des Safe mit ihm telefonieren. Soeben kommt Dein Brief vom 24. – An Onkel Schirmer will ich 5000 M. schicken, an Käthe 5 od. 800, od. 1000? Zu meinem Ärger habe ich vergessen mir die Adreße der Raggazzi zu merken u. kann nicht antworten, es thut mir leid, sie wird auf Antwort warten. – Schönen Dank für die reizende Gemme[245], ich werde sie gut aufheben, sie ist hübsch, wir haben sie alle sehr bewundert! Nun bin ich nur froh, daß Du Dich wieder wohl fühlst, da sieht alles wieder anders aus. Ich war so caput die letzten Tage, da sehe ich die Welt nicht mehr, u. alles sind unübersteigbare Berge. Also sei bitte nicht böse über meinen verzweifelten Brief von gestern, ich bin ruhiger, daß ich es gesagt habe, will Dir nicht wehthun, habe alle diese Tage sehr Heimweh gehabt u. fühlte die Unmöglichkeit mich loszureissen. Es war gräßlich. Die Kinder sind alle gut u. sehr lenksam, sie thun mir alles zu lieb u. sind so dankbar für alles. Wir halten uns ganz nah zusammen; // ich habe mich zum Heizer ausgebildet, verstehe die Dampfmaschine aus dem ff. u. wir laßen sie jeden Vormittag rasseln, daß mir der Kopf wackelt. Er putzt u. ölt sie so mit Liebe, er hat großen Spaß daran, u. lernt dabei. Von Braune kam ein Hase, von Liesel nochmals Butter u. Esswaren, wir sind so gut versorgt wie noch nie. Rudolf will mit Karl nach Neujahr

244 *Corinth Graphiken:* Grafiken des Künstlers Lovis Corinth (1858–1925).
245 *Gemme:* Spezielle Steinschneidearbeit.

in die Schweiz, sie haben allerhand vor; Karl triumphiert, er hat Oberwasser, das Geschäft scheint enorme Verluste gemacht zu haben, Rudolf seinen Plänen geneigt, doch weiß ich nicht genau worum es sich handelt. // Nur Angst habe ich stets, wenn er ans Loslegen geht; u. Rud. in Schlepptau nimmt, diese Segelfahrten haben stets mit Defizit geendet. Denke Dir, Glasers haben ein kleines liegendes Schwein, chinesisch (wie das Pferd) um 20 Pfund verkauft, sie wollen mit dem Erlös nach England reisen. Es war in einem Buch von Burkhardt[246] abgebildet u. von England aus nach der Reproduktion ungesehen gekauft. – Habe ich es an Dich schon geschrieben? Ich dachte immer, es gäbe so viele dieser Ausgrabungen. Frau Kröller[247] soll doch allein 200 haben. Glaser's sind auch nach Amsterdam eingeladen; das giebt mit England zusammen die Frühlingsreise. Leb wohl, ich fühle mich sehr windelweich. Sei nicht zu ärgerlich u. sieh wie schlimm man daran ist. Von uns allen viele Gute Grüße! D. M.

51 Hans Purrmann in Rom an Mathilde Vollmoeller-Purrmann in Berlin
Datiert: Weihnachten 1922 [nach dem 27.12.1922]

Liebste Mathilde, sage einstweilen den Kindern herzlichen Dank für ihre netten Briefe, über die ich mich sehr gefreut habe! Für Robert lege ich ein paar Briefmarken bei, darunter russische, ein Brief mit 300000 Rubel frankiert! Mein Gott, wie viel schlechter es doch noch als jetzt in Deutschland gehen kann!
Über Deinen Brief war ich sehr gedrückt und recht verzweifelt, ich wollte garnicht antworten, glücklicherweise kam heute Dein zweiter Brief! Ich finde eine Schuld liegt auch bei Dir, ich habe mir schon vorher gedacht, daß Du ein viel zu unruhiges Leben führst, und wahrscheinlich zu viel gemacht hast, lasse Dich nicht von allen Leuten verbrauchen und bemühe die Zeit zur Ruhe zu kommen! Es ist immer die alte Geschichte! Ich will gar nicht tyrannisch

246 *Burkhardt:* Jakob Burckhardt (1818–1897), Schweizer Kunsthistoriker.
247 *Frau Kröller:* Helene Kröller-Müller (1869–1939), deutsch-niederländische Sammlerin moderner Kunst, mit ihrem Mann Anton Kröller Gründerin der Kröller-Müller Stiftung, der die Kunstsammlung mit der weltweit zweitgrößten Sammlung an van-Gogh-Werken übertragen wurde, die seit 1938 in dem Kröller-Müller Museum in Otterlo bei Arnheim zu sehen ist.

Unmögliches verlangen, Du brauchst auch nicht nach Rom zu kommen, wenn Dirs nicht ein Wunsch ist, ich denke mir, und fände es das Natürliche sich gegenseitig am Nächsten zu sein, es könnte ja einmal von selbst eine Lücke entstehen, man verlangt nicht ewig gerne, was einem ein lieber Wunsch ist!

Mit trüber Stimmung war ich im Atelier // von Sterne die Neujahrsnacht, es ist ein schön gelegenes Atelierhaus, in dem auch Gaul gelebt hat. Dort waren eine große Zahl junger schöner Amerikanerinnen, die als Sternes Schülerinnen mit nach Rom kamen! Wie glücklich doch alle diese Menschen sein können, es gab Kaviar, Sekt und die schönsten Dinge von der Welt, ich habe viel getrunken und konnte heute arbeiten ohne schweren Kopf! Es war so viel freundlicher, glücklicher als alle die Feste in Berlin, was ja auch begreiflich ist! Heute sah ich einen ungeheuren Umzug der Fascisten, ungeheuer, wenigstens ist Ordnung durch diese, keine Streiks, keine sozialistischen Umtriebe mehr! Fast zur gleichen Zeit ging ich in eine Ausstellung im Palazzo Venecia[248], wo alle die Kunstdinge ausgestellt waren die Österreich an Italien nach dem Krieg geben mußte. Himmlische große Veroneses[249], wunderbare Bücher, viele Elfenbeine, Bücher usw. aber was in Italien etwas befremdet, es waren auch Todesurteile, die im Krieg gegeben worden sind, dabei und Sachen die peinliche Stimmung machen!

Ein Paß zu bekommen ist nicht schwer // man muß ins Rathaus Schmargendorf, bekommt dort einen Zettel mit dem man auf das Polizeiamt beim bayerischen Platz geht, hier erhält man den Auslandspaß sofort, geht dann aufs Finanzamt Augustastraße 1 Zimmer für die Franzensbaderstraße, dort mußt Du sagen Du wolltest auf 4 Wochen nach Italien, ich würde dort einen Auftrag bekommen haben, sei eingeladen vom Kunsthändler Cassirer, der krank sei, Du wolltest mich besuchen, ich hätte sehr viele Bilder dieses Jahr verkauft und ein größeres Einkommen!, das wenn er ausfragt (es ist die einzige schwere Stelle) dann österreichisches Durchreisevisum und italienisches Consulat (im Tiergarten vormittags bis 12 Uhr), Paß bekommst Du ohne weiteres, kostet 5 Gulden, wohl 10 Tausend Mark, alles läßt sich in 2 Vormittagen machen!

Die Reise ist lange aber es ist nicht einmal schlecht so lange festgebunden zu sein! Geht von Berlin nach München. 8 Uhr Vormittag, dann Insbruck, dann

248 *Palazzo Venecia:* Museum des Palazzo Venezia in Rom.
249 *Veroneses:* Gemälde des italienischen Renaissancemalers Paolo Veronese (1528–1588).

die wunderbarste Fahrt durch den Brenner, Abend in Florenz und den nächsten Morgen 8 Uhr Rom! Die Reise läßt sich in Mark bezahlen, kostet ungefähr 100 tausend Mark 2te Klasse! mit Schlafwagen! // Es läßt sich auch bis Bologna III Klasse fahren, aber das sollst Du nicht! Fürchte nicht die Kosten. Auf die Länge der Zeit merke ich, daß ich hier ganz ausgezeichnet gesund und gut lebe und nicht viel Geld brauche, von dem was ich mitgenommen habe, besitze ich noch über 1000 Lire, da habe ich doch schon viel gemacht und selbst wenn ich umrechne, lebe ich in Deutschland nicht viel teurer!

Ich will Dich nicht mehr sehr bitten zu kommen aber Du solltest es doch tun, Du würdest viel viele Freude haben, ganz aufleben und die Welt wieder anders ansehen, ich hätte viel mit Dir zu reden, was man nicht alles schreiben will! Von mir selbst will ich nicht mehr reden wie es mich glücklich machen würde! Du könntest etwas, vielleicht ein drittel in gelben Stoff anlegen, ich würde es für sehr gut halten, habe H. schon geschrieben!

Für Rudolf tut mir die Sache sehr leid, aber es kann nicht schaden, man kann die Zeit nicht umgehen, und er darf auch einmal //

[hier fehlt eine Seite]

Ich bekomme hier guten Einblick in den Kunsthandel auch gute Sachen sind hier äußerst selten, Stoffe jeder Art und Samt überhaupt nicht zu bezahlen. Pollak kaufte ein Stück Samt um 46 tausend Lire! Die grüne Kasel mit dem Samt ist hier 5 tausend Lire wert. Das mit den vielen guten Sachen in Italien ist nicht so ganz einfach, wenn man genau zusieht! Hast Du die Liste von Dr. C. erhalten und was hat er verkauft!

Ich habe bei Cassirer im Beisein von Frl. Dr. Ring, die beste Ausgabe von Großmann bestellt, es sind nur 25 Stück herausgegeben, sollten 40 tausend Mark kommen, es würde mir daran gelegen sein, diese Ausgabe zu bekommen, die Leute sind recht schäbig zu mir, ich brachte überhaupt diese Sache zu Paul Cassirer, machte auf beiden Seiten meinen Einfluß geltend! Man hätte mir entgegenkommen müssen, Du kannst es ruhig sagen, jedenfalls hat man zu wenig gute Ausgaben! Was hast Du eingenommen, und was wird mir verrechnet!

Die Baumsche, schwäbische Kunst, hatte ich einmal bestellt, weil diese der Buchhändler subkribiert hatte mit 360 Mark, ich weiß nun nicht ob // der neue hohe Preis berechtigt erscheint!

Leo Stein schrieb mir, daß ich am Dienstag mit ihm Abendessen soll!
War nun Rudolf in Berlin, was erzählt er, wie geht es Vaihingen, wie geht es am Bodensee? Er wird heute wohl froh sein, alle die Kunstdinge zu besitzen. Was macht Karl, was verkauft er, die Zeit ist schrecklich, wie ist es schön hier, es ist ganz sonderbar, ich der ich das Geld in Deutschland so gar nicht bedenke, werde hier so sicher und im Ausgeben so sehr bedächtig, es ist doch eine wunderbare Sache, zu wissen wie ein Wert sicher ist!
Nun lebt wohl, hoffentlich seid Ihr alle glücklich und zufrieden und habt schöne Tage vor und hinter Euch!
Alles gute und herzliche, seid alle geküßt umarmt und gegrüßt
von Eurem Hans
Roma Weihnachten, 1922

Am Rand: Könntest Du nicht mit ein paar Worten einige tausend Mark an Onkel Schirmer schicken und ein paar hundert an Kätchen Purrmann[250], Bürger-Hospital Speyer.

52 Mathilde Vollmoeller-Purrmann in Berlin an Hans Purrmann in Rom

Datiert: 8.1.1923

Montag, 8. Januar 23
Liebster Püh! Hast Du jetzt ein besseres Zimmer gefunden, hell u. warm, ich wünsche Dir so sehr, daß diese Veränderung Dir Deinen Aufenthalt erleichtert. Ich habe eine Woche nicht geschrieben, fühlte mich gar nicht wohl, auch hatten die Kinder Ferien u. ich mußte mir recht Mühe geben sie zu beschäftigen. Gestern bin ich mit ihnen ins Museum gegangen. Es war aber ein Reinfall, sie langweilten sich, nur das alte Weiberbad von Cranach u. das Breugelsche Sprichwörterbild machten ihnen Spaß. Von Rubens sagten sie »ach so viele dicke Frauen«. Dann gingen wir noch ins alte Museum, die griechischen Helme gingen schon // eher u. die griechischen Götter so so la la. – Gestern

250 *Kätchen Purrmann:* Katharina Purrmann, Tante Hans Purrmanns.

Nachmittag kam Harmann. Ich fragte ihn wegen der Umsatzsteuererklärung 22, die bis zum 31. Jan. angefordert wird, er sagte, unbedingt um Aufschub bitten u. setzte mir einen diesbezüglichen Brief auf. Ich schicke diesen aber erst ab, wenn Du damit einverstanden bist. Im anderen Fall werde ich bei Cassirer einen Auszug verlangen u. dem Steuermann schicken! Er sagte ich möchte ihn anrufen, sowie ich wieder bar zur Verfügung habe, er wüsste etwas anderes als gelben Stoff; sagte aber nicht was! Leider habe ich nichts zur Verfügung, brauche sehr viel Geld, habe noch einmal // 53 von Dr. Cassirer bekommen. Die Ausgaben jeden Monats haben sich jedesmal verdoppelt. Butter steht 2400 Brot 500. – Miete habe ich keine bezahlt, niemand vom Haus; man wartet ab wegen Kohlenvorschuß, es soll eine große Überraschung werden. 50000 zum Mindesten. Gasrechnung war 7000 für einen Monat. Das billigste Fleisch 900 Mk das Pfund. So geht alles elend die Leiter hinauf. Man sieht immer bleichere traurigere Menschen. An Sylvester bin ich ganz allein gewesen, ich wollte nicht gern ausgehen. Auch seither nur einmal aus gewesen. Du täuschest Dich, wenn Du meinst, ich mache viel. Daß ich mir mit den Kindern Mühe gebe // u. sie mich anstrengen, wird jeder begreifen der es einmal machte. – Karl ist heute abgereist nach Stuttg. Schweiz u. viell. nach Florenz, da ihm die Carmi wegen seiner Möbel schrieb, sie nicht herausgeben will, u. fragt, ob er sie nicht verkaufen will u. zu welchem Preis. Er möchte sie aber behalten. Er hat auch sehr viele Bücher dort. Die Möbel sind meist eingelegte Barockmöbel, soviel ich mich erinnere, aber gewiß sehr viel wert heute. Liesel will am 20. kommen, doch müsste ich sie fast abwarten, u. einige Tage mit ihr sein, u. sollte ich dann reisen Ihr doch alles übergeben. – Was hast Du beschloßen, gehst Du nach dem Süden? // Ist es der Cass. Greco[251], den Du copiert hast? Er rühmte sich sehr daß er ihn entdeckt habe. Ich habe nichts mehr von ihm gehört. Bei van Diemen[252] eine Chagallausstellg[253]. – Moll u. Kurt Hermann[254]. Letztens Abends war Uhde hier, er war krank gewesen u. sieht elend aus. Levy war auch da, sie erzählten Grautoffgeschichten, u. Frau Glaser amüsierte sich sehr. – An

251 *Cass. Greco:* Gemälde El Grecos von Cassirer.
252 *Van Diemen:* Galerie van Diemen in Berlin; nach der »Ersten Russischen Kunstausstellung« 1922 zeigte der Leiter der modernen Abteilung, Friedrich A. Lutz, weiter neue Kunst in der Galerie Lutz & Co., die weiterhin von der Gesellschaftsform her in Verbindung mit van Diemen blieb.
253 *Chagallausstellung:* Die zweite Ausstellung der Galerie Lutz & Co., ehemals van Diemen.
254 *Kurt Hermann:* Curt Herrmann (1854–1929), deutscher Maler der Berliner Sezession.

Onkel Schirmer schickte ich 5000 habe aber noch nichts gehört, von Käte Purrmann kam ein Dankbrief sowie ich wieder zur Post komme schicke ich an die Bank u. sage, daß man ihr monatlich mehr ausbezahlt. – Ich freue mich, daß Du so ein schönes Fest mitgemacht hast, man kann sich nicht mehr denken daß man // noch harmlos geniessen kann.

Augenblicklich ist hier große Spannung, ob Ruhrbesetzung[255] oder nicht. Kannst Du schon etwas in ital. Zeitungen lesen? Nimm doch ein paar Stunden, Du kämest so schnell vorwärts, u. hättest bald Freude, kann man erst lesen u. verstehen fühlt man sich doch mehr zu Hause. Ich werde 100 Mal gestört durch die Kinder, sie sind um mich herum, u. sie wollen alles mit einem teilen, so daß ich gewiß einen confusen Brief schreibe. Morgen geht die Schule wieder an, da werde ich aufatmen. Leider das reine Frühlingswetter, so daß weder Schlitten noch Schlittschuhe in Action kamen. Für die armen Leute freut es einen ja, aber das dicke Ende kommt gewiß noch nach. Also schreibe mir, ob Du Ende Jan. noch dort bist, ich will mir einen großen Mut nehmen u. nach dem Paß laufen. Doch erst wenn ich es bestimmt weiß. Hier an meinem Tisch kommt es mir immer unmöglich vor, aber bin ich erst fort, läßt die Unschlüßigkeit gewiß nach. Diese schwierigen Verhältniße lähmen einen u. hat man sich die selbstverständliche warme Stube mit so vielen Ängsten errungen scheint es unmöglich sie leichtsinnig zu verlassen, od. die Kinder zu verlassen, um die man mit so viel Mühe sorgt, man wird geizig mit allem, angstvoll hüet man. //

Dienstag! Habe gestern abgebrochen, war bei Cassirer, der wieder recht abgewirtschaftet aussieht. Seine Frau kam eben vom Arzt, der ihr, des Ohrenleides halber vorderhand alles Spielen[256] verboten hat. Sie geht jetzt mit ihm nach England. Ich habe mir Geld geholt, Grete Ring sagte, das große Bild sei so gut wie verkauft um 600. Sie haben mir 200 <u>aufgedrängt</u> ich wollte nur 100 haben. – Am Sonntg. gibt Cass. ein großes Fest, aber ich werde keinesfalls hingehen. Es kam beiliegende Abrechnung von Cass. ich werde bitten das Jahr stehen zu laßen um es an dem Großmann, der noch nicht da ist abzurechnen, man weiß noch nicht, was er kosten soll. Man fühlt sich sehr bedrückt durch die politische Spannung u. in Angst was weiter geschehen wird. Cass. rühmt sich einen

255 *Ruhrbesetzung:* Besetzung des Ruhrgebiets durch Frankreich und Belgien zur Erfüllung der Verpflichtung Deutschlands, den Siegermächten des 1. Weltkrieges Reparationszahlungen zu leisten.

256 *alles Spielen:* Paul Cassirers Ehefrau Tilla Durieux war eine bekannte Schauspielerin.

wunderbaren Greco[257] entdeckt zu haben. Ist fast so stolz, als ob er ihn selbst gelegt hätte. Geht nächste Woche nach England, danach nach Italien. Leb wohl, bist Du gut untergebracht? D. M.

53 Hans Purrmann in Rom an Mathilde Vollmoeller-Purrmann in Berlin
Datiert: 11.1.1923

Roma 11 Jan 1923

Liebste Mathilde, wie geht es Dir und den Kindern, ich hoffte schon einen Brief von Dir zu bekommen. Leider kam ich die letzten Tage nicht zum Briefeschreiben, ich zog um, arbeitete viel, da gutes Wetter war; und abends war ich immer mit Leuten zusammen!
Es waren ein paar ganz prachtvolle Tage, warm, sonnig, so daß ich ohne Mantel im Freien arbeiten konnte, heute ist wieder grau, aber das Regenwetter, das so lange Zeit angehalten hatte, scheint doch vorbei zu sein!
Man ist hier in fürchterlicher Aufregung wegen dem Einmarsch in das Ruhrgebiet! Das Volk wohl sehr dagegen und man hört scharfe Äußerungen der Italiener, aber gestern Abend war ich in einem Film, »die apokalyptischen Reiter«[258], der schon auf Deutschlands Wunsch an einzelnen Stellen ausgeschnitten wurde! Ich war ganz verzweifelt, da rennt nun seit Wochen alles hin, begeistert und schauderhaft gegen alles // Deutsche bearbeitet. Ich würde gar nicht so erschreckt sein, wenn wirklich die Franzosen einmarschieren, denn einmal werden diese es doch tun und dann glaube ich wird es sicher ein großer und greifbarer Fehler der Franzosen sein, der der Welt die Augen öffnen wird!
Es wird natürlich die nächste Zeit schlecht werden, aber auch darüber werden wir hinweg kommen, beiliegender Zeitungsausschnitt[259] scheint mir eine große Hoffnung zu geben, es stimmt ja auch schon mit dem überein was

257 *Greco:* Werk des Malers des spanischen Manierismus El Greco (1541–1614).
258 *die apokalyptischen Reiter:* »Die vier Reiter der Apokalypse«, US-amerikanischer Spielfilm von Rex Ingram aus dem Jahre 1921.
259 *Zeitungsausschnitt:* leider nicht überliefert.

Strindberg in »den Französischen Bauern«[260] schon längst vor dem Krieg schrieb. Ich warte schon lange darauf, daß einem die Bauern wieder von einer Seite aus alles überboten wird! Da werden auch Schutz zu nichts mehr nützen! Cassirer und Frl. Ring schrieben mir Briefe, aber beide gaben mir keine Auskunft wie eigentlich meine Finanzlage ist! Ob ich dort noch deutsches Geld habe usw. Ich werde heute noch Cassirer schreiben, auch an den Steuerbearbeiter, der dann auf Auskunft von Cassirer hin, meine Umsatzsteuererklärung ab- // geben muß. Du könntest bitte, diesen Mann einmal nach einiger Zeit anrufen!

Hast Du mit Haarmann wegen des gelben Stoffes verhandelt! Ich halte es für ziemlich wichtig!

Frl. Ring schreibt mir, daß Rudolf den alten Männerkopf[261] kaufen wollte und diese als Preis 250 tausend Mark angab, sie fragt mich nun ob ich nicht für Rudolf eine Reduktion machen würde! Die Anfrage ist mir unangenehm, weil Frl. Ring die Reduktion selbstverständlich hätte machen können, von sich aus, denn ich kann es doch Rudolf höchstens nur schenken, wenn er das Bild wünscht. Es ist so oder so wenig Geld. Spreche doch mit Frl Ring!

Frl. Ring schreibt, Glasers seien so miß gestimmt, was ist eigentlich vorgefallen!

An Scheffler will ich die nächsten Tage schreiben, grüße ihn einstweilen, in den nächsten Tagen fährt Pollak nach Paris und Spanien und dann bin ich mehr allein an // den Abenden und habe mehr Zeit! Ich mußte aus Höflichkeit und Dankbarkeit viel mit dem Pollak gehen und viele Kunstdinge ansehen, ich bekam dadurch einen ungewöhnlichen Einblick in den römischen Kunsthandel!

Wie lebt ihr, hast Du noch Geld genug, geht es Euch gut, hast Du schon Dich wegen einem Paß umgesehen!

Die Nachrichten von Vaihingen wunderten mich nicht all zu sehr. Ich glaube aber, daß es viel mehr Geld kosten wird, wenn W.K.[262] bleibt!

260 *Französische Bauern«:* »Unter französischen Bauern«. Eine Reportage des schwedischen Literaten und Künstlers August Strindberg (1849–1912).
261 *Alten Männerkopf*: Es handelt sich wohl um das Gemälde Hans Purrmanns »Modell im Atelier Matisse (Bibelacca)«, Paris 1908, das in den Besitz Rudolf Vollmoellers überging, vgl. Billeter/Lenz 2004: 1908/08.
262 *W.K.:* wohl Walter Knoll (1878–1971), Ehemann von Mathilde Vollmoeller-Purrmanns Schwester Maria (Maja).

Was hörst Du von Karl! Wie sieht er die Dinge an und zu was rät er Dir! Ich wollte ich könnte Dich sehen, ich hätte so viel mit Dir zu reden, so viel Dir zu zeigen, zu besprechen und es wäre doch so schön!
Grüße herzlichst die Kinder
Alles Gute viele Grüße und Küsse
Dein Hans

54 Hans Purrmann in Rom an Mathilde Vollmoeller-Purrmann in Berlin
Datiert: 12.1.1923

Rom 12 Jan 1923
Liebste Mathilde, ich habe mich sehr gefreut, heute ein Wort von Dir zu bekommen, denn ich wartete sehr darauf. Ich wohne jetzt viel besser, heller und wärmer, es wird mich auch nicht viel kosten, denn ich habe mir den Dr. P.[ollak] sehr verpflichtet, weil ich ihm ein paar Dinge gefunden habe, die großen Wert haben, weil ich ihn auch gut beraten konnte, so daß er mich ganz verwundert behandelt und mich über alles und meine Kenntnisse bewundert.
Cassirer soll nicht allzu dicke tun, die Entdeckung des Greco war nicht sehr schwer, das Bild ist aus der frühen, hübschen Zeit, ich habe eine Kopie davon gemacht[263] die ich Dir schenken werde, wenn sie Dir gefällt! Aber sonst hat Cassirer nicht gut gekauft und ich muß nachgerade für die Leute ein großer Schrecken werden, denn C. kaufte um 6000 Lire eine China Bronce, die ich sofort für neu und falsch erklärte und das nachher seine absolute Bestätigung fand, dann habe ich einen Canaletto angezweifelt, der als // ein ganz wunderbares Bild gezeigt wurde und mir immer als Muster hingestellt wurde. Nun konnte ich später von dem Bild durch bloßen Zufall eine Radierung und noch eine Zeichnung finden, die zum klaren und eindringlichen Beweis wurde, daß ich recht hatte. Man war unglücklich wie erschlagen, aber nicht genug,

263 *Kopie davon:* vermutlich die »Anbetung der Hirten« von Jacopo Bassano, damals noch El Greco zugeschrieben, seit 1923 in der Galleria Borghese, Rom, vgl., Lenz/Billeter 2004: 1924/51.

ich sagte von einer Bologna Bronce,[264] daß mir diese nicht gefalle und ich diese wohl falsch halten müsse, was sich merkwürdigerweise dann auch von wissender Seite als richtig herausstellte. Du kannst Dir denken was mir das ein Gewicht gab, <u>aber bitte rede nicht davon, es soll kein Mensch zu wissen bekommen!</u>

Wie würde ich mich freuen, wenn Du hier ankommen würdest, jetzt finde ich mich in Rom besser zurecht, obwohl ich doch noch glaube, daß ich im Februar aufs Land gehe, da mich Cassirer ja doch sitzen läßt // Harmann mag recht haben, aber ich will Ordnung haben, bei Cassirer werde ich heute noch die Abrechnung verlangen und Du mußt von dem Steuerbeamten die Erklärung machen lassen! Wegen dem gelben Stoff, das würde mir doch sehr am Herzen liegen, (ein Teil von dem Renoir), denn ich glaube alle Dinge und Länder gehen den selben Weg von Deutschland, es ist nur eine Frage der Zeit! Im Übrigen bin ich über den Einmarsch nicht so unglücklich, es wird Deutschland von Schuld entlasten, und Wendungen bringen. Sorge Dich nicht zu sehr, es geht uns doch gut und wir sind so gut als möglich für die nächste Zeit gesichert. Ich habe doch alles bis jetzt ganz gut gemacht und fürchte mich keinesfalls von der Zukunft! Sei ruhig und lebe mit den Kindern ohne trübe und unsinnige Vorstellungen, so lange mir Du nicht den Beweis erbringen kannst, daß Du durch Jammern ein Pfund Butter um // die Hälfte einkaufen kannst, tust Du besser es einzustellen und ruhig um 3000 Mark kaufen. Du wirst immer der Schwächere sein und die Welt nicht ändern können und jeder hat das Recht so gut als möglich zu leben.

Was werde ich Dir hier für schöne Dinge zeigen können, was werde ich Dir gut zu essen geben, was kannst Du ein paar Tage glücklich verbringen, kannst Du nicht mit Karl fahren? Wenn er doch nach Florenz fährt! Heute sah ich im Palazzo Corsini[265] zwei wunderschöne Greco's, Tizians von einer Schönheit zum niederknien, leider Regen und Wind, so daß ich nicht arbeiten konnte! Von Leo Stein beiliegender Brief, er hört weniger als früher, wollte gerne Auskunft über Hörapparate haben, die Siemens und Halske herstellen,[266] ist das

264 *Bologna Bronce:* Skulptur des flämisch-italienischen Bildhauers des Manierismus Giovanni da Bologna, gen. Giambologna (1529–1608).

265 *Palazzo Corsini:* Galleria Corsini in einem römischen Palazzo aus dem 16. Jahrhundert mit einer Gemäldesammlung vom Spätmittelalter bis zum Barock.

266 *Siemens und Halske:* Firma Siemens & Halske, wegweisender deutscher Hersteller von Hörgeräten.

möglich, könntest Du nicht mit Frau Glaser sprechen, welchen Apparat benützt diese! Dann schicke bitte beiliegenden // Brief an Hiersemann[267] in Leipzig und schicke mir dann die Antwort, ich müßte es für jemanden wissen. Alles Herzliche Dir und den Kindern Dein Hans

55 Mathilde Vollmoeller-Purrmann in Berlin an Hans Purrmann in Rom
Datiert: 17.1.1923

17. Jan. 23.
Liebster Puh! Gestern hatte ich einen schlechten Tag, hier gingen Gerüchte um, daß der Kriegszustand über Deutschland erklärt würde, Grenzen gesperrt etc. daß Bayern im Begriff sei seine Unabhängigkeit zu erklären d. h. Königreich zu machen etc. Ich habe mich um Deinetwillen nicht schlecht geängstigt, ging zu Cassirer, er war aber nicht da, ist mit seiner Frau in Holland. Man sitzt auf einem Vulkan, der jeden Augenblick eine Unvorsichtigkeit bringen kann, die den gehäuften Zündstoff in Brand setzt. Die allgemeine Gedrücktheit ist groß. Man spricht mit Sicherheit von einer Besetzung Berlins. Das ganze ist doch eine unerträgliche Provokation. // Gestern war ich mit meinem Paß, aber ich muß einen ganz neuen Paß machen lassen, erst Photo's anfertigen lassen. Heute u. Morgen komme ich nicht in die Stadt, da Dinnie immer noch krank zu Bett, ich selbst huste u. wahrscheinl. auch die Grippe bekomme. Bei Dinnie war es auch eine Grippe, sie hat immer Morgens Fieber und Abends ist es besser, sie liegt jetzt schon eine Woche zu Bett u. ich muß sie sehr hüten. Leider hat Liesel ihre Ankunft um eine Woche verschoben, vielleicht ist in einer Woche wieder alles gesund und die Lage etwas geklärter. Jetzt könnte ich noch nicht reisen mit der Ungewißheit, ob man nicht plötzlich abgeschnitten sein wird. Es wäre doch schon schlimm genug, wenn Du gewaltsam draußen bleiben müßtest, freiwillig ist das etwas ganz anderes. Ich wollte Dir schon diesen oder // jenen Artikel ausschneiden, dachte aber Du bekommst dort auch deutsche Zeitungen? – Gestern war es zu spät, daß ich zu Siemens u. Halske ging, Frau Glaser's Apparat ist von dort, sie sagte, das Missliche daran sei, daß man alle 3 Wochen eine neue Batterie brauche u. dieselben nicht auf Vorrat kaufen

267 *Hiersemann:* wohl Karl Wilhelm Hiersemann (1854–1928), Leipziger Antiquar und Verleger.

könne, da sie schlecht werden. Ich werde zu S. u. H. gehen, mir alles zeigen lassen u. Prospekte schicken, auch dazu schreiben, Du brauchst also nichts mehr zu thun. Ich muß aber wohl angeben, daß der Käufer Amerikaner ist? – Grete Ring sagt, daß sie wegen der Geldentwertung auf 250 bei den kleinen Bildern bleiben will, es sei ihr sehr recht, wenn Rudolf das Bild nicht kaufe, da sie sonst so schnell // keine Bilder mehr habe. –

Ich freue mich, daß Du einen Gewinn hast, arbeiten kannst u. Erfahrung sammelst. Freue mich, daß Du die Herren Kunsthändler etwas controllierst! Denke Dir Uhde kommt zu Gurlitt[268], macht dort eine Abteilung für moderne Kunst auf, gestern traf ich ihn auf der Straße, er sagte, er hätte glänzende Beziehungen, Gurlitt sei sehr generös. Nun hört man doch immer das Gegenteil, wie schlecht er z.B. mit Pechstein[269] verfahren sei. Hoffentl. fällt Uhde nicht herein, aber er hat ja nichts zu verlieren, bei einem Künstler, der seine Produktion giebt, ist das etwas anderes. Aber bitte sprich nicht darüber, noch nicht, es ist nicht ganz definitiv! // Die Glaserin ist sehr beschäftigt damit, sie möchte doch eine Macht damit ausüben, setzt alles daran um die Beiden zusammen zu bringen. Sie hatte Krach mit der Durieux, erst mit Grete Ring, dann mit Blumenreich, jetzt die Durieux, es geht immer weiter. Er, Glaser ist jetzt nicht wohl, auch die Köchin ist krank, da telefoniert sie mich halbtot u. will mit Mitleid überschüttet werden, als ob noch keiner eine kranke Köchin gehabt hätte. Sie ist ein zu unverdeckter Egoist. Sonst geht alles seinen geregelten Gang. Mit Robert immer Schulsorgen, ich muß mit ihm ochsen, daß // mir der Kopf raucht. – Dinnie selig, daß eine Guitarre von Liesel mitgebracht wird. Wie bin ich froh, daß Du jetzt eine warme Stube hast, u. heimelicher wohnst. Ich meine aber doch, Du sollst recht vorsichtig sein mit draußen malen, das Klima in Rom ist bekannt heimtückisch. Das große Fest bei Cass. soll sehr langweilig gewesen sein, niemand war in der Stimmung dazu. Es sollen viel Schauspieler da gewesen sein, mehr als Maler. Karl ist in St. Moritz, ich weiß nicht, ob er seine Florenzreise ausführt. Nun muß ich mit allem // Planen warten bis Liesel kommt, u. wir alle wieder wohl sind! Ich dachte schon, ob Du nicht richtiger an die ital. Seen gehen sollst statt noch südlicher, damit Du auch bald an der Grenze bist, ich finde die Entfernung so groß,

268 *Gurlitt:* Wolfgang Gurlitt (1888–1965), Berliner Kunsthändler.
269 *Pechstein:* Max Pechstein (1881–1955), deutscher Maler des Expressionismus und der Künstlervereinigung »Die Brücke«.

träume von einer Internierung, von dort unten kann man nicht mehr zurückkommen. Jetzt ist es am Gardasee, od. Luganer See, od. Maggiore gewiß bald schön. Ich kenne sie alle nicht, doch sie müßen teilweise sehr malerisch sein! Überlege Dir dies, die // nächsten Tage zerstreuen vielleicht die Befürchtungen, die einen jetzt lähmend gefangen halten u. sehr auf die seelische Stimmung wirken. Den Brief an Hiersemann schickte ich ab. Soll ich bei Haarmann[270] von den Schweiz. Franken in Gold umwechseln? Gieb mir bestimmte Anweisung dafür, sie liegen ruhevoll in Kant. Bd. 9 eine Einladung der Freien Secession[271], die unter d. Linden bei van Diemen[272] ausstellt, soll ich etwas veranlaßen? Anfrage o. Ostern eine Bettelei zur Tombola, ich habe abgewunken. Westheim telef. um eine Platte[273], ich sagte daß ich es Dir schreiben wollte. Alle Kinder grüßen, Gruß u. Kuß, Herzlichst von D. M!

56 Hans Purrmann in Rom an Mathilde Vollmoeller-Purrmann in Berlin
Datiert: 18.1.1923
Kuvert: Germania/Madame/Mathilde Purrmann/Berlin-Grunewald/Franzensbaderstr. 3

Liebste Mathilde,
es ist ja schauderhaft, die Aufregung wegen der Besetzung[274] ist auch hier groß, ich fange schon an, etwas die Zeitung lesen zu können, so bin ich immer interessiert was in Deutschland vor sich geht. Aber letzten Endes mußte es wohl so kommen und einen Erfolg für die Franzosen kann ich mir nicht vorstellen, auch diese Sache wird schreckliche Folgen haben und vielleicht ist damit eine andere Einstellung zu Deutschland möglich! Ich merke es ja hier,

270 *Haarmann:* Erich Haarmann (1882–1945), Professor für Geologe und Kunstsammler in Berlin.
271 *Freien Secession:* Künstlergruppe, die sich 1914 von der Berliner Sezession abgespalten hatte, zu der auch Hans Purrmann gehörte.
272 *Einladung:* Einladung zur Ausstellung der Freien Sezession in der Galerie Lutz & Co, ehemals van Diemen, Unter den Linden 21.
273 *Bittet um eine Platte:* Der Kunstkritiker und Sammler Paul Westheim bittet wohl um eine Druckplatte Hans Purrmanns, möglicherweise für eine Veröffentlichung in seiner Zeitschrift »Das Kunstblatt«.
274 *Besetzung:* Ruhrbesetzung, vgl. S. 138.

der Haß gegen die Franzosen ist allgemein und die Freundlichkeit, sobald man merkt, daß man einen Deutschen vor sich hat ganz ungewöhnlich, ich muß mich nur wundern, wo ich hinkomme sucht man mich mit Liebenswürdigkeit und ausnehmender Freundlichkeit zu überschütten!

Hoffentlich ist Dinni inzwischen wieder gesund geworden, es tut mir sehr leid! Übrigens auch hier ist seit 3 Tagen wieder eine Hundekälte überall an den Brunnen Eis. Ich verstehe nicht die Italiener, es gibt Leute die im Freien auf dem Steinboden schlafen, aber in allen Straßen // sieht man, besonders Nachts, einen Haufen Leute um ein Feuer stehen die sich wärmen, sehr malerisch, aber was kann das schon nützen!

Ich bin doch etwas enttäuscht! Die 3 tausend Lire können doch nicht alles sein, was aus den Verkäufen herauskam, allerdings war ich auch 850 Lire schuldig, die man mir zu meiner Abreise gab, ich habe noch nichts von Cassirer erbitten müssen, man kommt doch lange mit seinem Geld aus, wenn es noch so gute Kaufkraft hat wie in Italien! Du schreibst man habe Dir 200 geradezu aufgedrängt, es tat mir sehr leid, daß Du Dir nicht viel mehr hattest geben lassen, denn heute ist es doch nur die Hälfte wert! Schon von Cassirer muß ich aus diesen Gründen eine Abrechnung zur Umsatzsteuererklärung haben, denn ich wollte wissen was verkauft ist und will wissen wie ich mit Geld dran bin! Lasse Dir auch endlich das von Worch geben, sage es Bondy. Wann kommt die zweite Zahlung für den R.[275] bringe davon // 1000 F nach Italien, nehme keine neuen Sachen, keine neuen Wäschestücke mit, dann kannst Du leicht das unterbringen. Aber nicht angeben!

Ich würde natürlich am liebsten haben, wenn Du jetzt kommen würdest, den Frühling will ich bald nach Langenargen kommen! Es wäre mir auch schon recht, wenn Du jetzt kommen würdest, weil ich doch nicht mehr sehr lange in Rom bleiben will, es ist mir als Stadt zu anstrengend, mit Malkasten herumzuziehen und zu malen. Das Wetter ändert immerzu und man wird sehr belästigt!

Es ist schade, daß der Boden nicht gleich abgeführt worden ist, aber man kann sich auf die Kerle nicht verlassen, wenn man nicht selbst dabeisteht, der Lang ist auch mehr ein Sprüchemacher, natürlich soll Frau Meßmer gleich die Löhne nach bestem Gutdünken bezahlen, dem Gärtner Lang habe ich übri-

275 R.: vermutlich das Gemälde von Auguste Renoir, das Purrmann 1913 in Paris gekauft hatte, und das er immer wieder überlegte zu verkaufen.

gens, damit er gleich die Pflanzen einkaufen könne, wie ich in Langenargen war 7 tausend Mark gegeben! // Was gab es mit Frau Glaser und Tilla[276], mische Dich nicht viel ein! Der arme Zimmermann in seiner Verliebtheit tut mir leid, was kann das schon geben!

Uhde als Leiter bei Gurlitt würde mir sehr leid tun, mit diesem Gurlitt was anzufangen, kann nicht gut ausgehen, was kann diese hier gut finden, da wird eine furchtbare Sache dabei herauskommen. Uhde in die Wirtschaft! Ein bissel mehr könnte er schon selbst sein!

Den Paß wirst Du wohl leicht bekommen! Nur am Finanzamt müßtest Du vorsichtig und freundlich sein!

Die Frau von Leo Stein[277] ist was ganz furchtbares, eines der allerfürchterlichsten Weiber im Dôme, sie soll auch jetzt nicht viel anders sein! Hast Du das mit dem Brief von Stein verstanden! Frage Frau Glaser! Ich hätte so viel mit Dir zu // reden, zu besprechen, würde mich so sehr für Dich freuen, wenn Du hierher kommen würdest!

Grüße die Kinder, sei herzlich gegrüßt und geküßt, sei nicht sparsam, hole Dir alles von Cassirer und sei doch so gut, verlange dort die Abrechnung, unter dem Vorwand der Umsatzsteuererklärung.

Dein Hans

Rom 18 Jan 1923

57 Hans Purrmann in Rom an Mathilde Vollmoeller-Purrmann in Berlin

Datiert: 26.1.1923
Kuvert: Germania/Frau/Mathilde Purrmann/Berlin-Grunewald/
Franzensbaderstr. 3

Liebste Mathilde, ich bin sehr beunruhigt, daß ich von Dir nichts höre, Du wirst doch nicht die Grippe bekommen haben, wie geht es denn Dinni ist sie wieder ganz gesund? Schreibe mir doch bald ein paar Worte!

276 *Tilla:* Tilla Durieux.
277 *Frau von Leo Stein:* Leo Stein heiratete 1921 seine Lebensgefährtin Nina Auzias (1949 gest.), eine Frau aus einfachen Verhältnissen.

Ich kann schon ziemlich gut die Zeitungen lesen, die Ruhrbesetzung ist Schuld daran, Du kannst Dir denken, daß mich alle Nachrichten aus Deutschland sehr beschäftigen! Es ist fürchterlich, aber ich glaube, daß es so kommen mußte und es ist besser, daß es nun alle Dinge schneller abwickelt! Den Franzosen wird nicht ganz so wohl dabei sein und die Haltung der deutschen Regierung scheint die Richtige zu sein. Hier in Italien verfolgt man die Sache sehr aufmerksam, will aber nichts damit zu tun haben und verurteilt dies Vorgehen der Franzosen aufs schärfste. Aber wer soll uns helfen, wer uns beistehen, wenn wir es nicht selbst fertig bringen. Ich habe alle Hoffnung, mehr als früher, daß wir aus der Sache am Ende besser heraus // kommen, als die Franzosen!

Heute war ein wunderschöner Tag, ich habe im Freien gearbeitet, bin zwar nur halb zufrieden aber es wird schon gehen, zuerst macht man immer Umwege bis man zum Ziele kommt! Ich lebe hier ruhig und ganz meiner Arbeit, sehe schöne Dinge, ich habe mir die Erlaubnis verschafft, von einem himmlischen Tizian in der Villa Borghese eine kleine Copie machen zu dürfen, wenn es regnet oder zu kalt ist, will ich dort arbeiten!

Wenn ich Dich nur teilnehmen lassen könnte an dem Glück, nicht in Deutschland sein zu müssen, ich glaube, daß ich in jeder Beziehung dabei gesunde, ich denke mit Schrecken zurück an die Unruhe, an das umständliche Leben in Berlin, an all die Misere! Wenn Du Dich frei machen könntest, wie schön wäre es, wie gut würde es Dir tun, wie würden Dich selbst nur ein paar Tage glücklich machen! Es ist schrecklich, daß ich Dir kein besseres Leben verschaffen kann, aber was kann ich für die ver- // dammten und verhängnisvollen Zeiten!

Was hörst Du von Rudolf, war er in England, hat er im Geschäft zu tun! Die Arbeiter müssen jetzt doch bald verstehen wohin Deutschland kam und woher es bedrängt wird! Daß der Sozialismus viel Unheil mit sich brachte und er sich jetzt erst zu beweisen hat, ob man damit auch den Franzosen widerstehen kann. Vielleicht gelingt es!

Wie geht es den Kindern, wie gerne würde ich Euch alle sehen, wie gerne wollte ich bei Euch sein, ich freue mich jetzt schon auf den Sommer am Bodensee. Ich will dort fest arbeiten und Besuche will ich mir ganz ferne halten!

Abb. 20 Hans Purrmann, Kopie nach Tizians »Erziehung des Amor«, 1924,
Öl auf Leinwand, 102 × 157 cm, Privatbesitz

Ich habe bei Cassirer einen unheimlichen Eindruck gemacht, man zeigte mir immer ein Bild von Canaletto[278], als so ganz besonderes so ganz ungewöhnlich, und man ärgerte mich damit weil ich eine kleine Skizze nach einem wunderschönen Guardi[279] machte,[280] der Dr. C. und der Marquis Thallerand machten mir immer die // größten Vorstellungen wie viel schöner der Canaletto sei, ich sah mir dann das Bild oft und ruhig an, fand immer weniger Gefallen, immer wurde ich zweifelnder und dann fragte ich einmal heraus, daß ich das Bild für ein Bild des 19. Jhrdts. halten müsse und als Canaletto für falsch! Man war sehr ärgerlich und machte sich fast lustig über mich, Böhler habe das Bild selbst gekauft u.s.w.

Nach einigen Tagen fand ich ganz durch Zufall eine Zeichnung von Canaletto, die genau das Motiv das gemalt war vorstellte, aber so viel schöner so viel freier, ich wurde nur überzeugter von der Falschheit dabei und beim Son-

278 *Canaletto:* Giovanni Antonio Canal, genannt Canaletto (1667–1768), venezianischer Veduten- und Landschaftsmaler.
279 *Guardi:* Francesco Guardi (1712–1793), venezianischer Veduten- und Landschaftsmaler.
280 *Skizze nach Guardi:* Hans Purrmanns Kopie nach einem Motiv Guardis mit Venedigs Rialto-Brücke, deren Standort bislang unbekannt ist, vgl. Lenz/Billeter 2004: 1924/52.

dieren von anderen Canalettos! Nun gibt es einen Stich der mit dem Bild immer gezeigt wurde, der genau die Ansicht des Bildes gibt, auch schöner ist und in derselben Ansicht, also entgegengesetzt der Zeichnung. Ich sagte das Bild sei danach gemacht und unbedingt falsch! Ich konnte nur halb überzeugen und jetzt kam aber zum Besuch des Geschäftsführers der // Museumsdirektor aus Florenz, »Grassi«[281] und sagte, daß das Bild von einem Maler »Mogliara«[282], der im 19 Jahrh. lebte und nach Stichen[283] Canalettos gemalt habe! Du kannst Dir denken was die beiden für Gesichter gemacht haben! Das Bild kostete 10 tausend Schweizer Franken!

Erzähle die Geschichte nicht, weil es kunsthändlerisch zu gefährlich ist. Aber es ist nun schon die 3te Geschichte die ich ihnen geliefert habe!

Hast Du von Dr. Pollak gehört, wenn Du ihm einen Brief mitgibst, so kannst Du freier schreiben, denn es kommt doch hin und wieder vor, daß Briefe an der Grenze aufgemacht werden!

Mache Dir keine politischen Sorgen, gebe Geld aus, kaufe Dir was Dir Vergnügen macht, Du wirst sehen, wenn ich gesund bleibe, kommen wir gut durch diese schreckliche Zeit. Ich werde schon aufpassen, daß ich nicht // an die Wand gedrückt werde! Cassirer hat mir hier die Lire zur Verfügung stellen lassen, aber denke Dir, daß ich noch keinen Pfennig davon gebraucht habe weil das Geld, das ich aus Berlin mitbrachte bis heute gereicht hat! Man lebt doch gut und mit nicht viel Geld.

Also deshalb brauchst Du Dir keine Sorgen zu machen. Komme und scheue nicht die lange Fahrt. Du wirst es nicht bereuen!

Hoffentlich seid Ihr alle wohl und gesund, ich bleibe mit herzlichen Grüßen und Küssen Dein und

der Kinder Hans

Rom, Freitag den 26 Jan 1923

281 *Grassi:* möglicherweise Luigi Grassi, Florentiner Antiquar und Sammler.
282 *Mogliara:* Giovanni Migliara (1785–1837), italienischer Architektur- und Historienmaler der Romantik.
283 *Stiche:* Druckgrafik, Kupferstiche nach Gemälden Canalettos waren bereits zu dessen Lebzeiten verbreitet.

58 Hans Purrmann in Rom an Mathilde Vollmoeller-Purrmann in Berlin

Datiert: 2.2.1923
Kuvert: Germania/Frau/Mathilde Purrmann/Berlin-Grunewald/
Franzensbaderstr. 3

Liebste Mathilde,
In der Villa Borghese wo man mir 2 Tage die Erlaubnis gab, eine kleine Skizze nach dem so wunderbar schönen Tizian zu machen, traf ich den Maler Henrik Sörensen[284], er fiel mir um den Hals vor Freude, ich war dann eine Stunde heute mit ihm zusammen, er war sehr nett, versicherte mir immer wieder, ich dürfe in allen Fällen auf seine Freundschaft rechnen, wenn es mir schlecht ergehe, müßte ich nur an ihn ein paar Worte schreiben usw. Er wollte mir monatlich 50 Kronen schicken, die ich für mich oder andere Künstler verwenden könne! Ich lehnte es aber ab, würde in einem Notfall an ihn denken! Ich weiß nicht ob Du Dich an ihn erinnerst, er war der talentvollste Norweger! Er war genau unterrichtet was ich gelte und was ich male, sprach mir immer wieder seine Wertschätzung aus, für das was ich male usw. Als ich ihn im Museum traf, war eine wunderschöne Frau mit ihm, er sagte // mir, es sei die frühere Frau von Herberg gewesen mit ihm geschieden und wieder verheiratet mit einem Herrn, der ihn jetzt mit auf die Reise genommen hatte, nach Tunis und Algeri[285], jetzt Italien, er fährt morgen weiter nach Florenz!
Ich bin sehr unglücklich, daß ich schon wieder einige Tage gar nicht wohl bin, alles tut mir weh, ich komme beim kleinsten Gang in eine vollkommene Nässe und Hitze, daß ich es kaum aushalten kann! Schlafe schlecht und fühle mich niedergedrückt und ohne Freude! Was nur mit mir los ist, ich werde schon ängstlich! Es bringt mich natürlich aus aller Arbeit, die ich im Freien angefangen habe!
Heute war ich wieder mit den Marquis de Tallerand zusammen der gewöhnlich gut unterrichtet ist, er sagte für Deutschland augenblicklich gar nichts zu fürchten sei, daß // alles gut ginge, daß England Deutschland mit Kohlen versorgen würde, daß die Industrien gut weiter arbeiten könnten und daß es für

284 *Henrik Sörensen:* Henrik Sørensen (1882–1962), norwegischer Maler und Schüler der »Académie Matisse«.
285 *Algeri:* italienisch für Algier, Hauptstadt von Algerien.

die Franzosen schlecht werden müßte. Aber jedenfalls für den Augenblick sei keine äußere Begebenheit zu befürchten!

Nun traf ich heute Pollak, der mir sagte, daß Du jetzt nicht gerne kommen würdest. Es machte mich tief traurig, aber was kann ich tun! Es wäre wohl nur jetzt Gelegenheit gewesen, da ich nicht mehr lange in Rom bleiben kann! Außerdem wo ich wohne, haben auch Mitte März Holländerinnen den Vorzug. Du hättest hier gut wohnen können, sauber und so freundlich als es in Rom möglich ist! Ich muß dann hier so wie so ausziehen! An Hotels ist dann nicht zu denken.

Es tut mir leid, natürlich haben jetzt alle Leute mit ihren kleinen Sorgen zu tun, und wenn Liesel nicht kommen will, soll sie eben bleiben, bei ihren // Arbeitern und bei ihrem Wein, sie wird aber trotzdem nicht ihren Besitz retten können und die Dinge wird sie doch nicht in ihrem Laufe hindern! Es ist mir schon alles gleich und schon unangenehm, von anderen etwas an gutem Willen zu erwarten!

Vielleicht werde ich krank, ich weiß nicht, es ist mir nicht gut, beunruhige Dich aber nicht und mache Dir keinen Kummer, es ist nur eine schwere Enttäuschung, weiter nichts, wenn Dirs nicht selbst ein Wunsch war, so hat es ja auch keinen Sinn!

Alles herzliche und Gute Dir und den Kindern Dein Hans

Rom 2 Febr 1923

Via del Gesu 89

bei Scudari

Am Rand links: Ist der Großmann[286] bei Cassirer schöner und hast Du ihn bekommen? Wie hat Großmann mit Dir abgerechnet?

Am Rand rechts: Wenn Du nicht kommst, so muß ich dann noch nach Berlin kommen, weil ich viele Dinge ordnen und der Zeit anpassen will.

286 *Der Großmann:* Werk von Rudolf Großmann.

59 Mathilde Vollmoeller-Purrmann in Berlin an Hans Purrmann in Rom

Datiert: 5.2.1923

Montag d. 5.II.23.
Lieber Püh! Ich wartete einige Tage mit Schreiben, dachte daß ich Dir Liesel's Ankunft melden könnte. Sie ist immer noch nicht da, verspricht Mittwoch zu kommen. Heute hörte ich, daß keine Pässe mehr nach Italien ausgestellt werden, ich will Morgen früh telefonieren ob es wahr ist. Aber Pollak wird Dir erzählt haben wie wenig reisemutig ich mich fühle. In einigen Teilen der Stadt wird das Gas nur noch stundenweise geöffnet, um es zu strecken. Die Preise klettern wie die Affen; man steht unten u. sieht verdutzt zu. Frau Scheffler hat wieder einen <u>Nervenschock</u> nach einem Ausflug in die Stadt, wo alles eine neue 0 angehängt hat. Ich habe die Kette gekauft, sei nicht // böse, ich glaube sie behält ihren Wert reichlich. Gestern war ich bei Bondy, er hat schöne Chinasachen, sieht aber so alt u. elend aus. Madame[287] geht ganz aus der Facon, ist aber hoch nobel, sie war im Gebirge alles 2 Klasse-Schlafwagen, ist nicht wenig stolz darauf, Dinnie war mit dort, ließ sich aber von Rachel[288] nicht imponieren, die sehr vor ihr paradierte. Heute Abend war ich mit Braune bei Haarmann, der ihm alle möglichen Operationen vornimmt; doch bewahrten sie beide großes Stillschweigen darüber. Braune fuhr Samstag schon wieder nach // Breslau zurück. Er sagt, er könne es nicht verantworten nach Italien zu fahren. Er hat seinen Renoir u. Courbet zu Bangel[289] nach Frankfurt zur Auktion gegeben, hat für den Renoir 6000 Frs. verlangt u. nicht bekommen ihn ihm an der Hand gelassen um diesen Preis. Haarmann setzte ihm zu, er soll ihm den Renoir herschicken er werde von Levy 8 bequem dafür bekommen. Ich habe nichts gekauft, aber finde daß der Preis für das Pastell hoch u. gut bezahlt ist. Bondy hat noch keine 2. Rate bekommen, ich bat ihn doch dafür zu sorgen, er beteuerte aber, er // könne nichts machen, ich sagte so, als ob Du das Geld brachtest, er sagte, er könne auf keinen Termin bestehen, da er nichts in der Hand habe, hätte aber doch selbst Interesse daran daß der Mann bezahle. Hoffentlich giebt es keinen Ärger damit. Braune erzählte Moll bereite

287 *Madame:* Erste Ehefrau Walter Bondys, die Französin Cécile Eugenie Bondy, geb. Houdy.
288 *Rachel:* Rachel Andrée Bondy. Tochter von Walter und Cecile Bondy.
289 *Bangel:* Frankfurter Auktionshaus Rudolf Bangel.

eine Ausstellung in England vor u. Frau Moll spekuliere toll u. mit Glück. Ich fühlte mich sehr unterlegen. – Heute war ich in der Ausstellung der Secession bei van Diemen. Im Schaufenster // ein Moll, im Vorraum ein Moll, kommt man hinauf schon wieder einer. Von Schweizer[290] ist eine ganz passable Landschaft da, ich freue mich für ihn, daß sie angenommen wurde. Haarmann hat sein großes Stilleben hergegeben; Du hängst in dem großen oberen letzten Saal. Viele Pechsteins, Hofer's, 2 Levy (etwas blechern durchdringend, aber ganz dekorativ) einige kleine Liebermann's, 3 große Hübner,[291] ein ganz netter, sogar erstaunlich zusammengehaltener Czobel, dazu 3 schöne Landschaften von Munch[292]. Dies ist der Saal, in dem Du hängst. Die Räume sind sehr hell u. hübsch, // aber es ist eine durchaus unwichtige Ausstellung, das Zusammenfinden der Künstler ein lediglich zufälliges. Die Sache Gurlitt-Uhde hat sich zerschlagen. – Anbei ein leiser Wink mit dem Zaunpfahl von Glaser, der sehr auf einen Brief wartet. Habe ich Dir erzählt, daß ich den Grudeherd[293] durch Frau Dr. Lossen kaufen ließ? Und nun die Hoffnung habe besser durch den Sommer zu kommen als mit dem großen Kohlefresser dem gewöhnlichen Herd. – Die Kinder alle wieder wohl, Dinnie hustet noch etwas, aber sie geht wieder in die Schule, es ist viel Grippe hier, ein scheussliches, nasses Wetter die ganze Zeit, man kommt aus den // nassen Stiefeln nicht heraus. Ich lese täglich im Cicerone von Burckhardt,[294] über römische Basiliken, Mosaik u.s.w. u. erfrische mich an dieser anderen Welt, die man über dieser elenden Misère zu leicht vergisst. In der Akademie[295] ist eine kleine Zeichnungsausstellung. Darin von Schinkel[296] schöne Zeichnung von Tivoli, Rom u.s.w. das hat mich einen Augenblick hinversetzt. Wie lange bleibst Du noch in der Stadt? Geht Deine Copie des Tizian gut vorwärts? Wäre es nur nicht so ent-

290 *Schweizer:* Erwin Schweizer (1887–1968), Stuttgarter Maler aus dem Kreis des »Café du Dôme«.
291 *Hübner:* Heinrich Hübner (1869–1945), deutscher Maler der Düsseldorfer Schule, Mitglied der Berliner Sezession und der Freien Sezession.
292 *Munch:* Edvard Munch (1863–1944), norwegischer Maler und Grafiker.
293 *Grudeherd:* Ofen für Heizen mit Grudekoks, der sowohl auf außen gelegenen Herdplatten als auch im Innenbereich die Zubereitung von Speisen ermöglichte.
294 *Cicerone:* Jacob Burckhardt, Der Cicerone. Eine Anleitung zum Genuss der Kunstwerke Italiens, Basel 1855.
295 *Akademie:* Preußische Akademie der Künste.
296 *Schinkel:* Karl Friedrich Schinkel (1781–1841), Berliner Baumeister, Architekt und Bühnenbildner des Klassizismus.

setzlich weit, daß man sich einige Tage sehen könnte. Aber diese Umstellung // auf einen so fernen Planeten, der mit unserem gescheiterten Stern nichts mehr gemein hat, ich traue mich nicht, ich denke daran wie ich eine viertel Stunde oder länger auf der Bank vor St. Lazare[297] saß u. die Menschen, Helligkeit, Ungezwungenheit, Lärm, Lachen, unbegreiflich fremd, unfassbar fast nach der Dunkelheit erzwungener Stille, Trauer und Düsterkeit. Nun leb wohl, jedermann ist gut u. freundlich zu uns. Die Kinder sprechen bereits mit den höchsten Wunschtönen von Langenargen. Reginele malt u. zeichnet immerzu. Wir grüßen Dich u. freuen uns auf Dich! Herzlichst D. M.

60 Mathilde Vollmoeller-Purrman in Berlin an Hans Purrmann in Sorrento

Datiert: 16.7.1924 (Postkarte)
Postkarte: Herrn/Hans Purrmann/Capo di Sorrento/Sorrento/ presso Napoli

L.P. Bin Montg. hierher gefahren[298], traf alles gut an, die Wohnung in tadellosem Zustand, sauber u. gepflegt, wollen auch gern länger bleiben, nur noch eine kleine Frage der Miete. Ich denke, es wird sich regeln. Bondy nicht hier, Poly[299] hält es für ausgeschlossen, daß er im Sommer herkommt, immer in Paris. Flechtheim nicht hier, Stephan[300] macht den toten Mann u. weiß von nichts, will mir aber bis Morgen alles zusammenstellen, daß viel herauskommt, glaube ich nicht, große Pleite überall, jeden Tag soll sich einer totschießen, Kunst ganz tot. Poly geht überhaupt nicht mehr ins Geschäft, da doch nichts los ist. Bei Cassirer drehen sie alle die Daumen vor Langweile. Morgen sehe ich Stephan, jetzt gehe ich ins Atelier. Berlin gefällt mir besser diesmal. Aber der Geldjammer groß. // Haarm.[301] sah ich gestern Abend, ist totchik mit Gürteljacke u. Schnabelschuhen, seine Frau mit Kindern an der

297 *St. Lazare:* St. Lazare, Bahnhof in Paris.
298 *Hierher:* Purrmanns Wohnung in Berlin, wohin Mathilde Vollmoeller von Langenargen aus gefahren ist, wo sie den Sommer mit den Kindern verbringt. Sie war zuvor bis Ende Juni mit den Kindern bei Purrmann in Sorrent.
299 *Poly:* Polyxena Hardt, geb. von Hößlin (1872–1960), Freundin Mathilde Vollmoeller-Purrmanns und Ehefrau des Dramatikers und Theater- und Rundfunkintendanten Ernst Hardt (1876–1947).
300 *Stephan:* Purrmanns Steuerberater in Berlin.
301 *Haarm.:* wohl Erich Haarmann.

Nordsee, der kl. Junge jetzt auch krank, angesteckt, muß wahrscheinlich in die Schweiz. Hat von Dir ein Pariser Bild (Italienerin mit Tamburin)[302] gekauft, sehr stolz neu tapeziert u. alles aufgehängt. Schefflers sehe ich heute Abend, Glasers morgen, schreibe, dann wieder. Herzl. Grüße, hoffentlich nicht <u>zu heiss</u> bei Dir, hier kühler als am Bodensee, Herzl. M.
16. Juli 24

61 Hans Purrmann in Sorrento an Mathilde Vollmoeller-Purrmann in Langenargen

Datiert: 23.7.1924
Kuvert: <u>Germania</u>/Madame/Mathilde Purrmann/Langenargen/Bodensee (Württ.)

Liebste Mathilde,
wie ist heute ganz noch eine Hitze, heute morgen war ich arbeiten aber der Heimweg, selbst nur aus dem Garten, ist an sich eine Besserung, so gern ich Euch hier hätte, so froh bin ich bei der Hitze, daß Ihr weg seid! Jetzt ist es gegen Abend, der Himmel ist vollkommen grau und nicht die geringste Luft, keine Bewegung, nicht einmal auf dem Bett kann man liegen, es wird einem dafür zu heiß!
Gestern war ich das erste mal seid ihr weg ward in Neapel und zwar mit dem Russen[303], er ist ein Mensch von erfreulicher Bildung, schrieb Theater und Romane und ordnete in Moskau das Museum Puschkin.
Es tut mir sehr leid, daß er nicht da war, während Du hier warst, aber da er in Rom sein wird, wirst Du ihn ja noch kennen lernen! Ich unterhalte mich ernst mit ihm und diese Unterhaltungen brachten mir bis jetzt viel Gewinn, viele angenehme Stunden und Umgang! // Er schreibt ein Buch über die Kunst Neapels des 17 u. 18 Jahrhunderts!

302 *Italienerin mit Tamburin:* ein bislang unbekanntes Gemälde von Hans Purrmann.
303 *Russen:* vermutlich Pavel Pavlovich Muratov (1881–1950), russischer Kunsthistoriker und Schriftsteller.

Abb. 21 Mathilde Vollmoeller-Purrmann, Parklandschaft mit Turmhaus,
Ischia um 1924–27, Aquarell, 46,5 × 35 cm, Purrmann-Haus Speyer

Gestern vormittag sah ich im ältesten Viertel von Neapel vielleicht 12 Kirchen mit ihm an, sah die schönsten Malereien: Caravatcio[304], de Maria[305], Cavalinio[306], Diana[307], Solimeno[308] und Ribera[309] mit seiner Schule! Wie leichtsinnig urteilte man über diese Barockmaler und was für schöne jetzt ganz vergessene Bilder haben diese Maler gemacht, der Russe kennt alle die Gesellen und mit ihm wurde mir alles so leicht!

Du denkst wohl, der Arme, bei dieser Hitze, 33 Grad, nein, die Straßen sind so eng, kühl und die Kirchen direkt kalt wie wussten die Leute fertig zu werden, auch gegen den Unbill der Natur kein Staub, das wurde mir klar als wir in die neuen Viertel kamen, Staub, eine Hitze, nicht auszuhalten. Kein Schutz, das alles noch viel schlimmer in dem sogenannten gesündesten Teil, dem Vomero[310], es war wie in der Hölle! Der Russe sagte // mir, sehen sie Rom ist eine staubige Stadt geworden, erst als man die Mauern niederlegte die keinen Staub nach der Stadt gelassen haben. Sagte, daß ein Geistlicher des 17. Jahrhunderts einen Führer durch Rom geschrieben habe, wie man ohne von einem Sonnenstrahl berührt zu werden durch Rom wandern könne! Wir haben auf dem Vomero in einem kleinen Restaurant gegessen und gingen dann in das St. Martino![311] Halb Kirche halb Museum, das beste wird sein, daß ich Dich einmal dorthin bringe, Wunderwerke der Malerei, viel besser als im Museum, prachtvolle Erhaltung, prachtvolle Umgebung! Dort kann man erst sehen was in Neapel gemalt werden konnte, Stilleben, ganz große Bilder mit Figuren, aber auch vor Ribera mußte ich das erste Mal den Hut ziehen!

Jetzt kenne ich mich aus in diesem Teil der Malerei, und weiß noch daß ich in Sorrento[312] einen wunderbaren Solimeno // kaufen könnte, in Sant Aniello einen Luca Giordano[313], aber erst wenn ich von Bondy was bekommen kann!

304 *Caravatcio:* Michelangelo Merisi, genannt Caravaggio (1571–1610), italienischer Maler des Frühbarock.
305 *De Maria:* Francesco di Maria (1623–1690), italienischer Maler des Barock in Neapel.
306 *Cavalinio:* Bernardo Cavallino (1616–1656), neapolitanischer Maler des Barock.
307 *Diana:* wohl Diana de Rosa (1602–1643), neapolitanische Malerin des Barock.
308 *Solimeno:* Francesco Solimena (1657–1747), Maler des Barock in Neapel.
309 *Ribera:* Jusepe de Ribera (1591–1652), spanischer Maler des Barock in Neapel.
310 *Vomero:* Stadtteil Neapels.
311 *St. Martino:* Certosa di San Martino, Klosterkomplex mit Kirche, bedeutendes Gesamtkunstwerk des Barock mit Kunst- und Krippenmuseum.
312 *Sorrento:* Sorrent, Stadt an der Amalfiküste.
313 *Luca Giordano:* Luca Giordano (1634–1705), neapolitanischer Maler des Barock.

Das Bild das ich kaufte, ist keineswegs neapler Schule[314], ist also doch Venedig! Schule Tiepolo[315]! Ein anderes Bild was ich gekauft habe ist eine Decoration von Diana[316], es kommt mit den Rahmen nach Langenargen!
Von Rudolf kam ein Brief mit dem Vertrag! Er stellt sich jedoch etwas anders dar als Du mir schreibst! Gewiß nicht ungünstig für Rudolf aber doch auch Zugeständnisse – nach der anderen Seite! Syndikatsvertrag aufgelöst, Aktien an die Börse bringen, neuer Aufsichtsrat Leukiner, (diese Hurenschweden von […] aber was waren diese Lumpen!). Dann Bedingung, (nicht freiwillig) daß die Großaktionäre eine Anleihe von 50.000 geben, bist Du da auch dabei? Hier möchte ich Dich erinnern, daß ich einmal, vor Jahren Karl, in unserer Wohnung in Berlin in Deiner Gegenwart sagte! Daß es nicht lange dauern wird und das Geschäft alles zum Betrieb zurückverbringen muß, Ihr lachtet damals und sagtet unmöglich, ausgeschlossen!
Ich warte sehr auf Nachricht von Dir, gestern sah ich die ersten Weintrauben! Beneide mich aber nicht //
Am Rand: zu sehr, es kostet alles vielen Schweiß! Die Kinder schreiben mir sehr viel, vielen Dank! Alles Herzliche Dein Hans
23 Juli 1924

62 Hans Purrmann aus Porto d'Ischia an Mathilde Vollmoeller-Purrmann in Langenargen
Datiert: 7.8.1924
Kuvert: Germania/Frau Mathilde Purrmann/Langenargen/Bodensee/(Württ.)

Liebste Mathilde, gestern kam endlich Dein Brief, heute Nacht schlief ich das erste Mal gut durch, bisher fühlte ich mich scheußlich schlecht, konnte nichts essen, hatte überall Schmerzen, plagte mich u.s.w. Es muß wohl eine Art Grippe gewesen sein, da ich auch etwas Temperatur hatte! Bisher hatte ich nicht viel von Ischia[317] ich ging kaum aus, hatte auch gar keine Lust zu etwas und wäre am liebsten wieder abgereist. Gestern Nachmittag fing ich an, etwas

314 *neapler Schule:* Neapolitanische Schule, Stilrichtung der Malerei in Neapel zwischen 16.–18. Jh.
315 *Tiepolo:* Giovanni Battista Tiepolo (1696–1770), venezianischer Maler des Spätbarock.
316 *Decoration von Diana:* Werk der Malerin Diana de Rosa.
317 *Ischia:* Insel im Golf von Neapel.

zu zeichnen, hoffentlich komme ich jetzt langsam wieder an die Arbeit! Die Spiegels[318] fanden ein Restaurant am Hafen das sehr gut sein soll, ich gehe heute das erste Mal mit, vorher habe ich mir mit Eiern durchgeholfen. Spiegel kenne ich aus München er war mit mir an der Akademie[319], zeichnete für Jugend[320] und Simplizissimus[321], so Bauerngeschichten, machte dann mit Erler eine Mappe mit Kriegsbildern, Kampf berief ihn dann an die Hochschule, dort hat er // eine gut besuchte Klasse, er ist aus Würzburg, ein ganz netter Mensch, hat eine schöne Frau, wohl aus guter Familie, Karl fragte mich einmal nach ihm, nachdem er bei Spiegel ein Atelierfest mitgemacht hatte! Also ist muß sagen ich bin froh an den beiden, wenn ich auch fast nichts mit ihnen über Kunst reden kann, hier in Ischia ist kaum ein Fremder, nur Neapolitaner! Die Männer laufen den ganzen Tag nur mit Nachtanzügen herum, kommen so zum Essen, überhaupt eine Freiheit, große Natürlichkeit, aber nicht peinlich auch mit dem Lärm ist es nicht weit her! Das Wetter ist nicht auf der Höhe, starker Wind, wohl Südwind!

Hast Du den Katalog der Stuttgarter Ausstellung an mich abgeschickt?

An den Pfarrer Eggrat schreibe ich dieser Tage! Was machte Rudolf in Paris! Wegen den Pfunden werde ich noch an C. schreiben, er müßte meine Adresse haben // denn ich schrieb zwar mal an ihn, schade, Du hättest das Geld nicht annehmen dürfen, erst Deinen Mann hören müssen! Aber ärgere Dich nicht über diese Schweinerei, mit Bondy u. Levy ist es auch nicht anders! Levy schrieb mir gestern, jetzt wo er merkt, daß das Geld einbezahlt wird, getan hat er wahrscheinlich nichts! Trotzdem bin ich froh, daß wir zu dem Geld kommen, und wenn Rudolf eine Form findet, es bald in Berlin wegzunehmen, würde ich froh sein! Wenn Du jetzt ein Kleid kaufen willst? Aber ich glaube es ist besser in Italien! Übrigens ging ich bei dem Umzug hierher, an Knigt in Neapel vorbei, um bei dem kleineren Restaurant zu essen, am Hause von Knigt war ein Plakat angebracht »wegen Trauer über Herrn Carlo Knigt (u.s.w.)« ob da dann wohl unser Kram ist, konnte ich noch nicht erfragen!

318 *Spiegels:* Ferdinand Spiegel (1879–1950), deutscher Maler und Grafiker, mit seiner Frau.
319 *Akademie:* Akademie der Bildenden Künste in München.
320 *Jugend:* Münchner illustrierte Wochenschrift für Kunst und Leben, Kunst- und Literaturzeitschrift, die für den Jugendstil namensgebend wurde, erschienen von 1896-1940.
321 *Simplizissimus:* Simplicissimus, Münchner satirische Wochenzeitung, erschienen von 1896-1944.

Den Kopf hätte ich ja später gerne gekauft! Er ist mir immer in der Erinnerung als sehr schön!

Doch will ich erst einmal sehen wie die beiden Kisten in Langenargen ankommen werden! // Beide sind unterwegs! Wenn Du also aufs Zollamt mußt, so sind in der einen Kiste nur Rahmen und ein altes Bild, in der anderen kleineren wiederum Malereien! Ich glaube nicht, daß Du viele Umstände haben wirst, für die Rahmen mußte ich einen Wert angeben zusammen 1500 Lire, das Bild 600 Lire! Den Zoll der auf alten Sachen bar bei der Ausfuhr aus Italien zu zahlen ist wurde von mir nicht verlangt, vielleicht ging es so! Da ich ja kein Händler bin, wird man Dir in Langenargen gewiß alle durchlassen es sind eben die Rahmen zu meinen Bildern die ich halb geschenkt bekam! Ich glaube Du tust gut daran die Bilder nicht auszupacken und einfach in Langenargen trocken unterzustellen! Alles geht einfache Fracht! Ein schönes Meßgewand habe ich noch hier, das wird man einmal selbst mitnehmen müssen! Ich bin froh, daß Du mir Geld schicken ließest, denn ich mußte schon Spiegel angehen!

Ich freute mich sehr über die Briefe der Kinder, sage ihnen meinen herzlichsten Dank! // Ist eigentlich das Haus für die Fischwissenschaft im Bau? Ist das tatsächlich der Platz neben Kehls. Übrigens die schreckliche Dame die so lange in der Minerva war ist jetzt gestorben!

Jetzt hörte ich, daß die Wohnung die ich jetzt habe, der deutsche Konsul in Neapel mieten wollte, Bekannte von Dorn! Wollen hierherkommen! Die Wohnung ist sehr sauber, ich habe zu meiner Verfügung zwei schöne Zimmer, eine vollkommen eingerichtete Küche, eine wunderbare Terrasse. Ihr könntet gleich alle hier unterkommen.

Also, sei herzlichst gegrüßt, schreibe mir bald wieder Dein Hans
Porto d'Ischia presso Francesco Ferrandino Villa Lagana[322]

7. August 1924

[322] *Porto d'Ischia presso:* Porto d'Ischia, Hafenstadt auf Ischia; presso in dt. Übersetzung »bei«.

63 Hans Purrmann in Porto d'Ischia an Mathilde Vollmoeller-Purrmann in Langenargen

Datiert: 2.9.1924
Kuvert: Germania/Frau Mathilde Purrmann/Langenargen/Bodensee (Württ.)

Liebste Mathilde,
ein paar Tage bin ich jetzt nicht zum Schreiben gekommen, weil ich arbeitete und alle meine Zeit dazu verwendete, ich versuche einzusehen, was ich vorher verloren habe, aber ich fühlte mich recht mitgenommen, recht müde und warf mich in der Zwischenzeit ins Bett um auszuruhen! Die Krankheit scheint vollkommen vorbei zu sein, ich habe wieder Lust zum Essen!
Einen Tag hatte ich Besuch von dem Russen der mit einem russischen Maler mit Namen Kontschalowsky kam, ein angenehmer Mensch der jetzt eine große Ausstellung in Paris machen will! Herr und Frau Dorn kamen heute um mich zu besuchen und wir kamen auf den Russen aus Sorrento Muratov[323] zu sprechen. Dessen Bücher Dorns kennen und den sie sehr verehren. Dorns sind äußerst nette Leute und besonders die Frau gefällt mir ausnehmend gut! Hat ganz reizende Kinder, sehr natürlich und nett, die mir immer großes Heimweh nach meinen Kindern machen! Paul Wegener[324] war ein paar Tage zu Besuch bei Dorn's, sie scheinen überhaupt sehr den Umgang mit Künstlern zu lieben, glaube aber, daß sie jetzt sehr rechnen müssen!
Von Frau Dr. Lossen bekam ich einen langen Brief, ebenso einen von Herrn Pfarrer, den ich Dir hier beilege! Seine Stunden sind nicht teuer und ich freue mich daß er sich mit Robert vernünftig abgibt!
Die zweite Sendung von Karl kam auch an, jetzt habe ich alle 8 bekommen! Es erleichtert mich sehr, daß das Geld von Bondy kam, ich will aber keine besonderen Sprünge machen und mit dem Geld bedächtig umgehen! Will auch nichts weiter kaufen als das Bild von Solimeno!

323 *Muratov:* Pavel Pavlovich Muratov (1881–1950), russischer Kunsthistoriker und Schriftsteller.
324 *Paul Wegener:* Paul Wegener (1874–1948), deutscher Theater- und Filmschauspieler und Filmregisseur, Produzent und Drehbuchautor.

Die Operation muß nicht immer so schlecht ausgehen wie bei Kahler, Moll hatte die gleiche Sache durchzumachen und lebt mit einer Niere sehr gut! Sage das Goldmann!

Was mich sehr erschreckt, ist daß Du und Frau Dr. Lossen schreiben, daß Großmanns nach Langenargen kommen! Jetzt war großes // Fest, was wirst Du für einen Durcheinander haben, ich bitte Dich doch vor allem, stelle nicht das Atelier zur Verfügung, ich will es auf keinen Fall haben, im Gegenteil ich hätte gewünscht, daß Du etwas darinnen gearbeitet hättest!

Wegen dem Berliner Atelier würde ich mir nicht so viele Sorgen machen, ich fand das abzunehmen von dem Frl. Herz nicht gut, ich habe das Atelier auf die Bitte von Raum und der Frau eines Bildhauers, ihr um den gleichen Preis überlassen, ohne einen Dankesbrief, wenn sie es wieder will, dann gebe es mit schriftlicher Abmachung auf einige Monate! Ich glaube dem Raum wird auch bei freier Steigerung eine Grenze gesetzt, weil die Verhältnisse für Maler doch recht schlecht geworden sind, leider sind die Möbel so sehr voll gepackt, sonst hätte man einen Raum zum Unterstellen mieten können, und das Atelier ganz aufgeben! Aber das geht jetzt nicht zu machen! Vermiete das Atelier nicht // wenn es nicht äußerst günstig ist und eine Sicherheit gibt, daß es ein netter Mensch bekommt so muß man halt das Opfer bringen! Raum ist ein scheußlicher Mensch, immer gewesen!

Gehe doch zu Holtz[325], frage den um Rat, er ist auch Vertreter der Mieter! Ich glaube nicht, daß Raum das Atelier leichter vermieten kann als Du! Schließlich muß man das Opfer für die Miete eben bringen! Ich glaube nicht, daß Raum kündigen wird! Soll ich einmal an Holtz schreiben, aber ich glaube, Du wirst persönlich mehr über die gegenwärtigen Verhältnisse in Berlin von Holtz hören können.

Der Spiegel ist ein Anderer, er ist Zeichenprofessor an der Hochschule in Berlin, aber seine Zeichnung hat er hoffentlich nicht allen Leuten beigebracht, ziemlich schauderhaft!

Lasse Dich von Großmanns nicht zu sehr ausnützen, lasse Dir nicht alle Bücher wegtragen, koche Dich nicht müde. Du hast eine Entschuldigung, ich bin nicht im Hause, Großmanns legen es ja leicht darauf an und sind selbst für nichts zu haben.

325 *Holtz:* vermutlich Karl Holtz (1899–1978), Grafiker und Karikaturist in Berlin.

Alles Herzliche Dir und den Kindern
Dein Hans
Porto d'Ischia 2 Sept 1924

Am Rand: Sage aber vor allen Dingen dem Stephan, daß das Atelier nicht vermietet wird. Ich werde selbst noch an diesen schreiben. Weil ich mich mit meiner Krankheit als nicht voll arbeitsfähig vor der Steuer erbeten will, versuche Deinen Paß noch in Süddeutschland in Ordnung zu bringen, dann wende Dich an Stephan, in nötigem Fall muß Rudolf wieder bürgen.

64 Hans Purrmann auf Ischia an Mathilde Vollmoeller-Purrmann in Langenargen

Datiert: 16.9.1924
Kuvert: <u>Germania</u>/Frau Mathilde Purrmann/bei Herrn Rudolf Vollmoeller/<u>Vaihingen</u> auf den Fildern/(Württ.)

Liebste Mathilde,
gestern Abend waren Herr und Frau Dorn bei uns und da gerade Dein Brief gekommen ist so konnte ich mit ihnen über alles reden!
Wir fürchten, daß Du eine große Enttäuschung in Rom haben wirst, denn die Wohnungsnot ist ganz ungeheuer, die Wohnungen sind sehr teuer geworden. Ich will an Pollak schreiben, denn er bezieht eine neue Wohnung bei Addlo in seinem neuen Haus, vielleicht wird seine frei, die ist neben den Schwestern! Ich habe ja vor Rom eine gewisse Angst die Kälte dort ist ungeheuer, der Unterschied von Tag und Nacht sehr groß, die Wohnungen nicht recht zu heizen! Dann fürchte ich mich vor den vielen Besuchen in Rom, aber alles soll mir egal sein, wenn Du etwas findest! Das Anno // Santo wird nicht auszuhalten sein! Dorn's raten mehr zu Neapel, wenn es in Rom nicht gleich etwas ist, dann komme einfach nach Neapel!
Dorn selbst ist mit 6 Herrn zusammen, Vorsteher der deutsch schweizer Schule die von diesen Herren immer kontrolliert wird ob auch alles gut eingehalten, die Schule soll gut sein. Dann gibt es gegenüber von dieser eine sehr gute internationale Schule, die aber von sehr vielen sehr reichen Mädchen besucht wird und Frau Dorn will ihre Kinder nicht wegen diesen Geistern dorthin schicken.

Im übrigen glaube ich, kann man sehr auf Dorns rechnen, die Frau scheint sehr angenehm und sehr gescheit sehr einfach und wie es mir scheint, bringt sie ein geistiges Gleichgewicht in ihre ganze Umgebung. Übrigens sagte sie mir auch, daß sie // einen Privatkurs einrichten möchte, mit anderen Kindern und auch mit unsern zusammen! Ihre Kinder sind sehr nett aber wohl etwas jünger als unsere! Wäre es Dir peinlich in Neapel zu wohnen? Natürlich ist hier schon viel wärmer als Rom, dort alles Stein und Nordwind! Ich habe eine fürchterliche Erinnerung! War oft ganz verzweifelt! Theater ist in Neapel und Konzerte sind sehr nah. Ein geistiges Leben vielleicht nicht so reich als in Rom aber doch gut! Ich verstehe, daß Du nicht nach Ischia kommst, ich will sehen, daß ich mit meinen Arbeiten schnell fertig werde, die letzten 3 Tage waren sehr schön und recht gut für meine Arbeit aber heute ist leider schon wieder grau und Südwind!

Leider ist Spiegel der von den Ärzten hierher geschickt wurde, wegen seiner Erkrankung in der Nase, bei dem Südwind, // so herunter gekommen, daß er unbedingt bald abreisen muß, heute war der Arzt da und riet es ihm! In dem Restaurant von Baldini, wo wir mit Kappstein's[326] waren, ist es auch nicht gut, dann war es schrecklich überfüllt, nein Ischia ist wunderschön aber man kann hier nichts zu Essen bekommen mich wundert doch wie so viele und nur Italiener hier sind! Aber die Klagen sind ganz allgemein! Wir haben uns immer verteilt und immer wieder ein anderes Restaurant versucht aber jetzt hat Kardorff eins gefunden das etwas besser und reichlicher sein soll 12 Lire die Mahlzeit ohne Wein! Mittagsessen machten wir selbst, aber man bekommt auch nichts zu kaufen! Keine Läden! Immer nur Eier, derselbe Käse, und kein Fleisch! Es ist sonderbar so nah bei Neapel, dort wo es so sehr gut ist! Und auch so sehr billig! // Ich hoffe bald in Rom zu sein, wenn es aber geht dann möchte ich doch meine Arbeiten fertig machen die nicht gut gehen. Was wenn mir das Wetter nicht Stand hält! Mit einer Angst wie in Deutschland muß man dieses Jahr in Italien den Himmel betrachten!

An Kurt schrieb ich, daß er mir das Geld sende aber bis jetzt keine Antwort, vielleicht konnte das Geld noch nicht ihm geschickt werden! Aber bald brauche ich es, weil ich an dem Solimeno hängen blieb, ich habe das Bild jetzt bei mir, einfach wunderschön! Es wird Dir sehr gefallen auch ist alles noch wie es

326 *Kappstein's:* Carl Friedrich Kappstein (1869–1933), deutscher Grafiker und Tiermaler in Berlin, und seine Frau.

ursprünglich war, im großen alten Rahmen. Das Bild ist ungefähr ein Meter groß!
Was ist aber, langsam ängstige ich mich, daß noch nicht die Kisten aus Italien ankamen! Ich will nächstens zu dem Spediteur nach Neapel gehen und nachfragen!
Kaufe mir in Stuttgart die Salbe von // Rettenmeier [?]!
Mit dem Paß wird es gut gehen, jetzt soll es leicht sein und ohne weiteres gegeben werden!
Etwas was mich für Rom bedenklich macht und nicht außer Betracht gezogen werden darf sind die so sehr schlechten politischen Aussichten, immerzu werden Leute erschossen, immerzu stärken sich revolutionäre Bewegungen so, daß ich fürchte, ein zweiter Marsch nach Rom[327] wird nicht ausbleiben!
Grüße herzlichst Rudolf und Nena alles Gute
Dein Hans
Porto' Ischia
16 Sept 1924

Eben bekomme ich einen Brief, daß Matisse mit Frau in Neapel ist und in Sorrento war, er will mich morgen sehen!

65 Hans Purrmann in Porto d'Ischia an Mathilde Vollmoeller-Purrmann in Langenargen

Datiert: 22.9.1924
Kuvert: Germania/Frau Mathilde/Purrmann/Langenargen/Bodensee/(Württ.)

Liebste Mathilde,
Matisse sah ich, war sehr nett und auch interessant, er ist ziemlich alt geworden, grau und mager, in den ersten Augenblicken war ich sehr erschrocken! Er weinte als er mich sah, und tat sehr freundschaftlich, auch etwas verlegen, wenn ich von den Opfern, den Nöten und dem Elend sprach antwortete er meist nicht, aber doch sagte er mir einmal daß England am Ausbruch des

[327] *Zweiter Marsch nach Rom:* bezogen auf die Machtübernahme von Benito Mussolini und der Faschistischen Bewegung in Italien mit dem »Marsch auf Rom« im Oktober 1922.

Krieges auch Schuld habe, denn er sei damals sehr viel mit Sembat[328] zusammen gewesen, der Minister war und sagte als Frankreich so in Ängsten war, es von England immer die Versicherung bekam sobald der Krieg im Gang sei springe es ein! Ich werde Dir bald mehr schreiben, Matisse war unglücklich, daß es so heiß war, er sagte, so eine Hitze hätte er in seinem Leben noch nicht mitgemacht, in Rom seien 42 Grad gewesen. Jetzt ist hier aber besser, viel besser, es geht eine gute Luft und ist schönes Wetter, eigentlich kann man jetzt erst gut arbeiten. //

Ich bin sehr unglücklich, daß ich Euch in Rom[329] nicht empfangen kann, ich bin noch mit ein paar Arbeiten festgelegt! In letzter Zeit wurde ich wegen Rom sehr unsicher, denn ich fürchte sehr die vielen Besuche, in Neapel war ich ganz erschlagen, wieviel Deutsche schon wieder auf Reisen sind! Sehe Dir doch Rom an, mache den Versuch, geht es nicht gut, dann komme nach Neapel, oder hierher, von hier aus könnte man auch in Neapel Entscheidungen treffen. Allerdings wird Dir alles zu unentschieden sein. Kommst Du in Rom gut unter, so bleibe ein paar Tage und schreibe mir, dann komme ich bald, ich muß mich dann eben mit meiner Malerei anders einrichten, einen Raum werde ich schon auftreiben. Ich bin unglücklich, daß ich Dir nichts bestimmter sagen kann, es ist mir recht, wenn ich nur mit Euch in Italien sein kann! Neapel wäre mir lieber weil ich es mehr lieb gewonnen als das kühle Rom! In den Schulen wird nicht viel Unterschied sein! // Sind die Kisten immer noch nicht in Langenargen angekommen, was kann man denn machen, ich schickte ein versichertes Frachtgut, ist es möglich, daß Du Dr. Lossen eine Bescheinigung gibst, daß die Kisten angenommen werden können und ins Häusel wieder gestellt werden! Langsam bekomme ich es mit der Angst!

Hier in Ischia ist es jetzt auch mit dem Essen etwas besser, Platz hätte ich für Euch, Betten können gestellt werden! Aber ich fürchte, Du wirst lieber in Rom oder Neapel gleich Dich fest einrichten, was ja auch besser ist.

[…] so daß Kardorff nicht mehr zu kaufen braucht. Pollak ist in Rom, er schrieb mir, daß er Freunde erwarte und gerne ein paar Bilder von mir gehabt hätte, die er verkaufen könne. Spiegel der hier ist, erschrak mich etwas mit seinen Preisen, eine Landschaft 2 tausend Goldmark, die Bilder gerade zu

328 *Sembat:* Marcel Sembat (1862–1922), französischer sozialistischer Politiker und Minister, Kunstsammler, u. a. auch von Werken von Henri Matisse.
329 *In Rom:* Mathilde Vollmoeller-Purrmann und die Kinder leben ab Winter 1923/24 ebenfalls in Rom.

furchtbar schlecht, ich habe mir fest vorgenommen, lieber überhaupt nichts zu // verkaufen als schlecht!

Richte Dich aber in Rom oder in Neapel doch wenigstens so ein, daß Du nicht zu arbeiten und zu kochen brauchst und immer Deine Zeit für Dich hast! Es wird ja einmal etwas leichter für Dich zu reisen sein, weil alle doch etwas italienisch können. Es wird Dir Umstände machen erst nach Rom zu gehen, aber ich glaube, Du solltest es doch einmal versuchen!

Kardorff bleibt so bis zum 7ten hier wenn das Wetter Stand hält, was jetzt den Anschein hat so werde ich bis dahin auch mit noch ein paar Arbeiten fertig an denen mir etwas liegt! So schönes ruhiges Wetter wie die letzten Tage, habe ich noch wenig gehabt!

Also, ich freue mich ungeheuer Euch bald zu sehen, habt eine gute Reise ich leide etwas, daß ich Euch nicht gleich sehen kann, bitte Dich aber mir doch sofort zu schreiben, wenn Du nicht allein auskommst, daß ich komme!

Herzlichst Dein Hans

22 Sep 1924

Am Rand: Wolltest Du in Rom nicht den Russen Herrn Paolo Muratov via del Babuino 155 besuchen, der Junge geht in die deutsche Schule und die Frau spricht deutsch oder französisch!

66 Hans Purrmann in Porto d'Ischia an Mathilde Vollmoeller-Purrmann in Rom

Datiert: 10.10.1924 (Poststempel)
Kuvert: Signora/Mathilde Purrmann/Diakonissenheim/Roma 26/18 via Alessandro Farnese

Liebste Mathilde, habe noch etwas Geduld, ich bleibe noch länger als bis zum 15ten komme aber vielleicht früher, ich habe noch an 2 Bildern zu machen und bin gerade dabei die drei Radierungen zu machen und dann komme ich. Ich muß endlich die Radierungen los sein und an den Bildern liegt mir viel. Es ist gutes Wetter und wenn es hält werde ich früher fertig!

Ich werde dann wohl mit allen Kräften ankommen, denn es hat doch keinen Sinn dann nocheinmal die halbe Arbeit in Neapel zu machen, die Schule wird

Abb. 22 Hans Purrmann, Monte Pincio, Rom, 1926, Öl auf Leinwand, 50 × 70 cm, Purrmann-Haus Speyer (Leihgabe aus Privatbesitz). Das Bild zeigt den Blick aus dem Atelier.

ja auch sicher in Rom besser sein, ich dachte nur zuerst an Neapel weil ich nicht glaubte daß man in Rom unterkommen könne!
Hast Du schon Antwort von der Wohnung via Sessia[330] das würde natürlich wunderbar sein, ich glaube auch, daß der Weg für die Kinder schon zu machen wäre, durch den Borghese Garten zur Via Sistina. Sehe Dir noch ein paar Sachen an und ich gebe dann den Abschluß, via Sesia könntest Du sofort mieten lassen // wird wohl kaum etwas zu finden sein?[331] Das Geld ist noch nicht gekommen, aber in Italien dauert es nicht so lange, es wird wohl morgen früh kommen!
Kardorff ist von hier weg, in Neapel, um die Gegend anzusehen, kommt am 12ten [nach] Rom, ich hoffe doch mitzukommen, bin hier ganz allein in dem Haus und brenne darauf anzukommen!

330 *Via Sessia:* Via Sesia, Straße in Rom östlich der Villa Borghese.
331 *Zu finden sein:* Letztendlich wohnte die Familie Purrmann in Rom in der Via Vittoria 10 nahe der Spanischen Treppe; das Atelier befand sich in der Via Margutta 54.

Rom, Neapel und Ischia 1922–1926

Vom Pfarrer und Frau Dr. Lossen je einen Brief es geht alles gut!
Schade jetzt ist endlich schönes ruhiges Wetter; der Wind im August und September war unerträglich! Jetzt ist es ganz windstill!
Grüße herzlichst die Kinder und ich selbst hoffe bald zu kommen, mache Dir keine Sorgen wegen Rom oder Neapel, aber überanstrenge Dich auch nicht mit herumlaufen!
Herzlichst Dein Hans

67 Hans Purrmann in Paris an Mathilde Vollmoeller-Purrmann in Tübingen/Langenargen
Datiert: 21.10.1926
Kuvert: Allemagne/Frau Mathilde Purrmann/~~Tübingen Chirurgische Universitäts Klinik~~/abgereist nach Langenargen

Liebste Mathilde,
wie ging es in Tübingen mit Deinem Fuß, was sagte der Professor, schreibe mir sofort!
Schreibe Hotel Vignon Rue Vignon, weil wir umziehen, es ist zu weit und das Hotel ist auch nicht teurer (von 22 Frs an) sehr billig zum Essen und wohnen! Anderes scheint mir gut umgerechnet, der Franken steigt und die Preise bleiben! Ich suche jedenfalls keine Gelegenheit, Bilder und Kunstsachen sehr teuer.
Am 1 Tag gleich um 2 wurde ich im Hotel Drout von Piere Matisse[332] angesprochen […] ich soll ihn besuchen! auch ganz nett! Es regnet heute schon ist sehr dunkel! Waren gerade im Louvre, wie gerne hätten wir Dich dabei!
Sachs kommt dieser Tage. Läßt sich bei Wovouvft verjüngen! 10 tausend Mark rückt er daran!
Braune sagte mir, daß man ihm in Karlsruhe gesagt habe, daß Vaihingen[333] // für 2 Millionen zum Verkauf stehe, daß man die Fabrik wohl in Ordnung finde aber die Maschinen veraltet!

332 *Piere Matisse:* Pierre Matisse (1900–1989), Kunsthändler, Sohn des Malers Henri Matisse, gründete 1931 die Pierre Matisse Gallery in New York.
333 *Vaihingen:* Trikotagen-Firma Vollmoeller in Stuttgart-Vaihingen.

Jetzt verstehe ich viel was ich früher nicht verstehen konnte, warum man keinen Doktor nimmt und warum man weiterwurschtelt. Aber eigentlich müssen sie Eile haben zu verkaufen weil die Verbindung noch diesen Herbst zu Ende geht, nachdem wir vollkommen ohne Stromanschluß sind! Ärgere Dich nicht, die Lieferung ist ja noch die richtige, nachdem alle Brücken nicht mehr stehen! Aber man wird sich wundern wie wenig die Käufer zahlen wollen!
Paris macht mir einen furchtbar aufregenden Eindruck, kann nicht sagen, daß es mir noch gefallen würde hier länger zu leben! Doch freue ich mich die Museen wiederzusehen!
Moderne Bilder sahen wir noch nicht!
Sei herzlichst gegrüßt
Dein Hans
21 Okt 1926

68 Hans Purrmann in Paris an Mathilde Vollmoeller-Purrmann in Langenargen/Rom

Datiert: 27.10.1926
Kuvert: ~~Allemagne~~/Frau Mathilde Purrmann/~~Langenargen Bodensse (Württb.)~~
Rom/26 via Liguria/Pension

Mittwoch 27 Okt 1926

Liebste Mathilde, ich fürchte der Brief wird Dich nicht mehr in Langenargen erreichen, ich wundere mich überhaupt, daß Du fragst warum ich nicht schreibe, denn ich habe Dir sehr viel geschrieben! Inzwischen wirst Du ja die Briefe wohl noch bekommen haben!
Es freut mich ungeheuer, daß es mit Deinem Fuß gut geht, sei nur vorsichtig, daß es jetzt auch // noch in Gang kommt!
Eben komme ich von der Tochter Matisse,[334] der Vater schrieb, daß er mich unbedingt in Nizza erwarte, daß er sich freue, überhaupt die Matisse sind äußerst freundlich und liebenswürdig zu mir! Bei Steins[335] war ich gestern

334 *Tochter Matisse:* Marguerite Matisse (1894–1982).
335 *Steins:* Sarah und Michael Stein, Sammlerehepaar in Paris und mit Hans und Mathilde Purrmann sehr gut bekannt.

zum Essen, sie sind immer gleich, in den nächsten Monaten bauen sie ein Haus auf dem Lande, in dem sie dauernd leben wollen, wo sie jetzt sind, das geben sie auf!

Heute war ich noch mit Kurt zusammen, er ist in ziemlicher // Verzweiflung, daß Vaihingen so schlecht geht, aber Rudolf zurückrufen daran ist auf keinen Fall Aussicht, noch überhaupt daran zu denken, das wird vollkommen aus geschlagen!

Leider fühlte ich mich gestern garnicht gut und habe die ganze Nacht nicht schlafen können, mein Magen wollte nicht mehr mittun, ich muß ihn wohl durch eine schlechte Speise verdorben haben, denn vorher war ich ganz glücklich wie gut ich alles vertragen konnte! Kurt Cassirer[336] hörte, daß // ich in Paris, schrieb daß er gleich komme, ich traf in Karlsruhe Alfred Cassirer[337] im Hotel und sagte es ihm! Aber er wird enttäuscht sein, denn ich denke nicht daran mich bei Händlern müd zu machen! Oder überhaupt mich zu interessieren, was nicht mich selbst angeht! Mit Braune muß ich schon genug arbeiten! Dem seine Füße halten viel aus!

Sachs ist niedergeschlagen, der Arzt macht ihm keine großen Hoffnungen, auf die Hauptsache der Verjüngung, die ihm wichtig gewesen wäre!

Sei herzlichst gegrüßt mit den Kindern! Gute Reise! Ich komme bald nach
Dein Hans

69 Hans Purrmann in Paris an Mathilde Vollmoeller-Purrmann in Rom

Datiert: 1.11.1926 (Poststempel)
Kuvert: Italia/Madame Mathilde Purrmann/<u>Roma</u>/26 via Liguria/Pension Frey

<u>Montag</u>
Liebste Mathilde,
eben bekam ich Dein Telegramm! Heute Nacht fahre ich dann, leider habe ich mich festgelegt Matisse in Nizza zu sehen, der mir Telegramm und Brief schickte, komme aber so bald als möglich!

336 *Kurt Cassirer:* Kurt Hans Cassirer (1883–1975), Kunsthistoriker und Kunsthändler.
337 *Alfred Cassirer:* Alfred Cassirer (1875-1932), Unternehmer und Kunstsammler in Berlin.

Hast Du die Gall […] // gesehen? Wenn alles recht geht hätte ich am liebsten wieder das kleine Atelier! Wenn es Dir überhaupt möglich ist, so suche nach Wohnung und Atelier. Ich komme bald und gebe dann Entscheidung! Ist eben so in Rom, kann er die Sache nicht als Wohnung nehmen! Bin erstaunt, daß du schon in Rom, hatte sowieso die Absicht, morgen früh hier abzufahren! //

Braune bleibt noch ein paar Tage, besucht Rudolf auf der Rückfahrt, sah hier Kurt! Ganz entschieden verlangt Kurt den Verkauf, denkt nicht daran, daß Rudolf wieder hierher käme, Andori wollte die Aktien nicht an die Börse bringen, weil man das nicht tut wenn die Papiere nichts bringen!

Kurt hat all sein Geld verloren, braucht und will Geld haben!

Was mit Karl ist weiß ich // nicht, ich glaube es hat keinen Sinn ihn zu sehen, denn was er will hört man durch die Anderen!

Also ich komme bald bleibe kurz bei Matisse und komme dann.

Herzlichste Grüße Dir und den Kindern

Dein Hans

Berlin und Trento 1932–1933

»*Die Kunstverhältnisse in Berlin, das ist schon schauderhaft,
das wird ja auch eines Tages abgewirtschaftet haben,
aber dann sind wir alt oder schon nicht mehr!*«

Hans Purrmann in Trento an Mathilde Vollmoeller-Purrmann in Langenargen, 14.7.1933

70 Hans Purrmann in Berlin an Mathilde Vollmoeller-Purrmann in Langenargen
Datiert 11.7.1932
Kuvert: Frau/Prof. M. Purrmann/Langenargen/Bodensee Württ.

Liebste Mathilde,
am Freitag Abend war ich mit Glaser bei Scheffler, am Samstag brachte man ihn in die Wohnung und eben rief Frau Eli Glaser an, daß Frau Glaser gestern Abend gestorben sei. Ich werde jetzt zu Glaser gehen, wenn er auch vielleicht keinen Besuch annehmen wird. Das beste sei, daß es schnell ging es scheint auch keine Lungenentzündung gekommen zu sein, näheres weiß ich nicht. Mir ist schrecklich, was wird damit verbunden sein, Beerdigung und alles andere, schauderhaft, ich bin froh, daß Du weg bist.
Überhaupt, Du bist einer fürchterlichen Hitze entgangen // es ist nicht zum aushalten, immer 32 Grad, jeden Tag Sonne und Gewitterheimsuchung am Abend.
Kein Mensch mehr in Berlin.
Der Willi war bei mir am Dienstag, er hatte mir schrecklich Unordnung gemacht, Mischungen jeder Art gemacht, die Leute von Hess kamen und ich wurde ganz aus der Fassung gebracht.
Alles Null, keine Möglichkeit, daß die Farbe hebt,[338] auch nicht auf anderer Leinwand.[339] Nun habe ich alles abgewaschen und arbeite mit einer Caseinfarbe von München, die hebt nun so, daß wenn man einen Fehler gemacht hat, es am nächsten Tag mit keinem Mittel mehr wegzubringen ist, dann fällt diese fürchterlich auf, aber // erst nach zwei Tagen trotz der Hitze, ich komme fast nicht zurecht, gebe mir schrecklich Mühe und bin täglich bis zum Abend an der Leinwand, es regt mich auf und ich komme schlecht weiter und doch möchte ich doch endlich diese Arbeit fertig haben. Wenn nur die Hitze einmal nachlassen würde daß man wenigstens in der Nacht schlafen kann.
Wie hast Du Reginele angetroffen und wie ist die Engländerin, ist im Hause alles in Ordnung gewesen? Was hörst Du von Robert.

338 *Farbe hebt:* pfälzisch: Farbe haftet.
339 *Leinwand:* Purrmann arbeitet an dem Triptychon »Allegorie auf Kunst und Wissenschaft« für die Stirnwand des Kreistagssaals in Speyer.

Lasse doch Dinni bald kommen es hat garkeinen Sinn, daß sie noch länger hier ist, man kann // fast kaum richtig arbeiten.
Von Braune habe ich noch keine Antwort auf meinen Brief und in der Hohenzollernstraße müsste ich bitten, daß man mir zur Entscheidung noch etwas Zeit lasse.
Alles Herzliche schreibe mir einmal wie es geht.
Dein Hans
Montag Morgen 11 Juli 1932
Eben bekomme ich Brief von Reginele, das Membrane vom Grammophon ist so viel ich weiß in einer Schachtel in dem Schrank vorm Fenster verwahrbar, sonst in dem Zargenschrank. Ihr müßt den Schlüssel suchen!
Ist das ein Witz mit dem Regen in Langenargen! Hier ist keine Rede davon es wäre aber recht.

71 Hans Purrmann in Berlin an Mathilde Vollmoeller-Purrmann in Langenargen

Datiert: 15.7.1932
Kuvert: Frau/Prof. Mathilde Purrmann/Langenargen/Bodensee Württ.

Liebste Mathilde,
was mache ich nur, der Crone-Münzebrock[340] gab mir noch keine Antwort nun bin ich zu seiner Sekretärin gegangen die mir sagte, daß er nicht vor Montag zurückkomme und mit mir sprechen wolle, ich sagte, daß mir das zu lange sei, da ich in der Hohenzollerstraße zusagen müsse.
Er ist auf einer Dienstreise und nicht zu erlangen, ich stellte mich schrecklich voll Eile obwohl ich glaube daß auch in der Hohenzollernstraße nicht eilt. Er wird noch mir allerhand abzwacken wollen, ob es nicht gut wäre, wenn ich von Dir ein Telegramm oder sonst etwas hätte, (lege keinen Wert mehr wohnen zu bleiben) oder entscheide für Hohenzollernstraße, das dann ihm zeigen! Was denkst Du? Ich war drei Tage lang krank // habe mir den Magen verdorben, wohl von der Hitze oder durch zu viel trinken. Es ist rein nicht mehr zum Aushalten immer 38 Grad, heute Nacht ein fürchterliches Gewitter,

340 *Crone-Münzebrock:* Vermutlich August Crone-Münzebrock (1882–1947), deutscher Politiker und Reichstagsabgeordneter der Zentrumspartei.

Abb. 23 Hans Purrmann, Allegorie auf Kunst und Wissenschaft, Triptychon, 1932, Tempera auf Leinwand, Stadtratssitzungssaal, Stadt Speyer

aber ohne jede Abkühlung. Es war schrecklich, daß ich bei meinem Zustand zum Begräbnis[341] gehen mußte.

Gestern Abend mit Sachs in einem neuen Restaurant in Glinecke[342] habe aber nichts gegessen. Sachs wollen absolut daß ich mitgehe, er in einem Zustand der Verzweiflung seine Frau vor 14 Tagen an einem Magenkrebs operiert, Magen halb herausgeschnitten, ging jedoch gut da früh erkannt, sie selbst befindet sich gut und muß nur von einem Magengeschwür sein, also sei vorsichtig wenn Du schreiben // solltest.

Für heute Nachmittag bin ich zu Frau Harries zu einer Motorfahrt eingeladen, ein netter holländer Arzt ist bei ihr, sah ihn schon einen Abend bei Frau Hardt. Das Aquarell ist tatsächlich um 200 Mk an Salon Stadt Berlin verkauft.

Ihr seid zu beneiden, daß Ihr Regen habt.

Heute war ich wieder fest an meiner Dekoration,[343] leider war ich durch meinen schlechten Zustand in der ungeheuren Hitze etwas zurück- // geworfen. Arbeite nicht zu viel und gönne Dir Ruhe, wer weiß, es sterben jetzt so viele Leute, da muß man an sich denken, es kann auch einen selbst packen. Drumm freue man sich an jedem Tag und alles andere ist nicht so wichtig. Er bleibt auch wenn wir gehen.

Alles herzliche und Gute, schreibe einmal

Dein Hans

341 *Begräbnis:* Beerdigung von Elsa Glaser.
342 *Glinecke:* Glienecke, heute Ortsteil von Potsdam.
343 *Dekoration:* Triptychon für den Speyerer Kreistagssaal.

Berlin und Trento 1932–1933

72 Hans Purrmann in Berlin an Mathilde Vollmoeller-Purrmann in Langenargen

Datiert: 21.7.1932 (Poststempel)
Kuvert: Frau/Mathilde Purrmann/<u>Langenargen</u>/Bodensee Württ

Liebste Mathilde,
ich male jetzt mit Casein,[344] das sehr viel schwerer zu handhaben ist als die reine Tempera, aber sie hält wenigstens, es war schrecklich viel Arbeit wieder so weit zu kommen und ich mußte doch auch viel anders machen, viele Tage habe ich schreckliche Depressionen und glaube, daß ich zu nichts recht und gut bin und daß die Arbeit[345] mir nicht gelingen wird. Nun habe ich wenigstens gestern eine Freude gehabt, daß E R Weiß zu mir kam um mir einen Besuch zu machen, er wusste garnicht von den Dekorationen[346]. Als er ging sagte er zu mir, da kommt man zu einem Kunstmaler und erlebt die größte Überraschung, sieht Dekorationen, die noch besser sind als alles was sonst gemacht wird! Er war restlos begeistert und sagte mir immer wieder // seine Bewunderung, dann sagte er mir ganz aus sich heraus, die muß unbedingt Bruno Paul sehen, ich werde ihn anschleppen, er wird sich sehr dafür interessieren, dann wird er sie ausstellen, er wird ganz entzückt sein. Ich schreibe Dir das, vielleicht besteht eine Aussicht, die Sache selbst werde ich nicht so besonders nehmen, da ich nur halb an eine rechte Urteilskraft von Weiß glaube. Jedenfalls arbeite ich eifrig den ganzen Tag und wäre froh bald fertig zu werden, denn das Leben in Berlin gefällt mir nicht besonders und dann finde ich es auch teuer, ich weiß nicht wofür das viele Geld hingeht dabei esse ich kein Fleisch und die Kocherei ist sicher schlechter als bei Portiersleuten. Ein paar Würste sind schon eine Höchstleistung. Ich lege Dir den Zettel der Ausgaben bei, Dinni hat mich etwas hereingeritten. Überhaupt Dinni macht mir immer größere Sorgen, Du wirst sie ja auch bleich und abgemagert finden. Sehe jedenfalls danach // daß sie gut ißt und nicht raucht.

344 *Casein:* Bindemittel in der Malerei.
345 *Arbeit:* Triptychon für den Speyerer Kreistagssaal.
346 *Dekorationen:* Triptychon für den Speyerer Kreistagssaal

Denke Dir, nach Frau Glaser scheint Orlik[347] an der Reihe zu sein, ich dachte er sei in Böhmen nun hörte ich gestern Abend, daß er bei Plech[348] eine Ohnmacht bekommen habe und dort schon die ganze Zeit krank liege, man spricht von einem Schlaganfall. Wann wird es uns packen, man muss sich das Leben einrichten, daß man noch Freude daran hat, ruhe Dich mehr aus und lasse alles laufen.

Hier politisch die größte Aufregung[349] kein Mensch weiß wohin das gehen soll, jedenfalls befürchtet man Bürgerkrieg!

Ich sprach mit dem Walter von der Hohenzollernstraße, er sagte mir, daß die Leute früher ausziehen und daß man Zeit hätte zur Herrichtung. Daß die Frau das Zimmer nicht hergebe doch vielleicht gegen ein anderes tausche, aber das Zimmer // an das man zuerst dachte steht ihr noch zu. Dann sprach ich nocheinmal mit Frau Hardt, (bei der ich heute Abend auch mit Glaser bin) die hat mir abgeraten, denn mit 1000 Mk seien doch keine Reparaturen zu machen. Mit dem Crone[350] sprach ich länger, er geht nicht auf eine andere Sache ein als daß er von Oktober bis April die Wohnung und 300 Mk gebe, Dinni, die auch mit ihm sprach sagte es wäre 280.

Eben habe ich bei Plesch angerufen und sprach auch Orlik, dem es wieder besser gehen soll, er sprach immer von einem schweren Anfall, ich habe nichts gewußt, er sagte aber er hätte Dinni angerufen, nun ist einmal nichts zu machen Telefonen werden mir grundsätzlich nicht ausgerichtet.

Am Rand: Dinni hat den Ring mitgenommen und die Kette für Reginele, die mir Glaser zur Erinnerung gab, Dinnie schien nicht sehr zufrieden, da wird es wieder schwer herhalten bis die Dankbriefe geschrieben sind. Wann kommt Robert, hoffentlich kann ich selbst bald kommen.

Alles Gute Dein Hans

21 Juli 1932

347 *Orlik:* Emil Orlik (1870–1932), Maler und Grafiker, Mitglied der Akademie der Künste und Professor an der Kunstgewerbeschule in Berlin.
348 *Plech:* wohl János Plesch (1878–1957), Internist und Kunstmäzen in Berlin bis 1933.
349 *Aufregung:* Im Juli 1932 herrschte eine Regierungskrise; Reichskanzler von Papen regierte mit Notverordnungen, bei den Reichstagswahlen am 31. Juli wurde die NSDAP die stärkste Partei.
350 *Crone:* wohl Crone-Münzebrock.

73 Hans Purrmann in Berlin an Mathilde Vollmoeller-Purrmann in Langenargen
Datiert: 5.8.1932
Kuvert: Frau/Mathilde Purrmann/Langenargen/Bodensee/(Württ.)

Liebste Mathilde,
den Spiro sah ich vor ein paar Tagen bei einer Sezessionssitzung,[351] er sagte mir, daß ich froh sein solle, daß Robert schon von Salem[352] weg sei, denn dort sei es jetzt schauderhaft Nazi, er sei ein richtiger Kommunist aus Gegensatz geworden.

Hier ist man über den Ausgang[353] sehr zufrieden und glaubt, daß die Hitlerbewegung über den Höhepunkt ist, wie viele atmen richtig auf. Es bleibt wohl die Regierung so wie sie ist und die tut doch etwas und ist ganz gut. Man merkt es wird regiert! Die Börse geht auch langsam etwas besser.

Mit dem Crone-Münzebrock kann ich nicht in Ordnung kommen, es ist nicht zu machen, ich komme nicht auf einen anderen Punkt als 280 von 1. Oktober an. So ging ich von ihm ohne // ihm ja gesagt zu haben.

Gestern war Dr. Lossen hier, ich wäre so gerne mit ihm an den Bodensee gefahren, aber ich kann hier nicht weg. Oft verbringe ich Tage vor meinen Leinwänden[354] und komme kaum eine Farbe weiter, setze hin und dann wische ich wieder weg, es strengt mich fürchterlich an, jetzt wo es auf den Schluß zu geht wird es immer schwerer und peinlicher. Um das Laub hinter den Vater Rhein[355] zu machen habe ich Tage gebraucht, immer wieder anders. Endlich habe ich die Seitenteile in Einheit.

351 *Sezessionssitzung:* Purrmann war seit 1929 im Vorstand der Berliner Sezession.
352 *Salem:* Bekanntes Internat in Schloss Salem am Bodensee; die Kinder Purrmanns gingen zeitweise dort zur Schule; nach 1933 unter NS-Einfluss.
353 *Ausgang:* Bei der Wahl wird NSDAP erstmals stärkste Partei, aber ohne absolute Mehrheit. Adolf Hitler wird erst am 30.1.1933 zum Reichskanzler gewählt.
354 *Meinen Leinwänden:* Triptychon »Allegorie auf Kunst und Wissenschaft« für den Speyerer Kreistagssaal (Lenz/Billeter 2004: 1932/19a–c).
355 *Vater Rhein:* linke Tafel des Tritychons, sie stellt allegorisch »Vater Rhein« als Flussgott dar.

Der Phil. Frank[356] war hier, sagte ich solle in der Akademie[357] ausstellen er will sorgen für einen guten Raum, ohne mit anderer Malerei nur mit Skulptur, das wäre auch richtig, mit dem Ammersdorfer[358] will er reden und ich müßte mir den Vorraum der Akademie ansehen // vielleicht geht es dort hin, wo immer die Plastik steht. Glaser riet mir auch dazu. Nach Speyer schrieb ich an den Ullmann,[359] er geht jetzt auf Urlaub und es wäre ihm angenehm wenn die Bilder erst im Herbst aufgehängt werden. Auf was habe ich mich hier eingelassen, diese viele, viele Arbeit und auch Kosten, warum fällt mir alles so schwer warum kann ich nicht wie Slevogt so 100 ☐[360] in 6 Wochen ausmalen, und dann sind alle Zeitungen voll über das Meisterwerk. Leider, leider finde ich es aber ganz fürchterlich. Ist so etwas überhaupt Wandmalerei?

Ich war für gestern zu den Simons[361] eingeladen, die das Stilleben von mir haben, sie waren unlängst bei Frau Harries so sehr freundlich zu mir, leider aber mußte der Mann absagen // weil die Frau plötzlich krank geworden ist, er tat mir sehr leid.

Morgen kommen Rosin's[362] wieder nach Berlin, mit Glaser bin ich oft zusammen, er ist aber fast immer, mit dem Bruder u. der Schwägerin und der schrecklichen Frau Perls[363] die jetzt richtig in Scheidung ist, aber mit dem Mann und Geldsachen nicht fertig wird! Bei Frl. Ring war ich mit Frau Hardt und Levy, es ist sonderbar was die einen großen Garten bearbeitet mit unendlich vielen Blumen und schönem Obst, das Häusel ist sehr nett, hat aber schon mehr als 100 tausend Mark hineingesteckt, dabei liegt es nichteinmal am Wasser und an einem Ort wo keine Verbindung hin geht.

Grüße die Kinder herzlichst und sei selbst gegrüßt Dein Hans

5 August 1932

356 *Phil Frank:* Philipp Franck (1860–1944), Maler und Grafiker in Berlin, Mitglied der Akademie und Direktor der Kunsthochschule.
357 *Akademie:* Akademie der Künste in Berlin.
358 *Ammersdorfer:* wohl Alexander Amersdorffer (1875–1946) Kunsthistoriker und Ministerialbeamter in Berlin.
359 *Ullmann:* Ludwig Ullmann (1872–1943), Oberregierungsrat, Architekt und Haupttriebkraft des Auftrags in Speyer.
360 *100 ☐:* wohl 100 qm Wandfläche.
361 *Simons:* Hans-Alfons Simon (1888–1946), Chefsyndikus der Deutschen Bank und ab 1929 im Vorstand, ab 1938 Vorsitzender des Villa Romana-Vereins.
362 *Rosin's:* wohl Arthur Rosin (1879–1972), Bankier in Berlin, emigrierte in die USA.
363 *Frau Perls:* vielleicht Käthe Perls (1889–1945), Kunsthändlerin.

74 Hans Purrmann in Berlin an Mathilde Vollmoeller-Purrmann in Langenargen

Datiert: wohl Anfang Oktober 1932
Kuvert: Frau Mathilde Purrmann/Langenargen/Bodensee/(Württ.)

Liebste Mathilde,
ich schicke Dir heute schnell die 2 Briefe, einen von Frl Müller und einen von mir, den Du an Frl Müller gleich abschicken kannst, wenn Du findest, daß er richtig geschrieben ist.
Eben rief Rosin an, der wieder in Berlin ist.
Ich war in der Akademie mit meinen Bildern heute, es scheint alles gut zu gehen. Die Ausstellung[364] war auch sonst garnicht schlecht, es sind gute Einsendungen.
Sonst geht alles in Ordnung, nur die Wohnung ist kalt der Ofen wird jetzt neu gemacht. // Orlik haben wir verabschiedet, beim Begräbnis[365] wurde mir ein Brief von ihm an mich übergeben, der mittendrin aufhört und wohl sein letzter Brief war.
Denke Dir daß die Holländerin von Achenbach unheilbar verrückt geworden ist. Können dann nur noch ein paar Jahre noch richtig leben, man frägt sich nach so viel Unglück!
Gestern war ich mit Dinni bei Frau Hardt zum Abendessen.
Alles herzliche Dir und Robert Dein Hans

Anlage: Brief an Frl. Müller/Landeserziehungsheim Gaienhofen/Bodensee. den 1. Oktober 1932 und von Tochter Regina an Hans Purrmann, 28.9.1932.

364 *Ausstellung:* Purrmann zeigte sein Wandbild im Sommer 1932 in der Preußischen Akademie der Künste.
365 *Begräbnis:* Emil Orlik verstarb am 28.9.1932.

75 Hans Purrmann in Trento an Mathilde Vollmoeller-Purrmann in Langenargen

Datiert: 14.7.1933
Adresse: <u>Germania</u>/Frau Mathilde Purrmann/Langenargen/Bodensee/(Württ.)

Liebste Mathilde,
Lichtenhan[366] schreibt mir, daß er zwar Bilder von mir verkauft hätte, aber nicht welche und war froh, vielleicht sind es nur kleine billige Bilder! Er kann vielleicht die Matisse Copie[367] verkaufen!
Von Rudolf einen Brief. Ich glaube ich schrieb Dir schon, er war bei Robert und einige Tag in Vaihingen ohne darüber gut zu berichten! Wenn sich nur schon seine Zurückkunft berichten lasse, aber er wird jetzt nicht wollen! Man soll sich bei diesen Schweinen dem Lenkner und diesem alten Rindvieh von der Bank bedanken!
Hier ist heiß, aber leider wenig oder fast gar keine Sonne, es ist zum verrückt werden in Italien zu sein und kein regelmäßiges Wetter zu haben ich bin schon ganz verzweifelt und komme mit meiner Arbeit nur schlecht // weiter, sonst wäre alles recht.
Wie bist Du mit den Kerdells [?] fertig geworden, ich glaube es ist nicht wünschenswert an sie zu vermieten, er ist ja auch ein blöder Kerl. Da wäre es fast schon besser Spießer zu finden, außerdem vor Italien habe ich schon wieder Angst, mit ganzer Familie, sehr heiß und wenig Erholung im Sommer!
Zum leben und baden ist Langenargen schon ideal. Der Staub die Hitze und alles andere ist auch nur mit Bewunderung für Italien und seine Kunst zu ertragen!
Ich lese eine wunderbares franz. Buch! Schicke es bald.
Daß Hugenberg[368] aus der Regierung ist, ist groß beunruhigend, weil dann die Regierung gegen die Zinswirtschaft gefragt hat und alles was von Renten lebt einen Stich bekommen wird! // Die Kunstverhältnisse in Berlin, das ist schon schauderhaft, das wird ja auch eines Tages abgewirtschaftet haben, aber dann sind wir alt oder schon nicht mehr!

366 *Lichtenhan:* Lucas Lichtenhan (1898–1969), Kunsthistoriker und Kunsthändler in Basel.
367 *Matisse Copie:* wohl Kopie nach Seesturm J. Ruisdaels von Henri Matisse 1896, ehemals Sammlung Purrmann.
368 *Hugenberg:* Alfred Hugenberg (1865–1951), einflussreicher Medienunternehmer und erster Wirtschaftsminister unter Hitler, der im Juni 1933 zurücktrat.

Wenn ich nur vom Wetter begünstigt wäre, dann wäre alles recht, meine Arbeit und auch mein Geist finden Ruhe, es ist wunderbar keine Deutschen zu sprechen die Flüchtlinge sind oder die einem schlechte Geschichten erzählen, ich will einfach nichts auch wissen und mich ganz in meiner Arbeit ausleben! Es wird und muß schon gehen, was ist alles das, noch zu erleben, und doch sieht es aus als ginge es in allen Ländern doch langsam wieder besser!

Mir hat das Karlsbad[369] in einer Weise gut getan, die ich nicht hätte erwarten // können und mir überhaupt nicht vorstellen können. Ein Zustand den ich vorher überhaupt nicht gekannt habe, ich habe nicht mehr nötig zum Essen selbst bei Hitze zu trinken, habe nicht mehr das Bedürfnis so viel und so oft zu essen, vertrage alles wunderbar, muß nicht mehr springen und bin vollkommen in Ruhe.

Hoffentlich geht es Dir auch gut, es wird Dir schon auch genützt haben! Es kann gar nicht anders sein, es ist einfach ein Wunder.

Alles herzliche und Gute Dein Hans

14 Juli 1933

Trento Albergo Venezia

76 Hans Purrmann in Trento an Mathilde Vollmoeller-Purrmann in Langenargen

Datiert: 21.7.1933

Kuvert: <u>Germania</u>/Frau/Mathilde Purrmann/Langenargen/Bodensee (Württ)

Liebste Mathilde,

am Sonntag bin ich in aller früh mit der Bahn nach dem Gardasee gefahren, nach Torbole, Riva, Arco, es war sehr schön, jedoch zu malen hatte ich doch keine Lust, es sind richtige Fremdenorte und eigentlich graulich. Gegen Mittag kam in Riva ganz plötzlich eine Windhose, nur einen Augenblick, ich konnte mich glücklich an ein Haus stellen, aber es war ganz sonderbar, bei ihrem Gang fielen die größten Bäume einfach um, Schiffe kamen in größte Not, Dächer waren fast abgedeckt und dann darauf ein starker Gewitterregen. Das Termometer fiel von 27 Grad in wenigen Minuten auf nur 5 Grad, dann

369 *Karlsbad:* Karlsbad (heute Karlovy Vary) war ein bekannter Kurort, den Purrmann 1933 mit seiner Frau aufsuchte.

Abb. 24 Hans und Mathilde Purrmann zur Kur in Karlsbad, Juli 1933, Hans Purrmann Archiv München

ein fürchterlicher Nordwind den ganzen Abend wie im tiefsten Winter. So fuhr ich mit dem Autobus über Arco nach Trento zurück, Arco war wunderbar, die Straßen mit roten Oleanderbäumen (nicht in Kübeln) in voller Blüte, märchenhaft schön, ich denke den ganzen Tag // nur daran, so schön fand ich das, Arco ganz südlich mit Palmen, aber schrecklich verbaut mit fürchterlichen Fremdenvilla's, sonst aber gewiß sehr schön, liegt aber so, daß es im Sommer wohl dort kaum auszuhalten ist. Da bin ich jetzt doch immer noch am liebsten hier in Trento, Essen gut, billig, nachts und abends ganz kalt, morgens wunderbar, am Tag etwas heiß, aber das macht nichts.
Jedenfalls brachte der Mistral[370] schönes Wetter, endlich, es waren drei wunderbare Tage seitdem, aber eben während ich schreibe ist ein ganz großes Gewitter. Hoffentlich unterbricht es nur die schönen Tage. Denn bis jetzt war ich garnicht mit gutem Wetter begünstigt!
Auf der Rückfahrt von Arco, fing der Autobus Feuer, es war fürchterlich, diese Panik, alles so schnell wie möglich aus dem Auto, Gott sei Dank waren es nur wenige Menschen, ich schlug mir den Kopf fürchterlich an, dann mußten wir auf der Landstraße in dem schauderhaften // Wind warten auf ein anderes Auto, während das unsere ruhig ausbrannte. Ich dachte an die Liesel! Aber ich

370 *Mistral:* Kalter Fallwind in Oberitalien und Südfrankreich.

muß sagen die Autoführer waren sehr besonnen und behielten Ruhe, sonst die Frauen machen Geschrei und verstopften die Türen.
An Reginele habe ich ein Tuch [?] geschickt, vielleicht ist es etwas dunkel, die kosten 6 Lire Stück soll ich einen helleren schicken, d. h. wenn Euch die Art gefällt!
Hier kommen oft in der Woche Autobusse aus Deutschland an, wunderbare Wagen (Magirus und Anwärter) Funkbus[s]e wohl von Stuttgart kommend. Auch von München kommen Wagen! Ich meine ich müsste Euch auch einmal aussteigen sehen! Allerdings die Reisenden sehen nicht sehr gut aus, man sucht vergebens gebildet aussehende Menschen. Auch sonst die schönsten Auto's sind mit Deutschen besetzt die // hier durchkommen, es ist leider fürchterlich wenn einer mit der Steuer nicht ganz in Ordnung ist darf er nicht ausreisen, die Leute tun einem dann leid wenn man solche Schruber[371] sieht, die ruhig auch in Deutschland bleiben könnten, denn es gibt sogar keinen richtigen Grund dafür, daß sie in Italien sind; kaum daß sie etwas ansehen!
Hoffentlich wird noch eine Ernte, bis jetzt nicht viel und bin enttäuscht, der viele Wetterwechsel fördert nicht sehr meine Arbeit, man ist wie ein Landwirt, das einzige ich lebe gesund und denke an nichts als an meine Arbeit.
Du bist wohl nicht nach Stuttgart gekommen! Alles Gute und Herzliche
Dein Hans
Trento 21 Juli 1933

77 Hans Purrmann in Trento an Mathilde Vollmoeller-Purrmann in Langenargen

Datiert: 12.8.1933
Kuvert: <u>Germania</u>/Frau Mathilde Purrmann/Langenargen/Bodensee/(Württ.)

Liebste Mathilde,
Du wirst schon sehr auf Nachricht von mir gewartet haben, aber es war sehr schönes Wetter und ich habe jede Zeit ausgenutzt um zu arbeiten,[372] da noch sehr heiß war, kam ich nicht zum schreiben.

371 *Schruber:* pfälzisches Schimpfwort.
372 *arbeiten:* In Trient und Umgebung entstand ein umfangreiches Werk an Gemälden und Aquarellen.

Es ist jetzt einfach wunderbar hier, der Sommer in Italien, wenn man nicht die Hitze fürchtet ist einfach nicht zu beschreiben schön, man möchte alles malen, man findet alles schön, das Leben scheint anregender und die Früchte geben einen Reichtum, wie man sich ihn bei uns nicht vorstellen kann. Übrigens unter Tag ist ganz schön heiß aber Nachts recht kühl und vormittags einfach ideal. Das Wasser in meinem Zimmer ist von einer Frische von einer Reinheit, daß es mir das größte Vergnügen macht es zu trinken und mich ganz abzuwaschen! Das Essen im Hotel ist nicht besser zu denken, niemals hätte man besser essen können. // Meist esse ich nur einmal im Tage, bekomme morgens ein wunderbares Frühstück mit Butter und Honig und noch Früchte, für alles zahle ich 18 Lire im Tag. Übrigens eben wird gerade ein großer Wagen voll Zitronen vor mir abgeladen, sahen in ihrer Größe und mit den schönen Blättern wunderbar aus.

Von hier gehen Drahtseilbahnen gleich in eine Höhe von 700 und eine andere von 1200 Meter, so daß man in ein paar Minuten in jeder Höhe sein kann, dort sind wunderbar Seewasser zum baden.

Meine Fahrkarte habe ich an das Konsulat nach Mailand geschickt um die Durchreise durch Österreich machen zu dürfen! Du siehst, ich denke an die Abreise, die Fahrkarte gilt 4 Wochen, bin also nicht gebunden und es wird mir schwer hier loszukommen, denn ich bin gut in der Arbeit. Leider war eben die erste Zeit kalt und sehr Regenwetter so wie jetzt hätte ich es haben müssen. // Es ist erstaunlich was jetzt hier geboten wird, morgen und übermorgen sind auf dem großen Domplatz Aufführungen von Bohème[373] und Truwatur[374] mit besonders guten Kräften, dann war vorher eine ausgezeichnete Operngesellschaft hier. In Verona sind aber in der Arena Wagner u. Verdi Opern mit Lauri Volpi[375] und gehen nachmittags Züge und in der Nacht noch zurück. Reise und Platz in der Oper 15 Lire. Wenn man hier seinen Sold ausgibt im Café oder für Obst so hat man nicht das Gefühl von einem Druck und einem schlechten Gewissen wie leider heute bei uns, eine Zeitung kostet in Deutschland 1,50 Lire und hier 20 Ctme. ein Café Espresso mit Schokolade darauf, von der Braune so schwärmt gerade 50 Ctme, in den großen Cafés 80.

373 *Bohème:* La Bohème, Oper von Giacomo Puccini.
374 *Truwatur:* Der Troubadour, Oper von Giuseppe Verdi.
375 *Lauri Volpi:* Giacomo Lauri-Volpi (1892–1979), italienischer Tenor.

Ich trinke immer eine himmlische Zitronenlimonade heiß à 1 Lire. Trento ist besonders schön die Häuser wunderbar, gute Kunstwerke im Dome, ganz frühe Dinge, jeden Tag // hat man seine Freude.

Hoffentlich geht bei Euch alles gut, und hast Du nicht zu viel Arbeit mit all den Besuchen! Also ich komme bald, aber ich kann heute nicht sagen wann, nehme mir nicht übel, Du weißt ja zu gut wie es ist, wenn man in der Arbeit ist, nicht abbrechen kann wie man will, und immer denkt man könnte die beste Arbeit erst machen! Also ich glaube und ich weiß nicht warum das so ist, daß man in Deutschland nur schwer so losgelöst seiner Arbeit nachgehen kann wie hier, man wird mit allen Problemen des Lebens so sehr in Spannung gehalten, und als das genommen was man sein sollte ein Maler! Wenn ich zurückdenke an die letzten Jahre in Berlin, so kommen mir alle Menschen einfach krank u. verwirrt vor!

Alles herzliche Dir und den Kindern, Dein Hans

Trento 12 August 1933

78 Hans Purrmann in Trento an Mathilde Vollmoeller-Purrmann in Langenargen

Datiert: 27.8.1933
Kuvert: <u>Germania</u>/Frau Mathilde Purrmann/Langenargen/Bodensee (Württ.)

27 August 33

Liebste Mathilde,

eben habe ich Deine Karte bekommen, Ihr erwartet mich schon Anfang der Woche, ich fürchte aber es wird das Ende oder gar der Anfang der nächsten Woche. Es waren ein paar Tage Gewitter das mich etwas zurückgeworfen hat, jetzt ist aber wieder wunderbares Wetter und die Arbeit geht.

Was habt Ihr mit der Doktorin gehabt, hoffentlich keine direkte Feindschaft, das wäre fürchterlich, die fürchte ich noch mehr als zu dicke Freundschaft.

Am 1 Sept wird hier eine große Kunstausstellung[376] eröffnet, die Ausstellung wird zum Settembre Trentino, das eine große Sache wird mit unendlich vielen // Ausstellungen Opernaufführungen und billigen Fahrten nach Trento vor

376 *Kunstausstellung:* wohl »III Mostra del sindacato interprovinciale fascista di Belle Arti della Venezia Tridentina, Trento 1933«.

Abb. 25 Mathilde Vollmoeller-Purrmann, Stadtlandschaft Berlin, um 1928, Aquarell, 17,5 × 26 cm, Purrmann-Haus Speyer

sich gehen wird! Die Kunstausstellung wird von einem Fascisten Leiter für Kunst gemacht, ich habe ihn einmal kennen lernen [!] und er sagte mir, das alles von guten Malern von Italien ausgestellt werden würde, am dritten Sept würde eröffnet, er wolle mich aber am 1. Sept mitnehmen die Ausstellung anzusehen.
Hier ist das jetzt alles in Händen der Fascisten, die aber hauptsächlich die moderne Kunst von Italien hervorheben. Jetzt gibt es schon viele reifen Trauben, überhaupt das Obst, man kann sich keine Vorstellung davon machen!
Ich bin am Ende, ich habe gearbeitet und die Zeit genutzt so gut und nützlich ich konnte, hoffentlich ist meine Arbeit vorangekommen, ich habe noch kein Urteil, jetzt aber kann ich nicht mehr!
Alles herzliche und frohes Wiedersehen
Dein Hans
Grüße die Kinder.

Von Berlin nach Florenz
1935–1939

»*Mir graut vor einem Winter in Berlin,
den Du wieder so unbefriedigt verbringen würdest.
Lebtest Du nicht dort leichter unter einem helleren Himmel,
hier hält Dich eigentlich nicht viel.*«

Mathilde Vollmoeller-Purrmann in Berlin an Hans Purrmann in Langenargen, 30.4.1935

79 Mathilde Vollmoeller-Purrmann in Berlin an Hans Purrmann in Langenargen

Datiert: 30.4.1935

30. IV. 35.
Liebster Püh! In Zürich[377] scheint es allerhand Stunk gegeben zu haben, leider wurde auch ich hineingezogen, Rudolf sagte, ich hätte gesagt, Prosper[378] sei zu verwöhnt! Poly telefonierte heute früh u. war etwas kühl am Telefon, wie gräßlich alle diese Klatschereien ich fürchte mich vor allem, ich <u>will</u> damit nichts zu tun haben, sollen sie ihr Leben auf diese Weise leben, Nena tobt sich scheints richtig aus, hat unmögliches gesagt u. getan. Aber auch Rudolf bekam seinen Koller. Aber P. ist ihnen gewiss besser gewachsen als wir. Ich bin nur sehr deprimiert, daß ich hineingezogen werde die ich immer nur ihr Bestes will.
Natürlich plätschert Anna mit // Begeisterung in diesen trüben Wassern. Ich könnte nicht in einem Hause zu Besuch sein u. das Brot essen dessen Frau ich so kritisierte, wie sie es tut, denn sie ist ja viel rigoroser in ihrem Urteil als ich. Jedenfalls ist P.s Enthusiasmus sehr gedämpft. Sie hatte ein böses nach Hause kommen. Fräulein Carlotta hatte sich am Samstag in ihrer Küche mit Gas vergiftet man fand sie am Morgen leblos, weckte sie leider wieder auf u. sie liegt jetzt im Krankenhaus. Eine Liebesgeschichte ist der Grund, ein Mann hat sie verlassen, das arme Ding. Sie war immer so taktvoll und freundlich. Den Töchtern geht es gut, Dinni ist fleissig, Reginele unermüdlich an Unternehmungen. Heute aber hat sie hier Kameradschaftsabend ihrer Yachtschulkameradinnen, ich hoffe, es kommen nicht alle 30. Sie sollen einen Film ablaufen lassen, Barbara bringt den Apparat. Morgen früh sollen sie beide // marschieren, aber Reginele mag ich nicht gehen lassen, sie hat wieder die Blasenerkältung, da sie beim letzten Schwimmen stundenlang auf dem nassen Boden stehen und ihren Start abwarten musste. Man stellt schon rücksichtslose Forderungen. Dinnie hat auch keine Lust, sie müssen 6 ½ h antreten und im Zug nach dem Lustgarten um 9 spricht der Führer. Was soll das alles für Wert haben. Für Kinder ist es ja ganz nett und schadet nicht aber bei erwachsenen Menschen kommt es mir lächerlich vor, wenn der Enthusias-

377 *Zürich:* In Zürich lebte Mathilde Vollmoeller-Purrmanns Bruder Rudolf Vollmoeller.
378 *Prosper:* wohl Prosper Hardt, Sohn von Ernst und Poly Hardt.

mus fehlt. Die Köchin erbat sich Urlaub für morgen früh ab 5 Uhr, sie will den Umzug sehen. Meinen Segen hat sie.

Gestern telefonierte der Maler Freytag,[379] der jetzt den Winter in der Villa Romana war, er sagte, er hätte sehr gut arbeiten können, die Ateliers seien sehr gut. Er würde sehr begrüßen, daß ein Maler die // Verwaltung übernehmen würde, man hätte von einem Archäologen gesprochen u. er würde aufs wärmste befürworten, wenn Du Dich entschließen könntest. Die Wohnung sei reizend. Er selbst bleibt bis Oktober nur. Es sei nur immer ein Stipendiat da kein Geld, also alles leer u. die Räume sehr schön. Was hast Du Dir überlegt. Mir graut vor einem Winter in Berlin, den Du wieder so unbefriedigt verbringen würdest. Lebtest Du nicht dort leichter unter einem helleren Himmel, hier hält Dich eigentlich nicht viel. Dieser Witte[380] aus Kassel, der zwei Jahre in Florenz war, geht am 1. Oktober ab. Schreibe mir darüber. Ich könnte mit Kanoldt[381] darüber sprechen, er u. Kolbe[382] sind die Bestimmenden. Es giebt natürlich auch Ateliers zu mieten, dort dann mit nur 1 Zimmer. Und ich dächte, eine Wohnung wäre so schön, da könnte man die Kinder immer kommen laßen. Alles ist eingerichtet. Freytag sagte, er hätte blendend arbeiten können. Herzlichst D. M.

80 Mathilde Vollmoeller-Purrmann in Berlin an Hans Purrmann in Langenargen
Undatiert: [wohl 1.5.1935][383]

Freitag
Liebster Püh![384] Dein Brief hat große Sensation gemacht, da ich ihn ungeschickterweise vorlas u. dann nicht mehr stoppen konnte. Aber sie sind ja erwachsene Mädchen u. sollen ruhig hören u. sehen wie es zugeht u. wie die

379 *Freytag:* Otto Freytag (1888–1980), Maler in Berlin, 1934 Stipendiat in der Villa Romana.
380 *Witte:* Curt Witte (1882–1959), Maler in Kassel, Leiter der Villa Romana 1932–1935, Vorgänger Purrmanns.
381 *Kanoldt:* Alexander Kanoldt (1881–1939), Maler der Neuen Sachlichkeit, seit 1934 Vorsitzender des Kuratoriums der Villa Romana.
382 *Kolbe:* Georg Kolbe (1877–1947), Berliner Bildhauer und einer der ersten Preisträger der Villa Romana.
383 zur Datierung vgl. Kuhn 2019, S. 117.
384 Die Formulierungen im Brief ergeben sich aus Vorsicht vor der Zensur.

Menschen sich benehmen. Tante Nena hat ja Ärger genug, wenn sie 2 gegen sich hat u. klammert sich deshalb an den neuen Schwiegersohn. Rudolf tut mir zu leid. Jedenfalls waren wir alle sehr dankbar über Deinen ausführlichen Brief, der uns allerhand zu sprechen, überlegen zu lachen u. zu lästern, aber auch zu loben gab. Von Poly werde ich nun noch Manches hören, sie wird am Montag zurück erwartet.

Hier regnet's auch, ist aber nicht kalt. Wenn's nur nicht anhält, daß Du die Blüte ausnutzen kannst. Blüht denn schon etwas?

Es geht uns Allen gut, die Kinder sind fleissig. Hier schicke ich den Ausschnitt über Lenk,[385] er sei wegen der Münchner Sache gegangen. Jedenfalls ist es anständig, daß er ging; die Anderen taten es nicht. Gestern war ich bei dem arischen Simon auf der deutschen Bank, der die Villa Romana verwaltet. Er seufzte unter dieser Aufgabe, u. sagte, wie schwer, da man doch den Stipendiaten // kein Geld mehr schicken könne. Ein Atelier u. Zimmer sei zu <u>mieten</u>, Wohnung mit Zentralheizung sind frei mit dem Verwalterposten, umsonst zu haben, den bis jetzt ein Prof. Witte aus Kassel hatte, der im Oktober abgeht. Man müsste aber 2 Jahre ins Auge fassen, hat natürlich die Freiheit so u. so viele Monate weg zu sein. Es scheint eben schwierig zu sein sich das Geld zu verschaffen, er fragte auch, ob man sich das Geld schaffen könne was ich zusagte mit dem Hinweis auf Rudolf. –

Du müsstest eine Eingabe machen, daß Du den Verwalterposten[386] haben willst. Könntest Du Dich dazu entschließen? Die Eingabe müsste innerhalb 10 Tagen sein, da eine Kuratorensitzung stattfinden soll, worin Beschlüsse gefasst werden. Mir scheint es ja locker unter einigermaßen erleichterten Umständen eine Weile ins Ausland zu gehen. Die Sonne scheint doch länger im Herbst u. früher im Frühling, es giebt Blumen u. Früchte u. man sieht alles von Ferne mit weniger Bitterkeit. Als einziger Stipendiat, da sie nun mehr Geld für <u>einen</u> aufbringen können ist Freytag da. Das Andere steht leer u. soll vermietet werden bis auf die Verwalterwohnung, die hübsch sein soll. Atelier dazugehörig im Nebenhaus. Mit Frau Gall sprach ich lang, sie sagte, die Sache sei // dem Künstlerbund fast ganz aus der Hand genommen worden u. jammerschade, daß niemand sich darum annähme. Scharff[387] hätte sich nicht

385 *Lenk:* Franz Lenk (1898–1968), Maler in Berlin.
386 *Verwalterposten:* Purrmann bewarb sich um die ehrenamtliche Stelle eines Verwalters der Villa Romana.
387 *Scharff:* Edwin Scharff (1887–1955), deutscher Bildhauer.

recht darum gekümmert u. die Sache sei in Misskredit gekommen. Ich finde es ja nur schön, daß niemand da ist, mit <u>einem</u> Maler kann man immer auskommen u. daß man sich verpflichten muß schadet nichts, man kann immer das Klima nicht vertragen, oder sonst eine Ausrede finden. Ich könnte es doch einrichten, daß ich hin u. herpendle u. im Frühling ist Regina mit der Schule fertig, dann wird hier zugemacht. Nur den Winter über müßtest Du allein sein, bis auf die Weihnachtsferien, die wir alle dort verleben könnten.
Ich bin überzeugt, daß man billig leben kann u. bräuchte man keine Miete zahlen, wäre man fein heraus. Die Wohnung hat eine himmlische Terrasse u. 4 Zimmer, also Platz für uns alle. Überlege Dir die Sache u. schreibe mir darüber. Es eilt leider etwas. Du sollst natürlich nichts tun, was Dir zuwider ist, aber ich denke man kann auch dort nette Menschen finden u. Deine Arbeit gedeiht vielleicht dort besser als hier, es ist eine ländliche Stadt, u. hat so schöne Vormittage, ich habe sie immer sehr schön u. malerisch gefunden. Überlege u. schreibe mir.
Kanoldt ist im Kuratorium des Künstlerbundes, ich // könnte mit ihm sprechen.
Alles Liebe, besorgt die Agnes alles schön?
Herzlichst D. M.

81 Mathilde Vollmoeller-Purrmann in Berlin an Hans Purrmann in Langenargen

Datiert: 9.5.1935

9. V. 35
Liebster Püh!
Wie schön, daß sich Deine Erkältung so rasch legte, auch hier war es heiss u. kalt recht recht sehr, aber erst seit 2 Tagen heizen wir nicht mehr. Alles geht gut mit den Kindern, eine weitere Blasenerkältung von Reginele in Folge des Schwimmens hat mich etwas geängstigt und Dinnies Bindehautentzündung dauerte 4 Wochen, aber auch wieder in Ordnung. Mit der Hochschule[388] geht es gut, auch das gelegentliche Schimpfen ist gut, sie ist jetzt auch mit dem

388 *Hochschule:* Musikhochschule in Berlin, wo Purrmanns Tochter Christine Klavier studierte.

Lehrer einverstanden, da er ihr versprach sie bei ihren Plänen zu unterstützen. Sein Assistent, den sie früher kannte u. den sie in der Schule traf sagte ihr: also sie sind die neue Schülerin, von der Winfried Wolff[389] sagte, sie hätte so eine ausgezeichnete Technik, das hat sie sehr gefreut. Jetzt denkt sie nur mit Dankbarkeit an Bertram[390] und nichts hält den Vergleich aus, aber es ist gut so. Sie kommt mit vielen gleichaltrigen zusammen hat gute Theorie stunde, ein Lesesaal mit allen Musikzeitschriften begeistert sie sehr. Es ist gut so, ist so zufrieden, daß der Schritt gemacht wurde und kommt sie später einmal zu Bertram zurück wird sie noch ganz anders von ihm profitieren. // Reginele treibt immer viel um, da muß man immer bremsen. Die Doktorin[391] schrieb nicht, wann will sie kommen? Besser sie betrachtet mich als Oase, nach den Auseinandersetzungen mit der Schwägerin. P. H.[392] sagt mit Recht, daß Nena's Verhalten ein richtiger Insult war, sie hatte Frau H. extra mit nach Zürich gebracht, damit sie die Braut sehen solle, u. dann wurde diese weggeschickt. Sie will einen Brief schreiben u. bitten, daß Gretel[393], wie ausgemacht, im Juli heiraten darf, u. sich nicht an Gabrielas unsicheres Schicksal binden soll, da man noch nicht weiß, wie es dort geht.

Annes Gretelchen soll sich auf die Hinterbeine stellen u. ist doch nicht an Widerstand gewöhnt. Der junge Siemens will absolut, daß Prosper zurück bleiben soll, glaubt es auch durchsetzen zu können, u. will ihn 1-2 Jahre dort sehen, das passt Nena nicht, da sie will das Gretel einen definitiven Wohnsitz bekommt. Lauter solche Dummheiten, geht denn dieser Frau alles durch? – Auf die Korrespondenz darf man gespannt sein! Diesmal findet N. ihre Meisterin. P. hat glatt gesagt, man solle die Verlobung zurück gehen laßen, wenn N. glaubte etwas Besseres für ihre Tochter zu finden. Da zuckte N. zurück u. kam mit einem Blumenstrauss // ins Hotel. So muss man es machen.

Über die Münchner Ausstellung[394] kann man mit besten Willen nichts Gutes sagen, es ist ein Provinzniveau, wie in ganz kleinen Städten à la Friedrichshafen. Sie sollen alle, d. h. Jury sehr gedäggt [sic!] sein, da man ihnen enorm

389 *Winfried Wolff:* Winfried Wolf (1900-1982), bedeutender Pianist und Professor.
390 *Bertram:* Georg Bertram (1882–1941), Pianist in Berlin.
391 *Doktorin:* wohl Frau Dr. Lossen, Nachbarin in Langenargen.
392 *P.H.:* Poly Hardt.
393 *Gretel:* Gretel und Gabriele sind Töchter von Adele (Nena) und Rudolf Vollmoeller.
394 *Ausstellung:* Vom 15. März bis Mitte Mai 1935 fand in der Neuen Pinakothek eine Ausstellung »Berliner Kunst in München« statt.

gesiebt hat. Unold[395] sprach ich einen Augenblick, er hätte Dich besuchen wollen. Du sollst ihn doch aufsuchen, wenn Du wieder nach München kommst. Von Brüne[396] sind 2 kleine Arbeiten da, ich finde sie sehr weiblich u. schwach, fallen angenehm auf durch eine hübsche Farbigkeit aber sehr geschmäcklerisch. Aber es ist alles so ein Durcheinander daß man nicht weiss, was man sagen soll. Es fehlt doch alle Einheit, kein Streben, keine Richtung, Nachkommen einer Spiesserpinselei, dann ein bischen Impressionismus.
Ich habe so eine entsetzliche Tinte, will lieber aufhören, verzeih die Schmiere. An Robert schickte ich 2 Päckchen.
Leider viel Semestergeb.[ühr]
Von Steg kam heute Brief, leider Steuer zu zahlen, sonst nichts Besonderes. – Regina u. ich freuen uns sehr auf Pfingsten.
Alles Gute, bleibe gesund, u. ob Du gut arbeiten kannst, das ist und bleibt die Hauptsache.
D. M.

82 Mathilde Vollmoeller-Purrmann in Berlin an Hans Purrmann in Langenargen
Datiert: 18.5.1935

18.V.35
Liebster Püh! Dein Brief scheint eingelaufen zu sein, befürwortet von Kanoldt und den Malern. Der Gegenkandidat soll sehr anspruchsvolle Forderungen gemacht haben, z.B. daß er eine Bibliothek kommen laßen könne auf Kosten des Vereins[397] u. Contract für 6 Jahre. Daraufhin seien seine Chancen gesunken und die Jury unentschieden geblieben. Man sucht eben eine parteisichere Persönlichkeit scheint mir. Mit Kanoldt sprach ich gestern und er sagte eben, daß er Dein Gesuch sehr befürwortet habe, aber er ist ja so komisch unfrei u. ich werde nicht recht klug aus ihm. Jetzt heißt es abwarten, aber man hat

395 *Unold:* Max Unold (1885–1964), Maler in München, Mitglied der Münchener Neuen Sezession.
396 *Brüne:* Heinrich Brüne (1869–1945), Maler in München, ebenfalls Mitglied der Münchener Neuen Sezession und mit Purrmann 1930 in Sanary-sur-Mer.
397 *Vereins:* Villa Romana-Verein.

Abb. 26 Mathilde Vollmoeller an Hans Purrmann, Brief 18.5.1935, Hans Purrmann Archiv München

wenigstens den Versuch gemacht, mehr kann man nicht tun. Herr von Oppen[398] sei bei der Sitzung gewesen. //
Gestern hatten Kardorff's silberne Hochzeit, ich war aber nicht da, da ich seit einigen Tagen das Bett hüte, ich bekam dieselbe Augenentzündung wie Dinnie, nur viel schlimmer und Husten u. Fieber dazu u. fühlte mich scheusslich. Heute geht es besser und ich bin glücklich, bleibe aber noch zu Bett und die Kinder sind lieb und pflegen mich. Es war ein schlimmer Moment, nichts oder undeutlich zu sehen; da ist man wieder dankbar, wenn es zum Besseren

398 *Von Oppen:* Hans Werner von Oppen (1902–?), Kunsthistoriker, Leiter des Museumsreferats im Reichsministerium für Wissenschaft, Erziehung und Volksbildung, im Villa Romana-Vorstand.

Von Berlin nach Florenz 1935–1939

geht. Wir haben hier wieder tüchtig gefroren und bei Dir wird es dasselbe sein. Wenn nur der See nicht kommt, das arme Gärtchen!

Poly ist schon wieder in Holland, diesmal steckt sie aber nichts in den Handschuh! Von Liesel höre ich nichts, Karl in weiter Ferne.[399] Von der Doctorin nichts!

[Rest des Briefes nicht erhalten.]

83 Mathilde Vollmoeller-Purrmann in Berlin an Hans Purrmann in Florenz
Undatiert: [Sommer 1935][400]

Liebster Püh!

Inzwischen wirst Du Simons Brief bekommen haben. Ich sass 2 Stunden bei ihm u. wir haben alles durchgekaut. Ich hatte nachher einen dicken Kopf u. alles schmerzte mich. Ich fühlte eine so grässliche Verantwortung für Dinge, die ich nicht übersehen kann. Um Dein Atelier mußte ich kämpfen, er wollte nur ein kleines 3 × 3 m. bewilligen, aber ich war entsetzt u. er gab nach. Es ist 6,5 × 3,6 m., also groß genug. Das eine große Zimmer 8 × 4 m. also unter Umständen auch zum Malen geeignet.

Das Ganze scheint ja eine verluderte Wirtschaft. Er schlug mir vor, ich solle jetzt hinfahren u. alles inspizieren u. den Herrn Witte übernehmen. Sie wollten uns die Reise bezahlen, aber ich kann jetzt nicht, versprach 1 Woche vor dem 1. Oktober zu fahren u. alles für Dich u. den Stipendiaten (es ist nur einer) // vorzubereiten. Die Pflichten scheinen mir nicht zu groß. Es soll eine schöne Bibliothek in Kisten gestapelt liegen, in einem großen atelierartigen Raum. Sie wollen hier Mobiliar kaufen, da dasselbe sehr primitiv sei u. als Umzugsgut von hier abgehen lassen. (Wegen Lire können sie dort nichts kaufen), da könnte man von hier Koffer u. eventuelle Malsachen mitgeben laßen! Denke darüber nach! Für uns angenehm, da doch hier allerhand Material Keilrahmen, Papier, Mappen, daß wir dort so wenig als möglich kaufen müßen! Eventuell der eine Maltisch? Staffelei? Ich bin froh, wenn sie 2 gute

399 *in weiter Ferne:* lebte damals abwechselnd in Venedig oder Hollywood.
400 vgl. Kuhn 2019, S. 126.

Betten u. einfache Stühle u. Tische kaufen, mehr braucht man nicht. Hier ist unerträgliches Wetter, heiss u. gewittrig. Schicke soeben an Robert noch ein Examenspäckchen. Hier ein Programm von Dinnie am Samstag. Liesel bleibt bis Sonntag. Ob Du in Zürich bist? Herzlichst alles Liebe
D. M.

84 Mathilde Vollmoeller-Purrmann in Berlin an Hans Purrmann in Florenz
Undatiert: [Herbst 1935]

Liebster Püh! Also gestern Abend bei Simon in Zehlendorf[401], in einer sehr feudalen Villa, sehr wenig Geschmack, aber guten Willens. Er sagte sofort, daß man die Ateliers der Limonaia ändern wolle, er warte auf Deine Vorschläge mit Kostenvoranschlag, dies letztere sehr wichtig sofort, damit man hier die Devisen einkomme, die ja bewilligt würden, nur müßten die Notwendigkeit immer sehr betont werden u. es dauert lang.
Ich denke Du mußt den Architekten kommen lassen u. Dir Voranschlag von ihm machen laßen. Habt Ihr Euch überlegt, ob ein directes Oberlicht nützlich u. das ganze Fassade bleiben könnte. Wenn man das Oberlicht direct an der vorderen Wand anbringen laßen könnte u. etwas steil stellen, hätte es gewiß ein schönes Licht. Simon würde auch das kleinere Atelier, wenn Du es richtig findest, so machen laßen. Du sollst jetzt nur das Eckzimmer parterre benutzen, er ist ganz damit einverstanden, war überhaupt geneigt zu allen Vorschlägen ja u. Amen zu sagen, er scheint Vertrauen zu haben.
Vor allem aber möchte er eine Aufstellung // der gesamten zu bezahlenden Steuern im Jahr. Ob Herr Hetzinger nicht diese Aufstellung machen könne, er hätte dies von Herrn Witte nie erreichen können u. es wäre doch so wichtig einmal zu wissen, wie groß die Summe der zu bezahlenden Steuern sei. Alle Steuern zusammen. Herr Hetzinger möchte doch so gut sein u. mit den Behörden sich verständigen, daß sie ihm Auskunft geben, Du möchtest Herrn Hetzinger ruhig beanspruchen; vielleicht den Konsul darum bitten, daß er den Hetzinger es machen lasse, Herr Stiller, der vorherige Konsul, sei immer sehr bereit gewesen u. hätte viel für die Villa Romana getan. Ehrenhalber, der

401 *Zehlendorf:* Stadtteil von Berlin.

jetzige möchte dies nun auch tun, Du sollst es Dich nicht verdrießen laßen, ihn darum anzugehen, u. ihn an der Ehre packen, dazu seien diese Leute da; die Konsuls uns die Vermittlung zu machen. Er möchte gern wissen, ob die Einnahmen aus den Mieten, die Steuern decken.

Dann war er sehr damit einverstanden, daß man dort langsam Möbel erwirbt, jeden Monat etwas, aber ich möchte auch // darüber ihm einen Brief schreiben mit einer Aufstellung der nötigsten Sachen u. Summen dazu (schätzungsweise), den er der Devisenstelle vorlegen könne, dann würde sie auch dies bewilligen, wenn es auch einige Monate dauere. Das ist ja ganz gut, dann kann ich im Frühling kaufen, wenn ich hinkomme, oder gehe ich im Januar mit Dir hinunter wieder für einige Wochen, ich will also den Brief dieser Tage aufsetzen u. Dir schicken, daß Du ihn von dort aus schicken kannst. Inzwischen hat Du vielleicht wegen der Steueraufstellung etwas erreichen können. Nun habe ich ein Mädchen gefunden u. alles so weit sauber u. in Ordnung gemacht. Herrn Stephan Deine Liste zum Ausfüllen für die Kulturkammer[402] geschickt. Die Akademieausstellung[403] ist unbeschreiblich. Die Zaeperbilder[404] im Ehrensaal große Landschaften so aufgelegter Kitsch, daß man staunt, aber doch ein Anstand irgendwo, ganz dünn u. unkünstlerisch zum Weinen. Pfanschmidt[405], Kampf, Schuster Woldan[406] alle Ehrensaal. // Im großen Vorsaal Leo von König mit 4 Riesennarren, Goebbels Portrait[407] in der Mitte. Der Saal unbeschreiblich mit Waldschmidt[408] u. Jäckel, Kolbe, Scheibe[409], das Ganze hat überhaupt kein Gesicht, ein großes Durcheinander u. solche Minderwertigkeiten, daß man staunt wo man sie fand, das Publikum muß ratlos in so einer Ausstellung sein.

402 *Kulturkammer:* Um als Maler arbeiten zu können, musste man Mitglied in der Reichskulturkammer sein, ebenso mussten Ausstellungen angemeldet werden.
403 *Akademieausstellung:* Herbst-Ausstellung: Gemälde, Plastik, Zeichnungen, Graphik; Sonderausstellung Philipp Franck, Preußische Akademie der Künste zu Berlin, Oktober–November 1935.
404 *Zaeperbilder:* Bilder von Max Zaeper (1872–?), von Adolf Hitler begünstigter Landschaftsmaler.
405 *Pfanschmidt:* Ernst Pfannschmidt (1868–1949), Maler in Berlin und Mitglied der Preußischen Akademie der Künste.
406 *Schuster Woldan:* Raffael Schuster-Woldan (1870–1951), Mitglied der Münchener Sezession und der Preußischen Akademie der Künste.
407 *Goebbels Portrait:* Bildnis von Propagandaminister Joseph Goebbels.
408 *Waldschmidt:* Ludwig Waldschmidt (1886–1957), deutscher Maler und Grafiker.
409 *Scheibe:* Richard Scheibe (1879–1964), Bildhauer in Berlin.

Von Robert, daß er strengen Dienst habe, aber nicht viel marschieren muss, da motorisiert. Das schöne Wetter hilft zum Anfang, das freut mich (Haarmann's Büste[410] ist übrigens auch in der Ausstellung, sehr ähnlich, nicht schlecht, gute Arbeit, etwas zu perfect, keine künstlerischen Probleme, auch kein Ideal.)
Die Mädels sind lieb u. fleissig, der Tag beginnt früh, da Reg. früh in die Schule muß. Ob Frau Gronau[411] die Pflanzen schickte, wenn nicht dann will ich ihr von hier aus nochmal schreiben. Frau Flechtheim[412] ist nicht hier, Fl.'s Mutter sei gestorben, sie ist in Düsseldorf. Nun möchte ich sehr gern Nachricht wie es bei Dir geht, ich kam nicht früher zum Schreiben, da so viel dumme Arbeit erledigt sein mußte. Besorgt Dich Giovanna gut.

Am Rand: Viele Grüße an Frau Gravenstein[413] D. M.

85 Mathilde Vollmoeller-Purrmann in Berlin an Hans Purrmann in Florenz
Datiert: 13.11.1935

13.XI.35.
Liebster Püh! Ich bin recht verzweifelt über Deinen mutlosen Brief u. hätte mich am liebsten gleich auf die Bahn gesetzt, da ich finde, daß ich hier nicht unentbehrlich bin. Die Kinder sind fleissig, natürlich freuen sie sich sehr, daß einer für sie sorgt u. sie anhört, u. es war gut, daß ich kam. Ich nehme bestimmt an, daß das Limonaija[414] Atelier sehr hübsches Licht bekommt mit dem Oberlicht, aber Erhöhung des Fensters bis an die Decke, was ich fast noch besser finde. Mit der Feuchtigkeit wird man auch fertig u. wenn Du bedenkst, daß ab Februar viele sonnige Tage kommen werden, u. Du dann schöne gleichmäßige Frühlingstage vor Dir hast, kann ich mir's dort nicht zu schlimm denken. Willst Du vielleicht für den Moment das Atelier, das Witte

410 *Haarmann's Büste:* die (Bronze-)Büste von Erich Haarmann stammt wohl von Arno Breker.
411 *Frau Gronau:* Wohl die Ehefrau von Georg Gronau, Kunsthistoriker.
412 *Frau Flechtheim:* Die Ehefrau Betty des Kunsthändlers Alfred Flechtheim.
413 *Gravenstein:* Vermutlich die Mutter von Carl Friedrich von Weizsäcker.
414 *Limonaija:* Limonaia, ein externes Gebäude bei der Villa Romana, eigentlich ein Gewächshaus für Zitronenbäume, wurde als Atelier genutzt, zum Beispiel von Emy Roeder.

hatte mieten? [!] Es einmal ansehen? Simon hat so freundlich alle // Wünsche, die ich ausgesprochen habe bewilligt, daß ich nicht den Mut habe jetzt noch einmal mit Jammern zu kommen, ich habe <u>Wünsche geäussert u. er hat sie alle genehmigt</u>. Du kannst auch das Esszimmer hinten, das nur 1 Nordfenster hat, nehmen, der Ofen geht sicher auch zu heizen u. sauber gemacht ist es rasch. Wenn Du willst, dann komme ich u. bleibe bis Weihnachten u. wir werden alles an Ort u. Stelle bereden. Du schreibst nicht, wie es den Stips[415] geht, <u>ob er</u> zufrieden in seinem schönen Atelier?

Jetzt kann ich mit Herrn Simon nichts weiter bereden, er ist verreist, hat natürlich keine Ahnung von Malerateliers etc. Willst Du die ganze Sache aufgeben, steht es Dir natürlich frei. - Aber ich sage Dir offen, es ist kein schönes Leben hier, Du wirst // Dich wundern, ich mache lange Wege u. muß bittstellern um täglich ¼ Pfund Butter u. ¼ Pfund Magarine 1-2 die Woche zu bekommen. Man isst schlecht u. teuer, ich glaube, <u>mit</u> den Sanktionen isst man noch besser dort, abgesehen von aller Bedrücktheit, die groß ist. –

Gestern Abend traf ich den Maler H…th [Hauth] bei Gieseking[416], weißt Du, daß er 5 Wochen wegen Verdächtigungen festgesessen hat, aber gut rehabilitiert jetzt einen Prozess gegen den Denunzianten angestrengt? Ein Kollege, aber wer? Ich sprach ihn kurz, er wollte heute anrufen, tat es aber nicht. Soeben Poly angerufen, sie ist wieder hier, aber am Telefon wollte sie die vielen Familiensorgen nicht auspacken, ich auch nicht. //

Wenn eine Änderung einträte durch Übernahme des Kunsthistorischen Instituts wäre es vielleicht gut für Dich. Vielleicht nehmen sie die Parterrewohnung, die für Bibliotheksräume doch geeignet wäre. Vielleicht findet sich für uns ein anderer Ausweg. Laß doch einmal den Architekten wegen der Fenster kommen, einfach sie erhöhen bis zur Decke, beide gleich schiene mir die einfachste u. sicherste Lösung u. <u>kann</u> nicht viel kosten. Habe noch etwas Geduld, sieh ein bißchen das Gute, bedenke wie lang u. grau der Winter hier. Wenn Du willst, dann suche ich Dir hier ein Atelier, aber bedenke, wie schwierig das alles, u. dann muß man sich auf 1 Jahr binden u. was willst Du hier arbeiten u. den Sommer über? Mache Du bitte Vorschläge, ich bin es nicht im Stande, ich habe es gut gemeint u. bin sehr enttäuscht, daß Du nichts

415 *Stips:* Stipendiaten.
416 *Gieseking:* vermutlich Walter Gieseking (1895–1956), Pianist.

Gutes sehen kannst. Wie ist es denn dort, wenn ich die schmutzigen grauen Häuser gegenüber sehe [am Rand rechts:] mußte ich losheulen.

Am Rand oben: Hat sich etwas m. Frau Gravenstein entschieden, viell. wird ihre Wohnung bald frei, sie rechnet mit Juli, dann könnten wir oben wohnen, das Kunsthist. Inst. unten, wie wäre dies?
Am Rand links: Laß die Verbitterung nicht überhand nehmen. Suche in eine Arbeit zu kommen. Male in d. Uffizien. Viele Grüße von den Kindern. D. M.

86 Mathilde Vollmoeller-Purrmann in Berlin an Hans Purrmann in Florenz
Datiert: 22.2.1936

22.II.36.
Liebster Püh! Ich will Deine Fragen der Reihe nach beantworten.
Wellenstein[417] liess die 3 kleinen Stilleben alle Hochformat abholen, ohne Rahmen, da sie alle solide Keilrahmen haben, ist keine Gefahr. Das große Breitformat, Kapuzinerkresse, hängt nach wie vor im Esszimmer, er sprach nicht mehr davon, auch fragte er nicht nach dem Preis, aber selbstverständlich würde ich 1200 Mark verlangt haben.
Morgen kommt er zu Liesel, er will Aquarelle aussuchen, ich werde ihm die gerahmten aus der Kiste zeigen. Nachher gehe ich zu Nierendorff[418] u. spreche mit ihm, schreibe dann darüber. //
Ich freue mich sehr, daß Dein Besucher in Florenz war, da hattest Du doch Gesellschaft, wo hat er denn geschlafen? Ich hatte es längst von anderer Seite gehört. Schade, daß er so schlechtes Wetter hatte, oder regnete es nicht? Hier ist tiefer Winter u. Schnee u. große Kälte. Ich freue mich, daß Du keine Erkältung hattest, hier fängt das Husten auch an nachzulassen, es bellte eine zeitlang in allen Stuben. Ich habe viel, viel Lauferei mit der Wohnung um sie zu vermieten, bis jetzt ohne Erfolg, ich bin sehr deprimiert. Ich kann Dinnie nicht allein in der Wohnung [lassen], das Haus ist nachts nie abgeschlossen,

417 *Wellenstein*: vermutlich Victor Wallerstein (1878–1944), Kunsthändler in Berlin, 1936 nach Florenz emigriert.
418 *Nierendorff*: Galerie Nierendorf in Berlin, heute noch dort.

alles offen, ich suche eine Pension für sie, sie kann nicht für sich sorgen, sie ist zu // unpraktisch veranlagt. Reginele reist Ende der kommenden Woche. Robert schreibt unglücklich, da er seine arische Abstammung neuerdings beweisen muss, sonst schreibt er jetzt vergnügter, u. ich schicke ihm immer zu Essen.

Gestern Abend war ich bei Schefflers mit Friedländers u. Cassirers,[419] es war sehr ungemütlich Frau H. ist in Holland, sie hat die Hand in dem Kunstnachlaß von Frau Oppenheim,[420] u. sehr wichtig u. wohl glücklich, denn sie lud mich zu einem Essen bei Schlichter ein. Ich habe ihr meine Schulden vom 60. zurückbezahlt. Leider muss ich 354 Mk Lebensversicherungsprämie bezahlen u. 124. Mk. an Haus Langenargen f. den Gartenzaun streichen, das Geld schrumpft u. schrumpft zusammen 170 Mk. Zahnarzt. Ich sage es nur, damit Du Dich nicht wunderst wenn das Geld abnimmt. //

Soeben komme ich von Nierendorf zurück. Es schickt uns 3 Aquarelle zurück, Hanfstaengl[421] hat eines um 200 Mk. gekauft. Frau v. Siemens die ihrigen noch nicht abgeholt, also auch noch nicht bezahlt. Da muss die Abrechnung noch bleiben. Ich weiß nichts über einen Käufer Wolff von dem Du schreibst, sage mir, worum es sich handelt, u. ob ich etwas veranlassen soll.

Herr v. Siemens muss sich am Star operieren laßen, da sind sie alle in großer Aufregung, aber bitte nichts niemand gegenüber erwähnen. Dabei hat sie wohl die Aquarelle vergessen. Ich bin sehr betrübt, daß die Pflanzen nicht eingepflanzt werden, die Rosen nicht gesetzt, da ist es dann zu spät wenn ich zurückkomme, es wäre jetzt die richtige Zeit, es tut mir sehr leid, daß Antonio nicht da ist denn sonst kann es niemand machen, man muss tief umgraben vor dem Haus. Ich kann es auch nicht selbst.

Am Rand links: Wann kommt er zurück, will er überhaupt wieder dorthin zurück? Alles Gute, darfst Du denn bauen? D. M.

419 *Cassirers:* vielleicht der Verleger Bruno Cassirer oder auch der Sammler Kurt Cassirer.
420 *Oppenheim:* Clara Oppenheim (1861–1944), aus der Familie Oppenheim, Gründer der Bank Sal. Oppenheim.
421 *Hanfstaengl:* Eberhard Hanfstaengl (1886–1973), Kunsthistoriker und bis 1937 Direktor der Nationalgalerie in Berlin.

Abb. 27 Hans Purrmann, Villa Romana, Florenz 1938, Öl auf Leinwand, 64 × 80 cm, Purrmann-Haus Speyer (Leihgabe Kunstverein Speyer e.V.)

87 Mathilde Vollmoeller in Berlin an Hans Purrmann in Florenz
Datiert: 9.3.1936

9. III. 36.
Lieber Püh! Heute die Wohnung vermietet für ein Jahr. Wir waren beide sehr melancholisch, Dinnie u. ich u. fühlte den Boden abrutschen. Ich muß ziemlich viel ausräumen. Meine Schreibsekretäre z.B. das macht mir Kummer. Aber die Leute, ein kinderloses Ehepaar sind biedere Bürger u. werden glaube ich alles gewissenhaft pflegen. Es ist mir doch eine große Last abgenommen damit. Mit L'argen will es nicht klappen. Die Dame will das Häuschen[422] erst im Herbst. Ich will nun sehen was ich mit ihr abmachen kann, wenn ich am 20. ung.[efähr] hinkomme. Leider muss ich mir zu Allem Zeit // laßen u.

422 *Häuschen:* Purrmanns wollen ihr Haus in Langenargen zwischenvermieten.

kann nicht so recht mit Terminen rechnen, wie ich möchte, die Hauptsache doch, daß ich ruhig in Fl.[orenz] sein kann, wenn alles geordnet ist.
Soeben mit Dr. Weidler[423] gesprochen, das Bild bei Knauer[424] geht von dort nach Folkwangmuseum u. dann nach Amerika. Also dies auch in Ordnung.
Zu Nierendorf gehe ich Morgen. Von der Devisengenehmigungsstelle kam noch nichts, was soll ich tun, hätte es wert, daß ich persönlich gehe u. nachfrage. Schreibe gleich darüber, da meine Tage hier gezählt sind. Freue mich, daß es wärmer ist, u. Du viell. draußen arbeiten kannst. Was mach die Bauerei? Wann reisen die Stip's, wann kommen die Neuen?
Alles Liebe D. M.

88 Mathilde Vollmoeller-Purrmann in Florenz an Hans Purrmann in Berlin
Datiert: 29.3.1938

29. III. 38.
Liebster P. Wir sind alle sprachlos, u. Stadler[425] hat sich glatt auf den Boden gesetzt, schüttelte den Kopf, es ist unmöglich, wie soll ich, was soll ich, etc. Aber er wird es natürlich tun, um uns nur sich selbst zu gefallen; denn eine Aera M. Ew.[426] würde ihm doch kaum gefallen können. Aber gelacht haben wir recht. Wie gut, daß Du die Zeit ausbedungen hast, u. entschlossen bist alle Türen aufzustoßen. Ich glaube aber Bib.[427] wird jetzt nichts mehr nutzen können. // Aber Baudissin[428] viel. Wenn Du nur ihn sprechen könntest, ob er noch in Wien ist? Du wirst es ja leicht erfahren können. Aber Z. wohl die höchste Instanz u. doch möglich, daß M. E. noch keinen Zugang zu ihm hat u. Du diesem zuvorkommen könntest. Es wird sich Puncto Besuch[429] dort nur

423 *Weidler:* Dr. Charlotte Weidler (1895-1983), Kunsthistorikerin in Berlin.
424 *Knauer:* Kunst-Spedition in Berlin.
425 *Stadler:* Toni Stadler (1888–1982), Bildhauer in München, 1938 Villa Romana-Preisträger.
426 *M. Ew.:* wohl Emil Müller-Ewald (1881–1941), Maler, intrigiert gegen Purrmann.
427 *Bib.:* Kurt Biebrach (1882–?), Propagandaministerium Berlin.
428 *Baudissin:* Klaus Graf von Baudissin (1891–1961), Kunsthistoriker und SS-Führer, 1934–1938 Direktor des Folkwang Museum in Essen; Initiator der Wanderausstellung »Entartete Kunst« 1937.
429 *Besuch:* Staatsbesuch Adolf Hitlers in Florenz am 9. Mai 1938, Purrmann wurde deswegen in Schutzhaft genommen.

nun eine Vorstellung im Kreise der Getreuen hier, sei es im Palazzo Vecchio oder Quartier handeln, ich nehme nicht an, ein Besuch des Hauses hier. Es sollen die Straßen u. Besuche schon jetzt // ganz festgelegt sein, wegen der Sicherheit, man müßte es hier erfahren können auf der Quästura. Die deutsche Schule kommt doch sicher nicht in Frage wegen der vielen Emigrantenkinder u.s.w. – Hoffentlich hast Du inzwischen ausgeschlafen u. bist gut beraten, was nun weiter werden soll. Jedenfalls gieb es bitte nicht zu billig wenn wir wirklich am 1. Mai abziehen[430] müßen, da wir ja doch tatsächlich einen Kontract bis 1. X. 38 haben, u. Kontractbrüche lassen sich nicht nur die Filmstare gut bezahlen, oder // ihre Gesellschaft. Wir müßten doch unsere Sachen ins Depot stellen, kostet monatlich mindestens 1000 Lire (Wohnung nehmen kostet 5–600 Lire, selbst auf dem Land ein Häuschen an der See kostet dies. Es wäre noch nicht das schlechteste. Schlimm nur Deine angefangenen Arbeiten! Die Zozzi schrieb nochmal, de = v. wehmütig, ich schrieb zurück, Du erwartest sie in 14 Tagen hier. Also sie kommt. Sonst alles in Ordnung. Stadler steht jeden Morgen um 6 h auf u. geht spazieren, braucht keine Schlafmittel mehr. Viele Grüße an Dinnerle, sie fahre mit Winkler's.

Am Rand links: Ist es wahr, daß Z.[431] abgesetzt!!! Alles Liebe D. M.

89 Mathilde Vollmoeller-Purrmann in Berlin an Hans Purrmann in Florenz
Datiert: 12.11.1938

Woyrschstraße 30
12.XI.1938.

Lieber P. Danke f. D. Brief. Traf auch Dinnie gut an, etwas blaß, aber ganz guter Dinge. Sie kam mit einer großen Bonbonnière an, die ihr de Burlet[432] nach dem Konzert gebracht hat. Sie hat leider keine guten Kritiken u. ist sehr

430 *abziehen:* offensichtlich wollte man Purrmann noch vor dem Hitler-Besuch aus seinem Amt entfernen.
431 *Z.:* vielleicht Adolf Ziegler (1892–1959), Maler und NS-Kunstfunktionär, verantwortlich für die Durchführung der Aktion »Entartete Kunst«.
432 *de Burlet:* Charles de Burlet, Kunsthändler in Basel.

erbost. Jetzt wird es eben ernst! Das merkt sie jetzt. – Leider kommt der Mexico im Dezember hierher u. sie will deshalb nicht an Weihnachten n. Florenz kommen; aber mir scheint sie hat selbst Angst vor dem Besuch. – Kardorff sah ich gestern, sehr erschüttert von den vielen Glasscherben[433] (2 Millionen Schaden) die man gestern mit großem Besen auf der Tanenstrs. zusammenkehrte.

Heute früh war ich bei Simon, der morgen nach London fährt u. viell. 5 x ans Telefon musste während unserer ½ stündigen Unterredung.

Man konnte sich wieder nicht auf einen Stip. einigen, da die Kommissionsmitglieder des Prop. Minist. nicht zur Sitzung erschienen waren u. die 3 anwesenden Künstler (Schei.[be] Ka.[noldt] Alb.[ilker]) nicht die Verantwortung einer Entscheidung auf sich nehmen wollten. Ka.[noldt] soll hier sein, ich werde versuchen ihn morgen zu erreichen u. zu sprechen.

Leider sitzt Bieber wieder fest auf seinem Stuhl. // Befördert zum Oberregierungsrat u. ganz groß. Si.[mon] geht bei höchster Stelle aus u. ein u. will versuchen Offensive zu machen, wenn er in 14 Tg. aus London zurück, glaubt aber nicht an Erfolg. Man darf gespannt sein. Es bleibt also vorderhand der I. Stock leer, was sagst Du dazu? S. fürchtet einen Rückschlag der Offensive u. Ultimatum was uns betrifft. Nochmal man darf gespannt sein. Wegen unserer Angelegenheit[434] sieht es nicht sehr gut aus, doch werde ich Genaueres erst in Stuttgart erfahren können. Mit dem Haus hier bin ich sehr gut auseinander gekommen, haben Bewilligung bis 30. Sept. 39. Montag früh 7 h kommen die Packer von Dahlke u. es wird alles sachgemäß gemacht werden. Habe schon viel geräumt, bin 3 x täglich kohlschwarz so dreckig ist alles. Der Russ in einer großen Stadt ist mir wieder neu nach dem sauberen Florenz. Kard.[orff] ist in einer so schlechten Verfassung, daß ich ihn am liebsten aufpackte u. mitnähme. Heute Wiedersehen mit Frln. Hess, die Bild besorgt u. Kö[nig]. zuschickt. Sie will sich wegen des Ateliers von Frö, erkundigen, noch wollen sie es bewohnen. Heute Abend ist Konzert von Casella,[435] er hat Dinnerle 3 Karten geschickt u. sie wird wohl nachher mit ihm zusammen sein, u. hofft ihm

433 *Glasscherben:* Anspielung auf die Pogromnacht 9.–10. November 1938 mit Gewalttaten gegen Juden und Zerstörungen jüdischer Einrichtungen.
434 *Angelegenheit:* Verlängerung der Stelle eines Verwalters der Villa Romana.
435 *Casella:* Alfredo Casella (1883–1947), populärer italienischer Komponist, Pianist und Musikkritiker.

morgen vorzuspielen. Morgen Abend Konzert von Cortot[436], zu dem // mich Poly einlud. Gestern traf ich mich mit ihr im Café, sie schüttete einen Geschwall von Ärger über Zürich über mich aus; ich fühlte mich etwas angeekelt u. weiss nicht, was sagen. Sollen sich doch die jüngeren Leute selbst verteidigen, lächerlich, daß sich die Alten zanken. Sie hat Besuch von Schwester u. Schwager aus Leipzig, die sehr verzweifelt ankamen. Frau Harries war recht krank, doch werde ich sie nächste Woche noch sehen können. Dieser Tage habe ich nun auch keine Zeit, da am Dienstag d. 15. die Wohnung übergeben werden soll. Atelier bleibt wie es ist! Gebe Schlafzimmer u. Esszimmer. Hause in Dinnie's Zimmer, es ist so schönes Wetter, daß ich nicht heizen brauche, wärmer als in Florenz! Hoffe am Freitg od. Samstag weg zu können, da Robert versprach am Sonntag n. Stuttg. zu kommen. Möchte ihn gern dabei haben, wenn ich mit Auslandsinstitut verhandle. Stephan will ich morgen anrufen. Jetzt ist 6 Uhr u. ich mache mich zu Casella fertig. Leider muss ich an den Zahnarzt denken u. tue es mit Angst was sich da herausstellen wird, ich habe Zahnweh. So kann ich einen Termin der Rückkunft nicht vorher sagen ehe ich nicht in F.hf. [Friedrichshafen] bin. Aber Riss wird alles tun um mich schnell zu flicken.

Ob ich mich überhaupt bei Susi melde, ich scheue mich etwas davor. Doch wird sie mir's sehr übel nehmen. Mit Ka'[noldts]s sind sie ganz entzweit. // Wenn ein Brief m. meiner Handschrift kommt, mach ihn bitte auf u. schicke ihn nach Stuttg. oder melde mir, was drin steht es ist von dem Tiroler Mädchen, ob sie die Stellung annimmt. Ist Dir noch etwas eingefallen, was ich hier erledigen soll, dann bitte schreibe umgehend, denn ich möchte Freitag Abend reisen, spätestens Samstag Abend. Es wird mir sehr schwer hier alles umzustülpen, man hat sich so Mühe gegeben eine Ordnung aufzustellen. Mitte der Woche will ich Königs besuchen.

Leb wohl u. Alles Liebe Dir u. dem treuen Heiligenleben. Grüße an Stadler u. Roeder[437], schade, jetzt könnte er so schön da oben bleiben, wenn unbesetzt u. hätte er nur besser hausgehalten.

D. M.

436 *Cortot:* Alfred Cortot (1877–1962), bedeutender französischer Pianist.
437 *Roeder:* Emy Roeder (1890–1971), mit Purrmanns befreundete Bildhauerin.

Im Zweiten Weltkrieg in Deutschland und Florenz 1939–1943

»*Es wäre mir eine große Hilfe, wenn ich Dich gut an Deiner Arbeit wüsste, Du kannst nun nicht ganz unbesorgt sein. Natürlich ist es arg, daß Du so alleine dort bist, aber direct kann ich nicht kommen.*«

Mathilde Vollmoeller-Purrmann in München an Hans Purrmann in Fano, 26.8.1940

90 Mathilde Vollmoeller-Purrmann in Friedrichshafen
an Hans Purrmann in Florenz
Datiert: 25.11.1938

Friedrichshafen, Kurgartenhotel
25. XI. 38.
Lieber Püh! Nun bin ich auf der letzten Etappe, kam gestern Abend hier an, u. wohne sehr fein im Kurgartenhotel um 4 Mk. statt im schmutzigen Bierduftenden Lamm um 3.50. Genoss sehr einen herrlichen, sonnigen Tag, wunderbar Wasser, Wolken u. Schiffchen. Sass bereits bei Riss,[438] der versprach mich bis Dienstag zu reparieren, es ist nicht so schlimm, als ich dachte, er muss eine Brücke, die 12 Jahre Dienst getan hat abnehmen u. neu aufsetzen, hoffentlich zeigt sich Morgen beim Abnehmen nichts Ärgerliches.
So habe ich mich für Dienstag abend in Zürich angesagt, bleibe wohl 2 Tg. u. Ende nächster Woche bin ich endlich zu Hause. Habe das Vagabundieren schon wieder genug. Die Doctorin traf ich schon in Stuttgart, Morgen Nachmittag gehe ich ins Häuschen nach Langenargen, erwarte noch Nachricht von Frau von G. bei der gerade ihr Schwiegersohn Weizäcker[439] zu Besuch sein soll. Den möchte ich ja zu gern sehen. Alle Abschiede wurden mir sehr schwer, Regina ist ganz gut beieinander u. man vereinbarte, daß sie // den Dezember noch bei Liesel bleibt u. am 1. Jan. erst nach P.[aris] geht, da hat sie 3 gute Arbeitsmonate vor sich dort. Morgen ist großer Markt hier, da kriegt sie rosa u. grüne Schlangen geschickt. Kobers sah ich heute Nachmittag, er traf Rettig aus Florenz im Lehrerschulungslager im Sommer, der über uns berichtet, aber offenbar vorteilhaft! Aber alles Wissenswerte! Kober hat ein Spiel für Dinnie arrangiert, das freut mich sehr für sie. Sie bekommt auch etwas Geld dafür. Danke Dir sehr für 2 Briefe, die ich hier vorfand, wie gut, daß Ihr beide gesund seid u. Euch Giovanna gut betreut.
Bitte zeige die kühle Schulter bei Vag.[440] wegen Reparaturen, sage sehr freundlich, daß sie wenn sie ja jetzt infolge der vielen Bilderverkäufe bezahlen können Du wagen könntest eine Reparatur in Berlin anzufordern, bisher würde

438 *Riss:* Behandelnder Zahnarzt in Friedrichshafen.
439 *Weizäcker:* wohl Carl Friedrich von Weizsäcker (1912–2007), Kernphysiker und Philosoph. 1938 wurde in Berlin die Kernspaltung von Uran entdeckt.
440 *Vagaggini:* Memo Vagaggini (1892–1955), italienischer Maler und langjähriger Mieter in der Villa Romana.

dies unmöglich sein! Da sie dort verstimmt. So kannst Du gut sagen. Hier ein Bildchen aus dem Jahr 14. Wie lange ist das her. Braune besuchte ich gestern noch im Museum, er ist wieder richtig im Amt, aber ohne Lust, wie mir scheint u. ohne Initiative. Habe viele Menschen gesehen u. // weiß viel zu erzählen. Hier aufblühendes Städtchen, immer noch Zuzug. Dornier[441] ganz groß, hat große ausländische Aufträge. Hoffentlich passt es Rudolf, daß ich am Dienstag komme, ich hörte er müsse nach München, u. dann warte ich eben noch 1–2 Tg., nun dadurch meine Daten nicht zu genau, ich möchte ihn unbedingt sehen. Karl scheint in Basel zu wohnen. Hoffentlich heizt das Öfchen zu Genüge.

Schlimm, daß nichts von dem Mädchen kam, aber es giebt vielleicht jetzt doch Jemanden, ich muß auf Weihnachten wenn Robert kommt einen willigen Hausgeist finden, sonst habe ich nichts von seinem Besuch. Bitte der Roeder sagen, sie soll nicht böse sein, wenn ich nicht schreibe, es ist alles besorgt. Stuttgart war so schön als Stadt, besonders wenn man von Berlin kommt, daß mir der Abschied schwer wurde. Der jüngste Sohn von Martha Fritz, der Chemiker heiratet im Dezember, sie ist etwas resigniert, hat eine glänzende Stellung in einer ehem. Fabrik. Viel zu erzählen, zu lang zum Schreiben. Alles Liebe D. M.

91 Mathilde Vollmoeller-Purrmann in Vaihingen (?) an Hans Purrmann in Trento (?)
Datiert: 3.9.1939

Lieber Püh! Ihr werdet mein Schweigen nicht verstehen können, aber diese letzte Woche[442] war eine Häufung von Erwartung, Enttäuschung u. Vermutungen, man war zu Allem unfähig. Liesel's Schiff kehrte vor Cherbourg[443]

441 *Dornier:* Die 1922 gegründeten Flugzeugwerke in Lindau/Friedrichhafen.
442 *Letzte Woche:* Ausbruch des 2. Weltkrieges am 1.9.1939 mit dem Überfall der Deutschen Wehrmacht auf Polen. Am 3.9. erklärten die Großmächte Großbritannien und Frankreich dem Deutschen Reich den Krieg.
443 *Cherbourg:* Hafenstadt in der Normandie.

um, mit Jürgen[444] im Gepäck. Liesel, die in Southampton[445] wartete, wartete 1 Tg. draußen auf dem Wasser vergeblich bis endlich die Nachricht kam: Sie fuhr in der Nacht nach London zurück u. flog am nächsten Morgen mit einem Schweizer Flugzeug nach Basel u. kam in der Nacht hierher. Regina u. ich holten sie mit unserem letzten Tropfen Benzin in der Nacht. Sie war so caput, daß ich Sorge um sie hatte, war erkältet u. lag jetzt einige Tage zu Bett mit Fieber. Hatte auch keine Nachricht von Jürgen, der mit Karl's Auto nun versuchte von Hamburg zurückzukommen. Dem es auch mit in schauerhaften Schlichen gelang nach Berlin zu kommen, ihr aber erst nach 2 Tagen telefonierte u. sich weigerte hierher zu kommen. Nun gab es telefonische Verhandlungen // bis man ihn endlich überzeugte, daß er kommen müsse, etc. etc. Er war besessen von seinem kranken Onkel Rudolf u.s.w. endlich, endlich kam er, nun stellte ich heraus, daß er einen Koffer zu wenig hatte, gerade den in dem Tante L.' s schönste Kleider waren. Hier ging nun der große Kampf mit ihm los, bis sich nach vielen Hin u. Her entschied, daß die Medizinstudenten noch alle frei sind u. abwarten. Inzwischen sind alle ausländischen Sender verboten bis zu Todesstrafe. Man erwartet, daß die großen Apparate eingezogen werden. Hier waren 3 Nächte lang durchverladen von Soldaten, man konnte vor Lärm nicht schlafen. Ernst Müller ist als Arzt in Polen, Robert Müller[446] zur Ausbildung eingezogen, Herbert Knoll[447] noch hier in der Kaserne, wird zur Ausbildung von Rekruten verwendet.

Die Lebensmittelkarten machen auch viel Arbeit, aber man kann gut mit den bewilligten Rationen auskommen, nur ist die Scherereien. So hatte ich alle Hände voll, vor allem, die Sorge um Liesel bedrückte mich sehr. Wie froh bin ich Regina im Land zu wissen! Es geht ihr gut! Eben telef. B[448]. daß er auch einen Brief von Dir habe. Er hat 8 Tg. gearbeitet, um alle // seine Bilder in Schutzkeller zu bringen. So alle Museen. Ich möchte gern nach Florenz zurück. Vielleicht Mitte dieser Woche, ich will morgen fragen, ob Möglichkeit

444 *Jürgen:* Jürgen Wittenstein (1919–2015), Sohn von Liesel, Mathilde Vollmoeller-Purrmanns Schwester, und ihrem verstorbenen Mann Oskar Wittenstein.
445 *Southampton:* Hafenstadt an der Südküste Englands.
446 *Müller:* Ernst und Robert Müller, Söhne von Mathilde Vollmoeller-Purrmanns Schwester Martha und ihrem Mann, dem Medizinprofessor Friedrich Wilhelm Albert Müller.
447 *Herbert Knoll:* Sohn von Mathilde Vollmoeller-Purrmanns Schwester Maja und ihrem Mann Walter Knoll, 1941 im Krieg gefallen.
448 *B.:* wohl Heinz Braune.

directer Verbindung. Also wundere Dich nicht, wenn Du plötzlich Nachricht von unterwegs bekommst, oder ich um Geld bitte. Vielleicht könntest Du mir schon in einem Brief einen Check nach Florenz schicken mit 500 Lire. Aber auf dem Brief hinten vermerken, daß er <u>nicht</u> nachgeschickt wird. Oder vielleicht <u>noch besser</u> dem Ruhmer[449] den Check schicken, da ich doch ganz ohne Geld sein werde. Meine Schwestern in Stuttgart sehe ich fast nicht. Ich bin so froh Euch in Sonne u. Wärme zu wissen. Aber um Robert in Sorge, er wird es doch recht machen! Wir zerbrechen uns den ganzen Tag den Kopf, wie es mit ihm werden wird. Bin in großer Not darum! Hört nicht zu viel auf Onkel Rudolf. Bitte Dinnerle, daß sie vorderhand bei Dir bleibt. Berlin ist jetzt kein Platz für Studium. Wir sind sehr froh Euch dort zu wissen. //
Hier ist es herbstlich kühl, doch schöne Sonne. Ari[450] werde ich hier lassen müssen. Josepha reist erst am 11. da sie noch ein Familienfest mitmachen will. Ob Ruhmer bleiben kann? Kannst Du nicht R. in Z.[451] um Geld bitten? Nun weisst Du Alles wissenswerte. Wir haben alle Abende große Arbeit mit Verhängen der Fenster u. ein Keller hier u. in der Fabrik eingerichtet. Es schläft hier jede Nacht eine Luftschutzwache. Der kleine Dieter Mathée ist auch bei uns, da er zu Hause nicht sein kann. Das Haus ist übervoll. Aber alles friedlich. Liesel macht uns große Sorge, sie nimmt natürlich alles sehr schwer; da sie eben zu herunter ist, u. viele Entscheidungen zu treffen sind. Viele Grüße Euch allen u. freut Euch an Sonne u. Früchten. Prosper hat sich dort als Dolmetscher gemeldet u. Gretel will sich als Krankenpflegerin ausbilden lassen! Auch Monica Br.[452] ist in Berlin zur Ausbildung. Regina überlegt sich's. Doch wäre sie hier nötiger, da viele junge Leute eingezogen sind. Alles Liebe Euch dreien. Vielleicht bald auf Wiedersehen.
Herzlichst D. M.
Dein Brief vom 1. kam heute früh, also sehr rasch.

Sonntag 3. Sept. 39.

449 *Ruhmer:* Helmut Ruhmer (1908–1945), Stipendiat der Villa Romana.
450 *Ari:* Foxterrier der Familie.
451 *R. in Z.:* wohl Rudolf Vollmoeller in Zürich.
452 *Monica Br.:* wohl Monica Braune.

92 Mathilde Vollmoeller-Purrmann in München an Hans Purrmann in Florenz

Datiert: 27.12.1939

L. P. Soeben Dein Brief vom 17. also 10 Tage unterwegs! Inzwischen hast Du meine letzten Nachrichten. Ich glaube, es ist doch am Besten Regina kommt einige Zeit zu uns. Konnte heute u. gestern nichts unternehmen, da ich eine greuliche Erkältung habe, immer die Zentralheizung, die mir so schlecht bekommt, u. schlimmes Nebelwetter. Heute Sonne u. Kälte u. sehr schön. Gehe nachher zu Haarmann. Stephan war auf der Steuer, wir wollen jetzt alles vom Berliner Dedi[453] bereinigen lassen. Ich rufe den Auftrag in Vaih. ab. Jetzt müssen wir's uns aber merken. Stephan geht es nicht // gut, erneutes Geschwür bösartiger Natur festgestellt, muss erneut Bestrahlung haben, die ihn sehr schwächt, der Ärmste, Arme.

Was ist das mit R.[454] der in der Villa bleiben möchte? Wo will er denn arbeiten, wenn er schon in dem kleinen Zimmer im II. Stock wohnen will? Roeder wird ihn nicht dulden wollen, sonst wäre ja die Hälfte der Wohnung im I. Stock eine Möglichkeit. Die Hüllsen'sche Bibliothek ist so schön u. trotz Süden schönes Licht. Aber dazu wird sie sich nicht entschließen können. Er aber wird daran denken u. es nicht gut aufnehmen, daß man's ihm nicht anbietet, ich fürchte ihn immer etwas. Sehr, sehr, sehr unangenehm!!!

Dinnie tel. heute mit dem F. Bernuth[455], ich liess ihm sagen, ich möchte ihn gern sprechen, er will mir ein […] geben. Ich möchte der Frau gern einige Ratschläge geben, sonst kommen sie mit Sommerkleidern etc. Ich bin so froh, daß er seine Frau mitbringt, Dinnie sagt, sie // kann jetzt nicht weg, da sie im Febr. hier spielt u. neues Programm vorbereitet, sie möchte aber gern Ende April kommen u. gern spielen, sage die Gericke[456]. Ich weiss nicht recht, was ich mit Simon machen soll, da ich keine Directiven von Dir habe, möchte gern sagen, daß wir es nicht mehr unentgeltlich machen können, auch bitten,

453 *Berliner Dedi:* DeDi-Bank (Deutsche Bank und Disconto-Gesellschaft).
454 *R.:* Ruhmer blieb auch nach seinem Aufenthalt als Preisträger bis zum Spätsommer 1940 als Mieter in der Villa Romana.
455 *F. Bernuth:* Fritz Bernuth (1904–1979), deutscher Bildhauer, Villa Romana-Preisträger in der zweiten Hälfte 1939.
456 *die Gericke:* wohl Erika Gericke (1905–1986), die Frau des Kunsthistorikers Herbert Gericke (1895–1978).

Abb. 28 Mathilde Vollmoeller-Purrmann, Passbild 1941, Hans Purrmann Archiv München

daß sie uns den Umzug bezahlen, u. dann im I. Stock wohnen, wo sonst der Director (Hr. v. Wachter) wohnte. Daß Du das große Atelier beibehältst. Aber ich möchte doch nichts sagen, was Dir nachher nicht recht wäre! Viell. ist es am Besten, ich sehe ihn gar nicht mehr (er wollte mich einladen) daß man Alles erst bespricht, aber ich muss doch wegen einer anderen Wohnung Schritte tun, will zuerst versuchen, ob ich den jetzigen Zustand verlängern kann für alle Fälle. Zu dumm, daß man sich nicht besprechen kann. Poly sieht miserabel aus, ist halb verrückt, // hat hier überall erzählt P. sei in Amerika. Kardorffs sah ich noch nicht, scheue mich sie zu sehen. Wir haben alles zu genüge schicke nichts, ausser dem Zucker, um den ich gebeten habe. Viele Grüße an Roeder, ich bringe ihr die Zeichnungen mit, sie soll entschuldigen, daß ich nicht schreibe; Dank was sie den Hundchen tut! Ebenso an Josepha! Ich zerbreche mir den Kopf, was mit R. geschehen soll. Nun ist es 1 Jahr gut gegangen, man möchte nicht noch Ärger erleben, überlege Dir's gut wie es zu machen ist. Ich habe weder den Brief nach Langenargen, u. nur 1 nach Vaih. erhalten! Hoffentlich versäumte ich keine wichtige Nachricht. Schicke mir nichts nach. Schreibe besser Postkarten, die gehen rascher. Alle Dinge, die nicht existenzwichtig ab 1. Jan. 20–50% Kriegssteuer![457] Dinnie bettelt um 1 Koffer vor dem 1ten.
Leb wohl, es wird sich alles ordnen, ich muss mich selber immer damit trösten. Herzlichst D. M.

Liesel rät zu Grundstücken, aber wo?
Ja ich mußte ab I.IV. nach L.argen über das Bauen.

457 *Kriegssteuer:* Kriegszuschlag zusätzlich zur Einkommensteuer nach der Kriegswirtschaftsverordnung vom September 1939.

93 Mathilde Vollmoeller-Purrmann in München an Hans Purrmann in Fano

Datiert: 19.8.1940

19.8.40.

Lieber Püh! Es geht mir gut, ich lebe ein stilles Dasein u. Robert hält treu bei mir aus[458]. Gestern aber ging er mit Stadler zu König[459] hinaus nach Tutzing u. kam am Abend vergnügt zurück. Etwas besser aussehend u. aufgeräumt. Er brachte ihm einen Fiasco Wein, den Reginele mitgebracht hatte u. sie assen alle zusammen in einem Gasthof, es war scheinst eine Menge Menschen. Auch E. R. Weiss. Nur war er etwas gedrückt, er hatte die Damen mit den üblichen Redensarten seiner septischen Naturwissenschaft vor den Kopf gestoßen, er sieht allmählich selber ein, daß er zu billig die Reihen der Damenargumente niederschiesst, denn was ist das schon zu sagen, »die Religion ist Schwindel u. wo sitzt Ihre Seele?« Er hört auch ganz zutraulich meine Einwendungen u. nimmt sich vor nicht so vorlaut // zu sein. Es geht mit ihm durch. Stadler geht jede Woche 2 x zu König, der modelliert u. giebt ihm Korrektur. Aber am 1. Sept. gehen sie alle nach Berlin zurück, nur Beckers bleiben da. Die Frau B. soll ganz krank aussehen. Jedenfalls kam R.[obert] am Abend heiter zurück, er hat zu wenig Freude hier. Morgen Nachmittag sind wir zu Dr. von Heuss (die Frau ist die Schwester von Dr. Lossen), eingeladen, die Doctorin hat dort gewohnt u. verließ sie aber mit gelindem Krach. Es sind stockkatholische Leute u. als ich ihnen vom Rupprecht erzählte waren sie strahlend vor Liebe u. Ehrfurcht. Er ist Oberster aller Militärärzte u. starrt in Uniform u. Litzen. Und sie, grotesk hässlich wie eine Mongolin aussehend, eine Stütze aller Wohltätigkeitsvereine. Ich werde dem Robert einen Maulkorb umtun müßen! Übrigens kam eine Karte von Braune, daß er Morgen nach München kommt, ich freue mich sehr ihn zu sehen. Leider ist ja Alles // geschloßen, man kann nichts ansehen, ich betrachte mir schon München historisch gesehen, die Blüte 1860 – vor dem Krieg, es macht traurig u. bleibt verdammt wenig übrig. Stadler meinte, es sei hier ein großer Zuzug von Norddeutschen Künstlern, um der

458 *Es geht mir gut:* Während ihr Mann zum Malaufenthalt in Fano ist, erhält Mathilde Vollmoeller-Purrmann Ende Juli 1940 unerwartet die Diagnose Brustkrebs und lässt sich in München behandeln.

459 *König:* Leo von König in Tutzing am Starnberger See, dessen Tochter Mechtild Robert 1945 heiratete.

wirklich so viel besseren Lebensbedingungen willen, ich wollte Robert eine kleine Wohnung suchen, er ist so unglücklich in den möbl. Zimmern u. Möbel hätten wir ja genug um ihm eine kleine Wohnstätte einzurichten. Aber es ist gar keine Aussicht u. da dachte ich auch an ein kleines Atelier. Jetzt hat er wenigstens eine Wirtin die ihm die Stiefel putzt, er sah gottverboten aus, als ich ankam, gänzlich vernachläßigt. Wir haben ihm sehr gepredigt, jetzt als Assistent können er nicht mehr herumlaufen, ohne Cravatte, unrasiert u. das Haar bis über den Kragen u. kurze, dreckige Hosen. Jetzt, wenn er hierher zum Essen kommt, muß er sich wenigstens eine Cravatte umbinden. Die Menschheit ist ja so dumm, daß // sie daran Anstoß nimmt u. er leidet selbst darunter, daß die schmucken Leutnants so gefeiert werden von den Damen. Der Gute, sein Holz ist nur halb so hart, als er tut.

Regina hat ihr Radio mitgebracht u. wollte es mir da laßen, jetzt tut es aber nicht, die Batterie ist abgelaufen u. man kann sie hier nicht haben, da es amerikanisch ist. Sie hat kein Glück mit dem Ding. Hier ist richtiger Herbst, die Bäume schon gelblich, ich bin ja froh, daß ich um die Hitze herumkam, es ist Nachts so schön kühl, so müßte es eben das ganze Jahr sein. Mir ist Angst vor dem Winter u. den Menschen hier erst recht. Ich freue mich, daß Deine Schmerzen weg sind, es war gewiß Rheuma u. kein Wunder in dem kalten Haus.

Viele Grüße von Robert, er ist sehr beschäftigt mit seiner Arbeit u. der Mutter, verzeih ihm, wenn er nicht schreibt, es fällt ihm schwer.

D. M.

94 Hans Purrmann in Fano an Mathilde Vollmoeller-Purrmann in München
Datiert: 21.8.1940

Liebste Mathilde, da bin eigentlich ich schuld, ich habe nicht gern gesehen, daß Regina die ganze Nacht im Zug sei und dann Nachts um 3 Uhr an der Grenze ist. Aber ich konnte ja nicht wissen.[460] Ich freue mich, daß Du sie gut

460 *nicht wissen:* Am 16.8. schrieb Mathilde Vollmoeller-Purrmann ihrem Mann, dass Regina nachts um 2.30 Uhr in München am Bahnhof angekommen sei, wo keine öffentlichen Verkehrsmittel mehr in der Stadt fuhren.

aussehend gefunden hast, selbst da ich täglich mit ihr zusammen war, musste ich es finden. Aber sie ist so umtrieben von allerhand Ideen und will mager werden, und ausgerechnet wollte sie hier die Kur machen. Gott sei Dank ist der Appetit stärker als sie selbst. Ja auch über Vaihingen und ihre Tätigkeit[461] habe ich ständig mit ihr gesprochen, aber es ist alles ziemlich verkehrten Ideen entsprungen, dabei zeigt sie ständig das größte Interesse an Modedingen war ständig damit beschäftigt und hat keine Zeit versäumt weder hier noch in Venedig damit sich abzugeben Läden oder Zeitschriften anzusehen, und selbst zu zeichnen. Im Grunde fühlte ich heraus, daß sie nicht die Freiheit habe alles zu tun was ihr Spaß mache und höher hinaus ging. Am meisten leidet sie unter Liesel, die sie ständig für sich beansprucht, die keine Zeiteinteilung habe und rücksichtslos mit der Zeit von anderen umgehe, hierinnen fühlte ich den allerstärksten Widerstand. Daß Liesel immer von ihr verlange, daß sie mit nach Beilstein gehe, wenn sie reiten wolle, aber dort nichts wichtigeres zu tun habe als Schränke aufzuräumen u.s.w. Immer wieder kam aber heraus, daß sie das nicht mehr mit machen wolle, die Hausdame von Liesel zu sein. Sie wolle regelmäßig vom Geschäft angestellt sein und sonst über ihre Freiheit verfügen, tun und machen können // was ihr recht und gut erscheine. Ich musste immer an die Tochter von Rintelen[462] denken, die eine eigene Wohnung haben muss, wenn auch ihre Mutter ein leeres eigenes Haus bewohnt. Wie ist nur da Vernunft hineinzubringen, ich gab mir die größte Mühe, aber sie hat einfach die Idee, man könne alles erlernen und brauche nur in Schulen zu gehen. Mit Finetti,[463] der sämtliche Reitturnierplakate von Italien machte, sprach sie von Plakatmalerei, aber sie konnte sehen, daß Finetti selbst kaum sein Leben verdienen kann und in der größten Knappheit leben muss. Ich glaube, wenn man vermeiden will, daß sie einmal einen dummen Krach macht oder davonläuft, so muss man auf Liesel Einfluss nehmen und ihr klar machen, daß sie Regina an eine regelrechte Zeit bindet und das einhält. Es scheint, daß alle in der Fabrik darunter leiden und daß Liesel dieser damit einen Gang auferlegt hat, der als Geisel empfunden wird, und es scheint, daß auch andere Regina dabei anstiften.

461 *Tätigkeit:* Regina arbeitet in der »Vereinige Trikotaschen Vollmoeller AG«.
462 *Rintelen:* Friedrich Rintelen (1881–1926), Kunsthistoriker und langjähriger Freund Hans Purrmanns.
463 *Finetti:* Gino Finetti (1877–1955), italienischer Maler und Zeichner.

Ich habe so viel ich konnte auf sie eingeredet, ihr alle Vorteile ausgemalt, und ich bin heute so weit als vorher. Wenn sie Malerin hätte werden wollen, so würde sie kein Mensch, bei ihrem Willen davon abhalten, auch zu malen, aber sie tut das kaum oder so gut wie nicht gelegentlich. Sie will alles kennen lernen, behauptet von einem Drang nach Bildung den man in Stuttgart nicht befriedigen könne und wenn sie Zeit hat, wie sie es hier hatte, dann liest sie eifrigst Zeitungsannoncen oder das Buch über D'annunzio[464] // alles ist nur in ihrer Vorstellung und ich bezweifle nicht den guten Willen und die Ernsthaftigkeit, aber im Grunde ist alles verworren, von ihr selbst sich eingeredet, oder von anderen aufgesetzt. Vielleicht ging es ihr wirklich zu gut und Liesel, wenn sie sie beschenkt dann glaubt sie, daß sie damit gekauft werde. In allem hört man das dumme Geschwätz von anderen Menschen gleichzeitig mit, die alle an dieser verhängnisvollen Zeiterscheinung leiden, die jede Autorität untergräbt und die jede Produktivität aufhebt. Da kann nur ein Nationalsozialismus eingreifen[465] und dieser ist fast dazu da, diesen schlechten Geist für ein Land und die Menschen unwirksam zu machen. Ich konnte alles ihr sagen, wie schön sie es habe, und darum sieht sie auf andere voll Neid, selbst auf Heidi,[466] weil sie einen Tag mehr Freiheit habe. Was ist das nur ein verkehrtes Sehen, denn kaum andere aus der Bekanntschaft können solche Reisen machen. Jedenfalls, wie ist es möglich auf Liesel Einfluss zu nehmen, ich glaube hier ist der einzige wunde Punkt. Dann ist leider auch Dinnie, die sich wohl selbst eine Disziplin schafft, nicht ganz auf unserer Seite ist, auch sie beschwert sich, wenn Liesel wenige Tage nach Berlin kommt und dann nehmen sie aber doch alles und so ungewöhnlich viel von ihr an. Undankbare Welt und alles, dieser verkehrte Freiheitstrieb und Selbstständigkeitswille der vollkommen entartet ist. Du siehst // auch ich teile Deine Sorgen, und obwohl es so schön war mit ihr zu sein, so habe ich auch einen Kampf geführt. Jetzt fühle ich erst recht das Alleinsein. Kaum sind es die paar Worte die ich mit den Kellnerinnen zu wechseln habe, ein anderer Mensch habe ich nicht zur Ansprache. Das würde mir aber nur recht sein, wenn das Wetter etwas besser

464 *D'annunzio:* Gabriele D'Annunzio (1863–1938), Schriftsteller des italienischen Symbolismus und Sympathisant Benito Mussolinis.
465 *Nationalsozialismus eingreifen:* diese und folgende Formulierungen wählte Purrmann als Vorsichtsmaßnahme vor der Zensur.
466 *Heidi:* Heidi Vollmoeller (1916–2004): Tochter von Mathilde Vollmoeller-Purrmanns Bruder Rudolf.

wäre, oder auch nur standhafter, aber es ist unvorstellbar, und im besonderen für Italien, ein Wechsel von Wind, Wolken Regen und Sonne, in diesem Jahr will es wohl nicht anders werden!
Habe nur Geduld, und richte Dich ganz nach den Ärzten, ich habe Vertrauen, denn die Lage des Übels ist sichtbar und im Beginnen, also warum sollte man heute nicht dagegen ankönnen. Schreibe mir wann Du da sein kannst, womöglich etwas vorher, wenn ich noch Zeit habe etwas fertig zu machen, so bin ich immer froh, aber ich möchte Dich bald und gleich sehen, wenn Du wieder reisen darfst. Grüße Robert herzlich, halte ihn etwas zurück von seiner vielen Arbeit, wenn er mit Dir kommen könnte dann wäre es um so schöner.
Also aller herzliche und gute Wünsche. Ich lege eine Karte von Frau Schrader bei und mache Dinnie auf ein Buch mit beiliegendem Zeitungsauschnitt aufmerksam, das sie gewiss interessieren könnte. Dein Hans.
Fano den 21 August 1940

95 Hans Purrmann in Fano an Mathilde Vollmoeller-Purrmann in München
Datiert: 23.8.1940

Fano, 23 August 1940
Liebste Mathilde, vorgestern Abend tobte hier ein solcher Sturm, daß die Dächer der Häuser abgedeckt wurden, die Badehütten weggerissen u.s.w. so ein grausames Durcheinander habe ich noch nie gesehen, und einen Sturm in dieser Form noch nicht erlebt. Die drei Tage vorher waren unerträglich, grauer Südwind, der Sturm vorgestern hat damit wenigstens aufgeräumt, gestern und heute vormittag strahlender Himmel, der nun leider sich schon wieder bedeckte. Darunter leidet meine Arbeit, ein Motiv, das mich interessierte und das ich in Arbeit hatte, wurde mir zerrissen, zu schade, denn es ist schön hier und ich sehe immer mehr Dinge die schön zu malen wären!
Von Reginele bekam ich heute einen Brief, sie schreibt, daß sie in Vaihingen im Filderhof esse, und die Arbeit ginge infolge dessen gut vorwärts, Dinnie fand sie grossartig, sie ist noch ganz erfüllt um die Eindrücke der Reise, um die sie beneidet werde, und sie fand es himmlisch, daß ich // mit ihr nach Venedig ging, das für sie so anregend gewesen sei. Sie konnte auch Zeitschriften mitnehmen. Briefe schickte ich ihr nach, zwei Photopostkarten, auf denen

sie mit Dinnie in Rom aufgenommen war, wurden mir aus dieser Sendung wieder zurückgeschickt, es scheint wohl, daß Photos nicht verschickt werden können!

Ich freue mich sehr, daß Du mit Braune [?] zusammen in München bist, ob er Dir wohl noch mehr über die Entschädigungsangelegenheit sagen konnte, die für uns wichtig wäre, und ob es sich um die Rückgabe der Kunstwerke selbst handle.

Daß Du mit Robert zusammen bist, hat ja bei allem diesen traurigen Anlass doch auch sein Gutes. Aber er soll doch etwas mit dieser wissenschaftlichen Wahrheitslehre abbauen, denn was bliebe überhaupt noch von Kunst, wenn man an sie mit dieser Anschauung herangeht. Jedes Bild wäre zu erledigen, wenn man nur mit wissenschaftlicher Perspektive an es heranging. Ist es nicht die schönste Blüte die // die Völker und Rassen hervorbrachten, daß sie sich eine Religion erdachten, einen Mythos aufstellten, Stein sagte mir einmal, es sei ein Unglück, daß es die Juden nicht machen konnten! Die Wissenschaft, schon recht, aber mit ihr kann man alles auch zerstören, und diese Bildungsspießerei [?] und wie Christus gelebt hat, ist doch nicht so wichtig, die Schönheit, die um ihn liegt, mit denen die Künste Stoff fanden, gab unserem Leben doch mehr Sinn, als große wissenschaftliche Erkenntnisse und Richtigstellungen. Aber sonderbar, gerade der große englische Dichter Chelley[467] soll auch mit seiner Wahrheitswichtigtuerei, daß Religion ein Unsinn sei u.s.w. seinen Zeitgenossen auf die Nerven gegangen sein, er musste jeden der ihm begegnete damit beleidigen und machte die unverschämtesten Eintragungen dieser Art in Fremdenbücher u.s.w. das erinnert mich etwas an Robert, und es würde mir leid tun, wenn ihm andere dumme Menschen // das anrechneten!

Von Rudolf habe ich heute einen Brief bekommen, Nena ist für 4 Wochen bei Gabriele, er erkundigt sich sehr nach Dir, hat aber Scheu sich an Dich selbst zu wenden, er möchte Dich doch nicht damit reizen, wenn es Dir unlieb sei, daß er sich um Dich sorge.

Sonst habe ich nichts mehr gehört auch nicht über die Ausstellung in Bern. Siebenhüner[468] ist allein in Florenz, er schrieb mir, daß alles in Ordnung sei,

467 *Chelley:* Percy Bysshe Shelley (1792–1822), britischer Schriftsteller der Romantik, 1811 erschien seine Publikation »The Necessity of Atheism«.
468 *Siebenhüner:* Herbert Siebenhüner (1908–1996), deutscher Kunsthistoriker und Mieter in der Villa Romana, Assistent am Kunsthistorischen Institut in Florenz.

bot sich zu jedem Dienst an, es würde ihm die größte Freude machen, wenn man ihn zu einem Gang oder sonst einer Bemühung angehe. Leider scheint die Angelegenheit Haftmann[469] und Kriegbaum[470] auf einen üblen Punkt gekommen zu sein, der mich sehr besorgt macht!
Also, ich wünsche Dir von Herzen, daß Du bald guten Erfolg von der Behandlung hast und sei nicht unglücklich so viel Geduld aufbringen zu müssen! Grüße aufs herzlichste Robert. Herzlichst Dein Hans.
Fano 23 August 1940

Am Rand: Grüße Stadler, ihm bin ich noch Briefe schuldig!

96 Mathilde Vollmoeller-Purrmann in München an Hans Purrmann in Fano
Datiert: 24.8.1940

München 24.8.40.
Liebster Püh! Dein Brief vom 17. kam verhältnißmässig rasch, nun freue ich mich sehr, daß Du eine Erlaubnis zum Malen bekamst[471], richte Dich gut ein, denke nicht an Florenz u. nutze diesen Sommer, dort hast Du schöne Motive, das Peruzzi'sche Haus ist doch nicht ausreichend für's ganze Jahr! Denke nur nicht, daß Du wegen mir nach Florenz kommst, ich werde am 7. September dort sein u. habe bis 25. Oktober Urlaub, dann geht die Behandlung weiter. Alles läßt sich gut an u. es geschieht alles u. wird nichts versäumt. Diesen Dienstag werde ich frei u. gehe dann 10 Tage zu Regina n. Vaihingen, Liesl muß nach Berlin. Robert begleitet mich von Dienstag bis Samstag, nächsten Montag fängt sein Semester wieder an, da muß er wieder hier sein. //
Du weisst gar nicht, wie froh ich an ihm war, er ist so ruhig u. doch aufmerksam auf Alles achtgebend u. voll gesundem Urteil. Leider nur finde ich ihn nicht gut bei Gesundheit, immer erkältet, er muß sich mal aushören laßen. Er

469 *Haftmann:* Werner Haftmann (1912–1999), Vorgänger von Siebenhüner als Assistent am Kunsthistorischen Institut in Florenz; er war mit Purrmanns gut bekannt.
470 *Kriegbaum:* Friedrich Kriegbaum (1901–1943), Kunsthistoriker und Direktor des Kunsthistorischen Instituts in Florenz, Freund von Purrmanns.
471 *Erlaubnis zum Malen:* Hans Purrmann musste eine Reihe bürokratischer Hürden überwinden, um eine Malerlaubnis zu erhalten.

Abb. 29 Tochter Christine (Pianistin), um 1940, Hans Purrmann Archiv München

isst gut, aber so müde u. blaß. Es ist zu arg, daß er keine richtigen Ferien macht. Leider kann er <u>unmöglich</u> zu uns kommen, aus vielerlei Gründen. Es wäre vielleicht gut, wenn Du mich Ende Oktober begleiten könntest, daß Du ihn wieder siehst.
Da ich jetzt in Fl. sein werde bis dahin brauchst Du Dich gar nicht zu eilen dort, der Arzt hat mir sehr geraten nach Fl. zu gehen, da die Ernährung sehr

wichtig sei, sie stopfen mich mit Vitaminen, es ist fast grotesk, was für ein Fetischismus damit getrieben wird.

Wie freue ich mich, daß Lichtenhan die Ausstellung machte, Braune sagte ganz richtig: der Zeitpunkt // ist viel besser als vor 1 Jahr, die Zeitungen dort werden Ungeheuerliches sich nicht mehr erlauben, wie sie es vor 1 Jahr noch getan hätten. Ganz gut, daß man gar nicht erst zu überlegen brauchte, u. er es einfach machte. Gestern kam Anna Kapff, sie ist gut u. hat den Buckel voll Sorgen, aber dadurch auch immer bereit Anderer Sorgen mitzutragen. Sie reist Morgen weiter. Dann hat mich gestern Leo v. König besucht, hat ganz interessant erzählt, 2 x in der Woche besucht ihn Stadler u. corrigiert seine Plastik. Was machen Deine Rückenschmerzen, es war gewiß Rheuma von der kalten Villa R.[472] aber hier hat Alles Angst vor dem Winter u. dieser Tage war es so kalt, daß viele Leute heizten. Aber mir ist es lieber als die Hitze u. darum will ich auch die ersten Septembertage abwarten. Die Roeder schreibt ganz unglücklich aus Ostpreussen, wie Kälte u. Regen sie am Arbeiten hindern. Bitte also, laß es Dich nicht verdrießen dort einer ungestörten // Arbeit nachzugehen, vielleicht komme ich von Florenz aus für 1 Woche zu Dir, richte Dich gewiß ein so lange Deine Arbeit braucht, Du hast den vergangenen Sommer so Pech gehabt durch die Ereigniße, nun soll es dies Jahr nicht wieder so gehen, wegen meiner brauchst u. darfst Du Dich nicht sorgen, es geht Alles so vorschriftsmässig u. giebt keiner Besorgnis Anlaß. Es ist Alles eine Frage der Zeit u. Geduld und wird alle Sorgfalt angewandt. Ich komme ganz bestimmt u. besuche Dich, möchte nur erst nach Florenz, mich dort zeigen u. dann kann ich wieder weg für eine kurze Zeit. Ich bin durchaus nicht hinfällig, die Bestrahlungen haben unangenehme Nebensachen, aber da man weiss wovon es kommt, macht es nichts u. hat mich gar nicht gestört. Man kann nur die größte Achtung vor unseren Ärzten haben, die gänzlich in der Arbeit aufgehen u. Unheimliches an Intensität u. Tagespensum leisten! Das bringt keine andere Nation auf. Es ist ein ungeheurer Auftrieb in diesem Volk! Also sei ganz beruhigt, ich selbst bin zuversichtlich u. möchte Euch auch so sehen!
D. M.

472 *Villa R.:* Villa Romana.

97 Mathilde Vollmoeller-Purrmann in München an Hans Purrmann in Fano
Datiert: 26.8.1940

Den 26. Aug. 40.
Königinstraße 11. München.
Lieber Püh! Dein Brief kam gestern, hier ist jetzt wunderbares Wetter auf einmal, wenn es nur bei Dir auch so ist, daß Du ruhig arbeiten kannst. Gestern war ich noch einmal bei Prof. Lebsche[473], der mich auf Urlaub läßt bis 25. Oktober, dann wird er gemeinsam mit dem Röntgenmann über das Weitere entschließen. Heute gehe ich zum letzten Mal in dies geheimnisvolle Reich[474], morgen früh setze ich mich mit Robert auf den Zug nach Beilstein. Liesel ist noch unten, bleibt diese Woche noch, denn dann bin ich noch ein paar Tage bei Regina u. dann denke ich am 7. oder so in Florenz zu sein. Ich möchte aber auf gar keinen Fall, daß Du Deinen Aufenthalt[475] dort abbrichst, ich bin ganz wohl soweit u. leistungsfähig, ich möchte viel lieber, daß ich die // kommende Woche nach meiner Ankunft in Florenz einige Tage zu Dir nach Fano[476] komme. Es merkt mir auch niemand etwas an, ich sehe sogar besser aus, habe nicht abgenommen, habe guten Appetit u. so scheint alles in Ordnung, wenn man nichts weiß von dem heimtückischen Gast[477]. Also bitte komme ja nicht, bis ich erst alles in Ordnung habe, habe ich mit dem Mädchen allein viel leichter, ich verspreche Dir, daß ich nichts arbeite, aber ich muß sie anleiten, u. da sind wir am Besten allein. Du hast letzten Sommer durch den Krieg u. Robert Deine Arbeit abbrechen müßen, jetzt willst Du es wieder tun, es wäre wieder ein verlorener Sommer, ich will absolut nicht, daß ich mir Gedanken darüber machen müßte u. das würde ich tun, also bitte nutze diese 2 Monate und wenn Du Ende Oktober mit mir hierher kommst bin ich froh. dann // kann eine Unterbrechung auch gut für Dich sein. Glaube mir, es ist alles die

473 *Prof. Lebsche:* Prof. Dr. med. Max Lebsche, behandelnder Arzt Mathilde Vollmoeller-Purrmanns.
474 *geheimnisvolle Reich:* wohl Maria-Theresia-Klinik München, die chirurgische Privatklinik Prof. Lebsches.
475 *Aufenthalt:* Purrmanns Malaufenthalt in Fano.
476 *Fano:* Nach ihrer Rückkehr nach Florenz reist Mathilde Vollmoeller-Purrmann Anfang September für einige Tage zu ihrem Mann nach Fano.
477 *heimtückischer Gast:* Krebserkrankung.

helle Wahrheit u. es geht mir besser als Monatelang vordem, vielleicht hat sich das Befinden gebessert, seit die Krankheit lokalisiert ist. Ich tue brav alles, was man verlangt u. liege still mit meinen Büchern u. lesen macht mir doch Freude. Robert war unglaublich treu u. besorgt, ich kann ihm nicht genug dankbar sein u. Liesel hat mich mit Obst u. Allem gut versorgt.

Bei Stadler war ich gestern im Atelier, er hat eine Reihe Köpfchen gemacht, die sehr gut sind, viel entschiedener, weniger griechisch u. wirklich künstlerisch u. sehr plastisch, weniger Musik dabei. Heute Nachmittag hat er mich eingeladen seine große Figur, die in der Giesserei steht, zu sehen, ich gehe mit Robert hin. Er hat in Frankfurt angenommen[478] ½ Jahr Probejahr hinzugehen, vom 1. April 41 an, aber verdrängt nicht Garbe, der bleibt vorderhand, hat scheints mächtige Freunde, die ihm helfen. // Will sein Atelier hier beibehalten, daß er jederzeit zurück kann. Von Regina gute Nachricht, sie macht ihre Sache recht, man darf sie nicht zu leicht diese Sache aufgeben laßen, die sie mit Geschick u. Aufwand v. Energie doch treibt u. ihre tatkräftigen Eigenschaften dabei verwerten kann. Sie ist doch kein spiritueller Typ, die Contemplation nicht ihr Lebenselement, sie plätschert am liebsten so munter mit Phantasie, Einfällen u. Lust an der Bewegung herum. Jetzt kann sich Liesel nicht mehr so einmischen, in einem Jahr wird Regina alles allein in der Hand haben u. dann hat es einen ganz anderen Sinn u. Reiz. – Liesel giebt es <u>sogar gern</u> ab, denn sie ist sehr müde, u. ich habe große Sorge, ob sie nochmal hoch kommt; darum bin ich auch froh hinzukommen u. mich zu überzeugen, wie es ihr geht. Ich schliesse hier dankbar ab, es sieht alles nicht mehr so düster aus u. alle Menschen waren so hilfreich, also will ich es auch voll Hoffnung sein, daß mir noch eine Zeit vergönnt sein wird. Es wäre mir eine große Hilfe, wenn ich Dich gut an Deiner Arbeit wüsste, Du kannst nun nicht ganz unbesorgt sein. Natürlich ist es arg, daß Du so alleine dort bist, aber direct kann ich nicht kommen, ich fürchte auch [Am Rand:] das viele Licht am Meer, u. möchte erst in Florenz nach dem Rechten sehen. Also Mitte September sehen wir uns bestimmt. Alles Liebe D. M.

478 *in Frankfurt angenommen:* Toni Stadler trat an der Städelschule in Frankfurt am Main eine Professur an.

98 Mathilde Vollmoeller-Purrmann in Stuttgart an Hans Purrmann in Fano

Datiert: 29.8.1940

29. August 1940.

Lieber Püh! Wir sind also gestern hierher gefahren, Morgens 7h ab in München u. kamen Nachmittags 4h hier in Stuttg. an. 1 Std. Aufenthalt in Marbach 2 Std. Aufenthalt, aber ich hielt auf einem alten Ledersofa in der Wirtschaft einen Mittagsschlaf.

Fand Liesel u. Dinnie gut vor, Liesel hat etwas zugenommen, es geht langsam besser, wenigstens nicht abwärts. Dinnie sieht glänzend aus, hat tüchtig zugenommen ist heiter wie ich sie lange nicht sah, u. sehr begeistert von ihrer Sommerfrische. Möchte am liebsten gar nicht fort. Aber diese Woche wird hier zugemacht, ich gehe noch einige Tage mit Liesel n. Vaihingen, dann bleibe ich kurz in München, wo ich mich zeigen muß, dann denke ich so ungef. am 8. Sept. in Florenz einzutreffen. Hier ist so stürmisch u. herbstlich, daß man sich auf noch etwas Wärme freut. Robert muß schon am Montag, da fängt das Semester an, wieder in München sein. So ist er zu keiner // rechten Erholung gekommen, u. als ich ihn gestern neben Herbert (der im Urlaub ist) sah, wollt es mir das Herz abdrücken, so blaß u. mager, spitz u. intellektuell stand er neben dem kraftstrotzenden Burschen, vom Wetter gebräunt, so breit u. stramm. Das Soldatenleben hat auch seine Meriten. Jürgen ist jetzt in Ulm stationiert u. darf vielleicht im Winter sein Medizinstudium wieder aufnehmen.

Wir waren noch bei Stadler in einem kleinen Atelier, einem Loch in der Kunstschule, er hat dort seine große weibliche Figur in Bronze stehen, an der er immer noch herumdoctert, die aber jetzt eine eigenartige u. neue Sache geworden ist. Sie hat mich sehr berührt u. wenn man von Breker u. Thorak[479] kommt kann man nur glücklich sein, daß jemand so künstlerisch zu arbeiten versucht, unentwegt, mag das Resultat auch unzulänglich sein, denn das bleibt es leider, seine bildhauerische Gestaltungskraft reicht nicht aus, er macht Anleihen an musikalische u. malerische Mittel. Aber man konnte seine

479 *Breker und Thorak:* Arno Breker (1900–1991), deutscher Bildhauer und Architekt, und Josef Thorak (1889–1952), österreichischer Bildhauer. Beide waren führende Künstler des Nationalsozialismus.

Sauberkeit des Wollens nur loben. // Hier in meinem Ländle[480] fliesst noch Milch u. Honig u. der Obstreichtum ist eben schön, es giebt jetzt Alles u. im Überfluss. Wir regalieren[481] uns nicht schlecht. Im Keller liegt noch von unserem franz. Wein, von dem trinken wir, der tut unseren alten Knochen gut. In München hatten wir 2 x Alarm[482] des Nachts, aber ich hatte Angst vor dem kalten Keller u. blieb im Bett, aber Du wirst gestraft, wenn Dich der Luftschutzwart anzeigt. Doch wusste er ja nichts von meiner Existenz. Alle die anderen Pensionäre[483] strömten hinunter in den abenteuerlichsten Kostümen, u. alle mit so verdrießlichen Gesichtern, aber mir war's so gemütlich in meinem Bett. Nach einer Stunde kamen sie wieder herauf. Am Rhein ist eine große Flucht nach Bayern, da die Schlaflosigkeit dort die Menschen aufreibt. Übrigens soll Kardorff bei seinem Schwager Bruhn in Oberbozen sein, bist Du in Verbindung mit ihm? Ich bitte Dich aber, schreibe ihm nichts von mir, es wäre mir sehr peinlich. // Nun bin ich auf Regina gespannt, sie soll etwas aufgeregt sein, da natürlich ihre Arbeit unter den ungünstigen Bedingungen recht erschwert ist u. sie ja ihre Kümmernisse nicht in der Stille abmacht. Es ist nur gut, daß Liesel hier ist u. durch uns hier gehalten wird, allein geht es gewiß besser dort. Sie hat noch den September zu tun, dann kann sie den Oktober wieder hier sein. Ich freue mich sehr, daß sie einige Wochen kommen kann, sie muß eben erst nach 3 Monaten wieder dort sein, wegen ihres Passes. Alle laßen Dich vielmals grüßen, wenn Du nur gutes Wetter hast, laße Dich nicht beeindrucken, wenn es auch unregelmäßig dort, was sollen die Maler hier erst sagen. Großer Gott, kein Tag wie der Andere, wie haben die es nur gemacht. Also schreibe nicht mehr hierher, sondern nach Villa Romana. Alles Liebe D. M.

480 *Ländle:* Schwaben.
481 *regalieren:* genießen, konsumieren.
482 *Alarm:* Fliegeralarm.
483 *Pensionäre:* Mieter in der Pension »bei Norena« in der Königinstr. 11, in München, wo Mathilde Vollmoeller-Purrmann während der Behandlungen ihrer Krebserkrankung im Sommer 1940 wohnte.

99 Mathilde Vollmoeller-Purrmann in Vaihingen an Hans Purrmann in Florenz
Datiert: 1.8.1941

Vaihingen 1. Aug. 41
Lieber Püh! Verzeih, daß ich so wenig hören lasse, es war immer die Aufregung, kann ich zu Rudolf oder nicht, wir haben alle Türen aufgestoßen, und gestern den endgültigen Bescheid bekommen, daß ich <u>nicht</u> darf.[484]
Liesel setzte ich soeben in den Zug[485], sie ist heute Nachm. dort. Wir bekamen ungenauen Bescheid, wie es steht, doch immer beunruhigend. Wir kamen vorgestern von Berlin zurück, ich wohnte in der Wohnung[486] u. habe Motten gejagt u. sauber gemacht. Habe nicht viele Bekannte gesehen, da Alles verreist war. Am Pariser Platz[487] war großer Jammer, da Karl einen deutschen Konsul aus Los Angeles schickte, dem er die Wohnung versprochen hat u. der heute einzieht. Dinnie mußte also Knall a. Fall weichen u. packte weinend ihre vielen Fläschchen. Diese Überraschung hat den Ausschlag gegeben, daß sie in die Nähe von Darmstadt geht, um mit Pauer[488] zu arbeiten, ich bin sehr froh, daß dieser Entschluß so rasch sich festigte, daß ich vor hier u. dem Hupsyeinfluss[489] immer noch Sorge habe. Nun ist es gut so, sie reist am 3. nach Jugenheim bei Darmstadt u. ich versprach ihr, mit dort den Anfang zu machen bis sie die nötige Unterkunft gefunden hat. Dort will sie bis Mitte September bleiben. Da ich jedenfalls Lisel abwarten will, die heute über eine Woche, also am 8. zurück kommt, passt es ja gerade mit der Zeit. Ich werde Langenargen bleiben laßen, die Leute scheinen sehr // glücklich im Häuschen[490], haben jetzt auch noch die flüchtigen Eltern aufgenommen, was soll ich da. Sowie ich Liesel gesprochen habe, fahre ich direct über München zurück. Von Robert hörte ich nichts, von heute an muss er auf Einberufung gefasst sein. Wie schwer

484 *nicht darf:* Mathilde Vollmoeller-Purrmann wartete vergeblich auf eine Einreiseerlaubnis in die Schweiz, um ihren schwerkranken Bruder Rudolf in Zürich zu besuchen. Rudolf Vollmoeller verstirbt am 12.8.41.
485 *in den Zug:* Liesel Vollmoeller wurde es erlaubt, nach Zürich zu fahren.
486 *in der Wohnung:* Purrmanns hatten ihre Berliner Wohnung weiterhin beibehalten.
487 *Pariser Platz:* Mathilde Vollmoeller-Purrmanns Bruder Karl Vollmoeller hatte seine Wohnung am Pariser Platz, wo er in den 20er Jahren einen berühmten Salon betrieb.
488 *Pauer:* Max von Pauer (1866–1945), berühmter Pianist und Musikpädagoge.
489 *Hupsyeinfluss:* Hubert Giesen (1898–1980), Pianist und Liedbegleiter, genannt »Hubsy«.
490 *Häuschen:* Purrmanns hatten ihr Sommerhaus in Langenargen untervermietet.

mach ich wieder die Türe hinter mir zu. Aus Regina's Brief an Liesel weiß ich, daß sie nur noch nicht in Ordnung ist, sie soll doch die Zahnbehandlung lieber in München machen oder hier machen laßen, man hat doch schon keinen Mut mehr u. nur Sorgen, daß sie die Backe sauber ausheilt, daß <u>keine</u> Infection im Kiefer zurück bleibt, sonst geht es an einer anderen Stelle wieder los. Das arme Kind, sie müßte eine richtige Erholung haben u. ich möchte sie nach meinem Zurückkommen in die Berge schicken, daß sie eine richtige Auffrischung bekommt. So geht es nicht. Ob Ihr sehr heiß habt, hier nach einigen unerträglich schwülen Tagen in Berlin ist es richtig kühl.

Braune sah ich kurz, er hat Einreise für Abbau im September. Ob die gefürchteten Maler gekommen sind u. wie wohl alles ging? Daß Diavolo[491] bei dem neuen Herren sich wohl fühlt, macht mich glücklich, ich hatte richtig schlechtes Gewissen. // Dinnie hat alle möglichen Abschlüsse mit einem Agenten[492] gemacht, sie war sehr zufriedener Stimmung, nur steht die Wohnungsfrage für nächsten Winter recht ungelöst u. unlösbar vor ihr. Aber viel kann sich ereignen inzwischen. Bei Knoll's großer Kummer, es ist ein Jammer die arme Frau zu sehen. Sie haben sich sehr über Deinen Brief gefreut.

Ich warte also Liesel ab am 8. u. bin wohl gegen den 15. in Florenz, da ich dort noch gern 2–3 Tage mit Robert sein möchte. Ich kann es nicht ändern, es ging alles so anders als ich dachte. Durch Rudolf's Krankheit u. meine lange Hoffnung, zu ihm zu kommen. Es ist geradezu eine Gnade, daß Liesel darf u. nur ihrem großen Bekanntenkreis bei den hiesigen Beamten zuzuschreiben.

Möget Ihr nicht zu heiss haben u. Dich die Hunde nicht zu sehr ärgern. Liebes Reginele, mach Dir nicht zu viel Mühe mit dem Garten, es lebt im September von selbst alles wieder auf.

Anna Kapff ist in Stuttg. die haben's sehr hart // in Aachen oft viele Nächte hintereinander. Schreibt mir eine Karte zu Robert, daß ich doch noch ein Lebenszeichen von Euch bekomme, da bin ich am 10. viell. reicht es. Ich schreibe von Darmstadt aus, ob Frau E […] dort ist? Komme zum 1. mal nach Darmstadt. Lebt wohl miteinander, ich bin immer sehr gedrückt, durch die schlechten Nachrichten von Rudolf, mir scheint wenig Hoffnung, da müsste schon ein Wunder geschehen.

491 *Diavolo:* Hund von Hans und Mathilde Purrmann in Florenz.
492 *Agenten:* Christine Purrmann war bereits eine bekannte Pianistin und spielte in großen Konzerthäusern.

Alles Liebe, hoffentlich hast Du ruhig trotz Sonnenhitze arbeiten können, die hat die Besucher dort abgehalten.
Ob Du Roeder's Atelier machen liessest, möchte so gern, daß ich dabei bin.
D. M.

100 Mathilde Vollmoeller-Purrmann in München an Hans Purrmann in Florenz
Datiert: 9.1.1942

9.I.42
Lieber P. Nur ein Wort, das heute F. mitnimmt, daß es uns gut geht, ich sitze in einer gut geheizten kleinen Stube im B.H.[493] die 2 Jungen nehmen sich aufmerksam meiner an, wir gehen gemeinsam essen, sehen Theater, gestern sehr interessanten Billinger[494]. Wenn nicht meine bohrende, wenn auch nicht ausschliessliche Sorge wäre, wie es bei Euch dort im Hause geht, ob Du u. Ecco nicht leiden musst u. Euch ärgern. Dein Telegramm war eine rechter Erlösung, daß der Stip. erst am 1.II. kommt. Wie lange ich bleiben muss ist ganz ungewiß, der Strahler hat mich unter seinen Lampen[495], es war scheint's nötig u. fast besser als eine neue Schneiderei[496]. Ich muckse nicht, da ich doch nichts machen kann; aber beklage die verlorene Zeit. Liesel schrieb heute, daß sie mit Dank Feigen u. Panforte[497] erhalten hat, Du mögest verzeihen, daß sie nicht selbst schreibt, sie ist immer zwischen Berlin u. Vaih. hin u. her. Sie hat sich sehr gefreut, ich bin aber überzeugt sie ißt am Wenigsten davon, die Jungen haben immer Hunger. Wir haben viel Schnee und Kälte. Ob Comparini da ist u. was er macht? Er möchte doch bitte nach den <u>Pflanzen im Treppenhaus u. in der Garage sehen</u>, ob sie gegossen sind, im Entrée nicht erfrieren? Dann wäre ja auch viel zu // schneiden z.B. vor Frau Vagaggini's[498] Atelier-

493 *B.H.:* Bayerischer Hof, Münchner Hotel, in dem Mathilde Vollmoeller-Purrmann wohnte, als ab Januar 1942 ihre Krebstherapie fortgesetzt wird.
494 *Billinger:* Richard Billinger (1890–1965), österreichischer Theaterschriftsteller mit großem Erfolg zur Zeit des Nationalsozialismus.
495 *Lampen:* erneute Bestrahlungstherapie ihrer Krebserkrankung.
496 *Schneiderei:* chirurgischer Eingriff.
497 *Panforte:* italienischer Kuchen, Spezialität aus Siena und Umgebung.
498 *Frau Vagaggini:* Frau des italienischen Malers Memo Vagaggini (1892–1955), Mieter in der Villa Romana.

fenster der Lorbeer zu kappen, der sehr hoch geschoßen ist. Aber er wird sich selbst Arbeit suchen nehme ich an, wenn er Zeit hat. Wie lieb von Frau Sieben, daß sie für Dich sorgt, sage ihr vielen Dank u. Grüße. Für Frau Roeder habe ich Sachen von ihrer Schwester, aber es muß eben warten, die Kuchen werden etwas alt werden. Ich will unbedingt 1 Tg. bei Josepha bleiben u. mit ihr wegen des Mädchens sprechen, vielleicht findet sich jemand in ihrem Tal. Robert vergnügt, seine Arbeit sehr gut, er hat eine Assistentin, die ihm viel Arbeit abnimmt.

Also nochmal vielen Dank für die Mühe, die Du mit dem Päckchen hattest; es wird sehr anerkannt, die kleinen Sachen waren wunderbar.

Mit Heiner[499] habe ich correspondiert, es ist alles in Ordnung, aber noch weiß ich nicht, was mit dem Sohn los war, der scheint's immer noch krank.

Brigitte Kapff [500] heute Hochzeit mit neuem Mann! Anna in großer Sorge, da er ihr nicht gefällt u. bei ihr wohnen wird. Viele Grüße von Robert, der eben bei mir ist u. liest.

Herzlichst alles Liebe
D. M.

101 Mathilde Vollmoeller-Purrmann in München an Hans Purrmann in Florenz

Datiert: 18.5.1942 (Poststempel)
Postkarte: Herrn/Prof. Hans Purrmann/Villa Romana/Florenz/Via Senese 68.

L. P. Es geht alles seinen gewohnten Gang, aber es ist eine Strafe, ich fühle mich recht schlecht. Gestern raffte ich mich auf und ging zu Wimmer[501], der mich mit Jürgen eingeladen hat. Er geht dieser Tage nach Rom[502]. Seine M.[ussolini] Büste ist hier ausgestellt, den Photos nach sieht sie sehr gut aus besser als ich je eine dort sah.

499 *Heiner:* wohl Heinrich Purrmann (1881–1943), der jüngere Bruder Hans Purrmanns, der den väterlichen Malerbetrieb in Speyer übernommen hatte.
500 *Brigitte von Kapff:* Tochter von Anna von Kapff, der Schwester Mathilde Vollmoeller-Purrmanns.
501 *Wimmer:* Hans Wimmer (1907–1992), deutscher Bildhauer.
502 *Rom:* Wimmer fuhr nach Rom an die Villa Massimo.

Heute Abend kommt Anna Kapff hierher, sie besuchte ihren Enkel in Schondorf[503]. Am Freitg. fahre ich mit Robert nach L'argen um allerhand zu holen. Es sieht so bodenlos bei ihm aus,[504] nach Pfingsten kommen die Maler u. alles soll neu gemacht werden. Aber dazwischen muss er darin hausen, der Arme. – Sonst ist er aber vergnügt. Was mache ich nur wegen Berlin[505]? Habt Ihr u. Ecco auch genug zu essen? Kam R.'s Schwarzbrot? Regina soll uns bitte als Päckchen ein Stück Parmesan schicken // entweder v. Spagni, wenn's noch giebt, oder von dem Vorratsschrank. Ich koche immer Abends ihm u. mir. Es ist teuer u. schlecht überall u. wir sind beide Abends müde. Alles Gute Euch Allen. Was ist mit der Ziege. <u>Ich</u> trinke gern Ziegenmilch!
D. M.
18.V.42.

102 Hans Purrmann in Florenz an Mathilde Vollmoeller-Purrmann in München
Datiert: 18.1.1943

Florenz den 18 Jan 1943
Liebste Mathilde,
das Schriftstück[506] von dem Propagandaministerium Oberregierungsrat Biebrach Bln. Krausestrasse 1 habe ich niemals in Händen gehabt nun weiß ich nicht war es Robert oder Reginele, die geschrieben haben, daß es eingelaufen sei, frage Robert, frage Reginele, ich selbst habe es nicht. Es wäre sehr schön, wenn Du Hanna mitbringen könntest. Um mich mache Dir keine Sorgen[507], ich werde sehr gut umsorgt und Magarita macht das alles sehr gut, kocht mir gut und ich habe alles was ich brauche.

503 *Schondorf*: Luftkurort am Ammersee.
504 *Sieht so bodenlos*: Robert hatte eine neue Wohnung in München bezogen, die noch renoviert werden musste.
505 *wegen Berlin*: Berliner Wohnung war noch untervermietet.
506 *Schriftstück*: Mathilde bat um eine Genehmigung zur Einreise der Hausangestellten Hanna nach Florenz.
507 *keine Sorgen*: Mathilde Vollmoeller-Purrmann ist ab Januar 1943 erneut zur Bestrahlungstherapie in München und wohnt dieses Mal bei ihrem Sohn Robert.

Eile Dich jedenfalls keineswegs mit dem Zurückkommen, mache alles was die Ärzte verlangen, das ist jetzt die Hauptsache und das allerwichtigste. Hier wunderbares Wetter heute etwas kalt.

Gestern kam der Maler Rosai[508] mit einem Kunstschriftsteller zu mir, Rosai hatte durch einen Dr. Haas aus Rom, der vergangener Woche bei mir war und dem meine Arbeiten sehr gefallen hatten gehört und so kam Rosai, sah mit großem Interesse und höchst eingehend // meine Arbeiten an und will unbedingt eine Ausstellung[509] machen in der Galerie Fiore, ich sagte ihm, daß er erst eine Zusage der Reichskulturkammer beschaffen müsse und er will gleich deshalb zum Konsul gehen, er sagte immer wieder, das gibt ein Fest ihre Arbeiten auszustellen und es müsste unbedingt Eindruck machen, an und für sich, war ich erfreut, daß Rosai, so sehr sich erwärmen konnte, denn er scheint etwas zu verstehen, gute Kunst zu haben und war äußerst ablehnend zu der grossen und mir sehr langweiligen Ausstellung von Carena[510], und sagte, daß darauf Sofici[511] folge, das er auch nicht mehr schätze, auch der Kunstschriftsteller der mit ihm war, zeigte sich sehr interessiert.

Im Keller wurde durch eine Kommission bestimmt, daß ein Holzeinbau gemacht werden müsse, die Decke zu stützen, ich habe die Arbeit gleich in An-

Abb. 30 Hans Purrmann mit Sohn Robert Purrmann, München 1942, Hans Purrmann Archiv München

508 *Rosai:* Ottone Rosai (1895–1957), Florentiner Maler und Mitbesitzer der Galerie Il Fiore in Florenz.
509 *Ausstellung:* Die Ausstellung wurde im März in der Galerie Il Fiore in Florenz gezeigt.
510 *Carena:* Felice Carena (1879–1966), italienischer Maler, Professor an der Accademia di Belle Arti in Florenz.
511 *Sofici:* Ardengo Soffici (1879–1964), italienischer Maler des Futurismus.

griff nehmen lassen und morgen soll es fertig werden, aber den Mann mit dem Leuchtkörper habe ich besucht, er sollte heute kommen, kam aber // auch heute nicht, Vagaggini wollte mir den Schreiner schicken, auch der ist immer noch nicht gekommen.

Rösslers[512] sind ausgezogen, der neue Stipendiat ist sehr angenehm und ein Mensch mit dem man gewiss keine Schwierigkeiten bekommt, er ist schon bei der Arbeit und sehr zufrieden, die anderen Stipendiaten[513] werden wohl, wie Simon schreibt, garnicht vom Militär entlassen werden.

Mit den Schlüsseln habe ich alles wie Du schreibst verschlossen und diese an mich genommen.

Was soll man nur machen, das gefällt mir überhaupt nicht was Dinnie und der Greger machen, und Tante Liesel sollte einfach durch die Firma einmal die Sache klarlegen lassen meist heiraten diese nur auf die Wohnung hin. Ich bin groß erschrocken als heute die Zeitung brachte, daß Berlin wieder einen Flugangriff hatte, das arme Reginele, das vielleicht gerade dort war, wird wieder Angst ausgestanden haben, und ich bin beunruhigt darüber, was dort zerstört worden sein könnte.

Die Kartoffel werde ich am nächsten Tag, an dem grau ist, mit Comparini durch suchen nach schlechtgewordenen.

Rössler muss sich morgen in Rom aus- // mustern lassen und hat mit seiner Einberufung am 15 Febr. zu rechnen. Das Kind ist ein bedauerlicher Anblick, mit voll entzündetem Gesicht, rot und voll Furunkeln, da muss etwas nicht in Ordnung sein mit der Ernährung, oder ist das Kind überhaupt krank. Gestern Montag war ich in einem Konzert, das van Kempen[514] dirigierte, ich hatte mit Frl. Kiel und ihm einmal zu Abend gegessen, er sprach von Dinnie, die begabt sei.

Der Freund von Robert machte mir einen Besuch, die nächsten Tage werde ich einmal mit ihm zu Abend essen gehen.

512 *Rösslers:* Walter Rössler (1904–1996), Bildhauer aus Dresden, Stipendiat 1942, und seine Frau.
513 *Stipendiaten:* Hubert Nikolaus Lang (1909–1972), Bildhauer aus Oberammergau. Neben ihm wurden ebenso der Maler Oskar Kreibich (1916–1984) und der Bildhauer Paul Egon Schiffers (1903–1987) ernannt, die aber in den Kriegsdienst eingezogen wurden und ihr Stipendium nicht antreten konnten.
514 *Van Kempen:* Paul van Kempen (1893–1955), niederländisch-deutscher Dirigent.

Also, sei aufs herzlichste gegrüßt und mache wieder gute Fortschritte mit der Vertreibung der Ischiasschmerzen, und nehme Dir gut und reichlich Zeit zu allem was die Ärzte von Dir verlangen, jedenfalls beunruhige Dich nicht wegen Florenz, der Villa, der Stipendiaten und mir selbst, es ist alles in Ordnung und geht seinen Gang, ich arbeite mit Ruhe und es fehlt mir an Nichts. Frau Roeder sagte mir, daß ich Dich aufs herzlichste grüßen soll, sie kam eben in das Zimmer um zu fragen, ob ich gut versorgt sei!
Grüße herzlichst Robert, Dein Hans.

103 Mathilde Vollmoeller-Purrmann in München an Hans Purrmann in Florenz
Datiert: 8.2.1943
Postkarte: Herrn/Prof. Hans Purrmann/Villa Romana/Florenz/Via Senese 68.

L. P. Da alle Konzerte wegen Stalingrad[515] abgesagt wurden, kehrte Dinnerle unverrichteter Sache zurück, hat die ganze Reise[516] umsonst gemacht; aber die Unkosten wurden ihr vergütet. Sie fährt morgen von hier nach Berlin u. spielt nächste Woche in Schlesien. Liesel ist seit gestern hier, es geht ihr, abgesehen von dem Husten gut. Ich werde Ende der Woche hier entlaßen[517] u. fahre einige Tage n. Berlin. Heidi schreibt, daß Ihr Euch in Mailand treffen wollt. Ich bin sprachlos, daß es doch ging, daß Prosper zurückkam, man kann aber auf die weitere Entwicklung gespannt sein. Ich habe immer noch keine Nachricht von Dir, ob Du den Ministeriumbescheid[518] wegen eines Mädchens abschicktest, so konnte ich leider, leider // nichts unternehmen!
Robert geht nächsten Monat mit Liesel in Urlaub. Herzliche Grüße von Robert u. Dinnie u. Liesel. D. M.
8.II.43

515 *Stalingrad:* Schlacht von Stalingrad im Winter 1942/43.
516 *Reise:* Unterbrechung der Konzertreise Christine Purrmanns.
517 *Entlaßen:* Ende der Therapie im Münchner Krankenhaus. Mathilde Vollmoeller-Purrmann kehrt nach Florenz zurück. Dort verschlechtert sich ihr Gesundheitszustand. Am 5. Juli 1943 reist sie zum letzten Mal zu ihrem Sohn nach München. Dort verstirbt sie am 16.7.1943.
518 *Ministeriumsbescheid:* Einreiseerlaubnis für eine Hausangestellte.

Anhang

Editorische Notiz

Der gesamte erhaltene Briefwechsel des Ehepaares Hans Purrmann und Mathilde Vollmoeller-Purrmann befindet sich im Hans Purrmann Archiv München beziehungsweise im Archiv des Purrmann-Hauses Speyer.

Die hier in zwei Teilbänden vorgelegte Edition mit Briefen aus den Jahren 1909–1914 (Band 1) und 1915–1943 (Band 2) umfasst nicht den vollständigen Briefwechsel des Paares. In den Nachlässen haben sich rund 450 Schreiben erhalten. Die Überlieferung ist nicht immer lückenlos, nicht alle Briefe sind erhalten geblieben oder auffindbar. Aus der Korrespondenz wurde in Absprache mit der Familie Purrmann eine Auswahl der besonders aussagekräftigen Briefe getroffen. Die Adressen und Datierungen wurden aus den Briefen bzw. den erhaltenen Couverts (wenn Poststempel vorhanden und lesbar) entnommen, in wenigen Fällen aus dem Briefinhalt erschlossen.

Die Schreibweise wurde zeichengenau übernommen, wenn nötig, behutsam korrigiert; Ergänzungen werden durch eine Klammer [] gekennzeichnet. Die oft unorthodoxe Interpunktion wurde belassen, ebenso der von heutiger Rechtschreibung abweichende Gebrauch von ie, ß, ss oder th. Das Seitenende eines Briefbogens wird durch // markiert. Nur wenige Wörter waren unlesbar, die Lücke wird durch … gekennzeichnet. Die von den Briefeschreibern selbst durchgestrichenen Wörter wurden in den Transkriptionen ausgelassen. Reduplikationsstriche über den Konsonanten m und n wurden aufgelöst.

Die Kommentare sind als Fußnoten unmittelbar unter die Briefe gesetzt und dienen dem besseren Verständnis und der Kontextualisierung des Inhalts.

Literaturangaben in Auswahl sollen Hinweise für eine weiterführende Beschäftigung mit Hans Purrmann und Mathilde Vollmoeller-Purrmann geben.

Die Muskelkrankheit Hans Purrmanns

Hans-Michael Straßburg

In der Biographie »Lebenswege des Hans Purrmann« von Eva Zimmermann steht: »Seit seiner Geburt litt er unter einer seltenen Nervenerkrankung, dem Thomsen-Syndrom, das sich in einer Verzögerung der Muskelreaktionen äußert. Die Betroffenen besitzen keine Muskelreflexe: wenn sie angestoßen werden, können sie sich nicht halten und stürzen. Wenn sie die Augen fest zusammenkneifen, dauert es bis zu 30 Sekunden, bis sie sie wieder öffnen können. Im alltäglichen Leben stellte die Erkrankung für Hans Purrmann keine Behinderung dar, jedoch verlangte sie beständige Vorsicht, um vor allem Stürze zu vermeiden. Schnelle Bewegungsabläufe waren gefährlich, eine gewisse Steifheit der Körperhaltung charakteristisch.

Auf Grund dieser körperlichen Einschränkungen musste Hans Purrmann als Kind in der Schule die Erfahrung machen, dass es seinen Mitschülern ein schöner Spaß war, ihn anzuschubsen, um ihn hilflos fallen zu sehen; oder, wenn nach einem Niesen seine Augen länger geschlossen blieben, ihm auf Pfälzisch zuzurufen: *Du mit Deine Schinese-Auge*. Der bitter erfahrene Spott der anderen verstärkte das Gefühl des Andersseins und förderte die Suche nach neuen Lebensinhalten.«

Es gibt weitere Berichte, nach denen es Hans Purrmann trotz seines muskulösen Körperbaus immer schwer fiel, kurzfristig rasch zu laufen, z. B. beim Besteigen einer Straßenbahn, und dass er vor Beginn der Pinselarbeit an der Staffelei immer Lockerungsübungen der Arme ausführte. Wegen dieser Symptome wurde er im Ersten Weltkrieg in Berlin mehrere Tage ärztlich untersucht und daraufhin nicht zum Wehrdienst eingezogen.

Was hat es mit dem »Thomsen-Syndrom« oder besser der *Myotonia congenita Thomsen* auf sich?
Die Erkrankung wurde erstmals 1876 von dem dänischen Arzt Julius Thomsen bei sich selbst sowie 20 weiteren Familienmitgliedern über vier Generationen beschrieben. Sie wird autosomal dominant vererbt, d. h. 50% der Kinder eines Betroffenen haben die gleichen Symptome, und ist relativ selten (1:400.000). Frauen sind oft etwas leichter betroffen als Männer. Die Verän-

derung betrifft ein Gen auf dem Chromosom 7, das Chloridkanäle der Muskelfasermembran codiert. Durch die verminderte Chloridpermeabilität depolarisieren die Muskelfasern leichter als bei einem gesunden Menschen.

Leitsymptom ist eine als Steifheit empfundene Kontraktionsneigung (z. B. schon durch Beklopfen) und eine Erschlaffungsstörung des Muskels. Einige Patienten haben bereits im Säuglingsalter Schluckprobleme. Beim Beklopfen des Muskelbauches kann sich z. B. an der Zunge ein Wulst bilden und die geschlossene Faust kann bei Aufforderung nicht sofort geöffnet werden. Nach mehrfacher Hin- und Herbewegung wird die Beweglichkeit besser (*Warm-up-Phänomen*). Auffällig ist auch der sog. *Lid-lag*, bei dem sich die Augen nach dem Zusammenkneifen erst nach bis zu 30 Sekunden wieder öffnen. Muskeleigenreflexe, z. B. der Patella-Sehen-Reflex, sind wegen der erhöhten Anspannung nur schwach auslösbar. Das Auftreten und die Stärke der Symptome variieren von Person zu Person mitunter stark. Des Weiteren sind sie vom Wetter, Tageszeit und genereller physischer und psychischer Verfassung abhängig. Atrophien kommen nicht vor, im Gegenteil sind viele Betroffene auffällig athletisch. Dies steht im Kontrast zu der Behinderung der Bewegung, die aber meist toleriert werden kann. Im Alter können sekundäre Probleme, z. B. der Gelenke, auftreten. Regelmäßige Bewegungsübungen, Wärme und die Zellmembrane stabilisierende Medikamente wie Mexitil, Phenytoin, Carbamazepin oder Chininsulfat können die Symptomatik bessern.

Im Gegensatz zur *Myotonia congenita Thomsen* ist die *Myotonia congenita Becker* eine autosomal rezessiv vererbte Myotonie, die ebenfalls meist im Kindesalter einsetzt. Autosomal-rezessiv heißt, dass in diesem Fall beide Allele des CLCN1-Gens auf Chromosom 7 verändert sein müssen. Dabei ist das gleiche Gen wie bei Thomson mutiert, aber an einer anderen Stelle. Die Häufigkeit liegt bei 1:25000. Benannt ist die Krankheit nach dem Göttinger Humangenetiker Peter Emil Becker (1908–2000).

Die Symptome gleichen denen der *Myotonia congenita Thomsen*, das heißt, dass kontrahierte Muskeln sich nur langsam wieder entspannen, wobei auch hier wieder der »Warm-Up-Effekt« auftritt, die Muskeln funktionieren also nach wiederholter Beanspruchung normal, solange sie in Bewegung bleiben. Im Allgemeinen ist der Verlauf der Krankheit konstant bzw. der Zustand des Erkrankten verschlechtert sich nur sehr langsam. Im Vergleich zur dominant vererbten Thomsen-Form ist die Symptomatik eher leichter. Die Lebenserwartung ist nicht eingeschränkt. Membranstabilisierende Medikamente

wie Mexiletin oder Phenytoin können die Symptomatik ebenfalls bessern. Hingegen sind depolarisierende Muskelrelaxantien, wie sie bei Narkosen verwendet werden, kontraindiziert; sie können lebensgefährliche Zustände verursachen. Der Anästhesist sollte daher unbedingt darüber informiert werden. Heute ist eine exakte genetische Diagnostik möglich.

Bei der Vererbung der rezessiven Erkrankung gilt es, vier mögliche Konstellationen und die dabei unterschiedlichen Wahrscheinlichkeiten der Vererbung zu unterscheiden:

1. Sind beide Elternteile erkrankt, ist die Wahrscheinlichkeit 100 %
2. Ist ein Elternteil erkrankt, der andere Träger: 50 %
3. Sind beide Elternteile Träger: 25 %
4. Ist ein Elternteil erkrankt, der andere gesund: 0 %

Soweit bekannt, lässt sich weder bei Vorfahren von Hans Purrmann noch bei seinen Kindern die bei ihm vorhandene Muskelfunktionsstörung nachweisen, so dass man bei ihm von der nach Becker benannten rezessiven Variante der angeborenen Myotonie ausgehen sollte. Andere Formen einer Myotonie, wie die myotone Muskeldystrophie Curschmann-Steinert, die 1994 von Rieker erstmals beschriebene proximale myotone Myopathie PROMM, die Paramyotonien oder andere seltene Syndrome mit zusätzlichen Fehlbildungen kommen differentialdiagnostisch bei Hans Purrmann nicht in Frage.

Vielleicht ist auch die Sehnsucht von Hans Purrmann, sich viel in wärmeren Ländern aufzuhalten, durch die Myotonie mitbedingt. Ob seine Bewegungsstörung im Alter, weswegen er meist im Rollstuhl saß, Folge der Myotonie ist oder durch eine andere Gelenkerkrankung erklärt werden kann, muss offen bleiben.

Mathilde Vollmoeller-Purrmann

1876	Geburt Mathilde Vollmoellers am 18. Oktober in Stuttgart als drittes von zehn Kindern des Textilfabrikanten Robert Vollmoeller und seiner Frau Emilie, geb. Behr. Erste Ausbildung in der Malerei bei dem Stuttgarter Maler und Zeichner Karl Bauer.
1897	Übersiedlung nach Berlin, Schülerin der Malschule und Gast im Salon von Sabine Lepsius; Verbindung zu Künstlern der »Berliner Secession« wie Max Liebermann, Lovis Corinth und Leo von König und zu Stefan George. Übersetzung des englischen Briefromans »Love Letters«, erschienen 1904 im Insel-Verlag, Leipzig.
1903–1905	Reisen nach England, Holland und Italien.
1906	Fortsetzung des Studiums der Malerei in Paris, zunächst bei Lucien Simon und Jacques-Émile Blanche, dann im Eigenstudium im eigenen Atelier. – Reise nach Saint-Pol-de-Léon, Bretagne.
1907–1908	Reisen durch Holland und Florenz.
1907/1908	Gemälde von Mathilde Vollmoeller werden im »Salon d'Automne« in Paris gezeigt.
1906–1911	Mitglied im »Salon des Indépendants«; dort hat Mathilde Vollmoeller 1907, 1908 und 1911 ausgestellt.
1906–1920	Briefwechsel mit Rainer Maria Rilke.
ab 1908	Mitglied in der »Académie Matisse«. Bekanntschaft mit Hans Purrmann.
1911	Pflege des schwerkranken Vaters in Stuttgart. Ausstellung im Stuttgarter Kunstverein und im Kunsthaus Schaller in Stuttgart.
1912	Am 13. Januar Heirat mit Hans Purrmann; Hochzeitsreise nach Korsika. Geburt der Tochter Christine.
1913–1914	Wohnung mit Atelier in Paris, Geburt des Sohnes Robert; ab Kriegsausbruch Aufenthalt auf dem Familienlandsitz in Beilstein im Bottwartal. Letztes bekanntes Ölbild Mathilde Vollmoeller-Purrmanns. Von da an Konzentration auf Aquarellmalerei. Ausstellung im Kunsthaus Schaller in Stuttgart.
1916	Wohnung in Berlin; Aufenthalt in Bansin/Ostsee. Geburt der Tochter Regina.

Abb. 31 Mathilde Vollmoeller-Purrmann, um 1918, Hans Purrmann Archiv München

1916–1919	Während ihr Mann in Berlin bleibt, lebt Mathilde Vollmoeller-Purrmann mit den Kindern in den Sommermonaten 1917 und 1918 in Beilstein. Im letzten Kriegsjahr verlängert sie ihren Aufenthalt bis März 1919.
1919	Erwerb des Fischerhauses in Langenargen am Bodensee.
1920	Aufenthalt Mathilde Vollmoeller-Purrmanns in Paris anlässlich der Versteigerung der im Ersten Weltkrieg sequestrierten Kunstgegenstände des Ehepaares Purrmann.
1923–1927	Die Familie Purrmann lebt in Rom, von dort aus Reisen an den Golf von Neapel, nach Ischia und Sorrent. Mathilde Vollmoeller-Purrmann ist in Rom an der »Regia Accademia di Belle Arti« in der »Scuola libera del nudo« zum Aktzeichnen eingeschrieben.
1935–1943	Die Künstlerin unterstützt ihren Mann tatkräftig bei der Bewerbung und der Ausübung seines Amtes der Leitung der Villa Romana in Florenz.
1943	Am 16. Juli stirbt Mathilde Vollmoeller-Purrmann in München an Krebs. Sie wird in Langenargen bestattet.

Hans Purrmann

1880	Am 10. April wird Hans Marsilius Purrmann in Speyer als erster Sohn des Malermeisters Georg Purrmann (1846–1900) und seiner Frau Elisabeth, geb. Schirmer (1848–1916), geboren.
1895–1897	Ausbildung an der Kunstgewerbeschule in Karlsruhe.
1897–1904	Studium an der Akademie in München (bei Gabriel von Hackl und Franz von Stuck).
1904/05	Aufenthalt in Berlin.
1905–1914	Übersiedlung nach Paris, wo er mit Matisse und Picasso in Berührung kommt und im Café du Dôme verkehrt. 1907–1911 Gründung und Betrieb der Académie Matisse.
1912	Am 13. Januar heiratet Purrmann die Malerin Mathilde Vollmoeller.
1914–1916	Purrmann lebt bei der Familie seiner Frau in Beilstein im Bottwartal.
1916–1935	Wohnsitz in Berlin.
1918	Erste Einzelausstellung in der Kunsthandlung Paul Cassirer.
1919	Mitglied der Preußischen Akademie der Künste in Berlin. Im Oktober erwirbt die Familie Purrmann ein Fischerhaus in Langenargen am Bodensee, in dem das Künstlerehepaar bis 1935 während der Sommermonate lebt und arbeitet.
1923–1927	Rom ist erster Wohnsitz der Familie. Von dort aus Reisen an den Golf von Neapel, nach Ischia und Sorrent.
1929	Reise nach Hendaye (Biskaya).
1931	Malaufenthalt in Venedig.
1932	Das Triptychon »Allegorie auf Kunst und Wissenschaft« wird im Kreistagssaal zu Speyer aufgehängt, kurz darauf beginnt eine diffamierende Debatte.
1935–1943	Purrmann übernimmt die ehrenamtliche Leitung der »Villa Romana« in Florenz; er gilt als »entarteter« Künstler, seine Werke werden in deutschen Museen beschlagnahmt.

Abb. 32 Hans Purrmann, um 1915,
Hans Purrmann Archiv München

1943	Am 16. Juli stirbt Mathilde Vollmoeller-Purrmann. Im Oktober gelingt Purrmann die Flucht in die Schweiz, ab 1944 ist er in Montagnola auf der »Collina d'Oro« oberhalb von Lugano ansässig.
1948	Purrmann erhält von den Schweizer Behörden eine Arbeitserlaubnis, er zieht in Montagnola in die »Casa Camuzzi«, wo er Nachbar von Gunter Böhmer und Georg Meistermann ist.
1950	Verleihung der Ehrenbürgerschaft der Stadt Speyer; Purrmann wird im Kunstmuseum Luzern mit einer großen Ausstellung geehrt.
1953–1958	Malaufenthalte auf Ischia.
1957	Verleihung des »Ordens Pour le Mérite« durch Bundespräsident Theodor Heuss.
1959	Villa Massimo; vermutlich Schlaganfall, danach im Rollstuhl.
1962	Große Werkschau im Haus der Kunst in München.
1962–1965	Sommeraufenthalte in der »Villa le Lagore« bei Levanto.
1966	Am 17. April stirbt Purrmann in Basel, seine letzte Ruhestätte findet er in Langenargen.

Zur Familiengeschichte Purrmann-Vollmoeller

Georg Purrmann ⚭ Elisabeth Purrmann,
1846–1900 geb. Schirmer
Malermeister 1848–1916

- **Hans Purrmann**
 1880–1966
 Künstler
- Heinrich Purrmann
 1881–1943
 Malermeister
 verh. mit Elisabeth von Walck
- Friederike Purrmann,
 verh. Albig
 1884–1963

Robert Vollmoeller ⚭ Emilie Vollmoeller,
1849–1911 geb. Behr
Unternehmer 1852–1894

- Rudolf Vollmoeller
 1874–1941
 Unternehmer
- **Mathilde Vollmoeller**
 1876–1943
 Künstlerin
- Erwin Hugo Vollmoeller
 1879–1883
- Maria Vollmoeller, verh. Knoll
 1885–1954
- Hans Robert Vollmoeller
 1889–1917
 Flugzeugkonstrukteur und Pilot

- Anna Vollmoeller, verh. von Kapff
 1875–1942
- Karl Gustav Vollmoeller
 1878–1948
 u. a. Flugzeugkonstrukteur, Schriftsteller, Filmpionier
- Martha Vollmoeller verh. Müller
 1883–1955
 vor ihrer Ehe Medizinstudentin
- Elisabeth (Liesel) Vollmoeller, verh. Wittenstein
 1887–1957
 Gutsverwalterin und Mitarbeit im Textilunternehmen
- Kurt Vollmoeller
 1890–1936
 Antiquar, Schriftsteller

Hans Purrmann ⚭ **Mathilde Vollmoeller**
1880–1966 1876–1943

- Christine Purrmann, verh. Sieger
 1912–1994
 Pianistin
- Robert Purrmann
 1914–1992
 Chemiker, Unternehmer
- Regina Purrmann, verh. Vollmoeller
 1916–1997
 Mitarbeit im Textilunternehmen

Das Textilunternehmen Vollmoeller

Robert Vollmoeller gründete 1881 zusammen mit seinem Schwager Carl Behr ein Textilunternehmen für Unterwäsche und Reformkleidung. Ab 1888 führte er die Firma in alleiniger Verantwortung weiter und engagierte sich sehr für soziale Fragen. Bis zum Tod von Robert Vollmoeller 1911 war sie zum weltgrößten Konzern für Trikotagen mit über 3000 Beschäftigten aufgestiegen; Hauptstandort war Vaihingen bei Stuttgart. Danach lenkten vor allem die Söhne Rudolf und Karl Vollmoeller die Geschicke des Unternehmens. Allerdings schied ersterer 1925 aus und gründete in der Schweiz eine eigene Firma, die »Vollmoeller Textil AG«. Während der Finanz- und Wirtschaftskrise um 1930 gelang es Karl Vollmoeller, einen Kooperationsvertrag mit der US-amerikanischen »Jantzen Knitting Inc.« abzuschließen. Im Zweiten Weltkrieg wurde das Unternehmen in Vaihingen schwer getroffen, konnte aber nach dem Krieg – dank des »Wirtschaftswunders« – wieder aufblühen und feierte 1956 das 75-jährige Bestehen. Infolge der Krise der Textilindustrie in den 1960er Jahren musste aber 1971 Konkurs angemeldet werden. Heute erinnert in Vaihingen nur noch das Gebäude des »Filderhofs«, ein Seniorenheim, an den einstigen Glanz der Firma Vollmoeller.

Abb. 33 Briefkopf der Firma Vollmoeller, 1909, Purrmann-Haus Speyer

Literaturhinweise

Barbara und Erhard Göpel, Leben und Meinungen des Malers Hans Purrmann an Hand seiner Erzählungen, Schriften und Briefe, Wiesbaden 1961

Angela Heilmann, Hans Purrmann: Das druckgrafische Werk, Gesamtverzeichnis, Langenargen 1981

Christian Lenz/Felix Billeter, Hans Purrmann 1880–1966, Die Gemälde, Bde. I-II, München 2004

Christian Lenz/Felix Billeter, Hans Purrmann, Aquarelle und Guachen, Werkverzeichnis, Ostfildern 2008

Neue Wege zu Hans Purrmann, hg. Felix Billeter/Christoph Wagner. Mit Beiträgen von Karin Althaus u. a., Berlin 2016

Philipp Kuhn: Refugium Villa Romana: Hans Purrmann in Florenz, 1935–1943, Berlin, München 2019

* * *

Hans Purrmann (1880–1966) – Zum 100. Geburtstag, hg. Eduard Hindelang, Museum Langenargen 1980.

Mathilde Vollmoeller-Purrmann (1876–1943): Lebensbilder einer Malerin, hg. Adolf Leisen/Maria Leitmeyer, Speyer 2001

Hans Purrmann: »Im Kräftespiel der Farben«. Gemälde – Aquarelle, bearb. von Christian Lenz, mit Beiträgen von Felix Billeter u. a., Kunsthalle Tübingen u. a., München 2006

Mathilde Vollmoeller (1876–1943). Berlin – Paris – Berlin, mit Beiträgen von Adolf Leisen und Maria Leitmeyer, Stiftung Kunstforum der Berliner Volksbank, Berlin 2010

»Halb Frau, halb Künstlerin…« – Käte Schaller-Härlin und Mathilde Vollmoeller-Purrmann, mit Beiträgen von Carla Häussler, Maria Leitmeyer u. a., Kunsthalle Vogelmann, Heilbronn 2018

Hans Purrmann: Vitality of Colour/Kolorist der Moderne, hg. Annette Vogel, Kunstforeningen GL Strand Kopenhagen und Kunsthalle Vogelmann, Heilbronn, München 2019

* * *

Adolf Leisen: Der Speyerer Bilderstreit. Die Auseinandersetzungen um das Triptychon Hans Purrmanns im Kreistagssaal zu Speyer, Speyer 2010

Frederik D. Tunnat, Karl Vollmoeller: Dichter und Kulturmanager. Eine Biografie, Rotterdam 2008

Klaus Konrad Dillmann, Robert Vollmöller: Leben eines schwäbischen Textilunternehmers, Ilsfeld 1999

Register (Orte und Personen)

Ahlers-Hestermann, Friedrich 19, 40
Algier 151
Amersdorffer, Alexander 181
Amsel, Lena 105
Amsterdam 133
Arco 184 f.
Arco auf Valley, Anton Graf von 36
Bachstitz, Kurt Walter 114
Bad Nenndorf 60, 65, 70, 77
Bamberg 82 f.
Bansin 18, 244
Basel 213
Baudissin, Klaus Graf von 206
Bauer, Karl 244
Becker, Peter Emil 242 f.
Beckmann, Mathilde (»Quappi«) 14
Beckmann, Max 6, 30
Behr, Carl 249
Beilstein passim
Benario, Hugo 61
Berend, Charlotte 11
Berlin passim
Berlin, Akademie der Künste (Hochschule) 80 f., 83
Berlin, Café des Westens 52
Berlin, Dahlem 56, 61
Berlin, Deutsche Gesellschaft 73
Berlin, Galerie Nierendorf 203 f., 206
Berlin, Galerie van Diemen 137, 145, 154
Berlin, Grunewald 63 f., 66, 106, 109, 117, 124, 145, 147, 151
Berlin, Kaiser Friedrich Museum 55
Berlin, Lichtenberg 105
Berlin, Neukölln 77
Berlin, Nürnberger Platz 105
Berlin, Pariser Platz 230
Berlin, Preußische Akademie der Künste 15, 21, 25, 49, 82, 84 f., 154, 179, 181 f., 200, 246
Berlin, Schmargendorf 98, 121, 127, 134
Berlin, Zehlendorf 199
Bern 222
Bernuth, Fritz 215
Bertram, Georg 195
Biebrach, Kurt 206, 234

Billinger, Richard 232
Blanche, Jaques-Émile 244
Blechen, Carl 109
Blumenreich, Leo 61, 67, 126, 131, 144
Böhmer, Gunter 247
Bologna 135
Bondy, Rachel Andrée 153
Bondy, Walter 18, 19, 45, 49, 60, 113–115, 118, 122, 127, 132, 146, 153, 155, 158, 160, 162
Bonin, Edith von 96
Braune, Heinz 19, 27, 31, 36, 89, 91, 97, 99, 101–104, 106, 110, 123, 126, 128, 132, 153, 170, 172 f., 176, 187, 212 f., 217, 225, 231
Braune, Monica 214
Breker, Arno 201, 228
Brenner 135
Breslau 5, 81, 100 f., 153, 170
Brüne, Heinrich 196
Bulgarien 65
Bumm, Ernst 20
Burckhardt, Jakob 133, 154
Burlet, Charles de 207
Canal, Giovanni Antonio, gen. Canaletto 141, 149 f.
Capri 129
Caravaggio, Michelangelo Merisi 158
Carena, Felice 235
Casella, Alfredo 208 f.
Cassirer, Alfred 172
Cassirer, Karl 115
Cassirer, Paul 19, 30, 36, 45, 49–51, 53, 57 f., 61, 71, 77, 80, 84, 99, 101, 103, 105 f. 114 f., 120, 124–127, 135, 137 f., 140–143, 146 f., 150, 152, 246
Cassirer, Richard 87
Cavallino, Bernardo 158
Cézanne, Paul 12, 42, 65, 83, 93, 96
Cherbour 212
Collioure 29
Corinth, Lovis 11, 21, 86, 132, 244
Cortot, Alfred 209
Courbet, Gustave 153
Cranach, Lucas d. Ä. 58, 136
Crone-Münzebrock, August 176, 179 f.
Czóbel, Béla 104, 154

251

D'Annunzio, Gabriele 220
Dam, Jaques Abraham van 109
Darmstadt 230, 231
Dauthenday, Annie 97
Dauthenday, Max 97
Delbrück, Hans 60
Dénes, Valéria, verh. Galimberti 40
Di Maria, Francesco 158
Dresden 67, 123, 236
Durieux, Tilla 36, 49, 84, 103, 138, 144, 147
Duse, Eleonora 119 f.
Düsseldorf 62
Ebbinghaus, Carl 123
Eisner, Kurt 36, 84
El Greco 137, 139, 141 f.
Elberfeld 122
Elias, Julius 58
Elsaß 63
Fano 210, 217 f., 221, 223, 226, 228
Feilchenfeldt, Walter 105, 127
Feuchtwanger, Marta 14
Finetti, Gino 219
Fiori, Ernesto de 126
Flechtheim, Alfred 41, 121, 155, 201
Flechtheim, Betty 201
Florenz passim
Florenz, Galerie Il Fiore 235
Florenz, Palazzo Vecchio 207
Florenz, Villa Romana 26, 34, 181, 192 f., 196 f., 199, 201, 205 f., 208, 211, 214 f., 222, 225, 229, 232 f., 237, 245 f.
Franck, Philipp 181, 200
Frankfurt 153, 227
Frankfurt a. Main, Auktionshaus Bangel 153
Freudenberg, Herrman 123
Freudenstadt 69 f.
Freytag, Otto 192 f.
Friedländer, Max J. 122 f.
Friedrichshafen 128, 195, 209, 211
Gardasee 145, 184
Gaul, August 34, 49, 51, 53 f., 56, 60, 73, 81–83, 86, 99, 104, 110, 134
George, Stefan 244
Gericke, Erika 215
Giambologna 142
Gieseking, Walter 202
Gilles, Arthur 41 f.
Gilli, Norina 103, 120, 137
Giordano, Luca 158

Glaser, Curt 19, 34, 62, 65, 67, 70, 73, 77, 102, 104, 119, 123, 126, 133, 140, 144, 154, 156, 175, 179, 181
Glaser, Elsa 66, 77, 104, 105, 108, 114, 116, 119, 122 f., 132, 133, 137, 140, 143 f., 147, 156, 175, 177, 179
Glienecke 177
Goebbels, Josef 200
Gogh, Vincent van 12, 133
Göttingen 242
Götz, Arthur 126
Grassi, Luigi 150
Grautoff, Otto 90, 96, 98, 137
Großmann, Rudolf 14, 36, 75, 118, 121, 127, 128, 130 f., 135, 138, 152, 154, 175, 179, 181
Grüneberg 105
Guardi, Francesco 149
Gurlitt, Wolfgang 144, 147, 154
Gutbier, Ludwig 123
Guthmann, Johannes 122
Haarmann, Erich 145, 153–155, 201, 215, 140
Habermann, Hugo von 86
Hackl, Gabriel von 246
Haftmann, Werner 223
Hanfstaengl, Eberhard 204
Hannover, Kestner Museum 57
Hardt, Ernst 155, 191
Hardt, Poly 18, 155, 177, 179, 181 f., 191, 195, 198, 202, 209, 216
Hardt, Prosper 191, 195, 214, 237
Hauth, Emil van 13, 127, 202
Heilbronner, Louis Henri 114, 120
Heitmüller, August 65, 70, 75–77, 80
Hendaye 246
Herrmann, Curt 137
Hesse, Hermann 31
Heuser, Heinrich 43
Heuss, Theodor 247
Hiersemann, Karl Wilhelm 143, 145
Hindenburg, Paul von 61, 63, 64
Hitler, Adolf 24, 29, 36, 180, 183, 200, 206 f.
Hollywood 198
Holtz, Karl 163
Hübner, Heinrich 154
Hugenberg, Alfred 183
Hüllsen 215
Illies, Florian 30
Innsbruck 134
Ischia 5, 24, 111, 157, 159–162, 164–168, 245–247

Jacckel, Willy 82
Jugenheim bei Darmstadt 230
Justi, Ludwig 72, 73, 75
Kahler, Erich von 69
Kahler, Eugen von 69, 96
Kampf, Arthur 21, 62, 81, 83 f., 86, 160, 200
Kandinsky, Wassily 11
Kanoldt, Alexander 192, 194, 196, 200, 208, 209
Kapff, Anna von 45, 89, 90, 123, 191, 225, 231, 233 f., 248
Kapff, Brigitte von 233
Kapff, Siegmund von 45
Kappstein, Carl Friedrich 165
Kardorff, Ina von 80, 101, 120, 197, 216
Kardorff, Konrad von 73, 80, 101, 165, 167, 169, 197, 208, 216, 229
Karlsbad 25, 184, 185
Karlsruhe 170, 172, 246
Kempen, Paul van 236
Kirchner, Ernst Ludwig 34, 70
Knoll, Herbert 213
Knoll, Maria (Maja) 42, 89, 140, 213, 248
Knoll, Walter 42, 89, 140, 213
Kokoschka, Oskar 21, 85
Kolbe, Georg 192, 200
König, Leo von 17, 19, 45, 200, 208, 217, 225, 244
Königsfeld 57
Kontschalowski, Pjotr Petrowitsch 162
Korsika 244
Kreibich, Oskar 236
Kriegbaum, Friedrich 223
Kröller-Müller, Helene 133
Kubin, Hedwig 14
Kühnel, Ernst 126
Lago Maggiore 145
Lang, Hubert Nikolaus 236
Langenargen passim
Lauri-Volpi, Giacomo 187
Lebsche, Max 226
Lehmbruck, Wilhelm 21, 85
Lenk, Franz 193
Lepsius, Sabine 14, 17, 130, 244
Levanto 247
Levy, Rudolf 12, 27, 121, 126, 129, 137, 153, 154, 160, 181
Lewin-Funcke, Arthur 19
Lichtenhan, Lucas 183, 225

Liebermann, Max 19, 49, 58, 82, 84, 154, 244
Lossen, Hermann 102, 128, 167, 180, 217
Lossen, Marianne 102, 154, 162 f., 170, 195
Löwen 31
Ludendorff, Erich 61
Luganer See 145
Lugano 247
Luzern 247
Mailand 187, 237
Mannheim 47
Marbach 228
Matisse, August 42
Matisse, Henri 12, 25, 29–34, 42, 62, 92–94, 96, 98, 104, 108 f., 113, 120, 140, 166, 167, 170–173, 183, 244, 246
Matisse, Marguerite 171
Matisse, Pierre 170
Meistermann, Georg 247
Migliara, Giovanni 150
Mignon, Lucien 114
Moll, Marg 19, 57, 65, 83, 86, 154
Moll, Oskar 19, 49, 53, 57, 75, 79, 80, 86, 137, 153, 154, 163
Montagnola 31, 247
Moskau, Puschkin-Museum 156
Müller-Ewald, Emil 206
Müller, Ernst 213
Müller, Friedrich Wilhelm Albert 213
Müller, Robert 213
Munch, Edvard 154
München passim
München, Akademie der Bildenden Künste 160
München, Bayerischer Hof 232
München, Maria-Theresia-Klinik 26, 226
München, Neue Pinakothek 195
Münter, Gabriele 11
Münzer, Adolf 62
Muratov, Pavel 156, 162, 168
Mussolini, Benito 119, 166, 220, 233
Neapel passim
Neapel, St. Martino (Kloster) 158
Neapel, Vomero 158
Nizza 25, 32, 171, 172
Oberammergau 236
Oppen, Hans Werner von 197
Oppenheim, Clara 204
Orlik, Emil 179, 182
Paris passim

Paris, Académie Matisse 17, 40, 86, 151, 244, 246
Paris, Hôtel Drouot 91
Paris, rue Campagne Première 96
Paris, Salon d' Automne 11, 244
Paris, Salon des Indépendants 11, 244
Paris, St. Lazare (Bahnhof) 155
Pascin, Jules 121
Pauer, Max von 230
Paul, Bruno 84 f., 178
Pechstein, Max 144, 154
Perls, Käthe 181
Pfannschmidt, Ernst 200
Picasso, Pablo 92, 246
Piper, Reinhard 30
Plesch, János 179
Polen 82, 101, 212, 213
Pollak, Ludwig 120, 124, 135, 140, 150, 152 f., 164, 167
Potsdam 69, 177
Prag 45, 97
Puccini, Giacomo 187
Purrmann, Christine (Dini, Dinni oder Dinnie) passim
Purrmann, Elisabeth 248
Purrmann, Elisabeth, geb. von Walck 248
Purrmann, Friederike, verh. Albig 248
Purrmann, Georg 246
Purrmann, Heinrich 118, 233, 248
Purrmann, Katharina 132, 136
Purrmann, Regina (Reginele) passim
Purrmann, Robert passim
Raphael, Max 52
Rappaport, Max 60
Raum, Alfred 64, 80, 163
Reichskulturkammer 200, 235
Reims 31
Renoir, Pierre-August 12, 49, 65, 75, 84, 96, 113 f., 118, 142, 146, 153
Ribera, Jusepe de 158
Rilke, Rainer Maria 244
Ring, Grete 105, 123, 125–127, 131 f., 135, 138, 140, 144, 181
Rintelen, Friedrich 219
Riva 184
Roeder, Emy 201, 209, 212, 215 f., 225, 232 f., 237
Roland, Romain 31
Rom passim

Rom, Hertziana 117
Rom, Palazzo Corsini 142
Rom, Palazzo Doria 115
Rom, Palazzo Venezia 134
Rom, Pincio 115
Rom, Villa Borghese 125, 141, 148, 151, 169
Rom, Villa Massimo 233, 247
Rosa, Diana de 158 f.
Rosai, Ottone 235
Rosin, Arthur 181 f.
Rössler, Walter 236
Ruhmer, Helmut 214 f.
Ruisdael, Jacob 96, 183
Russland 29, 80
Sachs, Carl 104 f., 110, 170, 172, 177
Saint-Pol-de-Léon 244
Salem 180
Sarre, Friedrich 56, 67
Schaller-Härlin, Käte 49
Schaller, Otto 49
Scharff, Edwin 193
Scheffler, Dora 33, 114, 119, 129, 153, 156, 204
Scheffler, Karl 19, 34, 57, 73, 114, 119, 129, 140, 156, 175, 204
Scheibe, Richard 200, 208
Scherres, Alfred 80
Schiffers, Paul Egon 236
Schilling, Erna 70
Schinkel, Karl Friedrich 154
Schirmer, Jean 54, 56, 136, 138
Schlesien 49
Schondorf a. Ammersee 234
Schöne, Johanna 19, 49, 56, 64, 66, 85
Schöne, Richard 64, 66, 85, 99
Schuster-Woldan, Raffael 200
Schwarzwald 53, 79, 81
Schweden 62, 65
Schweizer, Erwin 154
Sembat, Marcel 167
Shelley, Percy Bysshe 222
Siebenhüner, Herbert 222 f.
Siena 232
Sievers, Max 122
Silberberg, Max 104
Simon, Lucien 244
Simon, Hans-Alfons 181, 193, 198 f., 202, 208, 215, 236
Slevogt, Max 19, 45, 82, 181
Soffici, Ardengo 235

Solimena, Francesco 158, 162, 165
Sørensen, Henrik 151
Sorrent 10, 24, 155, 156, 158, 162, 166, 245 f.
Southampton 213
Speyer 6–8, 13, 15 f., 18, 25, 34, 46, 48, 87, 111, 118, 136, 157, 169, 175, 177 f., 180 f., 189, 205, 133, 140, 146, 247, 249, 250
Spiegel, Ferdinand 160 f., 163, 165, 167
Spiro, Eugen 58, 180
St. Moritz 39, 144
Stadler, Toni 206 f., 209, 217, 223, 225, 227 f.
Stalingrad 27, 237
Stein, Leo 125, 129, 136, 142, 147
Stein, Michael 21, 30, 62, 90–92, 94–96, 99, 171
Stein, Sarah 21, 62, 90, 92, 99, 171
Sterne, Maurice 125, 134
Strindberg, August 126, 140
Stuck, Franz von 17, 70, 246
Stuttgart passim
Sulzbach-Strindberg, Kerstin 126
Tetzen-Lund, Christian 62
Thomsen, Julius 241
Thorak, Josef 228
Tiepolo, Giovanni Battista 159
Tivoli 118, 125, 154
Tizian 125, 142, 148, 149, 151, 154
Torbole 184
Trento 25, 174, 183–189, 212
Trotzki, Leo 66
Tschudi, Hugo von 73
Tuaillon, Louis 82, 84
Tübingen 170, 250
Tunis 151
Tutzing 217
Uhde, Wilhelm 114, 137, 144, 147, 154
Ullmann, Ludwig 181
Unold, Max 196
Vagaggini, Memo 211, 232, 236
Vaihingen passim
Venedig 159, 198, 219, 221, 246
Verdi, Giuseppe 187
Veronese, Paolo 134
Vinnen, Carl 30
Vollmoeller, Emilie, geb. Behr 248
Vollmoeller, Erwin Hugo 248
Vollmoeller, Gabriele 195, 222
Vollmoeller, Gretel 195, 214
Vollmoeller, Hans Robert 248
Vollmoeller, Heidi 220, 237

Vollmoeller, Karl 34, 43, 47, 49, 52, 56, 73, 103, 105 f., 108, 114, 119 f., 123 f., 127, 129, 131–133, 136, 137, 141 f., 144, 159, 160, 162, 173, 198, 212 f., 230, 244, 248, 249
Vollmoeller, Kurt 108, 122, 165, 172 f., 248
Vollmoeller, Martha, verh. Müller 248
Vollmoeller, Nena 52 f., 94, 96 f., 125, 166, 191, 193, 195
Vollmoeller, Robert 248
Vollmoeller, Rudolf passim
Waetzold, Wilhelm 122
Waldschmidt, Ludwig 200
Wedderkop, Hermann von 126
Wedekind, Frank 42
Wegener, Paul 162
Weidler, Charlotte 206
Weimar 29, 30, 75, 80 f.
Weise, Elsa 19, 40 f., 44, 66
Weiß, Emil Rudolf 102, 126, 178, 217
Weizsäcker, Carl Friedrich von 201, 211
Wellenstein, Victor (= Wallerstein?) 203
Wendland, Hans 123
Werkmeister, Lotte 126
Westheim, Paul 52, 58, 145
Wiechert, Ernst 62
Wilson, Woodrow 63–65, 67
Wimmer, Hans 233
Witte, Curt 192 f., 198, 199, 202
Wittenstein, Elisabeth (Liesel), geb. Vollmoeller passim
Wittenstein, Jürgen 213, 228, 233
Wittenstein, Oskar 20, 66, 213
Wittmann, Wilhelm 29
Wolf, Winfried 195, 204
Wölfelsgrund 101–103, 110
Worch, Edgar 113, 122, 146
Würzburg 8, 97, 160
Zaeper, Max 200
Zeller, Joseph 120 f.
Ziegler, Adolf 207
Zimmermann, Joachim 122, 147
Zurbarán, Francisco di 50
Zürich 50, 191, 195, 199, 209, 211, 214, 230

Impressum

Felix Billeter/Maria Leitmeyer (Hg.)
Stürmische Zeiten
Eine Künstlerehe in Briefen 1915–1943.
Hans Purrmann und Mathilde Vollmoeller-Purrmann

Lektorat: Rudolf Winterstein, München
Umschlagentwurf: Atelier Stefan Issig, Kitzingen
Gestaltung, Layout und Satz: Edgar Endl, bookwise medienproduktion, München
Druck und Bindung: Elbe Druckerei Wittenberg GmbH
Schriften: Minion und Kievit

Bibliografische Information der Deutschen Nationalbibliothek
Die Deutsche Nationalbibliothek verzeichnet diese Publikation in der Deutschen Nationalbibliografie; detaillierte bibliografische Daten sind im Internet über http://dnb.dnb.de abrufbar.

© 2020 Deutscher Kunstverlag GmbH
Berlin München
Lützowstraße 33
D-10785 Berlin

Ein Unternehmen der Walter de Gruyter GmbH Berlin Boston
www.degruyter.com
www.deutscherkunstverlag.de

ISBN 978-3-422-98242-0

Abbildungsnachweis
Hans Purrmann Archiv München: Umschlag, Frontispiz, S. 9, 10, 23, 24, 28, 33, 35, 38, 41, 45, 53, 67, 68, 76, 78, 88, 91, 100, 107, 112, 116, 149, 169, 174, 177, 185, 190, 197, 205, 210, 216, 224, 235, 238, 239, 245, 247
Purrmann-Haus Speyer: S. 15, 16, 18, 37, 111, 157, 189, 249

Das Copyright für die abgebildeten Werke liegt, soweit nicht anders angegeben, bei den Künstlerinnen und Künstlern und ihren Rechtsnachfolgern.
Für alle Werke von Hans Purrmann:
© VG Bild-Kunst, Bonn 2020.
Für alle Texte: © Autorinnen und Autoren.
Herausgeber und Verlag haben sich bemüht, alle Rechteinhaber zu ermitteln. Gegebenenfalls bitten wir, Ansprüche an die Herausgeber in angemessener Höhe geltend zu machen.

Abbildungen
Umschlag: Fotografie, Eheleute Purrmann in Florenz, 1937, Hans Purrmann Archiv München
Frontispiz: Fotografie, Eheleute Purrmann in Florenz, um 1937, Hans Purrmann Archiv München
S. 9: Fotografie, Hans Purrmann in Berlin, 1919, Hans Purrmann Archiv München
S. 37: Fotografie, Ehepaar Purrmann in Fiesole, um 1937, Hans Purrmann Archiv München
S. 38: Fotografie, Hans Purrmann in Beilstein, um 1915, Hans Purrmann Archiv München
S. 68: Fotografie, gotische Madonna in Beilstein, um 1918, Hans Purrmann Archiv München
S. 88: Fotografie, Familie Purrmann, um 1920, Hans Purrmann Archiv München
S. 100: Fotografie, Familie Purrmann in Langenargen, um 1922, Hans Purrmann Archiv München
S. 112: Fotografie, Familie Purrmann in Pompeji, 1923, Hans Purrmann Archiv München
S. 174: Postkarte, Hans Purrmann an Mathilde Vollmoeller, um 1934, Hans Purrmann Archiv München
S. 190: Fotografie, Blick über Florenz, um 1938, Hans Purrmann Archiv München
S. 210: Fotografie, Hans Purrmann in Florenz, um 1940, Hans Purrmann Archiv München
S. 238/239: Fotografie, Ehepaar Purrmann mit Eugen Spiro, 1930er Jahre, Hans Purrmann Archiv München